KB121029

영화관에 간 클래식

영화관에 간 클래식

김태용 지음

그 영화에 나왔던
클래식이 뭐지?

우리가 미처 알지 못했던
영화의 또 다른 맛

필자가 영화를 좋아하는 이유는 잠시나마 현실에서 벗어날 수 있어서다. 하지만 최근에는 영화 보기가 어려워졌다. 아이가 둘인 작가 아빠에게 그만한 시간은 사치가 되어버렸기 때문이다. 매일 회사에 다니는 아내보다 그나마 시간이 자유롭지만 육아의 막중한 책임은 여러 가지로 제약이 컸다. 우리 집 기상시간은 주로 오전 6시다. 아내가 출근을 준비하는 시간이 하루의 시작이다. 그러면 필자는 본격적인 육아에 돌입한다. 필자 인생에서 가장 통제가 쉽지 않은 시간이다. 아침부터 활기차면 좋으련만 운동 부족인 탓인지 아이들을 어린이집에 보내고 나면 금세 체력이 바닥난다. 그렇다고 누워 있으면 더 처진다. 그래서 한두 시간 정도 짬을 내 기분 전환을 하고 체력을 회복할 수 있는 소소한 활력소를 찾게 되었다. 그것은 이미 봤

던 영화를 재시청하는 일이다. 영화 한 편을 한 번에 다 보는 것에 연연하지 않고, 의아한 부분에서는 잠시 멈춰 생각도 해보고, 마음에 드는 장면은 다시 돌려도 보고, 미리 리뷰도 찾아보며 처음 감상했던 신선함 이상의 즐거움을 찾았다.

최근 덕후몰이를 하고 있는 영화들을 보면 관람자들의 다양한 해석을 유도하면서 영화를 다시 보게 만드는 경우가 많다. 마블 히어로 시리즈와 미국 드라마 〈왕좌의 게임〉 같은 것들이 대표적인 예다. 세계 최고의 흥행성적을 낸 〈어벤져스: 엔드게임〉(2019) 같은 영화는 그 속에 감춰진 제작진의 의도를 파헤치며, 심지어 원작에서도 다루거나 드러나지 않았던 새로운 해석들이 흥미로움을 더했다는 점에서 재시청의 이유는 충분하다.

이 책을 집필하기 전 어느 날 〈존 윅2: 리로드〉(2017)라는 액션영화를 다시 볼 기회가 생겼다. 이미 한 번 봤던 영화다. 〈존 윅〉은 B급 영화라는 조롱이 있었던 것 치고 3편 〈존 윅: 파라벨룸〉(2019)까지 탄탄한 마니아층을 형성해왔다. 유명한 할리우드 배우인 키아누 리브스를 주인공으로 내세우며 생각보다 어설프지 않은 견고한 액션을 선사해 꽤 많은 인기를 얻었다. 이 시리즈 역시도 다양한 동영상 공유 서비스를 통해 결말에 대한 해석과 다음 편에 대한 예상 등 기상천외한 뇌피셜(자기 머리에서 나온 생각이 사실이나 검증된 것 마냥 말하는 행위를 뜻하는 신조어)들이 쏟아져 나왔던 터라 필자 역시도 다시 볼 여지가 컸다.

그렇게 영화를 한 번 더 보게 되면 처음에 보이지 않았던 것들이 보고, 들리지 않았던 것들이 들린다. 필자에게는 그것이 영화의 OST였고 그중에서도 단연 클래식음악이 그러했다. 다시 영화를 감상하면서 확실히 확인할 수 있었던 클래식음악들의 사용은 저마다의 장면에서 무엇을 표현하고자 했는지 혹은 그 음악이 가진 내용이 과연 영화와 어떤 연관성을 가지고 있는지에 대한 궁금증을 갖게 했다. 그렇다면 다른 영화들에서 클래식음악이 어떻게 쓰였는지 찾아보는 것도 나름 재미있지 않을까, 흐뭇한 상상을 해보며 필자의 집필은 탄력을 받게 되었다.

한편, 한국 영화사의 쾌거인 제72회 칸영화제의 황금종려상 수상작 〈기생충〉(2019)도 다루고 싶었으나 정말 깜짝 놀랄 만한 음악 때문에 접을 수밖에 없었다. 바로 〈기생충〉의 정재일 음악감독이 만든 '가짜 바로크 음악' 때문이었다. 기우(최우식)와 기정(박소담), 아버지 기택(송강호)이 가족 모두를 동익(이선균)의 집에서 일할 수 있도록 모략을 꾸미는 부분, 그중에서도 외제차 전시장에서 기우와 기택이 차의 기능을 살피는 장면부터, 폭소를 자아냈던 동익의 코너링 대사를 거쳐 가정부 문광(이정은)의 복숭아 알레르기와 피자 핫소스로 이어지는 그 유려한 음악 말이다. 필자도 처음에는 진짜 바로크 음악이라 철석같이 믿었다. 재미있자고 시작한 일이 정말로 신나는 일이 되어버렸던 과정이었다. 여하튼 바로크 스타일을 모방해 만든 정재일 음악감독이야말로 천재 작곡가가 아닐까 싶다.

이 책은 다시 봐도 재미있을 만한 영화들을 필자의 지극히 편파적인 기준으로 선별해 구성했다. 영화의 흐름과 자연스러운 이야깃거리가 있는 클래식음악을 중심으로. 즐거움은 있었지만 영화를 적어도 3번 이상은 봐야했던 고된 작업이기도 했다. 애써가며 집필을 한 것은 단순히 클래식음악을 소개하는 것을 넘어서 클래식음악을 통해 영화가 주는 또 다른 맛을 선사하고 싶어서였다. 이 책을 완성하고 보니 나름 영화에 대한 애정이 더 깊어졌음을 느낀다.

끝으로 탈고에 도달할 수 있게 만들어주신 원앤원북스 출판사 관계자분들에게 감사의 마음을 전하고 싶다. 무엇보다 웃프지만(?) 영화를 볼 수 있도록 분위기 조성에 힘써준 우리 집 귀염둥이 아들 시오와 딸 리현, 그리고 아내 지솔 씨에게 이 모든 것을 바치고자 한다.

김태용

차례

1장

실화에 기반한
영화 속 클래식

여왕의 음악
〈보헤미안 랩소디〉

록음악의 성지인 영국에서는 2명의 여왕이 있다고 말할 정도로 록 밴드 '퀸'은 전설적인 존재다. 2018년 보컬 프레디 머큐리와 퀸의 이야기를 다룬 영화 〈보헤미안 랩소디〉가 개봉하며 대한민국을 뜨겁게 달궜다. 퀸의 멤버인 기타리스트 브라이언 메이와 드러머 로저 테일러는 동료이자 친구인 프레디가 다시금 제대로 평가받길 바라며 2009년부터 영화 제작을 준비했다. 자신들이 속한 퀸과 프레디의 음악 여정을 솔직하게 전달하길 원했던 것이다. 영화는 노래, 무대, 소품, 의상 등 퀸의 생생한 기록들과 현장감을 살려낸 한 편의 다큐멘터리일 수도 있다. 그렇지만 그보다 살아 있는 멤버들이 간직하던 과거의 기억을 통해 그들의 노래와 예술성을 빛나게 한 밴드 퀸에 대한 영화적 헌사라고 보는 것이 맞겠다.

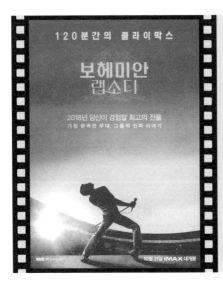

120분간의 클라이막스

보헤미안
랩소디

2018년 당신이 경험할 최고의 전율
가장 완벽한 무대, 그들의 진짜 이야기

10월 31일 IMAX 대개봉

〈보헤미안 랩소디〉(2018)

원제: Bohemian Rhapsody
감독: 브라이언 싱어
출연: 라미 말렉, 루시 보인턴, 귈림 리, 벤
하디 外

◀)) 보헤미안 랩소디의 의미

영화의 제목인 〈보헤미안 랩소디〉(애칭 'Bo Rhap')는 퀸이 1975년에
발표한 4번째 정규앨범 〈어 나잇 앳 디 오페라(A Night at the Opera)〉
의 수록곡으로 앨범 발매 전 싱글로 선발매된 퀸의 대표곡이다. 영국
싱글 차트에서 9주 연속 1위를 차지할 정도로 엄청난 저력을 보여주
었으며, 단 3개월 만에 100만 장 이상의 앨범 판매고를 올렸다. 무엇
보다 프레디가 직접 작사와 작곡을 도맡았다는 점에서 프레디의 뛰
어난 음악성을 인정하지 않을 수 없다. 또한 퀸이 세계적인 밴드로 도
약할 수 있었던 상징적인 곡이기도 하다.

〈보헤미안 랩소디〉[1]는 클래식음악과의 연관성이 적지 않다. 프레디가 오페라를 좋아해서인지 성악의 아리아(aria)[2] 느낌이 노래에 반영되어 있다는 점이 상당히 흥미롭다. 하지만 중간에 삽입된 오페라스러운 부분을 라이브 공연에 쓰기 어려워 콘서트에서 직접 보여줘야 할 경우 퀸은 도입부와 코다(coda)[3]만을 연주해야 했다. 프레디의 오페라 사랑은 그뿐만이 아니다. 1987년에 발매된 프레디의 2집 솔로앨범 〈바르셀로나(Barcelona)〉에서 그는 오페라 가수 몽세라 카바예(Montserrat Caballe, 1933~2018)와 함께 노래하며 3옥타브를 넘나드는 고음역의 키를 소화해 디바의 목소리에 전혀 밀리지 않는 가창력을 보여주기도 했다.

스페인 출신의 카바예는 세기의 소프라노[4] 마리아 칼라스(Maria Callas, 1923~1977)와 비견되는 최고의 디바 중 한 명이다. 스페인의 보물이자 세계문화유산으로까지 거론되었던 그녀의 국제적 명성은 칼라스의 극렬함과 대치되는 온화함에서 비롯되었다. 카바예의 폭발적인 고음은 짜릿함의 극치라기보다 풍요로움의 정수라 할 수 있다.

1 영화에도 나오지만 라디오 방송으로 나가려면 3분이란 시간을 지켜야 하는 암묵적 불문율이 있었기에 애당초 6분 길이의 싱글음반을 낸다는 것 자체가 자살행위나 다름없었다.

2 오페라, 칸타타, 오라토리오에서 나오는 주로 리듬이 규칙적인 선율적 독창파트(혹은 종종 이중창)다.

3 작품 혹은 악장 끝의 결미로써 '꼬리'를 뜻하는 이탈리아어다.

4 소프라노(soprano)는 라틴어 어원인 '소프라(sopra, 우위, 상위, 최상)'에서 나온 말로 15세기부터 쓰인 용어다.

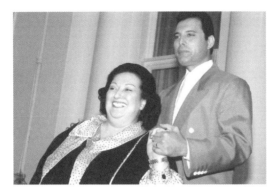

카바예와 프레디

 리리코(lirico, 서정적인)[5]와 콜로라투라(coloratura, 장식음)를 넘나
들며 어지간한 배역들을 두루 섭렵했기에 그녀의 오페라 레퍼토리
는 다양하다. 칼라스의 계승자라고까지 언급될 만큼 그녀의 이탈리
아식 고난도 창법은 참으로 대단했는데, 그럼에도 그녀 자신은 독
일 스타일의 볼프강 아마데우스 모차르트(Wolfgang Amadeus Mozart,
1756~1791)나 리하르트 슈트라우스(Richard Strauss, 1864~1949) 같은
깔끔하면서 담백한 작품들을 더 선호했다.

 그리고 또 하나 특별한 정보를 미리 알아둔다면 영화를 보는 색
다른 즐거움이 되지 않을까 싶다. 그것은 〈보헤미안 랩소디〉의 제목

5 오페라에 등장하는 소프라노의 영역은 목소리의 질과 가창법, 캐릭터에 따라 세분화된다. 이탈리아
 어 리리코는 감미로운 성향을 표현, 콜로라투라는 빠른 속도의 장식음과 기교적인 화려함을 표현하
 는 선율양식을 말한다. 이 밖에 힘과 극적인 선율 표현의 드라마티코(drammatico, 극적인), 강하고 예
 리한 음색 표현의 보체 스핀토(voce spinto, 대담한 소리) 등이 있다.

에 담긴 음악학적 내용들이다. 먼저 첫 단어인 '보헤미안(bohemian)'
은 프랑스어 '보엠(bohême)'으로부터 파생되었다. 체코[6] 서부의 보헤
미아 지방의 유랑민족 '집시(gypsy)[7] 혹은 '방랑자(vagabond)'를 말한
다. 일반적으로 집시라고 하면 부정적인 느낌이 들게 마련이다. 하지
만 보헤미안 혹은 집시는 19세기부터 사회적 관습으로부터 자유로
운 생활을 하는 예술가, 문학가, 배우, 지식인 등을 가리키는 교양과
학식을 두루 갖춘 사람들을 지칭하는 용어다. 보헤미안과 반대되는
말은 개인적 실리만을 따지는 속물적 사람들을 지칭하는 '필리스틴
(philistine)'인데, 의역해보면 필리스틴은 교양 없는 사람일 테고, 보헤
미안은 개념 있는 사람들인 거다.

　집시에 관한 또 하나의 편견은 그들이 빈곤한 삶을 살아가고 있을
것이란 색안경이다. 집시라고 하면 대개는 가난하고 거주지가 불분명
한 떠돌이 생활을 할 것이라 여긴다. 그러나 루마니아의 수도 부쿠레
슈티의 집시들처럼 금속공예를 통해 상당한 부를 축적해 화려한 저
택을 소유하며 부유하게 살아가는 경우도 많다.

　집시가 명성이 자자한 것은 그들의 탁월함 음악성 때문이다. 태

6　체코는 크게 동부와 서부로 나뉜다. 동부는 체코어로 '모라바(Morava)'라고 하며, 서부는 '체히
　(Cechy)'라고 한다. 이 체히를 라틴어와 영어식으로 하면 '보헤미아'다.

7　집시어로 집시는 '사람'이란 뜻이며 국제집시연맹(IRU)에 의거해 이들의 이름은 '롬(rrom)', '로마
　(rroma)', '로마니(rromani)'라고 공식적으로 사용되고 있다. 이탈리아 '로마(Roma)'와 '루마니아
　(Romania)'의 나라 이름과 혼동을 주지 않기 위해 'r'을 두 번 겹쳐 사용한다.

어날 때부터 바이올린을 쥐고 태어난다고 할 정도로 집시들의 천재적 음악성과 연주력은 확연히 두드러진다. 현대 헝가리 태생의 바이올리니스트 로비 라카토시(Robert Lakatos, 1965~)[8]와 요제프 렌드바이(Jozsef Lendvay, 1974~)[9]가 그러한 연주자들이다. 라카토시와 랜드바이가 연주하는 집시 바이올린 스타일은 감각적 리듬감을 바탕으로 한 빠른 속도와 현란한 기교다. 이들의 연주에는 트릴(trill, 두 음을 교대로 빠르게 연주하는 장식음)과 피치카토(pizzicato, 현악기의 현을 손가락을 퉁기는 주법) 기법들이 자주 쓰이는데, 이러한 기법들은 악보 그대로 연주하는 것이 아닌 매번 다르게 연주되는 즉흥적 표현들이다.

오늘날 전해지고 있는 집시음악들은 대다수가 여러 지역의 집시들에 의해 전해진 민요와 무곡들을 채집해 만든 것들이다. '신세계 교향곡(교향곡 9번)'으로 유명한 체코의 안토닌 드보르작(Antonín Dvořák, 1841~1964)이 쓴 가곡집 〈집시의 노래, Op.55〉(1880)의 경우에는 보헤미안의 정서를 담고 있다. 총 7곡 가운데 제4곡 〈어머니가 가르쳐 주신 노래〉가 잘 알려져 있다. 바이올린 작품으로는 스페인 집시들의

8 헝가리 집시 바이올린계의 최고봉으로 군림하고 있는 연주자로 9세 때부터 전문 바이올린 연주자로 데뷔해 이제껏 최고의 활약을 펼쳐왔다. 그의 초인적인 연주기교는 유럽 바이올린 음악계에 큰 파장을 불러일으켰으며 세계적인 피아니스트 마르타 아르헤리치(Martha Argerich) 및 바이올리니스트 막심 벤게로프(Maxim Vengerov) 등과의 협업과 「도이치 그라모폰」 레이블 레코딩, 그리고 1999년 국제적 권위의 독일 에코 클라식상 수상을 통해 당대 최고의 연주자임을 입증했다.

9 헝가리 출신의 세계적인 바이올리니스트이며 라카토시를 잇는 전문 집시 스타일의 연주로 유명하다. 1997년 한 해 동안 스위스 국제 바이올린 콩쿠르와 티보 바르가 국제콩쿠르에서 모두 우승을 차지했을 정도로 정통 클래식 연주로 정평이 나 있고, 2005년에는 에코 클라식상을 수상하기도 했다.

춤을 소재로 한 파블로 데 사라사테(Pablo de Sarasate, 1844~1908)의 〈집시의 선율(Zigeunerweisen), Op.20〉(1878), 정통 헝가리식 집시 연주법을 염두하고 만든 모리스 라벨(Maurice Ravel, 1875~1937)의 〈집시(Tzigane)〉(1924) 등도 있다.

그러면 '랩소디'는 무슨 뜻일까? 랩소디는 '서사시의 일부분' 혹은 '미쳤다'라는 그리스어의 뜻에서 유래되었고, 이를 광시곡(狂詩曲)으로 풀이해 자유로운 형식의 환상곡풍 기악곡으로 분류한다. 주로 기악음악에 적용되지만 요하네스 브람스(Johannes Brahms, 1833~1897)의 〈알토 랩소디, Op.53〉(1869)처럼 성악곡에 붙어 있는 경우도 있고, 종종 유럽의 민요나 담시곡(ballade)[10]에서도 쓰인다.

광시곡의 기원은 고대로 거슬러 올라간다. 광시곡은 집시와 관련이 깊다. 고대 그리스에서는 연극을 위해 독창자가 '서창(recitativo, 대사를 말하듯이 노래하는 창법)'으로 불렀던 이후 집시들이 이를 자신들의 방식으로 변형시켜 노래와 악기로 보여준 것에서 기인한다. 그러한 연유로 17세기 바로크 오페라의 출발은 집시와 전혀 무관하지 않다. 한편 브람스의 〈2개의 랩소디, Op.79〉(1879), 프란츠 리스트(Franz Liszt, 1811~1886)의 〈헝가리 랩소디, S.244[11]〉(1853), 벨라 바르톡(Bela Bartok, 1881~1945)의 〈랩소디, Op.1〉(1904) 외, 조지 거슈윈(George

10 자유로운 형식의 서사적 성격을 갖춘 기악음악이다.
11 'S'는 리스트의 작품들을 정리한 영국의 작곡가 험프리 설(Humphrey Searle)의 이니셜을 딴 리스트 작품번호다.

Gershwin, 1898~1937)의 〈랩소디 인 블루〉(1924) 등 피아노를 위주로 한 여러 대가들의 광시곡들은 지금까지도 걸작으로 평가받는 인지도 높은 작품들이다.

🔊 비극적 음악

같은 해 비슷한 시기에 개봉했던 영화 〈스타 이즈 본〉(2018)도 〈보헤미안 랩소디〉와 마찬가지로 음악을 소재로 흥행한 할리우드 영화다. 차이가 있다면 〈스타 이즈 본〉이 미국의 대중음악이고, 〈보헤미안 랩소디〉는 영국의 대중음악이라는 점이다. 또 전자는 허구지만 후자는 실화다. 반면, 클래식음악적으로는 두 영화에서 유사점을 찾을 수 있다. 첫째는 모두 오페라를 사용하고 있다는 점이고, 둘째는 이탈리아 작곡가 지아코모 푸치니(Giacomo Puccini, 1858~1924)의 음악이 쓰였다는 점이다.

음악을 소재로 한 할리우드 영화 〈스타 이즈 본〉

〈스타 이즈 본〉에 사용된

오페라는 2곡[12]이다. 그중 영화 초반에 록스타 잭슨과 그의 형이자 매니저인 바비가 공연 리허설 중 티격태격하고 있을 때 잭슨의 수행기사가 여자주인공 앨리의 집으로 가 그녀를 공연장으로 데려가려는 장면에서 나오는 곡이 푸치니의 작품이다. 바로 푸치니의 오페라 〈토스카

프레디와 메리

(Tosca)〉(1900) 중 1막 아리아 '오묘한 조화(Recondita armonia)'다.

〈보헤미안 랩소디〉에는 총 3곡의 오페라 가운데 푸치니의 오페라가 두 번 나온다. 하나는 퀸의 BBC 생방송 출연 후 프레디와 여자친구 메리 오스틴이 다정하게 함께 있는 장면에서 흐르는 오페라 〈나비부인(Madama butterfly)〉(1903)의 2막 아리아 '어느 갠 날(Un bel di vedremo)', 다른 하나는 영화 중반 대저택을 구매한 프레디가 밤에 메

12 또 하나의 오페라는 영화 후반부 앨리가 그래미 신인상 시상식을 앞두고 집에서 꽃단장을 하고 있을 때 들려오는 성악곡이다. 이 곡은 이탈리아 작곡가 클라우디오 몬테베르디(Claudio Monteverdi, 1567~1643)의 오페라 〈아리안나(L'Arianna)〉(1608) 중 '아리안나의 탄식-날 죽게 하소서(Lamento d' Arianna-Lasciatemi morire)'다.

리에게 전화하는 장면에서 나오는 오페라 〈투란도트(Turandot)〉(1926)
의 1막 아리아 '왕자님, 들어주세요(Signore ascolta)'다.

〈토스카〉, 〈나비부인〉, 〈투란도트〉 모두 전 세계적으로 많이 공연
되는 푸치니의 명작들이다. 무엇보다 〈나비부인〉은 오페라 내에서 아
름다운 노래의 대부분이 나비부인(푸치니 자신이 오페라들 사이에서 가장
좋아하는 여성 캐릭터)의 독창이나 중창으로 구성되어 있을 만큼 메인
주연의 비중이 높다. 그래서 주인공 소프라노가 거의 쉬지 않고 무대
에 나와 노래해야 하는 '근대적 프리마돈나 오페라'란 별칭을 가지고
있다. 특히 〈나비부인〉과 〈투란도트〉는 이탈리아가 아는 외국을 배경
으로 하는 외국의 이야기라는 점에서 주목된다. 〈나비부인〉은 일본이
배경이며, 〈투란도트〉는 중국이 배경이다.

〈나비부인〉은 초초(게이샤 예명으로 '나비'란 뜻)라는 15세의 게이샤
(藝者, 일본의 기녀)와 일본에 파견 중인 미군 대위 핀커튼에 대한 이야
기다. 초초의 사랑은 진심이지만 핀커튼에게는 가벼운 불장난이다.
그럼에도 두 사람은 결혼을 하게 된다. 그런데 핀커튼은 초초를 일본
에 남겨두고 미국으로 돌아간다. 핀커튼이 떠난 뒤 아들을 낳게 된 초
초는 아이를 키우며 3년의 세월 동안 하염없이 핀커튼이 돌아오기만
을 소망한다. 그러나 핀커튼은 미국 여성과 결혼해 살고 있다.

한편, 하녀 스즈키는 핀커튼이 돌아오지 않을 것이라며 초초를 단
념시키려 하지만 초초는 남편의 복귀를 굳게 믿으며 스즈키를 심하
게 면박한다. 초초는 스즈키를 꾸짖은 뒤 아리아 '어느 갠 날'을 노래

한다. 소프라노의 목소리로 초초의 마음을 위로하는 내용이지만 '죽음'이란 가사를 통해 그녀의 비참한 운명을 암시하기도 한다.

극은 초초의 자결로 비극적인 결말을 맞는다. 실제 프레디와 메리의 이성적 사랑은 지속되지 않았다. 영화에서 프레디가 메리에게 커밍아웃을 하면서 두 사람의 관계는 완성되지 못하고 프레디는 병에 걸려 죽음으로 향해 간다. 그러므로 이 배경음악은 비극적인 결말을 맞이할 복선으로 볼 수 있다.

〈투란도트〉의 아리아는 프레디의 마음과 상통하는 부분이 있다. '왕자님, 들어주세요'는 남자 주인공 타타르의 왕자 갈라프를 남몰래 연모하는 여자 노예 류가 노래한다. 왕자가 중국 공주 투란도트의 수수께끼를 풀지 못해 목숨을 잃고 자신도 죽게 될 것이라며 왕자를 향한 감춰둔 사랑과 슬픈 마음을 드러내는 노래다. 오보에가 비탄에 빠진 순정적 여인 류의 마음을 나타내고 여기에 하프가 장식하면서 서정성을 부각시킨다. 이 곡은 성악 독주회에서 자주 다뤄지며 앞서 '어느 갠 날'과 더불어 푸치니의 아리아 중에서도 유독 인기 있는 곡이다.

영화에서 프레디가 자신의 성 정체성을 메리에게 알리고부터 서로가 소원해지지만 두 사람 사이의 연민과 사랑은 여전하다. 퀸의 다른 멤버들은 어느새 가족이 생겨 걱정이 없으나 프레디는 여전히 혼자다. 그래서 프레디는 메리가 사는 집 근처로 거주지를 옮겨 그녀와 늘 가깝게 있고 싶어 한다. 프레디는 밤중에 메리에게 전화를 걸어 자

신의 처지에 대한 괴로움과 외로움을 달래고 그녀에게 진심으로 다가가길 원한다. 그렇지만 메리는 마음의 상처가 크다. 여기에서 류의 절절한 아리아가 프레디의 복잡한 심경을 적절하게 대변하며 흐른다.

1980년대 초반 프레디는 HIV(인체면역결핍바이러스, 에이즈) 확진을 받게 되면서 1991년 45세란 이른 나이에 작고했다. 영화에서 사용된 3곡의 오페라들은 모두 비극적이다. 비록 〈투란도트〉는 해피엔딩이지만 푸치니가 작품을 모두 완성하지 못하고 안타깝게 타계했다는 점에서 비극과 연결될 만하다. 극 중 3막에서 류가 억울하게 고문당하고 자결하는데 푸치니는 바로 이 류가 죽는 부분까지만 작곡한 후 후두암 수술 후유증으로 사망했다.

끝으로 〈보헤미안 랩소디〉의 하나 남은 오페라는 어디에 삽입되어 있을까? 퀸이 「EMI」 레코드사의 제작자 레이 포스터와 미팅하는 장면이다. 프레디가 레이 앞에서 LP판을 재생시키는데, 이것은 마리아 칼라스가 노래한 조르쥬 비제(Georges Bizet, 1838~1875)의 오페라 〈카르멘(Carmen)〉(1875) 중 1막 아리아 '사랑은 길들지 않는 새(L'amour est un oiseau rebelle)', 일명 '하바네라(Havanera)[13]'다.

13 정확한 발음은 '아바네라'다. 일명 '쿠바의 무곡'이라고 하는데, 이는 쿠바의 수도인 '아바나(Habana)'에서 나온 말이다. 19세기 쿠바인의 노래와 춤 형식의 2박자의 춤곡이다. 19세기 말에서 20세기 초 멕시코 춤곡과 아르헨티나 탱고에 지대한 영향을 끼쳤고, 라벨의 관현악곡인 〈스페인 광시곡〉(1907)에도 도입되었다(제3곡 하바네라).

"사랑은 제멋대로인 새, 누구도
길들일 수 없어. 원하지 않으면
불러도 소용없지. 협박도 애원도
소용없는 일….'

'하바네라' 가사 中

<카르멘>은 집시 여인을 소재
로 한다. 하지만 지나칠 정도로
강렬하게 표현된다. 기존 이탈리
아식 오페라에서 등장했던 청순
가련한 여성 배역들과 상반된 성

<카르멘>의 전곡을 녹음했지만, 실제 이 작품의
연기와 노래를 꺼렸던 마리아 칼라스

향으로 비제는 도덕성과 윤리의식 같은 것들을 깡그리 무시한 강렬한
여성을 탄생시켰다. 이러한 연유로 <카르멘> 음반의 전곡을 녹음한 칼
라스는 실제 이 작품의 연기와 노래를 꺼렸다. 카르멘을 소화하기 버
거웠던 것이다. 그녀는 이렇게 말한 바 있다.

"카르멘은 제가 감당할 수 있는 역할이 아닙니다. 전 굉장히 여성
적인 사람입니다. 저와는 다른 인물이죠. 이 역할은 저에게 적절치 않
습니다."

영화에서 프레디가 레이에게 칼라스의 '하바네라'를 들려주며 그
어디에서도 들어본 적 없는 최고의 음악을 만들 것이라고 장담한다.
<보헤미안 랩소디>에 진짜 오페라가 들어 있는 것은 아니지만 오페

라 애호가인 프레디는 최대한 오페라와 비슷한 느낌을 내고자 했다. 그것은 오페라를 모방했다기보다 클래식음악의 깊은 가치를 따르고자 한 것으로, 가사에 '비스밀라('신의 이름으로'라는 뜻의 아랍어)', '스카라무슈(고대 이탈리아 희극에 등장하는 광대)', '갈릴레오(이탈리아 르네상스 시대의 과학천재)' 같은 난해한 언어를 넣어 일반적 가사를 초월했고 이를 설명하길 거부했다. 결과는 강렬했고 성공적이었다. 역사상 유일무이한 6분의 예술! 바로 퀸이기에 가능했다.

추천 음반

[DVD] 지아코모 푸치니, 〈Madama Butterfly〉

음반: 도이치 그라모폰
노래: 미렐라 프레니(소프라노), 플라시도 도밍고(테너) 외
연주: 비엔나 필하모닉
지휘: 헤르베르트 폰 카라얀

[3CD] 조르쥬 비제, 〈Carmen〉

음반: 도이치 그라모폰
노래: 테레사 베르간사(메조 소프라노), 플라시도 도밍고(테너) 외
연주: 런던 심포니 오케스트라
지휘: 클라우디오 아바도

서로 다른 두 남자의 동거
〈언터처블: 1%의 우정〉

상위 1% 갑부와 전과자의 동거를 다룬 〈언터처블: 1%의 우정〉은 서로 어울리지 않을 것 같은 두 남자의 우정에 대한 영화다. 이 영화를 통해 제37회 세자르영화제에서 남우주연상을 거머쥔 프랑스 배우 오마 사이는 이제 우리에게 낯설지 않은 연기자가 되었다. 영화를 좋아하는 사람들은 그가 브라이언 싱어 감독의 〈엑스맨: 데이즈 오브 퓨처 패스트〉(2014)에서 비숍 역으로도 출연했다는 사실을 기억할 것이다.

〈언터처블: 1%의 우정〉은 오마 사이의 존재감을 잘 보여주는 작품이다. 드리스 역을 맞은 그의 캐스팅은 매우 적절했다. 건장한 신체만큼은 상위 1%에 드는 무일푼 백수 드리스가 백만장자인 필립을 만나 특별한 동거를 하게 된다는 이야기. 전혀 어울리지 않을 것 같은

〈언터처블: 1%의 우정〉(2011)

원제: Untouchable
감독: 올리비에르 나카체, 에릭 토레다노
출연: 프랑수아 클루제, 오마 사이, 앤 르
　　니, 클로딜 몰레 秌

두 사람의 만남은 드리스의 리듬에 맞춰 활력을 일으키며 예측 불허한 스토리를 만들어냈다.

◀) 예술음악 vs. 대중음악

예술음악과 대중음악의 대립은 여전히 케케묵은 논쟁거리다. 아직도 서로를 서로의 진영에서 벗어난 상반된 음악으로 치부한다. 예술음악 쪽에서는 우리에게 익숙한 팝음악을 가벼운 음악으로 경시하며, 대중음악 쪽에서는 클래식음악을 너무 잘난 척하는 촌스러운 음

악이라고 무시한다. 놀랍게도 이러한 갈등은 이미 오래전부터 이어져 온 일이다.

예술음악과 대중음악을 가르는 일은 17세기 바로크 시대에도 존재했다. 지금처럼 예술과 대중이란 용어를 쓰진 않았지만 '고급'과 '저급'의 구분이 있었다. 즉 사회적 계급이 반영된 것으로 왕과 귀족이 듣는 음악과 서민이 듣는 음악으로 나뉘는 터무니없는 구분이었다. 지배계급이 듣는 음악은 주로 프랑스 음악이었는데, 17~18세기 프랑스 오페라 발전에 지대한 영향력을 끼친 장 밥티스트 륄리(Jean-Baptiste Lully, 1632~1687)의 발레음악 같은 것들이었다. 륄리의 음악은 화려하고 장식적인 스타일을 지향해 귀족들 입장에서는 품위와 우아함을 느낄 수 있었다. 이렇게 고상하다 여기는 음악들은 궁정에 출입할 수 있는 사람들만 누릴 수 있는 특권이었기에 신분이 낮거나 격이 떨어지는 사람들은 철저히 소외되고 배척되었다.

반대로 서민계층에서는 독일어권의 음악에 편하게 접근할 수 있었던 탓에 그들의 음악에 매료되었다. 대표적인 것이 게오르크 프리드리히 헨델(Georg Friedrich Händel, 1685~1759)과 게오르크 필리프 텔레만(Georg Philipp Telemann, 1681~1767)의 음악이다. 특히 요한 제바스티안 바흐(Johann Sebastian Bach, 1685~1750)의 친구인 텔레만은 라이프치히, 프랑크푸르트, 함부르크 등지의 도시에서 대학생들로 구성된 단체를 맡아 지도하며 서민들을 위한 정기적인 공개 연주회를 개최한 것으로 유명하다. 그는 귀족과 프로 음악가들보다 가난한 사람

들과 아마추어를 위한 음악을 만들어 신분과 관계없이 누구나 음악을 즐길 수 있도록 한 클래식 대중화의 선두주자였다. 바로크 시대에 헨델만큼이나 굉장했던 음악가였다고 보면 된다. 특히나 그가 남긴 작품들은 바흐와 헨델이 평생 동안 쓴 모든 작품들을 합친 수보다 많다. 무려 3천 곡 이상이나 된다.

〈언터처블: 1%의 우정〉은 특권층과 평민의 격차를 보여주지만 백만장자 필립이 사지를 움직일 수 없는 장애인이란 점에서 신분의 부각이 아닌 보통의 인간 대 인간으로서 서로의 처지가 크게 다르지 않음을 보여준다. 마찬가지로 예술음악과 대중음악으로 갈라놓은 음악의 기준도 결국에는 누구에게 꼭 맞는 적합한 대상이 없다는 것을 영화는 잘 보여준다.

◀)) 미니멀리즘

드리스는 필립의 간병인을 뽑는 면접에 참여한다. 하지만 그는 취업하려는 목적이 아니라 복지금을 재신청하기 위해서 면접을 봤다는 서명을 얻기 위해 그곳에 간 것이다. 대기 시간이 길어지자 드리스는 앞선 면접자를 새치기해 면접실에 들어간다. 그곳에는 여성 면접관 한 명과 휠체어에 탄 프랑스 대부호 필립이 있다. 면접관이 드리스에게 참고할 만한 자격증이 있냐고 묻자 드리스는 느닷없이 미국 팝

그룹인 '쿨 앤드 더 갱(Kool & The Gang)'과 '어스 윈드 앤드 파이어 (Earth, Wind & Fire)'를 거론하며 좋은 참고가 되지 않겠느냐는 엉뚱한 답변을 한다. 필립과 면접관이 의아해하며 전혀 모르겠다는 반응을 보이자 드리스는 그들에게 음악에 관심이 없다고 비아냥거린다. 이에 발끈한 필립은 자신이 음악에 문외한은 아니라며 쇼팽[1], 슈베르트[2], 베를리오즈[3]를 아냐고 응수한다. 그러자 드리스가 베를리오즈를 안다고 말한다. 하지만 그가 아는 베를리오즈는 사람이 아닌 장소다. 필립은 어처구니없어 하며 드리스에게 베를리오즈가 어떤 사람인지 알려준다.

드리스와 필립의 첫 만남은 이렇게 음악 이야기로 시작된다. 음악이란 주제에 흥미를 보인 필립이 드리스에게 질문을 던진다. "인생의 목표가 없어요?" 그러자 드리스는 여성 면접관을 느끼하게 바라보며 "여기 하나 있네요. 아주 의욕 충만인데요"라고 말한다. 이를 본 필립은 웃음을 참으며 드리스에게 큰 관심을 갖는다. 반대로 드리스는 필립이 휠체어에 의지한 모습을 보고는 짜증날 것 같다며 필립의 처지를 나름의 방식으로 이해한다. 필립은 가식적인 답변만을 내놓는 다

1 폴란드 작곡가이자 피아니스트 프레데리크 프란치셰크 쇼팽(Fryderyk Franciszek Chopin)은 약 200곡에 이르는 피아노곡을 남기며 후세의 피아노 연주법에 큰 영향을 미쳤다.

2 오스트리아 출신의 작곡가 슈베르트는 600곡 이상의 가곡과 13곡의 교향곡(미완성 및 스케치 포함)을 쓴 초기 독일 낭만주의 음악의 대가다.

3 프랑스 작곡가 베를리오즈는 비평가이자 작가로 활동하며 새로운 극적 관현악곡을 창시해 '근대 오케스트라의 아버지'로 불린다.

른 응시자들과 달리 자유로운 영혼의 드리스에게 호감을 느낀다. 그리고 드리스에게 당장 서명을 해줄 수 없다며 내일 다시 오라고 한다. 그렇다. 합격이다.

둘의 만남은 이렇게 묘한 여운을 남기며 전개된다. 드리스가 필립을 만나고 돌아가는 길에 피아노 선율이 기묘하게 펼쳐진다. 마치 드리스의 현실이 비현실인 것처럼. 이 피아노곡은 이탈리아의 현대 작곡가이자 피아니스트인 루도비코 에이나우디(Ludovico Einaudi, 1955~)의 〈파리(Fly)〉다. 그의 앨범 〈디베니레(Divenire)〉[4] 중 9번째 트랙에 수록되어 있는 이 작품은 세계적인 하프 콩쿠르에서 우승을 차지한 라비니아 마이어(Lavinia Meijer)의 하프 연주로도 유명하다. 영화 전반에는 루도비코의 〈파리〉와 〈숨은 원천(L'Origine Nascosta)〉 등을 포함해 그의 여러 작품들이 쓰였다. 그의 음악들은 옛날이야기를 듣는 것처럼 편안하면서도 반복적인 악구에 의해 몽롱함마저 느껴지게 한다.

그런데 이 음악과 흡사한 다른 작곡가의 작품들이 있다. 가장 대표적인 음악이 미국의 작곡가 필립 글래스(Philip Glass, 1937~)가 5개의 섹션으로 구성한 피아노 솔로곡 〈변형(Metamorphosis)〉(1988)이다. 이미 피아노곡으로도 잘 알려져 있지만 역시나 하피스트(harpist, 하프 연주자) 라비니아의 연주로도 큰 인기를 끌었던 작품이다. 이 밖에 미국

4 영어로 'become(~이 되다, 성장하다, 변화하다)'과 같은 뜻이다.

미국의 작곡가 필립 글래스

작곡가 테런스 미첼 라일리(Terrence Mitchell Riley, 1935~)의 〈바이올린 진행(Violin Phase)〉(1967), 에스토니아 작곡가 아르보 패르트(Arvo Pärt, 1935~)의 종교작품 〈형제들(Fratres)〉(1977) 등도 이와 유사함을 띤다.

이들의 음악들은 모두 클래식 음악사에서 20세기 후반 사조에 속하는 미니멀리즘(minimalism)[5]을 기반으로 하고 있다. 1960년대부터 나타나기 시작한 '미니멀 음악(minimal music)'은 최소한의 음악적 단위, 즉 모티브를 지속적으로 반복함으로써 음악 전체를 이끌어 나가는 것을 말한다. 미니멀 음악은 듣기 쉽지만 반복적으로 되풀이되는 단조로움이 단점으로 지적되다 1980년대 글래스가 쓴 작품들의 영향

5 단순함과 간결함을 추구하는 예술과 문화적인 흐름이다.

으로 대중적인 인기를 끌었다. 2006년에 공개된 앨범 〈디베니레〉로 루도비코 또한 글래스를 잇는 세계적인 미니멀 음악가로 각광받고 있다. 그는 이 음악양식에 대해 다음과 같은 말을 남긴 바 있다.

"나는 정의하는 것을 싫어하지만 미니멀리즘이 우아하고 개방적인 음악을 지칭하는 단어라면, 나는 다른 어떤 것들보다 미니멀리스트로 불리고 싶다."

◀)) 아베 마리아

필립은 돈도 많고 문화예술을 향유하며 존경받는 교양인이지만, 드리스는 인정받지 못하는 범죄자이자 무직자일 뿐이다. 영화는 연관성 없는 두 사람의 연결고리로 음악을 택함으로써 작품성과 예술성 모두에 신경을 썼다.

드리스는 약속대로 다음 날 다시 필립의 집을 찾아간다. 대저택의 문이 열리고 그 안으로 으리으리한 내부 풍경이 보인다. 여러 대의 고급 외제차들을 지나 집 안으로 들어서자 곳곳에 로코코(Rococo, 17~18세기까지 유럽에서 미술, 건축, 음악 따위에 유행했던 양식)를 연상시키는 고가의 가구들이 배치되어 있고 각종 미술품들이 걸려 있다. 이 분위기를 더욱 고상하게 만드는 성스러운 클래식음악의 선율이 그득하게 차 있다.

가곡 〈아베 마리아〉의 작곡가 슈베르트

살림을 담당하는 욘이 궁궐 같은 집을 안내하며 드리스에게 필립을 돌보는 일과에 대해 설명한다. 드리스는 욘의 말에 개의치 않는다. 그는 전혀 일할 생각이 없기에 "가구랑 음악이 좋네요. 근데 제 취향은 아니네요"라는 말로 에둘러 거절 의사를 밝힌다. 하지만 욘은 계약서에 개인룸 제공이 명시되어 있다고 말하며 드리스가 묵을 방의 욕실을 보여준다. 욕실에 들어선 드리스는 자신이 이제껏 경험해보지 못한 최고의 공간에 놀라움을 금치 못한다. 그러면서 음악이 점점 커지고 드리스의 마음을 흔든다. 이 음악은 프란츠 페터 슈베르트(Franz Peter Schubert, 1797~1828)의 가곡 〈아베 마리아(Ave Maria) D839[6]〉(1825)다.

슈베르트는 스코틀랜드의 역사 소설가이자 시인인 월터 스콧(Walter Scott, 1771~1832)의 서사시인 〈호수 위의 여인(The Lady of the Lake)〉(1810)을 가사로 만들어 7곡의 노래를 작곡했는데, 이 곡은 6번째에 해당하는 작품이다. 처녀 엘렌이 호반의 바위 위에서 성모상 앞

6 'D'는 일명 '도이치 넘버'라고 부른다. 20세기 오스트리아의 음악학자이자 슈베르트 권위자인 오토 에리히 도이치(Otto Erich Deutsch)의 이름을 딴 것이다. 그는 총 998개의 슈베르트 작품들에 연대기 순으로 작품번호를 매겼다.

에 무릎을 꿇고 아버지의 죄를 비는 내용의 노래다. 본래의 제목은 〈엘렌의 노래(Ellens Gesang Ⅲ)〉였으나 내용에서 보듯 마리아에게 기도하는 이야기로 인해 자연스럽게 〈아베 마리아〉로 불리게 되었다. 종교색이 묻어 있어 종교음악이라고 보는 시각도 있지만, 스코틀랜드의 향취가 묻어 있는 문학적인 곡으로 분류하고 있다. 성악곡이지만 여러 악기로도 편곡될 만큼 대중들에게 인기가 높다.

국제적으로는 가곡보다 독일 바이올리니스트 아우구스투스 빌헬미(August Wilhelmj, 1845~1908)가 편곡한 바이올린 독주곡이 주로 연주되며, 특히 소프라노 조수미로 인해 한국인들에게 깊은 인상을 준 가곡이다. 조수미는 2006년 파리 독창회 당일 오전, 부친의 부고 소식에도 불구하고 관객들과의 약속을 위해 공연을 감행했다. 이후 아버지를 향한 슈베르트의 〈아베 마리아〉를 앙코르곡으로 노래해 파리 청중들에게 큰 감동을 선사한 바 있다.

◀)) 정격음악

필립은 기대 이상으로 드리스의 간호에 만족한다. 극과 극의 남자들이 서로의 아픔과 부족함을 채우며 우정을 쌓아간다. 필립은 그런 드리스에게 그간 숨겨왔던 자신의 아픈 과거사를 꺼내며 마음을 연다. 그리고 2주간 드리스를 지켜보며 그의 따뜻한 마음에 고마움과 위로

를 얻는다.

이 와중에 영화는 두 사람의 상반된 관심사를 공유하는 재미를 선사한다. 그중 하나가 필립의 생일을 위해 개최되는 클래식음악 연주회다. 필립의 집 거실에 마련된 공연 장면은 한국인이 가장 사랑하는 클래식음악 〈사계〉로 시작된다. 〈사계〉는 이탈리아의 작곡가 비발디가 쓴 각 계절을 음악적으로 표현한 4개의 바이올린 협주곡 (concerto)[7]을 일컫는다. 이 장면에서 연주되는 부분은 〈바이올린 협주곡 2번 g단조, Op.8〉(RV315[8])〉 중 '여름' 2악장(천천히 여리게)이다. 필립을 포함한 그의 가족들은 사계의 음악에 진지하게 심취해 있다.

정식 공연이 끝나고 필립은 정리하고 돌아가려는 악단에게 따로 연주를 요청한다. 드리스에게 클래식음악의 매력을 알려주고 싶어서다. 여기에서 다시 비발디의 〈사계〉가 연주된다. '여름' 2악장에 이은 3악장(매우 빠르게)이다. 하지만 드리스는 전혀 감흥이 없다. 그러면서 그는 춤을 못 추면 음악이 아니라고 말한다. 다음 곡은 바흐의 〈무반주 첼로 모음곡 1번 G장조, BWV1007[9]〉 '전주곡(Prelude)[10]'이다.

7 '경쟁하다', '협동하다'의 이탈리어 동사 'concertare'에서 파생된 말로 큰 기악그룹과 작은 기악그룹의 대비를 보여주는 기악음악 장르다.

8 덴마크의 음악학자인 피터 리용(Peter Ryom)이 정리한 'Ryom Verzeichnis(리용 목록)'의 약자다.

9 20세기 독일 음악학자 볼프강 슈미더(Wolfgang Schmieder)가 정리한 'Bach Werke Verzeichnis'(바흐 작품 목록)의 약자다.

10 16세기 경에 발생한 기악곡. 본래는 작품의 개시나 도입적인 기능을 갖고 있었으나 점차 독립된 악곡이 되며 주로 건반음악 모음곡의 첫 부분에 등장해 자유롭고 즉흥적으로 표현되었다. 19세기 이후부터는 거의 도입적 의미가 상실되고 자유로운 형식의 독립된 기악소곡을 지칭하는 말로 쓰인다.

하지만 드리스에게는 그저 커피광고의 음악일 뿐이다. 영화는 생일 파티 장면에서만 비발디와 바흐, 그리고 러시아 작곡가 니콜라이 안드레예비치 림스키-코르사코프(Nikolay Andreyevich Rimsky-Korsakov, 1844~1908)[11]의 작품까지 총 7곡의 클래식음악이 나온다.

눈썰미가 좋은 사람들이라면 여기에서 작품보다 연주되는 악기에 대한 궁금증을 가질 수도 있다. 악기를 잘 보면 지금의 현대 악기와는 생김새가 약간 다르다. 전문용어로 이 악기들을 '고(古) 악기'라고 한다. 한자의 의미처럼 옛날 방식의 악기를 지칭하는 것이다. 그리고 이러한 악기로 연주한 음악을 '고(古) 음악' 혹은 '정격음악(authentic music)'이라고 한다. 현대 악기가 아닌 개량 이전의 옛 악기를 사용해 그 시대의 방식으로 연주하는 음악인 것이다.

정격음악은 본래 1970년대부터 서양 연주자들이 과거의 역사적인 스타일을 알고 있다는 것을 과시하기 위해 '정격성'이란 가치를 내걸며 '본래의', '정격의' 상태로 복원해야 한다는 것을 의미했다. 정격의 사전적 의미는 '바른 격식이나 규격'이지만, 사실상 완벽한 정격을 이루는 것은 거의 불가능에 가깝다. 그래서 최근에는 음악가들이 '역사의 온전한 복원'보다 '역사에 근거한 연주'라는 말로 유화시켜 설명한다.

11 러시아 민족주의 작곡가로 색채와 묘사를 살린 명쾌하고 이해하기 쉬운 음악기법을 추구한 인물이다. 영화에 사용된 음악은 그의 오페라 〈술탄 황제의 이야기〉 제2막 1장에 나오는 관현악곡 〈왕벌의 비행(Flight of the bumblebee)〉이다.

과거 시대의 음악을 탐구하려는 음악가들의 노력에도 당대의 작품들을 정확하게 이해하는 것은 무척이나 힘든 일이다. 그때의 음악에서 어떻게 소리가 났는지 알아내기 위해 타임머신을 타지 않는 이상 음악가들은 문헌에만 의존해야 한다. 보존된 악보들이 있다 한들 소리에 대해 알 수도 없다. 그렇기에 정격음악은 자료보다 연주자의 재량과 해석에 의존도가 높다. 정격음악은 반 정도 없어진 퍼즐을 맞추는 것과 같다. 따라서 음악학자들과 연주자들이 역사를 근거 삼아 창의적으로 음악에 접근해야만 한다. 역사적 토대와 상상력으로 탄생한 설득력 있는 정격음악이야말로 진정한 음악의 복원이라 할 수 있다.

필립이 드리스에게 마련한 클래식 연주가 끝나자 드리스 또한 필립에게 자신이 좋아하는 음악을 선보인다. 마침내 어스 윈드 앤드 파이어의 〈부기 원더랜드〉가 나온다. 드리스가 춤을 추며 뭔가 다르지 않느냐고 필립을 독려하자 필립도 즐거워한다. 그걸 지켜보고 있던 주변 사람들과 클래식 연주자들도 덩달아 흥겨워한다. 그야말로 누구나 느낄 수 있는 예술음악과 대중음악의 확실한 구분을 보여준 것이다.

하지만 음악이라는 하나의 영역으로 놓고 봤을 때 두 음악의 고급스러움과 저급함의 차이는 특별히 드러나지 않는다. 〈언터처블: 1%의 우정〉의 OST는 그런 의미에서 예술과 대중을 떠나 대상을 가리지 않는 '익숙함과 친근함'을 잘 반영하고 있다. 대중음악은 늘 대중들에게 가깝게 다가가 있기에 대중음악이다. 서양과 한국의 문화 사정은

춤을 추며 즐거워하는 드리스

많이 다르지만 한국에서는 여전히 예술이란 틀로 클래식음악과 대중
음악의 거리를 떨어트려 놓고 있다. 만약 클래식음악도 대중가요처럼
언제나 우리 곁에 있는 음악이라면 두 음악의 간극은 두드러지지 않
을 것이다.

[CD] 필립 글래스, 〈Metamorphosis & the hours〉 *변형 외

음반: 채널 클래식스
연주: 라비니아 마이어(하피스트)

[CD] 아르보 패르트, 〈Fratres〉(with Festina lente, Summa, Cantus in memory of Benjamin Britten) *형제들 외

음반: 낙소스
연주: 헝가리 국립 오페라 오케스트라
지휘: 타마스 베네덱

[CD] 안토니오 비발디, 〈Le quattro stagioni〉 *사계 외

음반: 채널 클래식스
연주: 레이첼 포저(바로크 바이올리니스트)

[2CD] 요한 제바스티안 바흐, 〈Cello-suiten〉

음반: 워너 클래식스
연주: 므스티슬라브 로스트로포비치(첼리스트)

세기의 음치 소프라노
〈플로렌스〉

노래를 잘 부른다는 것은 큰 축복이다. 누구나 한번쯤은 멋진 가수가 되는 꿈을 꾼 적이 있을 것이다. 하지만 가수의 길은 그리 녹록지 않다. 노래를 잘 부른다는 기준은 자신보다 남이 인정해줄 때 만들어지기 때문이다. 미국 카네기홀의 음악자료 가운데 요청 횟수가 가장 많은 공연이 있다. 바로 미국의 여성 성악가 플로렌스 포스터 젠킨스 (Florence Foster Jenkins, 1864~1994)의 공연이다. 32년간 성악가로 활동했던 그녀는 5장의 레코드판을 남기며 엄청난 판매고를 기록한 유명인이었다. 이 놀라운 음악가의 이야기를 다룬 영화가 〈플로렌스〉다. 국내 개봉 당시 영화 포스터의 홍보문구는 다음과 같았다.

"역사상 최악의 음치 소프라노"

〈플로렌스〉(2016)

원제: Florence Foster Jenkins
감독: 스티븐 프리어즈
출연: 메릴 스트립, 휴 그랜트, 사이몬 헬
버그, 레베카 퍼거슨 外

🔊 플로렌스 포스터 젠킨스

목청이 타고나야 노래를 잘 부를 수 있다는 말은 틀린 말이 아니다.
물론 음악적 지식이 없어도 노래는 잘 부를 수 있다. 심지어 불멸의
테너 루치아노 파바로티(Luciano Pavarotti, 1935~2007)처럼 악보를 볼
줄 모르는 사람이라도 노래를 잘 부를 수 있다. 노래는 자신의 몸을
통해 소리를 표현해내는 음악이다. 선천적이든 후천적이든 발성과 호
흡의 훈련으로 소기의 성과를 이룰 수 있다. 그리고 여기에 자신감까
지 더해진다면 좋은 성악가의 길을 걸을 수도 있다. 그러나 평소 실력
은 좋아도 실제 무대에서 자신감이 결여되어 있다면 제 실력을 발휘

하기는 어렵다. 그만큼 자신감은 음악가들에게 아주 중요한 요건이다. 플로렌스의 강점은 바로 자신감이었다.

영화는 1944년 미국 뉴욕을 배경으로 시작한다. 낯익은 배우가 등장한다. 우리에게 〈노팅힐〉(1999)의 주인공으로 각인되어 있는 사랑꾼 휴 그랜트다. 그가 젠킨스의 남편이자 매니저인 베이필드 역을 맡았다. 베이필드는 아내 젠킨스가 등장하는 공연에서 해설자로서 관객을 향해 극을 설명한다. 단연 주인공은 뉴욕시 음악 발전을 위해 아낌없이 투자하는 후원자 젠킨스다. 젠킨스는 막대한 부를 가진 음악계의 큰손이다. 그녀가 선 곳은 객석을 가득 메운 베르디 클럽 회원들을 위한 자리다. 이제 대미를 장식할 무대만 남았다. 웅장한 오케스트라 연주가 펼쳐지고 베이필드가 "발퀴레의 기행!"이라고 외친다. 무대 커튼이 열리자 젠킨스가 투구를 쓰고 발아래 적을 무찌른 영웅으로 등장한다. 사람들의 갈채가 쏟아진다.

초반부터 웅장한 클래식음악이 울려 퍼지는데, 이는 오페라 역사상 유례없던 대규모의 악극(음악극, musikdrama)[1], 리하르트 바그너 (Richard Wagner, 1813~1883)의 4부작(라인의 황금, 발퀴레, 지크프리트, 신들의 황혼) 오페라 〈니벨룽의 반지(Der ring des Nibelungen)〉(1874)[2]의

1 바그너에 의해 창시된 새로운 오페라 형식으로 기존 오페라와의 구분을 위한 오페라 양식이다. 오페라의 아리아나 합창처럼 독립적 단락형식(번호 오페라)을 띠지 않으며, 구간 없이(종지감 없이) 연속적으로 음악이 진행되는 것이 특징이다.

2 황금과 권력의 욕망, 끝없는 복수는 인간이나 신 모두에게 파멸을 가져올 뿐이라는 스토리를 가진다.

일부다. 영화 〈지옥의 묵시록〉(1979) 외 브라이언 싱어 감독의 영화 〈작전명 발키리〉(2008)의 초반에 클라우스 폰 슈타펜버그 대령(톰 크루즈)의 집에서도 이와 동일한 음악이 사용되는 등 다양한 장면에서 배경음악으로 활용도가 높아 그리 낯설지 않은 음악이다.

특히 이는 영국 작가 J. R. R. 톨킨의 영화 〈반지의 제왕〉(2001, 2002, 2003) 시리즈와 여전히 비교되는 작품으로도 잘 알려져 있다. 사실 바그너와 톨킨의 두 작품은 북유럽 신화에서 아이디어를 얻었다는 공통점과 등장 캐릭터들의 유사함 정도만 있을 뿐 사실상 직접적 관련성은 찾기 어렵다. 반지만 놓고 봤을 때 황금으로 만들어진 유사성 외에는 서로가 전혀 다른 의미를 가진다. 〈반지의 제왕〉 OST도 바그너의 것을 차용했다고 할 만한 명확한 근거가 없다.

〈니벨룽의 반지〉는 무려 26년에 걸친 작곡기간과 연주에는 약 16시간 가까이 소요되는 바그너 최고의 역작으로 평가된다. 하루 안에 모든 연주가 불가능해 기간을 두고 나눠 상연해야 할 정도의 대곡이다. 첫 번째인 '라인의 황금(Das rheingold)'은 1부라기보다는 나머지 것들에 앞선 서막(전야)이라 보는 것이 합당하다. 〈플로렌스〉에 쓰인 부분은 〈니벨룽의 반지〉 중 가장 인기가 높은 '발퀴레(Die walkure)'의 제3막 시작부분인 '발퀴레의 기행(Ride of the valkyries, 말달리기)'이다. 극에서는 실질적인 1부(제1야)에 해당한다 할 수 있다. 아마도 바그너의 오페라 작품들 가운데 〈로엔그린(Lohengrin)〉(1850)의 제3막 전주곡 '혼례의 합창(결혼행진곡)'과 더불어 가장 유명한 곡

일 것이다.

플로렌스는 음치 성악가다. 그것
도 음치 소프라노다. 유복한 집안에서
태어난 그녀는 일찍이 유능한 피아니
스트로 각광받았고, 학생들에게 피아
노를 가르치기까지 했다. 음악에 전혀
재능이 없었던 건 아니었다. 음악가의
꿈을 이루고 싶었으나 이를 이해하지
못했던 아버지의 반대가 심했다. 그럼

음치 성악가였으나 음악에 대한 열정
만큼은 대단했던 플로렌스 젠킨스

에도 그녀의 음악에 대한 열정은 그 누구도 말릴 수 없었다. 영화에
서는 다음과 같은 젠킨스의 대사가 나온다.

"아버지가 음악을 관두고 은행가랑 결혼해야 유산을 물려주신댔
죠. (중략) 우리에게는 밥보다 모차르트가 더 중요하단 걸."

이후 그녀는 바람둥이 의사인 남편 프랭크 손튼 젠킨스와 결혼
했으나 안타깝게도 그에게서 성병이 전이되어 평생 동안 육체적 고
통을 안고 살아가야 했다. 결국 그녀는 17년간의 결혼생활을 청산
하고 영국 배우 베이필드를 만나 그와 사실혼 관계를 이어 갔다. 그
후 아버지가 별세하고 막대한 유산을 물려받게 되면서 성악을 배웠
으며, 1912년 40대의 나이로 첫 성악 리사이틀 무대를 마련하고부
터 음악계에 본격적으로 발을 들여놓게 되었다. 어머니의 사망 이
후 더욱 풍족해진 경제적 여유에 그녀 주위에는 늘 음악계 인사들

이 따라다녔다. 그녀와 친분을 가진 유명인사로는 미국 작곡가 콜 포
터(Cole Porter, 1891~1964)와 지안 카를로 메노티(Gian Carlo Menotti,
1911~2007), 프랑스계 미국 성악가 릴리 폰스(Lily Pons), 영국의 지휘
자 토마스 비첨(Thomas Beecham, 1879~1961) 등과 같은 세계적인 음
악가들이 있다.

영화에서는 지휘계의 전설인 아르투로 토스카니니(Arturo Toscanini,
1867~1957)가 깜짝 등장한다. 토스카니니가 나오는 장면부터 영화의
재미가 점점 가중된다. 토스카니니가 젠킨스를 찾아가 자신의 공연
을 후원해달라는 부탁을 한다(영화에서 완벽주의자인 토스카니니가 그렇
게 비굴하게 표현되는 게 안쓰럽게 느껴질 정도다). 젠킨스의 후원으로 토
스카니니는 음악회를 열 수 있게 되었고, 그 공연에 젠킨스를 초청
한다. 카네기홀에서 토스카니니의 지휘와 NBC³ 심포니 오케스트라
의 연주로 콜로라투라(coloratura)⁴ 소프라노인 릴리 폰스(소프라노 아
이다 에밀레브나 가리플리나⁵)가 노래를 부른다. 곡은 프랑스의 작곡가

3 1937년 미국 NBC 방송이 지휘자 토스카니니를 위해 조직한 미국 관현악단. 100인의 세계적인 일
 류 연주자들을 선별한 수준급 오케스트라로 부상했지만 1954년 토스카니니가 은퇴하면서 해산되
 었다.

4 고음역의 소리영역이라기보다 배역이나 창법에 기인해 지칭된다. 주로 빠른 기교적인 장식선율들
 을 구사하는 기악적 스타일의 오페라 아리아 양식을 말한다. 대표적으로 모차르트의 오페라 〈마술
 피리〉의 '밤의 여왕' 아리아가 전형적인 예로 꼽힌다.

5 아이다 에밀레브나 가리플리나(Aida Emilevna Garifullina)는 현재 세계적인 소프라노로 인정받는 인
 물로 2013년 도밍고 콩쿠르(Operalia)에서 명성을 얻었고, 2015년에 「데카(Decca)」 레이블과 계약하
 며 최정상의 가수로 등극했다. 특히 지난 2014년 내한해 예술의 전당에서 가곡 〈그리운 금강산〉의
 한국어 가사를 2절까지 완벽하게 불러 놀라움을 자아낸 바 있다.

인 클레망 필리베르 레오 들리브(Clément Philibert Léo Delibes, 1836~1891)의 3막 오페라(혹은 가극) 〈라크메(Lakmé)〉 중 2막 아리아 'Ou va la jeune Indoue(그 젊은 인도소녀는 어디로 갔는가)', 일명 '종의 노래(The bell song)'다. 릴리 폰스의 1928년 데뷔곡이기도 한 이 작품은 들리브의 마지막 오페라이며, 콜로라투라 소프라노의

프랑스의 작곡가 들리브

걸작으로 평가된다. 영화에서 젠킨스는 '종의 노래'를 감상한 후 그런 목소리는 엔리코 카루소(Enrico Caruso, 1873~1921) 이후 처음이라며 크게 감명받고는 전문 성악가가 되어야겠다는 강한 의지를 갖게 된다.

영화는 드디어 사건의 중심부로 접어든다. 실제 젠킨스가 성악가로 무대에 섰던 시점과는 맞지 않지만 그녀의 음악인생을 압축적으로 조명한 것이라 할 수 있다. 영화는 젠킨스의 전기영화에 속하나 그녀가 사망한 해의 이야기들을 바탕으로 영화적 과장을 보태어 만든 것이다.

이제 젠킨스가 성악레슨을 받는 장면이 나온다. 터무니없는 노래 실력으로 메트로폴리탄 오페라의 부지휘자에게 레슨을 받는 장면

은 필자 개인적으로 명장면 중에 하나라고 생각한다. 너무 코믹하기도 했지만 젠킨스를 연기한 메릴 스트립의 연기는 정말이지 혀를 내두를 정도다. 메릴이 누구인가? 연기고 노래고 안 되는 게 없는 할리우드의 대배우다. 성악가가 되려 했던 그녀의 노래 실력은 이미 영화 〈맘마미아!〉(2008)의 도나 역으로 정평이 난 상태다. 그런 그녀가 음치인 젠킨스를 기가 막히게 표현해냈다. 실제 젠킨스가 남긴 음원과 비교해 보면 매우 흡사하다는 것을 알 수 있다. 역시 명연기자는 다르다.

◀)) 플로렌스가 사랑한 음악

젠킨스 본인은 자신이 음치라는 것을 알고 있었을까? 알고 있었다면 일이 이렇게까지 커지지는 않았을 것이다. 그녀는 주변에서 자신의 노래 실력을 비웃는 것에 대해 오히려 자신의 재능을 시기해 그런 것이라 여길 정도였다.

다시 영화 속으로 들어가 보자. '종의 노래' 때문에 눈이 뒤집힌 그녀의 성악 사랑은 남편이자 매니저인 베이필드도 막을 수 없었다. 그녀는 굳은 마음을 먹고 성악레슨을 받게 되고 자신의 전속 피아노 반주자까지 둔다.

젠킨스의 역할을 돋보이게 한 최고의 조연은 단연 피아노 반주

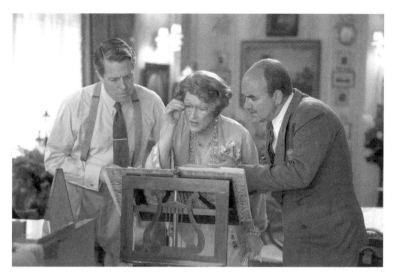

영화 속 플로렌스의 모습

자인 코스메 맥문이다. 그는 영화에서 젠킨스의 노래를 더욱 빛나게 (?) 한 일등공신이다. 코스메가 젠킨스의 면접을 통과할 수 있었던 것은 바로 앞 지원자 덕분이다. 누가 봐도 전문 피아니스트의 정상적인 연주일진데 곡 선정이 젠킨스의 심기를 어지럽힌 탓이다. 진지하고 고뇌에 찬(하지만 꽉 막혀 보이는 듯) 지원자가 리스트의 〈헝가리 광시곡 2번, S244-2〉(피아노 독주, 1847)를 피아노가 부서지듯 두드린다. 반면 그다음 주자인 코스메가 들려준 연주는 실력은 덜하지만 젠킨스가 가장 좋아하는 곡이다. 리스트의 것과는 아주 대조적이고 오디션 곡으로는 현실적으로 쓰이지 않는 곡이다. 그것은 프랑스의 작곡가 카미유 생상스(Camille Saint Saëns, 1835~1921)의 〈동물의 사육제(Le

carnaval des animaux)〉(1886)[6] 중 제13곡 '백조[7]'다. 이 연주로 코스메
는 젠킨스의 마음을 단번에 사로잡으며 채용된다. 결국 뒤에 대기하
던 지원자들은 하나 마나다. 밖에서 원성이 쏟아진다.

"쟤 지금 뭘 치고 있는 거냐? 생상스 곡 같은데 저런 허접한 걸…."

리스트가 작곡한 19곡의 광시곡 가운데서도 〈2번〉 작품은 만화
〈톰과 제리〉에서도 쓰인 적 있는 유명한 곡이다. 헝가리 민속음악에
기반을 둔 이 작품은 집시무곡과 연관이 있다. '광시곡(rhapsody)'이
란 말은 그리스어로 '미쳤다'라는 의미이며, 대개 '짧은 서사시'를 지
칭한다. 음악적으로는 비교적 자유로운 환상곡풍이 특징이다. 광시
곡의 기원은 여러 설이 있지만 그중 고대 그리스 시대의 연극에서 독
창자가 지금의 '레치타티보(recitativo)[8]'식 노래를 한 이후 이에 영향
을 받은 집시들의 가창법에 기인했음을 유력하게 보고 있다. 광시곡
이란 작품명은 1810년 체코 작곡가 바츨라프 얀 토마세크(Vaclav Jan
Tomasek, 1774~1850)의 〈피아노를 위한 광시곡〉(1810)이 최초다. 이후

6 14곡으로 구성된 관현악 모음곡이자 2대의 피아노가 포함된 특별 편성의 기악앙상블이다. 본래는
 여럿의 관현악보다 소수의 실내악 편성용이다. 1887년 작곡가 살아생전 유일하게 13번째 곡인 '백
 조'만 출판되었다. '백조'는 2대의 피아노와 첼로의 로맨틱한 선율이 매력적이다. 첼로음악에 있어
 필수 레퍼토리 중 하나로 들어가며 플루트, 색소폰 등에 이르기까지 약 20곡 이상의 편곡 버전들이
 존재한다. 한편 이 곡의 제14곡 '피날레'는 1999년 애니메이션 〈환타지아2000〉에 삽입된 바 있다.
7 생상스의 '백조'는 단막의 솔로 발레인 〈빈사의 백조(La mort du cygne)〉(1905)의 안무음악으로 사용
 되었다. 발레는 러시아 안무가인 미하일 포킨이 발레리나 안나 파블로바를 위해 만들었으며, 이는
 러시아 상트페테르부르크 마린스키 극장에서 초연되었다.
8 오페라 등에서 대사를 말하듯이 노래하는 창법이다.

리스트를 포함한 드보르작, 드뷔시 등과 같은 19세기 음악가들에 의해 작곡되며 대중성을 얻게 되었고, 20세기에 들어서 거슈윈의 〈랩소디 인 블루〉(1924)[9]처럼 '협주곡 형식의 재즈'인 광시곡도 인기를 끌게 되었다.

생상스의 곡은 이에 반해 강렬함은 없다. 영화에서는 단순히 대조적인 상황을 표현하기 위해 생상스의 곡을 채택한 것일까? 꼭 그것뿐만은 아닐 것이다. 음악사적으로 두 작곡가의 음악적, 개인적 관계는 각별하다. 생상스는 리스트, 바그너, 슈만 같은 독창적 낭만주의자들을 열렬히 추앙했다. 파리음악원에서 오르간과 작곡을 전공해 일찍이 천재성을 드러낸 생상스의 능력을 간파한 음악가들(로시니, 베를리오즈, 리스트 외) 중 리스트는 그에 대해 당시 "세상에서 가장 위대한 오르간 연주자"로 칭송한 바 있다.

또한 생상스의 두 번째 오페라(악극[10]에 가까운) 〈삼손과 데릴라〉(전 3막, 1876)의 완성을 위해 그의 열성적인 후원자가 되어 1877년 바이마르에서의 성공적인 초연을 도왔다. 반대로 리스트 역시도 생상스의 관현악곡 〈죽음의 무도, Op.40〉(1874)에 영향을 받아 이를 편곡한 피

9 '우울한 광시곡'으로 풀이하지만 이는 재즈음악 기법인 '블루 노트(blue note)'를 의미하기도 한다. 블루 노트(note, 음)란 재즈 블루스의 독특한 음계로 3음과 7음을 반음 낮춰 연주하는 것을 말한다.

10 혹은 음악극. 바그너가 창시한 음악용어지만 정작 이 말을 본인 스스로 공식적으로 사용한 일은 없다. 그의 음악극을 계승한 슈트라우스의 오페라 작품들에 의해 악극이란 말이 자리 잡으며 이제까지 관습적으로 쓰이고 있다.

아노 독주를 위한 〈죽음의 무도, S555〉(1876)를 선보이며 피아노 역사에 한 획을 그었다.

영화에서는 다수의 주옥같은 클래식음악들이 사용되었다. 젠킨스가 메트로폴리탄 부지휘자와의 레슨 중에 베이필드를 반갑게 맞이하며 부른 러시아 작곡가 아나톨리 리아도프(Anatoly Konstantinovich Lyadov, 1855~1914)의 〈음악적 코담뱃갑(Musical snuffbox)[11], Op.32〉, 공연 전 만찬에서 코스메가 피아노로 연주하는 주세페 베르디(Giuseppe Verdi, 1813~1901)의 4막 오페라 〈나부코(Nabucco)〉 중 제3막 '히브리 노예들의 합창', 클럽 회원들을 위한 개인 독창회에서 젠킨스가 부른 첫 곡인 요한 슈트라우스 2세(Johann Strauss II, 1825~1899)의 3막 오페레타(Operetta)[12] 〈박쥐(Die Fledermaus)〉(1874) 중 2막 아리아 '여보세요, 후작님(Mein herr marquis)', 일명 '웃음 아리아(Adele's laughing song)', 라디오에서 흘러나오는 바흐의 〈무반주 바이올린 파르티타 2번, BWV1004〉(1720년 이전) 중 2악장 '사라방드(Sarabande)[13]' 및 브람스의 가곡 〈자장가, Op.49-4〉(1868), 그리고 코스메의 집에서 코스메와 젠킨스가 함께 피아노로 연주하는 쇼팽 〈전주곡 4번 e단조, Op.28-4〉(1839) 등 〈플로렌스〉는 거의 클래식음악

11 코로 들이마시는 담배를 담는 용기를 말한다.

12 작은 오페라 혹은 경가극이란 의미로 희극적 내용의 악극이다. 왈츠, 폴카, 캉캉 등의 춤이 있어 오락성이 풍부한 것이 특징이다.

13 3박자의 느린 춤곡을 말한다.

영화라 할 수 있다.

영화의 피날레는 젠킨스의 초대형 사고로 정점을 찍는다. 음반[14] 녹음까지 감행한 젠킨스의 무모한 도전이 마침내 도를 넘어선 것이다. 그동안은 젠킨스 자신이 후원하는 클럽 회원들 혹은 자신을 지지하는 사람들에 한해서 호텔 연회장을 빌려 소규모로 공연한 것이 전부였지만 그녀의 야망은 더 큰 곳을 향했다. 그곳은 다름 아닌 미국 뉴욕에 위치한 꿈의 무대, 카네기홀[15]이다. 그녀가 코스메[16]의 피아노 연주에 맞춰 카네기홀에서 부를 노래 중 하나는 극적인 고음 구사가 절대적인 고난도의 성악곡, 모차르트의 유작인 2막 오페라 〈마술피리, K620〉(1791) 중 제2막 아리아 '지옥의 복수심이 내 마음에 끓어오르고(일명, 밤의 여왕 아리아)'다. 안 봐도 비디오다. 정곡을 찌른 메릴 스트립의 인터뷰가 기억에 남는다.

"중요한 건 실제 플로렌스가 노래 부른 방식을 따라 하는 게 아니라, 내가 연기하는 플로렌스의 독창적 음색을 만드는 것이었다. 그녀는 아마 스스로 맞게 부르고 있다고 생각했을 것이다."

플로렌스 젠킨스를 소재로 한 영화는 또 있다. 2015년 9월에 개봉

14 젠킨스는 실제 9곡의 아리아를 수록한 총 5장의 레코드판을 냈다. 하지만 후에 3장의 CD로 축소되어 재발매되었다. 그중 〈The Glory(????) of the Human Voice〉는 8곡의 아리아가 수록된, 가장 잘 알려진 그녀의 음반으로 2013년 「소니」 레이블에서 리마스터링해 재발매되었다.

15 그녀의 실제 카네기홀 공연 일시는 1944년 10월 25일이다.

16 카네기홀 공연에서 가장 난처했던 사람은 피아노 반주자 코스메 맥문이었다. 젠킨스가 실수로 틀릴 때마다 맞춰줄 수밖에 없었기 때문이다.

플로렌스의 삶을 다룬 또 다른 영화 〈마가렛트 여사
의 숨길 수 없는 비밀〉

한 영화 〈마가렛트 여사의 숨길 수 없는 비밀〉(이하 마가렛트)이다. 다만 이 영화가 〈플로렌스〉와 차이가 있다면 젠킨스의 실화를 프랑스식으로 바꿨다는 점이다. 당시 〈마가렛트〉는 세자르 영화제에서 총 11개 부분에 노미네이트 되었을 정도로 프랑스 내 최고의 인기영화였다. 젠킨스의 메릴과 동일한 음치 캐릭터인 남작부인 마가렛트 역은 여배우 카트린 프로

가 맡아 열연했다. 내용 역시 유사하다. 플로렌스의 실력이 문제였다는 것이 두 영화의 부인할 수 없는 공통점이다.

[14CD] 리하르트 바그너, 〈Der Ring des Nibelungen〉
음반: 도이치 그라모폰
연주: 메트로폴리탄 오페라 오케스트라
합창: 메트로폴리탄 오페라 합창단
지휘: 제임스 레바인

[2CD] 프란츠 리스트, 〈The 19 Hungarian Rhapsodies〉
음반: 도이치 그라모폰
연주: 호레르투 시돈(피아니스트)

[DVD] 볼프강 아마데우스 모차르트, 〈Die Zauberflöte〉
음반: 오푸스 아르테
연주: 왕립 오페라하우스 관현악단
합창: 왕립 오페라하우스 합창단
독창: 디아나 담라우(소프라노, 밤의 여왕 역) 외
지휘: 콜린 데이비스

[CD] The Glory(????) Of The Human Voice
음반: 소니
노래: 플로렌스 포스터 젠킨스

예술의 가치는 유효하다
〈우먼 인 골드〉

오스트리아 화가 구스타프 클림트의 그림들은 관능적인 여성의 이미지와 유려한 황금빛의 표현으로 전 세계 사람들을 매혹시켰다. '오스트리아의 모나리자'로 불렸던 〈아델레 블로흐-바우어의 초상 I〉(이하 〈초상 I〉)[1]도 그중 하나다. 지난 2006년 이 그림은 세계적인 화제를 모았다. 당시 오스트리아 국가유산으로 비엔나 벨베데레 미술관에 소장되어 있던 〈초상 I〉을 포함한 4점의 클림트 작품들이 미국 부호의 소유로 뉴욕 노이에 갤러리로 이전된 것이다. 그림의 주인이 된 사람은 우리가 잘 아는 '세계 화장품 업계의 거장' 에스티 로더의 상속자 로

1 클림트의 〈아델레 블로흐-바우어의 초상〉은 모두 2점이다. 1907년작 〈초상 I〉과 1912년작 〈초상 Ⅱ〉다. 영화에서 다룬 그림은 〈초상 I〉이다.

경매가 1,500억 원!
세계에서 가장 비싼 초상화

그림 속에 숨겨진
역사를 뒤바꾼 진실

우먼인골드

7월 대개봉!

〈우먼 인 골드〉(2015)

원제: Woman in Gold
감독: 사이먼 커티스
출연: 헬렌 미렌, 라이언 레이놀즈, 다니엘
　　브륄, 타티아나 마슬라니 外

널드 로더다. 그는 무려 1억 3,500만 달러(경매가 약 1,500억 원)라는 엄청난 금액으로 클림트의 그림을 사들여 전 세계를 깜짝 놀라게 했다. 필자는 영화를 보기 전까지 단지 비싸기만 한 그림이겠거니 생각했지만, 이 영화를 본 뒤에는 역사의 무게가 더해진 작품의 가치를 깨닫고 로널드가 그렇게 부러울 수 없었다.

◀)) 밤의 음악 I

실화를 바탕으로 한 영화 〈우먼 인 골드〉[2]의 주제는 예술품 환수다.

주인공은 클림트의 모델이었던 유대계 상류층 부인인 아델레 블로흐-바우어의 조카이자 그림의 상속인 마리아 알트만, 그리고 20세기 오스트리아 작곡가 아놀드 쇤베르크(Arnold Schönberg, 1874~1951)의 손자이자 미국 변호사인 E. 랜돌 쇤베르크다. 그들의 목표는 클림트의 〈아델레 블로흐-바우어의 초상 I〉을 오스트리아로부터 환수하는 것이다. 하지만 기나긴 싸움이다. 오스트리아를 점령했던 독일 나치 정권에게 빼앗긴 그림이 오스트리아 내에 묶여 있어 이를 되찾기까지의 과정이 순탄치가 않다. 국가를 상대해야 하기 때문이다.

블로흐 가문과 인연이 있던 조부모 A. 쇤베르크로 인해 랜돌은 어머니의 부탁을 받고 알트만을 찾아가 그림에 관한 이야기를 듣게 된다. 듣자 하니 그림 환수는 비용뿐만 아니라 법적 승산이 거의 없는 게임이다. 그러나 랜돌은 〈초상 I〉에 대한 가치를 알고는 접었던 마음을 다시 돌린다. 그림의 예상시가가 1억 달러 이상이었던 것. 그렇게 랜돌은 적극적으로 해결방도를 찾아간다. 일 처리를 위해 그는 알트만과 함께 오스트리아에서 열리는 예술품 환수 회담에 참가하기로 한다. 그렇지만 알트만은 과거 자신과 가족들에게 저지른 나치의 만행에 대한 끔찍한 트라우마로 오스트리아행을 꺼린다. 그럼에도 알트만은 결심을 굳혀 숙모의 그림을 찾으려는 일념으로 고향으로 향한다. 오스트리

2 나치는 1943년에 몰수한 〈초상 I〉을 전시할 때 유대인의 이름을 사용하지 않고자 제목을 독일어 〈Die frau in gold〉로 바꾸었다. 영어 표기는 영화의 제목인 〈Woman in gold〉다.

아에 도착한 알트만은 옛 집을 찾는다. 그녀는 랜돌에게 예전 이 집에 지그문트 프로이트와 A. 쇤베르크 등의 동시대 최고의 지식인들이 자신의 집에 방문했다며 그 당시를 회고한다.

영화는 현재와 나치독재의 상황을 적절히 번갈아가며 보여준다. 1937년, 알트만의 결혼식, 오페라 가수 프리츠 알트만과 결혼하는 그녀는 남편의 노래를 듣고 행복에 젖어 있다. 남편의 직업이 오페라 가수라 그런지 배우가 섬세하게 음악을 표현해낸다. 그가 부른 노래의 제목은 모차르트의 2막 오페라 〈돈 조반니(Don Giovanni), K527〉(1787) 중 2막 아리아 '나의 보석이여, 창가로 와다오(Deh vieni alla finestra)'다. 바람둥이 돈 조반니가 이미 한 번 상처를 준 여인 돈나 엘비라를 함정에 빠트리고 그녀의 하녀를 희롱하기 위해 만돌린(mandolin)[3] 반주에 맞춰 노래를 부르는 부분이다. 내용을 제대로 알면 자칫 결혼식이 위태로울 수도 있는 상황이다.

돈 조반니의 아리아가 유명한 것은 모차르트의 오페라이기 때문만은 아니다. 음악적 유형에 있어 음악사적으로도 꽤 중요도가 높아서다. 이 아리아는 '세레나데(serenade)'의 전형이다. 세레나데의 어원은 라틴어인 '세루스(serus, 늦은)'에서 비롯되어 이탈리아어로 넘어가면서 '세레노(sereno, 맑게 갠)'로, 또 '저녁 때'라는 의미의 '세라(sera)'

3 15세기부터 유행한 현악기인 '류트(lute)'의 한 부류로 '작은 만돌라(little mandola)'란 이름을 가지고 있다. 생김새는 서양 배를 반으로 자른 듯 뒤쪽이 불룩 튀어나와 있고, 소리는 우리가 잘 아는 통기타와 흡사하다. 류트족은 손가락이나 피크를 사용해 현을 퉁겨 연주하는 기법인 발현악기에 속한다.

와도 연계성을 갖고 있다. 그래서 이것이 '저녁음악'이란 뜻의 '세레나타(serenata)'로 불리게 되었고 지금은 독일어인 '세레나데'란 말로 흔히 쓰이고 있다.

세레나데의 음악유형은 크게 3가지로 분류된다. 첫 번째 세레나데는 초기 세레나데의 유형이다. 18세기 바로크 시대의 칸타타(cantata)[4]와 오페라의 중간 형태의 노래를 지칭하기도 하는데, 오페라처럼 완전히 갖춰진 대규모 무대극까진 아니어도 악기 반주가 있는 적당한 규모의 공연을 가리킨다. 당시 왕이나 귀족 탄생일에 맞춰 작곡되어 실내에서의 악기 소음을 피해 야외에서 의상과 소품을 이용해 간단하고도 드라마틱한 상연이 될 수 있도록 한 것이 특징이다. 그렇다고 매번 밖에서 공연해야 하는 것은 아니다. 헨델의 칸타타 〈아시스, 갈라테아와 폴리페모(Aci, Galatea e Polifemo), HWV72〉(1708)가 초기 세레나데의 대표적 예다.

두 번째 세레나데는 밤에 창가를 통해 연인에게 부르는 사랑의 연가다. 이를 위한 세레나데는 만돌린과 같은 발현악기가 포함되어야 한다는 음악적 조건이다. 그렇기에 〈돈 조반니〉의 아리아가 세레나데에 가장 부합하는 음악인 것이다. 또한 오페라가 아닌 슈베르트의 가곡 〈백조의 노래(Schwanengesang), D957〉(1828)[5] 중 제4곡 '세레나데'

4 17세기 바로크 시대부터 발전한 다악장의 성악곡으로 주로 기악반주에 독창형식이 두드러진다.
5 〈백조의 노래〉와 같은 제목을 가진 슈베르트의 다른 가곡들에는 그의 D318(1815) 및 D957(Op.23-3, 1822)이 있다.

도 엄연한 독립적 세레나데로써 연가의 역할을 한다.

세 번째 세레나데는 기악음악 세레나데다. 이는 18세기 후반 고전 시대의 다악장 기악앙상블 음악을 지칭한다. 대표적인 기악 세레나데로는 한국인들이 특히 많이 접하는 클래식음악, 바로 모차르트의 〈현악앙상블을 위한 세레나데 13번, K525〉 '아이네 클라이네 나흐트무지크(Eine kleine nachtmusik, 1878)'가 있다. 'Eine kleine nachtmusik'의 의미는 '작은 밤 음악'이란 뜻이다. 즉 작은 세레나데인 셈이다. 이 곡은 모차르트의 〈돈 조반니〉 2막 작곡 즈음에 만들어졌다. 이 밖에도 고전음악인 프란츠 요제프 하이든(Franz Joseph Haydn, 1732~1809)의 〈현악4중주 17번 F장조, Op.3-5/Hob.Ⅲ:17〉[6](일명 '세레나데') 중 2악장 '세레나데, 안단테 칸타빌레', 그리고 19세기 낭만시대 표트리 일리치 차이콥스키(Pyotr Il'yich Tchaikovsky, 1840~1893)의 〈현악앙상블을 위한 세레나데, Op.48〉, 드보르작의 〈현악앙상블을 위한 세레나데, Op.22〉 등이 다악장의 형식을 기반으로 한 기악 세레나데다.

6 이 곡은 위작 논란에 휩싸여 있다. 작품번호3(Op.3) 안에는 모두 6곡(Op.3-1~6)이 포함되어 있는데, '세레나데'는 그중 5번째 곡(Op.3-5)이며, 현악4중주 호보켄 목록(Hob:Ⅲ) 순서로는 17번째(No.17)에 해당한다. 일부 음악학자들은 'Op.3' 모두 하이든의 작품이 아니라고 주장하고 있지만 근거가 아직 미약하다. 다만 'Op.3-1' 및 'Op.3-2'에 대해서는 악보의 하이든 이름 앞에 고전 독일 작곡가인 로만 호프슈테터(Roman Hoffstetter, 1742~1815)의 이름이 놓인 것으로 판명되면서 이를 위작으로 분류시키고 있다. 반면, '세레나데'를 포함한 이하 작품들부터는 위작으로 판단하기에 그 경위가 명확하지 않다. *'Hob'은 하이든 작품목록으로 하이든의 작품을 분류한 네덜란드 음악학자인 안토니 판 호보켄(Anthony van Hoboken, 1887~1983)의 이름을 딴 약자다. 로마숫자 'Ⅲ'은 현악4중주 파트를 의미한다.

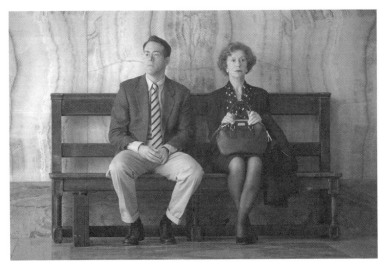

랜돌과 알트만

🔊 밤의 음악 Ⅱ

다시 영화로 돌아가보자. 랜돌은 처음부터 알트만의 과거사나 미술품
환수에는 관심이 없었다. 영화 시작 부분에 개인 변호사 개업에 실패
해 로펌에 입사하려는 랜돌의 모습이 나온다. 영화는 랜돌의 면접을
통해 그의 가족들에 대한 언급을 들려주는데, 아마도 알트만과 함께
사건을 해결할 수 있도록 그의 정체성을 관객들에게 보여주려는 의
도인 듯 싶다. 이는 랜돌의 혈통을 부각한 것이며 알트만과의 중요한
연결고리를 보여준 셈이다.

알트만에 관한 안 좋았던 과거의 기억을 교차시키며 서서히 그림

환수에 대한 실마리를 풀어나가던 중 벨베데레 미술관 측과의 첨예한 대립으로 차질을 빚게 된다. 이 과정에서 랜돌이 자신의 증조할아버지도 나치로부터 탄압을 당했다는 사실을 알게 되면서 영화는 중요한 터닝 포인트를 맞이한다. 랜돌의 심경 변화로 사건 해결에 추진력이 생기기 시작한다. 그는 이길 수 없는 싸움이 아니라는 것을 깨닫고 법적 방편을 찾게 된다. 그것은 환수분쟁에 대한 재판을 미국 법정에서 진행시키는 것이다. 결과는 랜돌의 의도대로 흘러간다(실제 이 공방은 1999년부터 2006년까지 오스트리아를 상대로 무려 8년이란 긴 세월을 필요로 했다).

이제 시간을 앞당기기 위해 랜돌은 모험을 건다. 그는 비엔나에서의 중재를 통해 정면 돌파를 감행하기로 마음먹는다. 이를 위해서는 다시 오스트리아로 가야만 한다. 안타깝게도 알트만은 또 다시 오스트리아에서 모욕적인 일을 당하길 원치 않았고 오랜 시간이 걸리는 재판과정에서 승소할 자신감을 크게 상실한 터였다.

결국 랜돌은 홀로 오스트리아를 찾는다. 그는 그동안 그림 환수문제에 적극적으로 나서 도움을 준 오스트리아 기자 체르닌을 만나 중재안에 관한 의견을 나눈다. 그렇게 둘은 비엔나 거리를 거닐다 클래식음악 공연장을 지나치게 된다. 그 공연은 공교롭게도 랜돌의 할아버지인 A. 쇤베르크의 작품 연주회다. 랜돌과 체르닌은 티켓을 구매해 공연을 관람한다. 여기에서 영화가 갑자기 쇤베르크의 공연을 보여주는 장면은 다소 극의 흐름과 무관하게 비춰질 수 있다. 하지만 다

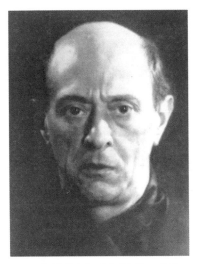

19~20세기 음악의 과도기적 거장 아놀드 쇤베르크

른 의미에서는 예술품 환수의 종지부를 찍는 피날레로의 연결고리를 만들어준 것으로도 해석할 수 있다.

지금부터는 궁금증만 키웠던 쇤베르크에 대한 이야기를 해볼 차례다. 랜돌의 할아버지인 쇤베르크는 18세기 고전시대의 하이든, 모차르트, 베토벤 등과 같은 '비엔나 악파[7]' 혹은 '비엔나 고전[8]'이라 불린 19~20세기 음악의 과도기적 거장이다. 그래서 그는 제1비엔나 악파 이후의 오스트리아 비엔나 고전으로 추대되며 '제2비엔나 악파'라고 불리기도 한다. 쇤베르크가 이룩한 음악업적은 20세기 음악의 돌파구를 위해 과거의 비엔나 고전이 이룩한 전통 작곡법을 과감히 버린 일이다. 이른바, 조성음악의 반대 개념인 무조성 음악의 원칙을 추구한 것이다. 말 그대로 조성음악의 부정을 뜻한다. 조성은 기본 주요음(으뜸음)을 하나 두고 장조나 단조의 음악으로 작곡하는 방식인

7 오스트리아 비엔나를 중심으로 창작활동을 한 작곡가들을 통틀어 일컫는 말로 프란츠 슈베르트, 안톤 브루크너, 휴고 볼프, 구스타프 말러, 쇤베르크 등을 지칭한다.

8 하이든, 모차르트, 베토벤 3명을 압축해 부르는 용어다.

데 반해 무조성은 그와 반대로 장조와 단조의 개념이 없도록 기본 주요음 자체를 없앤 것이다.

랜돌이 공연장에서 감상하는 작품은 쇤베르크의 〈정화된 밤(Verklärte nacht), Op.4〉(1899)[9]라는 현악 6중주곡[10]으로, 그 가운데 첫 번째 부분(sehr langsam, 매우 느리게)이다. 영화를 보는 관람자에게 다행스러운 것은 이 작품이 아직 조성음악 범주에 속한 19세기 말 음악이란 점이다. 정확하게는 후기 낭만주의[11] 음악이다. 이 단계에서는 아직까진 현대적 난해함을 느낄 수 없지만 과거와의 고리를 끊고 있는 진취적이고 발전적인 미래로의 가능성과 희망을 비추고 있다. 그런 의미에서 영화 속에 등장하는 쇤베르크의 작품은 결말을 위한 도입 음악으로 받아들일 수 있지 않을까 싶다.

〈정화된 밤〉은 낭만주의 음악의 특징인 서정시 문학을 기반으로 작곡된 것이다. 독일의 서정시인인 리하르트 데멜의 시 『여인과 세계』를 기초로 그중 '두 사람(Zwei menschen)'이란 파트의 1절 내용을 바탕으로 했다. 시의 내용은 달밤에 어두운 숲 속을 거니는 한 연인의 대화다. 여자는 남자에게 다른 남자의 아이를 가졌다는 충격적인 고

9 단악장 형식이지만 크게 5부분으로 구성되어 있다. 이는 시에서의 5개 연(聯)을 상징한다.

10 쇤베르크 〈정화된 밤〉의 악기 편성은 바이올린 2대, 비올라 2대, 첼로 2대의 현악 6중주다.

11 19세기 말 독일어권 작곡가들에게서 나타나는 음악사조로, 곡의 길이나 표현을 강화하고 확대시킨 극단적 조성음악적 작품 경향을 일컫는다. 주로 리하르트 슈트라우스나 구스타프 말러 같은 작곡가들에게 쓰이는 용어다.

피아니스트이자 작곡가인 존 필드

백을 하는데, 남자는 이를 듣고
도 오히려 여자를 용서하고 아
이의 책임까지 떠안는다. 자극
적이지만 이는 데멜이 추구하는
'사랑과 성'이란 에로스적 사고
와 관련한 주요 시상(詩想)이다.

　다른 특징으로는 앞선 세레
나데와 연관성을 가진다는 점
이다. 작품은 저녁음악과 유사
한 또 하나의 음악유형에 속한다. 이것의 모티브는 피아노곡인 '녹턴
(Nocturne) [12]'이다. 녹턴은 한자로 '소야곡(小夜曲)'이라 하며 풀면 '야
상곡'이 된다. 흔히 녹턴음악이라고 하면 쇼팽[13]을 떠올린다. 하지만
녹턴은 본래 쇼팽에 의해 탄생된 것이 아니다. 이는 아일랜드 출신의
피아니스트이자 작곡가인 존 필드(John Field, 1782~1837)가 고안한 피
아노 소품양식이다. 그가 작곡한 18곡의 녹턴[14]이 쇼팽에 의해 정교
하고 세련된 녹턴으로 우리에게 전해진 것이다.

12 녹턴은 뚜렷한 형식이 없는 피아노 작품을 말한다. 조용한 밤의 분위기를 나타내는 서정적인 피아
　노곡 정도로 이해하면 된다. 쇼팽 이후 녹턴을 이끈 작곡가들로는 프랑스 작곡가 가브리엘 포레 및
　에릭 사티 등이 있다.
13 쇼팽의 녹턴작품은 총 21곡이다.
14 1961년 음악서지학자 세실 홉킨슨에 의해 정리되었으며, 존 필드 야상곡들의 작품번호는 홉킨슨 넘
　버 'H'를 사용한다.

유대정신을 음악으로 표현했던 작곡가 에른스트 블로흐

　밤의 음악이란 2개의 부제만을 가지고 중심을 잡다 보니 이 영화에서 쓰인 다른 클래식음악들에 대해서는 언급하지 못했다. 이 파트를 정리하는 차원에서 언급하지 않았던 2곡의 음악들에 대해 간략히 소개하도록 하겠다. 먼저 영화의 15분 지점에서 알트만이 LP를 틀고 아델레를 회상하는 장면에서 나오는 음악은 슈베르트의 가곡 〈그대는 나의 안식, D776〉(1823)이다. 이 노래는 2절로 이루어진 유절가곡으로 조용한 마음의 안식과 그리움을 담고 있다.

　다른 음악은 32분부터 나치의 탄압으로 곧 알트만의 집에도 위기가 닥칠 것을 예고하며 아버지가 첼로로 연주하는 장면에서 나온다. 첼로곡은 미국의 작곡가 에른스트 블로흐(Ernest Bloch, 1880~1959)의

〈첼로와 피아노를 위한 3개의 스케치〉'유대인의 삶에서(1924)' 중 제 1곡 '기도(Prayer)'다. 유대계인 블로흐는 유대정신을 음악으로 표현했던 작곡가로 유대인의 정체성을 표현한 음악을 쓰는 길이 자신의 음악에 활력을 만들어낼 수 있는 유일한 길이라고 말한 바 있다.

[CD] 아놀드 쇤베르크, 〈Verklärte Nacht, Op.4〉, 〈Trio, Op.45〉

음반: 소니
연주: 줄리어드 현악4중주단

[CD] 스티븐 이설리스, 〈reVisions〉

*블로흐, 라벨, 드뷔시, 프로코피예프 포함

음반: BIS
연주: 스티븐 이설리스

왕이 되는 길
〈킹스 스피치〉

영국 왕가의 이야기를 소재로 한 영화 〈더 퀸〉(2006), 〈천일의 스캔들〉(2008), 〈위〉(2011), 〈다이애나〉(2013), 미국 드라마 〈더 크라운〉(2016) 등은 모두 현실을 기반으로 한 것들이다. 〈킹스 스피치〉도 그중 하나다. 〈킹스맨〉 시리즈로 잘 알려진 영국 배우 콜린 퍼스가 주연을 맡아 열연한 조지 6세의 이야기는 영국 왕의 삶을 밀접하게 그려내 진한 여운을 남겼다.

영화는 극적 재미를 위해 실제보다 과대포장한 면이 있으나 조지 6세가 가진 신체적 한계를 극복하는 과정을 꽤나 흥미진진하게 꾸몄다는 점에서 큰 점수를 얻었다. 조지 6세의 첫째 딸이자 현 영국 여왕 엘리자베스 2세 역시도 크게 호평한 가운데 제83회 아카데미 시상식에서 작품상, 감독상, 각본상 등을 휩쓸며 흥행신화를 일궈냈다. 특히

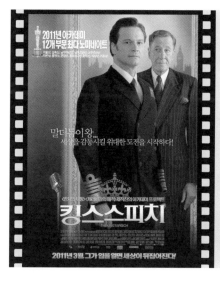

〈킹스 스피치〉(2010)

원제: The King's Speech
감독: 톰 후퍼
출연: 콜린 퍼스, 제프리 러쉬, 헬레나 본
햄 카터, 가이 피어스 外

조지 6세의 화법을 완벽하게 재현한 콜린은 미국 최대의 영화상인 오
스카 트로피를 품에 안으며 2011년은 콜린 퍼스의 해라고 할 만큼 그
의 영화 인생 최고의 정점을 찍었다.

🔊) **왕이 될 음악**

제64회 영국 아카데미가 음악상을 건네며 영화의 진가를 알아본 만
큼 〈킹스 스피치〉의 성공에는 음악도 크게 기여했다. 영화의 첫 장면
은 1925년을 배경으로 조지 6세가 아직 왕이 아닌 왕자 요크공의 작

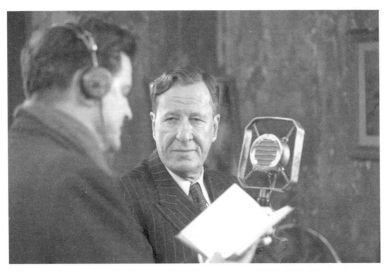

첫 만남부터 서로 삐걱거렸던 조지 6세와 라이오넬

위를 갖고 있던 시점의 연설 장면이다. 어째 불안감이 엄습해온다. 58개국 영연방국이 참석한 세계 최대 규모의 대영제국 박람회 폐회식에서 전 세계가 그에게 집중하며 그의 연설을 경청하지만 들려오는 목소리는 왕가의 모습과는 너무나 거리가 멀다.

왕이 되기 이전까지의 조지 6세의 공식 명칭은 '요크의 앨버트 왕자 전하'였으며, 가족끼리 부르는 애칭은 '버티'였다. 그는 5남 1녀 중 차남으로 엄격한 아버지의 훈육과 출중한 형 에드워드 8세와의 관계 속에서 정신적 고통을 겪었고, 소심하고 유약했던 탓에 유년기부터 말을 심하게 더듬는 후천적 언어장애를 갖고 살아왔다. 이를 두고 지켜만 볼 수 없었던 아내 엘리자베스가 나서 남편의 장애를 고쳐보고

자 언어치료사를 사방으로 수소문해 찾아 나선다. 그녀가 끝내 찾은 인물은 호주인 언어치료사 라이오넬 로그다. 그도 역시 영화 속 허구의 존재가 아닌 실존 인물이다. 라이오넬은 평범해 보이면서도 범상치 않은 독특한 치료사다. 영화에서는 호주식 치료법이 독특하고 논란이 있다는 대사로 그를 소개한다.

조지 6세와 라이오넬은 첫 만남부터 삐걱거린다. 조지 6세의 급하고 예민한 성격과 라이오넬의 이상하고 느긋한 수업방식이 부딪친다. 통성명부터 조지 6세의 심기를 건드린 라이오넬은 조지 6세를 왕자보다는 편하게 '버티'로 부르길 원한다. 하지만 조지 6세는 이를 못마땅히 여긴다. 화가 머리끝까지 난 조지 6세가 수업을 그만두려 하자 라이오넬은 당장 이 자리에서 장애를 고칠 수 있다고 자신한다. 그러면서 책 한 권을 조지 6세에게 쥐어주더니 읽어보라고 한다. 조지 6세는 혹시나 하는 마음에 글을 몇 자 읽지만 이내 곧 못 읽겠다며 책을 내던진다. 그러나 라이오넬은 아직 끝나지 않았다며 다시 조지 6세에게 책을 주고 목소리를 녹음할 테니 읽어보라고 한다. 그러고는 전축의 LP를 재생시켜 헤드폰을 통해 조지 6세에게 음악을 듣게 하면서 책 읽기를 권한다. 듣도 보도 못한 방식이지만 조지 6세는 의심 반 호기심 반으로 마지못해 귀에 헤드폰을 낀다. 라이오넬은 조지 6세의 목소리를 녹음할 수 있도록 마이크를 갖다 댄다. 조지 6세는 음악을 들으면서 책을 읽기 시작하고 라이오넬은 조지 6세가 자신의 목소리를 듣지 못하도록 음악의 볼륨을 더 키운다.

이 장면부터가 왕의 언어치료를 위한 첫 번째 단계다. 그것을 위해 동원된 것이 클래식음악이다. 헤드폰에서 흘러나오는 음악은 모차르트의 오페라 〈피가로의 결혼〉 서곡이다. 뒤에서 다룰 영화 〈미션 임파서블〉에서도 등장하는 음악이다. 여기에서는 서곡에 대한 이야기를 해볼까 한다.

서곡은 영어식의 '오버츄어(overture)' 혹은 이탈리아어인 '신포니아(sinfonia)[1]'로 불린다. 서곡은 오페라 첫 시작의 기악 도입부에 쓰인다. 특징은 오페라 전반의 배경을 간접적으로 드러내면서 극의 분위기를 미리 청중에게 암시하는 독립적 기악음악이라는 것이다. 서곡의 유형은 크게 2가지로 분류할 수 있다. 하나는 이탈리아식 서곡이며, 또 하나는 프랑스식 서곡이다. 이탈리아 서곡은 앞서 언급한 '신포니아'라고 하며, 프랑스 서곡은 '우베르뛰르(ouverture)'라고 한다. 이 둘의 차이는 형식(form)이다. 서곡은 여러 악장으로 구성된 음악이 아닌 단악장의 관현악 음악이다. 하지만 단악장이라고 해도 그 안에서 빠르기에 따라 구분을 둔다.

먼저 프랑스 서곡은 2부분 형식을 가진다. 빠르기가 처음에 느리게 시작해 그다음에 빠르게 이어지며 한 번 정도 반복한 후 마무리된다. 반면 이탈리아 서곡은 '빠름-느림-빠름'의 3부분 형식을 취한다. 프랑스 서곡은 이탈리아 출신의 프랑스 음악가인 륄리의 창조물로써

1 신포니아는 서곡이란 말 이외에도 '교향곡' 혹은 '다악장 기악 앙상블' 등의 여러 의미를 가지고 있다.

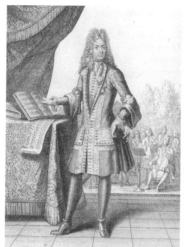

프랑스 서곡의 창시자 장 밥티스트 륄리(좌)와 이탈리아 서곡의 창시자 알렉산드로 스카를라티(우)

그의 발레 〈알시디아느(Alcidiane)〉(1658)에 처음 사용되었다. 이탈리아 서곡은 주로 이탈리아 나폴리 악파[2]의 창시자인 알레산드로 스카를라티(Alessandro Scarlatti, 1660~1725)에 의해 발전되었다.

　우리가 흔히 듣는 대부분의 오페라들은 이탈리아 서곡의 3부분 형식을 따르고 있다(17세기부터의 바로크 시대에는 이탈리아 오페라면서도 프랑스풍 서곡을 가진 것도 많았다). 이탈리아 서곡의 가치는 18세기 중반 이후부터 자리 잡은 '고전 심포니'의 원조라는 점이다. 이탈리아 서곡

2　17세기 말에서 18세기에 걸쳐 주로 나폴리를 중심으로 활약한 작곡가들 혹은 그들의 직접적인 영향하에 있었던 작곡가들의 그룹을 일컫는다. 나폴리 악파가 즐겨 쓴 서곡은 이탈리아 서곡으로 불리며 후일 교향곡의 중요한 모체를 이루었다.

의 인기는 독자적인 기악음악의 탄생을 불러왔다. 서곡의 3부분 형식
이 따로 분리되어 '빠르고(allegro), 느리고(adagio), 빠른(allegro)' 각기
다른 3곡의 음악들로 구성되어 '교향곡(symphony)'이란 별도의 새로
운 기악장르로 발전한 것이다. 이것이 3악장 구성을 이루는 초기 고
전 교향곡이다.

　〈피가로의 결혼〉 서곡은 이탈리아 서곡에 속한다. 영화에서 소개
하는 부분은 경쾌한 오케스트라로 출발하는 첫 부분 '빠름'이다. 음악
은 앞으로 전개될 내용에 희망을 보여주는 듯 흥미로움과 기대치를
높인다.

◀)) **왕으로 가는 음악**

조지 6세는 라이오넬의 말을 불신하며 끝내 자신과 맞지 않는다고 판
단해 레코드 플레이어를 중단시킨다. 라이오넬은 황급히 나가려는 조
지 6세를 붙잡고 녹음된 음반은 무료라며 LP판을 건넨다. 그리고 영
화의 시점은 세월이 조금 흐른 1934년 아버지 조지 5세의 크리스마
스 연설방송으로 전환된다. 여전히 조지 6세는 아버지의 엄한 코칭을
받으며 그의 그늘에서 벗어나지 못한 채 스피치에 대한 두려움을 가
진 상태다. 아버지에게 한바탕 혼나고 의기소침해진 조지 6세는 라이
오넬이 준 LP판을 떠올린다. 그는 여전히 의구심을 가졌지만 이대로

는 못 견디겠는지 라이오넬의 선물을 들어보기로 한다.

"사느냐 죽느냐, 그것이 문제로다. 가혹한 운명의 화살을 속으로 참는 게 장한 거냐."

예상대로 조지 6세는 셰익스피어의 희곡 『햄릿』의 명대사를 유창하게 읊고 있다. 놀란 조지 6세와 그 뒤에서 우연히 듣고 경악한 아내 엘리자베스는 다시 라이오넬을 찾는다. 이제 이들의 태도가 달라졌다. 조지 6세는 라이오넬의 수업방식을 따르기로 결심하고 본격적으로 그와 언어교정에 돌입한다. 조지 6세는 턱을 풀고, 힘을 빼고, 어깨를 풀며, 호흡법을 가다듬는 등의 준비운동으로 치료에 적극 임한다. 마치 헬스장에서 운동하며 들리는 경쾌한 음악소리처럼 다시 한 번 모차르트의 음악이 사용되며 수업에 활기를 가져다준다. 작품은 〈클라리넷 협주곡 A장조, K622〉다.

모차르트의 〈클라리넷 협주곡〉은 모차르트 서거 2달 전에 완성된 유작이다. 이 곡은 모차르트가 사망한 해인 1791년 10월 오스트리아 클라리넷 연주자이자 바셋 호른(basset horn)[3] 주자인 안톤 파울 슈타들러(Anton Paul Stadler, 1753~1812)를 위해 쓰였다(모차르트의 실내악인 〈클라리넷 5중주, K581〉 역시도 안톤을 위해 작곡되었다).

모차르트와 안톤의 인연은 1781년쯤으로 거슬러 올라간다. 당시 모차르트는 관악기를 위한 〈세레나데 11번, K375〉를 작곡한 상태였

3 클라리넷 족의 관악기로 모양은 큰 클라리넷처럼 생겼다.

다. 그 이듬해 안톤은 비엔나 제국 법원 오케스트라 공연에서 〈세레나데〉의 연주자로 초청되어 제2클라리넷을 맡으며 모차르트의 눈도장을 받게 되었다. 그렇게 안톤의 기량을 신뢰해 작곡된 〈클라리넷 협주곡〉은 본래 그가 연주할 수 있었던 바셋 호른을 위한 곡으로 만들어질 예정이었으나 결국 클라리넷이 더 효과적일 것이라는 모차르트의 판단으로 인해 바뀌어 쓰인 것이다. 영화에서는 총 3악장 가운데 1악장의 전주 부분이 주로 연주되었다.

처음 이 곡을 듣는 사람이라면, 아마도 교향곡이라고 착각할 수 있을 정도로 규모가 크다고 느낄 것이다. 주인공인 클라리넷의 솔로 파트는 아주 잠깐 나온다. 이 곡이 클라리넷 협주곡이라고는 전혀 생각할 수 없을 정도다. 오케스트라의 도입이 한참 흐른 뒤 클라리넷이 나오는데, 모차르트가 살았던 고전시대의 협주곡들은 대부분 이렇게 전주가 길다. 충분히 서론을 늘어트린 후에 독주악기가 등장하며 1악장의 주제 선율을 연주한다.

필자는 영화의 소재와 음악의 사용이 은근히 매칭이 좋다는 생각이 든다. 왜냐면 스피치에서 다루는 균일한 억양과 강조, 어법 등은 고전시대의 음악과 일맥상통하기 때문이다. 모차르트뿐만 아니라 동시대의 하이든과 베토벤의 음악들을 들어보면 공통적으로 조직적인 명료함을 갖고 있다. 말소리의 단위인 음절이 있듯 음악에도 악구와 악절이라는 '구절(phrase)'이 있다. 이러한 음악구조를 '구절법(phraseology)'이라고 한다. 구절법은 규칙성을 만들어주는 고전음악

의 구조적 특징이다. 고전에 따른 일반적인 구절의 최소단위는 2마디 혹은 4마디. 이러한 기본구절을 음악에서는 '동기(motive)'라 하며, 기본구절이 2개 이상 모이면 '주제(theme)'라고 한다. 동기를 '악구', 주제를 '악절'이라고 봐도 괜찮다. 즉 악구의 2배 길이가 악절이 된다는 말이다. 이처럼 일관된 질서를 바탕으로 작곡하게 되면 명확함을 느낄 수 있다. 모차르트의 〈클라리넷 협주곡〉이 딱 그렇다.

◀)) 왕을 만든 음악

조지 5세가 서거하고 형 에드워드 8세가 왕위를 물려받지만 개인사로 왕위를 내려놓게 되면서 자연스레 조지 6세가 왕위를 계승한다. 영화 중반부에 조지 6세와 라이오넬의 갈등으로 관계가 단절되다 왕위에 오른 뒤 대관식을 앞둔 조지 6세가 직접 라이오넬을 찾아가 갈등을 해소하는 국면으로 접어들며 영화는 후반부로 치닫는다.

이제 시기는 1939년, 영국은 독일 나치와의 피할 수 없는 전쟁을 치러야 할 심각한 위기상황에 놓여 있다. 여담이지만 말을 더듬는 조지 6세는 달변가인 히틀러를 은근히 부러워했다고 한다. 조지 6세는 국민과 전군을 단합시키고 용기와 희망을 줄 수 있는 중차대한 연설을 해야만 한다. 그것도 9분간의 생방송으로. 큰 부담을 안은 조지 6세는 연설을 위해 라이오넬을 호출한다. 방송 40분 전에 도착한 라

이오넬은 긴장한 조지 6세의 연설 연습을 돕는다.

마침내 중계 3분 전! 긴장감이 감돈다. 연설룸으로 들어선 조지 6세는 계속 발음 연습을 해보지만 긴장이 쉽사리 풀리지 않는다. 20초 전! 그때 라이오넬은 친구에게 말하듯 자신을 보고 말하라며 왕에게 용기를 준다. 곧이어 연설이 시작되자 라이오넬이 사인을 준다. 이윽고 장엄하고 엄숙한 음악이 흘러나온다. 조지 6세는 라이오넬의 지휘와 배경음악의 템포에 맞춰 차분히 연설을 이어간다.

영화의 최고 명장면을 만든 이 음악은 그 유명한 베토벤의 〈교향곡 7번, Op.92〉(1812) 중 2악장(Allegretto)이다. 곡 자체로도 유명하지만 여러 영화에서 자주 쓰여 친근하기까지 하다. 〈7번〉의 2악장은 〈더 폴: 오디어스와 환상의 문〉(2006), 〈맨 프럼 어스〉(2007), 〈노잉〉(2009), 〈누구의 딸도 아닌 해원〉(2012), 〈엑스맨: 아포칼립스〉(2016), 〈더 킹〉(2016) 등 그 외 상당히 많은 영화에서 등장했다. 필자 개인적으로는 김수현, 전지현이 주연을 맡았던 드라마 〈별에서 온 그대〉의 모티브가 되었던 영화 〈맨 프롬 어스〉의 미스터리한 분위기를 가장 잘 살린 곡으로 인상 깊게 남아 있다.

베토벤의 9개 교향곡 가운데 부제가 없는 〈7번〉 교향곡은 그의 작품들 가운데 가장 어려운 상황에서 쓰였다. 완성까지의 3년이란 기간 동안 오스트리아와 프랑스의 전쟁으로 난리도 그런 난리가 없었다. 이로 인해 베토벤을 지지하고 후원했던 귀족들은 전쟁을 피해 도피할 수밖에 없었고 베토벤은 원활한 재정적 지원을 받지 못했다.

나이 40세에 찾아온 오스트리
아 음악가 테레제 말파티(Therese
Malfatti, 1792~1851)[4]와의 사랑도
파국으로 끝나 더 절망적이었다.
이러한 여건은 그의 정신을 피폐
하게 만들었다. 그래서 창작이 순
조롭지 않았고 거기에 청력도 안
좋아 늘 귀를 보호해야 하는 불편
함까지 더해졌다. 건강상태가 좋

베토벤의 연인이었던 테레제 말파티.

지 않았음에도 〈피아노 소나타 26번, Op.81a〉 '고별(1810)'이 탄생되
었다는 것은 아주 놀랄 만한 일이다.

이 곡은 전쟁과 실연의 악화된 상황을 이겨내려는 강한 의지가
담긴 교향곡이다. 또한 애국적인 분위기가 고양되었던 시기였을 때
완성되어 초연 후 대성공을 거둘 수 있었다. 특히 공개 초연에서 앙
코르로 2악장만 한 번 더 연주되었을 만큼 2악장의 상징성은 남다르
다. 베토벤 교향곡 2악장들 가운데 가장 인기 있는 느린 악장으로 손
꼽힌다.

4 1809년 테레제가 베토벤에게 피아노를 배우고 싶다고 찾아가면서 둘의 인연이 시작되었다. 베토벤
 의 고질적 귓병과 괴팍한 성격 등이 발목을 잡으며 결국 테레제를 향한 청혼이 무산되었다. 그녀로
 인해 이후 베토벤이 작곡한 피아노 소품이 〈바가텔 25번, WoO59〉 '엘리제를 위하여'다.

2악장을 흔히 '장송 행진곡(Funeral march)[5]'이라고도 한다. 보통은 장례식 때 연주되는 행진곡으로 죽음을 애도하는 음악을 말하지만, 성격적으로 슬픈 분위기와 가라앉은 듯한 리듬을 지니고 있는 장송곡 풍이기에 그리 부른다. 목관악기의 쓰러질 것 같은 불안한 주행이 심장을 쫄깃하게 만들고 현악기들의 소리가 마치 장례행진을 연상시키며 신비로움마저 가져다준다. 리드미컬하지만 그 안에 내재된 끊임없는 서정성을 통해 아름다움을 만들어내는 것이 압권이다.

⟨킹스 스피치⟩의 여러 명대사 중 이런 대사가 있다. 조지 6세가 마지막 연설을 앞두고 라이오넬과 스피치를 다듬으며 뜻대로 되지 않자 라이오넬이 "길게 쉬면 엄숙함이 더해지죠"라고 말한다. 이에 조지 6세가 한 말이다.

"역사상 가장 엄숙한 왕이겠군!"

아마도 ⟨킹스 스피치⟩는 역사상 가장 엄숙한 왕과 음악이 결합한 전무후무한 영화이지 않을까 싶다.

5 베토벤이 실제 장송 행진곡으로 설정한 작품은 ⟨피아노 소나타 12번, Op.26⟩의 3악장 '어느 영웅의 죽음을 애도하는 장송 행진곡'과 3년 후 작곡되어 전사한 영국장군을 위해 쓰였다고 알려진 ⟨교향곡 3번, Op.55⟩ '영웅'의 2악장이 있다.

[CD] 볼프강 아마데우스 모차르트, 〈Clarinet Concerto〉 & 〈Clarinet Quintet〉 in A

음반: 도이치 그라모폰
연주: 에릭 회프리히 & 18세기 오케스트라
지휘: 프란스 브뤼헨

[CD] 루트비히 판 베토벤, 〈Symphony No.7〉 외

음반: 필립스
연주: 세인트 마틴 인더 필즈 아카데미 실내 관현악단
지휘: 네빌 마리너

오컬트 영화의 바이블
〈엑소시스트〉

오컬트 영화의 바이블이자 호러영화 사상 가장 위대한 공포물로 꼽히는 〈엑소시스트〉(오리지널: 1973, 디렉터스 컷: 2000)는 필자에게 여전히 두려움 그 자체다. 1949년 미국에서 있었던 실화를 바탕으로 영화가 만들어졌다는 점에서 더 오금이 저린다. 필자는 처음 이 영화를 보고 얼마 지나지 않아 지인의 집 2층에서 뛰어 내려오던 애완견을 보고 놀라 자빠질 뻔했던 기억이 있다. 심지어는 며칠 동안 잠옷 입은 여자아이가 나오는 악몽을 꿀 정도였다. 다 이 영화 때문이다. 그 정도로 무섭다. 물론 성인이 되기 전 일이지만 이 영화를 처음 봤을 때의 기억은 지금도 잊지 못한다. 그렇게 충격적인 영화를 이 책을 위해 다시 5차례나 봤다.

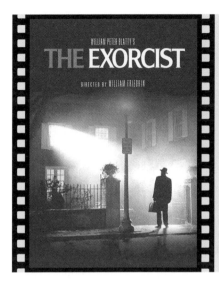

〈엑소시스트〉(1973)

원제: The Exorcist
감독: 윌리엄 프리드킨
출연: 엘렌 버스틴, 막스 폰 시도우, 린다
블레어, 리 J. 콥 外

◀)) 현대음악의 거장들

영화에 대한 정보를 전혀 모르고 보는 사람이라면 그야말로 충격적인 내용이 될 수도 있다. 어쩌면 미리 알고 보는 게 나을지 모른다. 영화는 3명의 중심인물로 압축된다. 가장 핵심 주인공은 빙의된 레건 테레사 맥닐과 종교의식을 행하는 노신부 랭크스터 메린 신부, 안타깝게 유명을 달리한 제이슨 밀러가 맡은 보조사제 역 다미엔 카라스 신부다.

이라크 북부의 고대 유적지에서 메린 신부는 이교도의 것으로 추정되는 조각상 하나를 발굴한다. 그가 조각상을 이리저리 둘러보는데

〈엑소시스트〉의 상징적인 장면

갑자기 잘 가던 시계가 정지하면서 앞으로 벌어질 불길한 징조를 암시한다.

이후 영화는 미국의 도시 조지타운을 비춘다. 시작부터 줄곧 음산한 분위기가 흐른다. 아직 뭔가가 등장한 것도 아닌데 왜 그럴까? 바로 효과음악 때문이다. 현악기의 찢어질 듯한 인위적이고 차가운 고음이 귓속을 파고든다. 기괴스럽다. 그것은 악기라기보다 인성에 가깝다. 특히 메린 신부가 발견한 조각상이 천천히 형상을 드러낼 때 들려오는 소리도 그렇다.

이 음악은 폴란드의 현대음악 작곡가 크시슈토프 펜데레츠키(Krzysztof Penderecki, 1933~)[1]의 48대의 현악 앙상블[2]을 위한 〈다형성(Polymorphia)〉(1961)이란 작품이다. 〈엑소시스트〉 OST 앨범 중 4번째에 수록되어 있다. 그리스어로 'poly'는 '많은'을, 'morph'는 '형태'를

1 52대의 현악기를 위한 〈히로시마 희생자에게 바치는 애가〉(원제는 〈8분 37초〉)를 통해 국제적인 명성을 얻은 현대 음악가다. 그의 작품들은 안톤 베베른(Anton Webern), 피에르 불레즈(Pierre Boulez), 이고르 스트라빈스키(Igor Stravinsky) 등에게 영향을 받았으며, 극도의 불협화음 효과를 구사하는 것으로 유명하다. 특히 그의 〈교향곡 5번〉 '한국'은 한국 민요인 〈새야 새야 파랑새야〉의 선율 일부를 차용한 것으로 1991년 한국 문화부를 통해 위촉받아 1992년에 완성되었고, 그해 8월 15일 광복절 경축 음악회에서 직접 지휘를 맡아 초연했다.
2 24대의 바이올린, 8대의 비올라 외 첼로 및 더블베이스로 구성된다.

뜻한다. 여기서의 형태는 음악의 형식이나 음향 효과를 의미한다. 그의 현대 음악적 기법은 기존 음악의 멜로디 개념으로 접근해서는 안 된다. 〈다형성〉은 현악기에서의 현이 내는 소리가 아닌 현이 가진 금속성에 대한 물리적 표현을 부각시키려는 목적을 지니고 있다. 그것은 음악 고유의 속성을 드러내기보다 사물의 소리를 모방하는 것, 다시 말해 순수

현대음악 작곡가 크시슈토프 펜데레츠키

음악적 구조에서 나오는 미학적 소리가 아니라 사물이 가진 시각적 이미지나 느낌을 인위적으로 소리화한 것이다. 그러므로 곡 제목의 뜻대로 음향 효과에 더 가까운 것이 된다.

펜데레츠키의 작품은 영화에서 암시적인 장면이나 장면 전환용으로 아주 짧게 곳곳에 적용되어 있다. 그중 두드러지게 쓰인 곡이 〈첼로 협주곡 1번〉(1972)이다. 이 곡은 영화와 관계없이 오리지널 연주만으로도 소름이 끼친다. 〈엑소시스트〉의 아우라를 가장 잘 반영한 삽입곡이라고 해도 과언이 아니다. 그의 첼로 협주곡으로는 단악장의 〈1번〉과 8악장의 〈2번〉(1982)이 있다. 영화에서 사용된 〈1번〉 협주곡은 본래 연주시간이 약 15~20분 정도 소요되는 짧지 않은 곡이다. 어쩌면 처음 이 음악을 들어본 사람들이라면 그의 작품성에 크게 공감

하지 않을 가능성이 높다. 익히 알고 있던 첼로소리가 아닐 테니까. 아마도 첼로에서 나올 수 있는 가장 불편한 소리를 모두 담았다고 해 두는 편이 낫겠다. 그렇지만 음악사적으로 펜데레츠키의 첼로 협주곡 들은 20세기 후반 현대음악 사조를 대표하는 가장 혁신적인 첼로 협 주곡으로 추앙받고 있다. 1972년 초연 직후 작품은 비평가들에 의해 "아주 매혹적인 작품"이라고 호평을 받았다.

윌리엄 프리드킨 감독은 빛과 어둠의 시각적 대비에 걸맞고, 극단 적 비주얼의 변화를 강조할 수 있도록 사운드에 죽음과도 같은 지독 한 침묵의 감각을 유지하는 데 초점을 두었다고 언급했다. 그러다 보 니 감독은 영화 〈사이코〉(1960)의 음악을 맡았던 영화음악가 버나드 허먼에게 〈엑소시스트〉를 위한 장엄한 오르간 작품의 작곡 제안을 했다가 성사되지 않자 정통 클래식음악 분야의 현대음악 대가들에게 눈을 돌리게 되었다.

그들의 면면은 화려하다. '제2의 비엔나 악파[3]'라 불리는 오스트 리아 작곡가 안톤 베베른(Anton Webern, 1883~1945) 외 독일 현대 오 페라 작곡가 한스 베르너 헨체(Hans Werner Henze, 1926~2012), 관현 악 작품 〈세월의 메아리와 강〉(1968)으로 퓰리처상을 수상한 미국의 조지 크럼(George Crumb, 1929~), 한국과 인연이 깊은 펜데레츠키 등

3 20세기 무조음악의 시대를 연 아놀드 쇤베르크와 그의 제자 알반 베르크 및 안톤 베베른을 가리키 는 말로 하이든, 모차르트, 베토벤으로 이어진 비엔나 음악 전통에 비견되어 붙여진 수식어다.

과 같은 20세기 현대음악의 거장들이
다. 감독은 영화음악가 잭 니체의 도
움을 받아 발췌된 이들 작품의 '무조
음악(atonal music)[4]' 일부를 영화에 삽
입했다.[5]

20세기부터의 음악은 이전까지 이
어져 왔던 전통적 사고방식의 뿌리를
뒤흔들었다. 이제는 '한 시대의 일반
적인 특징'이라는 과거의 전형이 무

'제2의 비엔나 악파'라 불리는 오스트리
아의 작곡가 안톤 베베른

의미해진 것이다. 19세기까지의 고전성과 낭만성처럼 양식적 통일을
이룩하지 못했다. 너무나 다양해진 양식들과 실험들이 난무해 시대에
서 시대로 넘어가는 과도기적 현상이 아닌 '다양성' 그 자체가 20세
기 음악을 특정하는 것이 되었다. 서로의 것들이 공유되지 않는 서양
음악 역사상 유례없던 특이한 일로 이를 음악학에서 흔히 '혼란'이라
부른다. 현대음악의 혼란은 앞서 소개한 작곡가들에게서 공통적으로
엿보이는 그들의 무조음악이기도 하다.

4 기존의 전통적 음악작곡법인 조성의 법칙을 무시한 음악으로 장조와 단조에 대한 개념이 없다. 조
 성음악(tonal music)의 중심축을 이루는 으뜸음이 없어 이를 특별히 '자유로운 무조음악(free atonal
 music)'이라고도 한다.
5 베베른의 〈오케스트라를 위한 5편의 곡(Five pieces for orchestra), Op.10〉, 크럼의 〈전 합주 비가:
 전기곤충의 밤(Tutti threnody I: night of the electric insects)〉, 헨체의 〈현을 위한 환상곡(Fantasia for
 strings)〉(1966) 외.

◀) 영화 〈검은 사제들〉이 선보인 구마의 무기

조지타운에 거주하는 12세 레건은 아버지와 별거 중인 어머니 크리스와 함께 산다. 어느 날 밤 방에 있던 크리스는 레건의 방쪽 천장에서 이상한 소리가 들려와 레건에게 가본다. 바람소리가 들려오는 쪽을 보니 레건의 방 창문이 열려 있다. 이때부터 레건에게 불길한 조짐이 생기기 시작한다. 점점 레건의 정신 상태는 정상 범위를 벗어난다. 레건은 병원에서 뇌 검사를 받아보지만 의사는 원인 불명의 신경계 이상으로 인한 측두엽 손상이라고 결론짓는다. 하지만 이마저도 아니게 되자 정신과 치료로 발길을 돌린다. 결국에는 이것도 허사가 된다. 그렇게 드디어 엑소시즘(exorcism, 악령 쫓기)으로 가는 과정을 밟는다.

한국 영화 최초로 엑소시즘을 소재로 한 〈검은 사제들〉(2015)은 〈엑소시스트〉에 영향을 받은 작품이다. 〈검은 사제들〉의 배역들은 〈엑소시스트〉의 주인공들과 유사하게 매칭된다. 여배우 박소담이 맡은 이영신 역은 린다 블레어가 맡은 레건 역으로, 배우 김윤석의 김범신 베드로 신부 역은 메린 신부로, 배우 강동원의 최준호 아가토 역은 카라스 신부로 오리지널 〈엑소시스트〉의 설정을 모방했다. 그야말로 한국판 〈엑소시스트〉인 것이다.

〈검은 사제들〉에서도 여학생 이영신이 악령에 깃들려 구마의식을 받는다. 〈엑소시스트〉와의 차별점이라면 배역들의 개성 넘치는 캐릭터다. 노쇠한 메린 신부와 달리 김범신 신부는 부러지지 않는 강경함

을 가지고 있어 영화에서 속칭 꼴통 신부로 불린다. 그리고 카라스 신부가 예민하고 진중하며 완성된 학자적 신부라면 최준호는 어디로 튈지 모르는 천방지축 신학생인 예비사제다.

영화는 21세기에 구마의식을 해야 한다는 것을 문제 삼으며 시대착오적 발상이란 상식 밖의 상황으로부터 흥미를 이끌어낸다. 김범신 신부는 그간

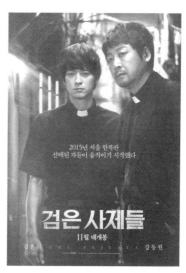

한국 영화 최초의 엑소시즘 영화 〈검은 사제들〉

자신과 함께해온 보조사제들이 하나둘 떠나가자 가톨릭대학교 신학생 한 명을 추천받아 구마의식의 최종 싸움을 대비한다. 최준호는 김범신을 따라 구마의식의 보조사제가 되어 궁금증과 두려움을 안고 이영신이 있는 방으로 들어간다. 최준호는 악마와 싸우기 위한 종교적 무기들을 준비한다. 여기에서 또 〈엑소시스트〉와 비교할 만한 재미있는 요소가 있다. 〈엑소시스트〉에서 사용된 구마무기는 성경, 성수, 기도문, 영대(성직자가 매는 좁고 긴 띠), 그리고 자신감(?) 정도다. 반면 40년이 지나 만들어진 한국의 퇴마영화에서는 한층 더 업그레이드된 추가 성물들이 포함되었다.

오리지널 〈엑소시스트〉에 없는 구마무기는 소금, 프란치스코의 종,

음악이다. 최준호는 김범신 신부가 시키는 대로 이영신이 누워 있는 침대 주위에 소금을 뿌리는데, 이는 부마자(사령이 몸속에 존재하는 사람)의 악령으로부터 주변을 보호할 수 있는 바리케이드 역할을 한다. 프란치스코의 종은 실제로 존재하지 않지만 영화에서는 결정적 순간 공격용으로 사용된다. 그리고, 마지막 아이템은 '바흐의 음악'이다.

김범신 신부의 퇴마의식으로 본 믿기지 않는 현상들과 빙의된 악령의 등장으로 최준호는 매우 놀란다. 정신 못 차리는 최준호를 향해 김범신이 조용히 한마디 던진다.

"바흐."

곧 정신을 차린 최준호는 신속하게 음반을 꺼내 음악을 재생시킨다. 여기에서 나오는 바흐의 음악이 칸타타[6] 〈뉴 뜨라 부르는 소리 있어(Wachet auf, ruft uns die stimme), BWV140〉 중 제1곡이다(김범신 신부가 빙의된 악을 깨울 때 읊은 라틴어 대사도 "눈을 떠라, 주님의 부르는 소리 있도다"이다). 아마 일반 대중이나 기독교인들에게는 〈BWV140〉에 수록된 총 8곡의 칸타타 가운데 제4곡 '파수꾼의 노래를 시온성은 듣네(Zion hört die Wächter singen)'가 더 익숙할 듯 싶다.

이렇듯 바흐를 퇴마용 음악으로 등장시킬 수 있었던 데는 바흐 음

6 바흐의 칸타타는 적어도 위작을 제외하고 현재 209곡 정도가 현존해 있다. 20세기 음악학자인 볼프강 슈미더(Wolfgang Schmieder, 1901~1990)가 'BWV(Bach-Werke-Verzeichnis, 바흐작품목록)'란 작품번호를 부여했을 때 그는 바흐 칸타타를 크게 종교적 칸타타(sacred cantata, BWV1~200)와 세속적 칸타타(secular cantata, BWV201~216)로 구분 지어 놓았다. 그 이래로 위작으로 판명된 바흐 칸타타는 제명시키고, 아직 바흐의 것인지 의심되는 칸타타(BWV217~224)를 따로 분류시켰다.

악의 종교성 때문이다. 실제 바흐 자신이 칸타타를 작곡했을 때만 해도 그 자신은 칸타타란 이름을 악보에 거의 쓰지 않았다. 일반적으로 그의 칸타타 장르에는 'J. J.'란 약어 제목을 악보에 기입했는데, 이 뜻은 라틴어인 "Jesu juva(예수여, 도와주소서, Jesus, help)"를 말한다. 그리고 그 시작 가사로 "Gloria in excelsis Deo(저 높은 곳에 영광이 있을지어다)"를 넣어 악기의 반주에 맞춰 노래 부른다. 또한 바흐는 종종 칸타타 마지막 장에 'SDG'란 표기를 남기기도 했다. 이는 "Soli Deo Gloria(오직 하나님께만 영광)"를 줄인 말이다. 독실한 개신교 신자인 바흐의 음악적 목적은 이처럼 신에 대한 경배와 찬양이라는 종교적 믿음에 바탕을 두었다.

〈검은 사제들〉 속 대사 중에 빙의된 이영신은 바흐 음악을 듣고는 무시무시한 말을 내뱉는다.

"빌어먹을 바흐!"

〈엑소시스트〉에서도 그렇지만 대개 엑소시즘 관련 영화들에서는 악마들이 쉽사리 잘 능력을 쓰지 않는데 바흐의 음악이 돌아가는 디스크 플레이어를 단방에 박살 낸 걸 보면 악마가 정말 싫어하는 강력한 구마무기일지도 모른다는 생각이 든다.

[CD] 엑소시스트 OST

음반: 아카이브
지휘: 레너드 슬래트킨
합창: 더 내셔널 필하모닉 오케스트라
작곡: 크시슈토프 펜데레츠키, 안톤 베베른, 한스 베르너
헨체 외

[CD] 크시슈토프 펜데레츠키, 〈Complete Cello Concertos〉

음반: 핀란디아
지휘: 크시슈토프 펜데레츠키
연주: 신포니아 바르소비아 & 아르토 노라스(첼리스트)

[CD] 요한 제바스티안 바흐, 〈CANTATAS, BWV140 & 147〉

음반: 아카이브
지휘: 존 엘리어트 가디너
합창: 더 잉글리쉬 바로크 솔리스츠
연주: 몬테베르디 합창단

상상력을 자극하는
영화 속 클래식

환상적인 가상현실을 만끽하다
〈레디 플레이어 원〉

스티븐 스필버그 감독의 힘은 건재했다. 영화 〈레디 플레이어 원〉을 보고 난 후 감독의 영향력이 왜 그렇게 중요한지를 새삼 절감할 수 있었다. 미국 작가인 어니스트 클라인의 첫 소설 『레디 플레이어 원』을 기반으로 한 거장의 연출은 현실과 가상의 두 세계관을 '가상현실 게임'을 통해 놀랍도록 절묘하게 호환시켜놓았다. 원작자인 어니스트는 영화가 완성되고 두 번이나 관람했다고 한다. 그는 스필버그 감독에 대해 다음과 같이 말했다.

"그는 스토리텔링의 마스터이며, 그가 내리는 모든 창조적 결정은 이야기와 캐릭터에 초점을 맞추고 있다. 그의 영화는 내게 형언할 수 없을 정도로 많은 부분에서 영향을 미쳤다. 그로 인해 나는 SF와 다른 세계에서의 삶에 관심을 가지게 되었다."

〈레디 플레이어 원〉(2018)

원제: Ready Player One
감독: 스티븐 스필버그
출연: 마크 라이런스, 사이먼 페그, 올리비
아 쿡, 타이 쉐리던 外

🔊 토카타와 푸가

〈레디 플레이어 원〉은 2045년의 미래에 '오아시스'란 가상현실 게임
에서 주인공 웨이드 오웬 와츠가 이곳에 숨겨진 이스터 에그(easter
egg)[1]를 찾는다는 스토리다. 오아시스에 감춰진 3개의 미션을 성공시
킨 자만이 오아시스의 창시자인 제임스 할리데이의 막대한 재산과
오아시스의 소유권을 가질 수 있다.

빈민촌에 사는 웨이드는 오아시스에 접속해 이스터 에그를 찾기

1 게임 개발자가 자신이 개발한 게임에 재미로 숨겨놓은 메시지나 기능을 말한다.

가상현실 게임을 통해 숨겨진 이스터 에그를 찾아야 한다.

위해 자신의 모든 것을 쏟아붓는다. 미션을 성공시키기 위해 오아시스를 찾는 대부분의 접속자들도 웨이드처럼 인생역전의 기회를 얻기 위해 분주하다. 하지만 미션을 깨기란 거의 불가능에 가까워 보인다. 그래도 오아시스의 개발자는 이 난해한 퍼즐 속에 자신의 어린 시절인 1980~1990년대의 문화에 힌트를 남겨놓았다.

우선 이 영화를 관람하기 전 미리 봐두어야 할 영화들이 있다. 〈백 투 더 퓨처〉(1985, 1989, 1990) 시리즈, 〈아이언 자이언트〉(1999), 〈샤이닝〉(1980) 등이다. 본 영화와 직접적으로 관련된 것들로써 선행 관람 후 영화를 본다면 큰 즐거움을 느낄 수 있다.

본격적인 미션은 제임스 할리데이가 사망하고 남긴 유언으로부터 시작한다. 웨이드의 게임 속 아바타 이름은 파시발이다. 할리데

이는 누구나 아이템을 얻을 수 있도록 게임 곳곳에 숨겨두어 아이템 사냥을 통해 코인을 충전시킬 수 있는 시스템을 구축해놓았다. 게임에서는 방어력이 약하면 아바타가 위험해지고, 코인이 많을수록 레벨이 높아져 강해진다. 하지만 아바타가 죽으면 모든 것을 잃는다. 어렵게 축적한 가상화폐, 무기 등이 모두 사라지는 것이다.

2025년 할리데이와 친구 오그던 모로가 함께 오아시스를 처음 출시해 선풍적인 인기를 끌게 되면서 할리데이는 신적 존재로 추앙받게 된다. 그러나 2040년 급작스럽게 할리데이가 사망한다. 그것이 발단이다. 할리데이는 영상 메시지를 통해 이스터 에그를 먼저 찾는 유저에게 회사의 전체 지분과 오아시스의 소유권을 넘기겠다는 유지를 남긴다. 자산 가치만 무려 5천억 달러 이상이다. 이 영상 메시지는 관속에 누워 있는 할리데이를 조명하는 장면부터 시작된다. 이때 나오는 익숙한 오르간 소리가 바흐의 음악이다.

바흐의 여러 오르간 레퍼토리 가운데 아마도 〈토카타와 푸가 d단조, BWV565〉만큼 잘 알려진 곡도 없을 것이다. 이 작품은 정확한 작곡 연대의 측정이 어렵다. 적어도 바흐가 20대 전후의 시기에 작곡했을 것으로 추정하고 있으며, 대략적인 연대는 1703~1709년경 혹은 1708~1717년경으로 보고 있다.

제목의 '토카타(toccata)'의 의미는 이탈리아어 동사인 '닿다, 만지다'의 뜻인 '토카레(toccare)'에서 비롯된 것으로, 17~18세기 이탈리아와 독일에서 성행했던 건반 악기용의 곡을 말한다. 토카타의 특징

은 기교적이며 즉흥성을 띤 건반형식인데, 바흐의 이 작품에도 극적이고 충동적 요소와 강함을 느낄 수 있는 폭풍 같은 멜로디가 곳곳에 산재해 있다. 건반 위에서 즉흥연주를 위해 음을 길게 유지할 수 있는 오르간의 특성을 이용해 오르간 주자가 한 손으로 음을 지속시키는 동안 다른 손으로 빠른 음들을 즉흥적으로 연주하는 식이다.

18세기 이후부터 토카타는 '푸가(fuga)'라는 형식과 함께 '토카타와 푸가'로 쓰이는 일이 잦아졌다. 그렇게 19세기를 거치면서 슈만, 드뷔시, 프로코피예프 등과 같은 작곡가들에 의해 연주곡보다 연습곡 스타일의 성격이 부각된 다양한 '토카타와 푸가'들이 탄생되었다. 여기서의 '푸가'는 앞선 멜로디를 모방하며 쫓아가는 기악적 음악을 지칭한다. 주로 기악앙상블 및 관현악곡, 넓게는 성악과 기악을 합친 악곡에서 사용된다. 특히 이는 '돌림노래²' 방식의 종교적 성악음악을 악기로 편곡한 것으로써 모방적 기악음악의 가장 완숙한 형태라 할 수 있다.

어떤 이들은 '토카타와 푸가'라 해서 2곡으로 구성되어 있다고 생각하기도 하는데, 어렵게 여길 필요 없이 그저 단순히 '토카타'라고 생각하는 것이 편하다. 그 이유는 토카타 안에 푸가의 기법이 사용되기 때문이다. 본래 토카타는 푸가를 대동시키는 경우가 대부분이다. 〈BWV565〉의 경우에도 곡 전체에 푸가가 내재되어 있다. 시작 부분

2 같은 선율을 여러 명이 일정한 간격을 두고 순차적으로 따라 부르는 노래를 말한다.

의 강렬한 '아디지오(adagio, 천천히)'의 도입 멜로디를 가지고 뒤이어 '프레스티시모(prestissimo, 아주 빠르게)'의 빠른 건반속주로 재현하는 푸가로의 연결이 그러한 예다.

◀)) 환상 교향곡의 이스터 에그

첫 번째 미션은 레이싱이다. 웨이드의 파시발은 아바타인 쇼, 다이토, H 등의 친한 헌터들과 함께 미션에 도전한다. 여기서 또 한 명의 새로운 인물을 만난다. 그 아바타는 식서 킬러인 아르테미스다. 식서는 세계에서 두 번째로 큰 대기업 IOI에 의해 고용된 기업형 게임헌터들이다. 그들이 이름이 아닌 숫자 '6'으로 불리는 것은 IOI의 방침에 따른 것이다. IOI는 할리데이의 회사를 뛰어넘어 1인자의 자리를 차지하고자 살인도 마다하지 않는 잔인하고 치밀한 조직이다. 오아시스를 차지하기 위해 뛰어난 인재들을 다수 영입해 전략팀을 꾸리는 등의 수단과 방법을 가리지 않는다.

아르테미스는 그런 IOI의 식서들만을 전문적으로 사냥하는 아바타로 IOI가 미션에 성공하지 못하도록 막는 역할을 한다. 그녀에 대한 소문은 웨이드도 이미 잘 알고 있다. 레이싱의 막판 골인지점에서 파시발은 거대 괴수에 가로막혀 레이싱을 포기하게 된다. 그리고 그 뒤에서 돌진해오는 아르테미스를 막아서며 그녀의 아바타를 괴수의

공격으로부터 구해낸다. 그녀는 웨이드 덕분에 살았지만 그녀가 타고 있던 바이크[3]는 괴수에 의해 박살난다. 이를 계기로 두 사람의 러브라인이 형성되고 웨이드의 미션 깨기가 한결 수월해진다.

웨이드는 할리데이의 과거사에 대해 그 누구보다도 잘 알고 있다. 미션이 공개되고 오아시스 내에 할리데이 저널이란 자료정보관이 생기면서 웨이드는 늘 이곳을 찾는다. 할리데이 저널은 그의 개인 사진과 영상물, CCTV 기록으로 구성되어 3차원 가상현실로 렌더링(rendering)된 것이며, 여기에는 할리데이가 즐긴 영화, 게임, 책, TV가 모두 정리되어 있다. 미션을 성공시킬 유일한 단서가 있는 곳이다.

웨이드는 자신이 분명 할리데이 저널에서 무엇인가를 놓쳤다고 생각한다. 벌써 천 번이나 본 2029년의 영상에서 웨이드는 마침내 그 해답을 찾게 되고 아주 손쉽게 첫 미션을 달성한다. 이에 덩달아 아르테미스를 포함해 쇼, 다이토, H 역시 모두 미션에 성공한다. 파시발은 1위에 등극하며 첫 미션을 성공시킨 최초의 유저가 된다. 첫 미션을 통과하면 두 번째 미션의 단서가 주어지고 부상으로 10만 코인을 획득할 수 있다.

웨이드는 이 코인을 가지고 오아시스 내 아바타 아웃피터(ourfitter)[4]로부터 고가의 게임 아이템들을 구매한다. 웨이드가 구매한 아이템 중

3 아르테미스의 바이크는 일본 SF애니메이션인 〈아키라〉(1988) 속 바이크를 모방한 것이다.

4 사냥이나 캠핑 트립 등을 위한 장비와 필수품을 판매하는 딜러다. 영화에서는 게임 아이템을 파는 곳으로 이해하면 된다.

에는 X1 햅틱 부트 슈트란 것이 있는데, 이는 가상에서도 현실과 같은 몸의 감각을 느낄 수 있는 고가의 게임슈트다. 이것을 입고 게임을 하면 게임 속 물리적 충격이 그대로 몸으로 전해져 실제와 같은 현실감을 느낄 수 있다. 이렇게 게임 속에서의 구매가 현실 세계의 유저들에게 직접 전달되는 과정은 영화를 보는 이들에게 짜릿함을 선사한다. 하지만 이 슈트의 판매처는 IOI다. 결국 웨이드는 악당들에게 자신의 집 주소를 제공한 꼴이 된 셈이다.

두 번째 미션의 단서를 통해 웨이드는 오아시스 출시 6일 전인 2025년의 기록물에서 실마리를 찾는다. 그 실마리는 할리데이가 사랑했던 여인 키라다. 키라는 게임명이고 실제 이름은 카렌 언더우드로, 친구 모로의 아내다. 할리데이가 카렌이 모로와 결혼하기 전 한 번 만났던 여자로 그녀와의 첫 만남에서 영화를 보았다.

바로 이 영화가 두 번째 미션을 풀 열쇠다. 웨이드는 아르테미스와 동료들과 함께 할리데이 저널에서 2025년 키라와의 데이트가 있었던 그 주의 영화들을 검색한다. 그중 주어진 단서와 맞아떨어지는 영화 하나를 찾는다. 그것은 스탠리 큐브릭 감독의 공포영화 〈샤이닝〉이다. 가상현실 속에서 영화 이야기를 직접 체험하며 그 속에서 미션을 성공시켜야 한다. 파시발과 동료들이 영화 속으로 진입한다. 그러면서 들려오는 금관악기의 기묘하고 스산한 선율이 음산함을 더한다.

영화에서는 저음역 금관악기의 선율만 따로 각색해 등장시켰지만 이는 분명 프랑스 대작곡가 루이 엑토르 베를리오즈(Louis Hector

Berlioz, 1803~1869)의 교향곡 일부를 발췌한 것이다. 교향곡 역사에 한 획을 그었던 이 작품은 〈환상 교향곡(Symphonie fantastique), Op.14〉(1830) 중 5악장 '마녀들의 밤의 향연과 꿈(Dream of the night of the sabbath)'이다. 영화에 나오는 금관 사운드의 사용은 실제 연주에서도 동일하게 적용된다.

프랑스 작곡가 루이 엑토르 베를리오즈

이는 오케스트라에서 튜바(tuba)[5]라는 악기로 연주된다. 그런데 튜바는 본래 작곡가가 쓰고자 했던 악기가 아니었다. 원래대로라면 오피클레이드(ophicleide)[6]라는 금관악기를 써야 하는 게 맞다. 〈환상 교향곡〉은 오피클레이드가 최초로 등장하는 주요 작품이다. 오피클레이드의 소리는 트롬본(trombone)[7]과 음역대가 동일한 중저음이다. 지금의 금관악기들이 구현해내기 어려운 독특하면서 깊고 풍미 있는 음

5 금관악기 가운데 가장 낮은 영역을 담당한다. 오케스트라에서 가장 나중에 도입된 악기 중 하나다.

6 19세기 오케스트라에서 금관파트의 중심이었던 악기로 튜바와 비슷한 저음형 금관악기에 속한다. 본래의 악기 편성은 2대의 오피클레이드로 되어 있으나 현대에는 2대의 튜바만을 사용한다. 경우에 따라 튜바 1대와 오피클라이드 1대로 배치되곤 한다.

7 이탈리아어로 '큰 트럼펫'을 의미하며, 부드럽고 중후한 음색을 지닌 금관악기다. 오케스트라곡에서는 베토벤 〈교향곡 5번〉 중 4악장에 처음 도입돼 사용되었다.

독특하면서도 깊고 풍미 있는 음색을 자랑하는
오피클레이드

색을 자랑한다.

영화와 음악은 하나의 공통분모로 묶여 있다. 그것은 '환상'이다. 할리데이가 그토록 사모했던 여인 키라와의 관계를 푸는 영화 속 환상과 베를리오즈의 작곡 배경과 연관된 음악 속 환상이 그렇다. 먼저 영화는 할리데이가 키라와 하지 못했던 이상적인 데이트를 실현시켜줘야 한다. 단서와 일치하는 영화를 골라 그 이야기 속에서 키라를 찾아내 현실에서 엄두내지 못했던 할리데이의 환상을 유저들이 실현시켜주어야 하는 것이다.

이렇듯 영화의 핵심이 이스터 에그를 찾는 것이라면, 영화 제작진들이 베를리오즈의 작품을 선택한 것도 다 이유가 있었다고 봐야 한다. 〈환상 교향곡〉에도 베를리오즈가 감춰놓은 이스터 에그가 존재한다. 할리데이에게 키라가 있다면, 베를리오즈에게는 해리엇 스미드슨이 있다. 베를리오즈가 쓴 환상이란 제목은 그가 사랑했던 아일랜드 출신의 여배우 해리엇 스미드슨을 암시한다. 영화식으로는 이스터 에

그지만, 베를리오즈의 음악에 서는 이를 '고정상념(idée fixe, 이데 픽스)'이라 한다. 쉽게 설명하면, 음악에서 해리엇이란 여인을 상기시킬 수 있도록 특정 선율을 삽입해 감상자들로 하여금 그녀를 떠올릴 수 있도록 하는 것이다. 더 쉽게는 곡의 '주제 선율' 정도로 이해하면 좋다.

베를리오즈가 첫눈에 반했던 해리엇 스미드슨

　베를리오즈가 이렇게까지 해리엇에 집착했던 데는 그만한 이유가 있다. 그가 작곡가로 성공을 거두기 전 파리 공연을 위해 온 영국 셰익스피어 극단의 해리엇 스미드슨을 보고 첫눈에 반해버렸던 것이다. 그녀의 극 중 역에 빠져버린 베를리오즈는 해리엇의 마음을 얻고자 노력했지만 당시 베를리오즈는 어느 것 하나 내세울 것 없던 무명의 작곡가나 다름없었다. 결국 매몰차게 자신의 구애를 무시한 해리엇의 태도에 큰 상처를 받은 베를리오즈가 작심하고 작곡한 곡이 바로 〈환상 교향곡〉이다. 내용은 현실의 자신을 대입한 젊은 음악가와 해리엇을 염두에 둔 매력적인 여성이 사랑에 빠진다는 몽상이다.

　실제 베를리오즈가 이 곡의 일부를 마약류인 아편을 복용하면서 작곡한 것으로 알려져, 20세기 지휘계의 거장 레너드 번스타인

(Leonard Bernstein, 1918~1990)은 그의 음악을 두고 "환각상태에 빠진 최초의 음악적 탐험"이라고 언급한 바 있다. 그야말로 절망 속에서 해리엇을 향한 극단적 사랑의 감정을 음악으로 표현한 것이다. 영화와 음악의 공통점이라면 당연히 사랑일 테고, 그 열렬한 사랑의 대상을 게임 속 이스터 에그와 음악 속 고정상념으로 활용했다는 점일 것이다.

〈레디 플레이어 원〉을 자세히 보면 웨이드가 아는 것보다 더 많은 이스터 에그를 찾을 수 있다. 카메오만 해도 엄청나다. 〈스타워즈〉, 〈터미네이터2〉, 〈사탄의 인형〉, 〈반지의 제왕〉, 〈킹콩〉, 〈로보캅〉, 〈인디아나 존스〉, 〈닥터 후〉, 〈기묘한 이야기〉, 〈퍼시픽 림〉 등에서 등장했던 캐릭터들이 나온다. 한편으로는 베를리오즈의 음악 속 해리엇 스미드슨 또한 영화에 의미를 보탠 보이지 않는 카메오로 인정해도 되지 않을까.

추천 음반

[CD] 요한 제바스티안 바흐, 〈Toccata and fugue, BWV565〉, 〈Prelude and Fugue, BWV532&552〉 외

음반: 도이치 그라모폰
연주: 사이먼 프레스턴(오르가니스트)

[CD] 루이 엑토르 베를리오즈, 〈SYMPHONIE FANTASTIQUE〉

음반: 데카
지휘: 샤를 뒤투아
연주: 몬트리올 심포니 오케스트라

아이보다 어른이 더 좋아하는 녹색괴물
〈슈렉3〉

2001년부터 시작된 〈슈렉〉 시리즈는 아이들보다 어른들이 더 좋아하는 미국 애니메이션이다. 〈슈렉〉의 인기비결은 아이들의 동심보다 어른들의 향수를 자극하는 데 있다. 녹색괴물 오거(ogre, 동화 속 식인귀) 슈렉을 주인공으로 한 기발하고 엽기적인 스토리 구성도 재미있지만, 슈렉을 받쳐주는 조연 캐릭터들의 역할도 꽤 비중 있게 다뤄진다. 우리가 어릴 때 즐겨 봤던 디즈니 만화 속 주인공들이 〈슈렉〉의 세계관에서는 조연으로 대거 등장하며 기존에 알고 있던 특징은 물론, 상식을 깨는 기발한 발상으로 표현된다.

무엇보다 슈렉이란 캐릭터가 사랑받는 이유는 사람들에게 공포의 대상으로서 단순하고 거침없는 모습을 보이기도 하지만, 그가 가진 이성적이고 인간적인 면모가 외모 이상의 것을 전달하기 때문이다.

올것이 왔다, 놀것이 왔다

<슈렉3>(2007)

원제: Shrek The Third
감독: 크리스 밀러, 라맨 허
출연: 마이크 마이어스, 에디 머피, 카메론 디아즈, 안토니오 반데라스 外

◀》 슈렉 부부의 아침 음악

〈슈렉〉 시리즈를 마냥 신나게만 보다 보면 애니메이션 특성상 어떤 배경음악이 쓰였는지 그냥 지나칠 수 있다. 그러나 2007년 개봉한 3편을 볼 때는 주의를 기울여보자. 전편과 내용이 연결되진 않지만 2편의 캐릭터들이 다시 등장하며 3편의 시작에서 어떤 사건이 다루어질지를 예고한다. 이미 2편에서 악역으로 나왔던 슈렉의 빌런(villain, 악당)인 요정 대모의 아들 차밍 왕자가 재등장해 1편에서 죽은 어머니의 복수를 위해 '겁나 먼 왕국'의 왕위를 차지할 계략을 꾸민다. 백설공주를 시기했던 계모 왕비, 피터팬의 악당 후크 선장, 신데렐라를 괴롭힌 배

슈렉과 피오나 공주

다른 누이 또는 유리 구두 신기 도전에 실패한 인물로 추측되는 메이
블 같은 동화 속 빌런들을 모아 왕국을 차지하려는 것이다.

　겁나 먼 왕국의 후계자라고 굳게 믿는 차밍의 계략을 보여주며
드디어 슈렉과 아내 피오나 공주가 등장한다. 새가 날아다니며 평화
롭고 동화적인 음악이 흘러나온다. 미국 LA의 관광 명소인 할리우드
사인을 연상시키는 듯 산 중턱에 'FAR FAR AWAY'란 간판이 내걸린
배경과 함께 한 침대에 나란히 누워 있는 두 녹색괴물이 아침잠에서
깬다. 이 장면에서 들리는 음악을 필자도 하마터면 그냥 지나칠 뻔
했다. 이 동화 같은 음악은 놀랍게도 바흐의 작품이다.

　국내에서 '음악의 아버지'란 수식어로 통용되는 바흐는 가문에
서 탄생한 수많은 바흐들 중 가장 출중했기 때문에 '대(大)바흐'란 칭
호가 붙기도 한다. 그의 음악들은 대부분이 종교색이 짙기에 엄숙하

고 엄격한 것이 특징이다. 그래
서 그가 작곡한 불후의 명작이
자 대표적인 종교음악 작품으로
〈요한 수난곡(Johannes passion),
BWV245〉(1724) 및 〈마태 수난
곡(Matthew passion)〉(1727)을 꼽
게 된다. 그만큼 종교음악에 있
어서 바흐의 위상은 높다.

그러한 바흐의 종교적 음악
이 괴물 부부의 침실음악으로
쓰였다. 그 음악은 무엇일까?

'음악의 아버지' 바흐. 그의 음악은 종교색이 짙은
것이 특징이다.

바로 〈칸타타, BWV208〉 '사냥은 나의 즐거움이라(Was mir behagt, ist
nur die muntre jagd, 1716)', 일명 '사냥 칸타타'다. 총 15곡으로 구성
된 것 중 가장 널리 알려진 제9번 아리아 '양떼는 한가로이 풀을 뜯고
(Schafe können sicher weiden)' 섹션이다. 제목에서 예상할 수 있듯 이
것은 종교적 칸타타가 아닌 바흐의 세속적 칸타타에 속한다. 그리스
로마 신화에 나오는 사냥의 여신인 아르테미스(Artemis) 혹은 디아나
(Diana)의 이야기를 바탕으로 바이마르 궁중시인이었던 살로몬 프랑
크(Salomon Frank, 1659~1725)가 쓴 가사에 바흐가 음을 붙였다. 영화
에서는 기악전주만 들려주고 노래는 나오지 않는데, 영화에 적용된
음악은 꽤 그럴듯한 오바드(aubade)[1] 음악이다.

◀)) 슈렉의 악몽

슈렉 부부는 1편에서 결혼한 이후 아직 아기가 없다. 아내 피오나는 슈렉과 아이를 낳아 행복하게 살길 원하지만 슈렉에게는 여전히 머나먼 이야기일 뿐이다. 한편, 피오나의 아버지인 겁나 먼 왕국의 해롤드 왕은 병세가 위독해지자 왕위를 슈렉 부부에게 물려주려 한다. 그러나 슈렉은 백성들이 자신 같은 괴물을 좋아하지 않을 거라며 이를 거절한다. 해롤드 왕은 유언으로 피오나의 먼 친척 아서 왕자를 후계자로 지목하면서도 슈렉에게 선택권을 준다. 그럼에도 슈렉은 자신보다 더 적임자라 여기는 아서를 찾아 나선다.

배를 타고 떠나는 슈렉에게 피오나는 임신 사실을 알린다. 다른 친구들은 기뻐하지만 정작 슈렉은 걱정부터 앞선다. 이윽고 어두운 밤에 배가 도착한 곳은 슈렉의 고향인 환한 늪지대다. 집 안에서 피오나의 목소리가 들려온다. 슈렉이 기뻐하며 들어가 보지만 집에는 아무도 없다. 그리고 갑자기 스산한 분위기가 감돈다. 문이 쾅 닫히고 유모차가 뒤에서 오싹하게 나타나는데, 그 유모차 안에는 슈렉을 닮은 갓난아기가 타고 있다. 그런데 주위를 보니 슈렉의 아이가 한둘이

1 프랑스어 '새벽녘'에서 유래한 말로 '아침 음악'이란 뜻이다. '저녁 음악'이란 의미의 '세레나데'와 반대되는 음악용어다. 대표적인 아침 음악으로는 러시아의 작곡가 림스키-코르사코프의 〈스페인 기상곡, Op.34〉(1887) 중 1, 3악장 '아침의 노래' 및 프랑스의 작곡가 라벨의 피아노 독주곡집 〈거울〉(1905) 중 4악장 '어릿광대의 아침노래' 등이 있다.

아니다. 순식간에 불어난 아이들을 감당하기 어렵게 되자 슈렉은 문 밖으로 황급히 도망친다. 문을 열고 나가니 슈렉은 무대 위에 서 있고 객석을 가득 메운 수많은 슈렉 2세들이 아빠를 반기고 있다. 경쾌하고 웅장한 음악이 흐르며 슈렉은 혼란스러워 한다.

예상할 수 있듯이 이 부분은 슈렉의 나이트메어(악몽)다. 왕위를 물려받을 수 있음에도 이를 거절한 괴물의 현실적 선택과 할리우드 공포물 양식을 영화에 차용한 것은 슈렉의 인기를 높인 기막힌 장치들이다. 또한 음악들을 살펴보면 하나같이 대가들의 명곡이다. 여기에서도 슈렉의 악몽을 동화적으로 표현한 탁월한 곡 선정을 보여준다. 작품은 영국의 작곡가 에드워드 엘가(Edward Elgar, 1857~1934)의 〈위풍당당 행진곡 1번(Pomp and circumstance military marches no.1), Op.39〉(1901)이다.

엘가는 바이올린과 피아노를 위한 〈사랑의 인사(Salut d'amour), Op.12〉(1888)란 작품으로도 유명해 국내에서 잘 알려진 작곡가 중 한 명이다. 그가 작곡한 〈위풍당당 행진곡〉은 살아생전 5곡(no.1~5)의 구성이었으나 2005년에 6번째 미완성 유고작이 공개되면서 영국의 작곡가 안소니 페인(Anthony Payne, 1936~)에 의해 가미(〈위풍당당 행진곡 6번 g단조〉)되어 2006년 초연되었고, 현재는 총 6곡으로 이루어져 있다.

엘가가 쓴 제목은 셰익스피어의 4대 비극에 속하는 『오셀로(Othello)』(1604)의 대사 중 "The spirit-stirring drum, th'ear-piercing

에드워드 엘가

fife, The royal banner, and all quality, Pride, pomp, and circumstance of glorious war! (가슴을 뛰게 하는 북소리여, 귀를 뚫을 것 같은 피리소리여, 저 장엄한 군기여, 명예로운 전쟁의 자랑도, 찬란함도, 장관도 다 끝장이다!)"에서 따온 것이다. 여기서 'pomp'의 사전적 의미는 공식행사나 의식의 '장관, 장려'를 뜻하고, 'circumstance'는 일과 사건을 지칭하는 '환경, 상황, 정황'을 가리킨다. 즉 엘가의 제목에 쓰인 영어 'pomp and circumstance'는 숙어적 표현으로 '거창한 의식'이라고 해석할 수 있다.

실질적으로 국내에서 쓰이는 '위풍당당'이란 말과 조금 동떨어진 표현이긴 하나 귀에 쏙쏙 박히는 외우기 좋은 제목인 듯하다. 의역의 예는 클래식음악뿐만 아니라 영화도 마찬가지다. 할리우드 여배우 샤론 스톤을 일약 스타덤에 올려놓은 스릴러 영화 〈원초적 본능〉(1992)의 원제는 'Basic Instinct'다. 그냥 번역하면 '원초적 본능'이 아닌 '기본적 본능'이 된다. 만약 후자의 표기로 한국시장에 개봉되었더라면 과연 지금처럼 유명해졌을지 의문이다.

◀)) 빌런들의 노래

이제 슈렉과 차밍이 단판을 지을 차례다. 둘의 대결 장소는 공연장 무대 위다. 하지만 슈렉은 차밍에게 잡혀 있는 신세다. 위기에 처한 왕국을 구하려다 차밍의 부하들에게 붙잡힌 것이다. 차밍은 연극도, 오페라도, 뮤지컬도 아닌 잡극을 통해 사람들을 불러 모아놓고 자신의 무용담을 연기해 보이며 무대에서 직접 괴물 슈렉을 처단하기로 한다. 이때 악당 조연들이 음악에 맞춰 아주 경악스러운 노래를 부른다. 묶여 있는 슈렉은 이 노래를 듣고 끔찍하다고 말한다. 맞다. 끔찍하다. 끔찍하기 때문에 더 웃기다.

차밍과 악당무리들이 부른 노래는 본래 관현악곡이다. 다시 말해 가사가 없는 기악음악에 대사를 넣어 부른 것이다. 아마 이 기악곡이 무엇인지 아는 이들이라면 특정 인물을 떠올리게 될 것이다. 2009년 미국 LA에서 열린 ISU 세계피겨선수권대회의 쇼트 프로그램에서 김연아 선수가 세계 신기록을 달성한 이후로 더 유명해진 음악이기 때문이다. 바로 김연아 선수를 피겨 여왕으로 만든 생상스의 교향시 〈죽음의 무도(Danse macabre, totentanz), Op.40〉(1874)이다.

김 선수가 당시 〈죽음의 무도〉를 반주로 약 2분 50초간 연기를 펼쳤는데, 이 곡의 연주시간은 본래 약 7분 20초 정도다. 그러므로 그녀와 함께했던 〈죽음의 무도〉는 오리지널 곡이 아니란 이야기다. 쇼트 프로그램에 사용된 〈죽음의 무도〉는 원곡을 바이올린과 피아노

죽음의 무도

편곡 버전으로 각색한 것이다. 원래 이 곡은 '교향시(symphonic poem, tone poem)[1]' 장르의 오케스트라 음악이다. 우리에게는 그녀의 무도로 인해 강렬한 바이올린 독주선율로 각인되어 있는 작품이기도 하다. 오리지널 관현악에서도 바이올린 독주가 부각되어 있어 교향시인지 모르고 들으면 자칫 바이올린 협주곡으로 오인할 수 있다.

교향시의 특징은 음악과 문학을 결합한 데 있다. 김연아 선수의 피겨 음악으로만 알고 들으면 제대로 감상을 못할 수도 있다. 음악적 표현을 더욱 풍성하게 만든 〈죽음의 무도〉의 문학작품은 프랑스의 상징주의 시인인 앙리 카잘리스의 시 『착각(L'illusion)』(1872)이다. 1872년 당시 이 시의 본문을 생상스가 처음 피아노와 성악을 위한 예술가곡(art song)[2]으로 차용해 쓰기 시작했다가 이후 1874년 다시 성

1 단악장으로 이루어진 '표제교향곡'이라고도 불린다. 이는 음악과 음악 이외의 것(문학 외)을 결합한 '표제음악(program music)'이란 용어를 붙여 만들어진 말이다. 여기서의 표제음악은 작곡가 리스트가 자신의 교향시 2번인 〈타소, 비탄과 승리〉(1854)를 작곡해 이를 설명하기 위해 처음으로 고안한 음악용어다. 실제 표제교향곡이란 말은 다악장 교향곡인 베토벤의 〈교향곡 6번, Op.68〉 '전원 (1808)' 및 베를리오즈의 〈환상 교향곡, Op.14〉(1830) 등에 쓰이는 게 더 적합하다. 이들은 보다 표제적 성격이 부각되어 있는 작품들이다.

2 19세기 독창과 피아노를 위한 노래로 독일을 중심으로 부흥한 낭만시대 음악의 대표적 장르다.

악 파트를 바이올린으로 편곡해 오케스트라 버전으로 확장시켜 완성했다.

시의 내용은 오래된 프랑스의 미신을 바탕으로 하고 있다. 모티브는 죽음이고 배경은 할로윈이다. 할로윈 자정이 되면 되살아나는 죽은 자들의 하룻밤 이야기를 다룬 것이다. 말하자면 매년 열리는 죽음의 파티인 셈이다. 음악에서는 하프가 맨 처음 등장해 할로윈의 자정을 알리는 시계 알람을 표현하며 출발한다. 그리고 이어 죽은 이들의 대장인 악마를 상징하는 바이올린 연주가 무덤에서 죽은 이들을 깨우는 듯 서서히 망자들을 모으며 축제의 분위기를 고조시켜 나간다.

이 교향시의 매력은 이러한 일련의 시의 내용들을 음악적으로 그럴싸하게 묘사하고 있다는 점이다. 예를 들어 해골끼리 뼈가 부딪쳐 나는 소리를 실로폰으로 표현하는가 하면, 무도의 끝자락에 광란의 축제가 끝남을 알리는 수탉의 울음소리를 오보에가 따라 하는 것들이 그러하다. 서양의 납량물도 한국의 귀신 이야기처럼 수탉을 등장시키는 것을 처음 접했을 때의 그 신선함을 아직도 잊지 않고 있다. 마치 우리나라의 귀신이 신나게 사람들을 홀리고 괴롭히다 새벽이 다가온 줄 모르고 수탉의 울음소리에 놀라 "으~ 분하다!"라며 사라지는 것과 거의 비슷하다.

음악의 마지막은 오보에의 반전에 분위기가 깨져 악마가 쓸쓸히 퇴장하는 부분이다. 여기에서는 악마의 바이올린 독주가 고독함과 아쉬움을 자아내며 서서히 소리를 좁혀 나간다. 앞서 〈죽음의 무도〉 시

작부터 악마의 음산한 기운을 나타내기 위해 작곡가는 독주 바이올린 연주 시 바이올린의 가장 높은 현(E)을 평소보다 낮게(E♭) 조율하도록 해서 분위기를 한층 괴기스럽게 연출했다. 물론 실제로 그 미묘한 차이를 자세히 느끼기는 쉽지 않다.

〈슈렉3〉를 통해 〈죽음의 무도〉를 다시금 상기시켰다면 또 다른 〈죽음의 무도〉와도 만나보길 바란다. '죽음의 무도'라는 소재는 중세시대 사람들이 가진 죽음에 대한 인식에서 비롯된 것이다. 그들이 겪은 질병과 전쟁으로 인한 죽음의 모습들이 삶의 당연한 일부분으로 받아들여지면서 풍속화된 현상이다. 이러한 내용들이 구전으로 전해 내려오면서 미술과 문학, 음악영역까지 침투할 수 있었다.

19세기에는 생상스만 〈죽음의 무도〉를 작곡한 것이 아니다. 이미 리스트가 먼저 같은 제목의 솔로 피아노와 오케스트라를 위한 〈죽음의 무도(Totentanz), S126〉(1849, 1853, 최종표준판 1859)을 작곡했으며, 이후 생상스의 것을 가지고 리스트가 다시 피아노 솔로버전으로 편곡한 생상스-리스트의 〈죽음의 무도(After Saint-Saëns), S555〉(1876)를 내놓았다. 리스트의 편곡판은 생상스의 관현악곡을 더 널리 알리는 데 큰 역할을 했다. 이 외에도 리스트는 〈2대의 피아노(Four hands)를 위한 죽음의 무도(Aarr. 2nd version of S126), S652〉(1855) 및 〈독주 피아노를 위한 죽음의 무도(Arr. 2nd version of S126), S525〉(1865)를 남겼다.

[CD] 요한 제바스티안 바흐, 〈SECULAR CANTATAS, BWV208, 209〉

음반: 한슬러 에디션
지휘: 헬무트 릴링
연주: 슈투트가르트 바흐 콜레기움
합창: 게힝어 칸토라이 슈투트가르트

[CD] 에드워드 엘가, 〈ENIGMA VARIATIONS〉 외 (with "Pomp and circumstance" Marches Nos. 1&2, "The crown of India" : March) *위풍당당 행진곡 외

음반: 도이치 그라모폰
지휘: 레너드 번스타인
연주: BBC 심포니 오케스트라

[2CD] 〈The Best of Saint-Saëns〉(including Danse macabre) *죽음의 무도 외

음반: 데카
지휘: 베르나르트 하이팅크
연주: 로열 콘세르트허바우 오케스트라 & 헤르만 크레버 스(바이올리니스트)

[2CD] 프란츠 리스트, 〈Works for Piano & Orchestra〉 *S126 외

음반: EMI
지휘: 쿠르트 마주어
연주: 라이프치히 게반트하우스 오케스트라 & 미셸 베로 프(피아니스트)

무한한 상상력을 펼치다
〈신세기 에반게리온〉

전 세계적으로 열광적인 팬들을 보유하고 있는 애니메이션 〈신세기 에반게리온〉에 대한 인기는 꾸준히 계속되고 있다. 1995년부터 일본의 TV도쿄에서 26부작으로 방영된 안노 히데아키 감독의 〈에반게리온〉 시리즈는 그야말로 엽기적이고 파격적인 스토리와 결말로 광적 수준의 마니아들을 양산해냈다. 지금까지도 극장판이 나올 정도로 최고의 애니메이션의 위치를 굳건히 지키며 여전히 많은 사랑을 받고 있다.

〈에반게리온〉의 OST인 〈잔혹한 천사의 테제〉를 부른 다카하시 요코 역시 이 노래로 단숨에 스타덤에 오르며 어마어마한 인기를 누렸다. 요코는 1990년대 초까지 오리콘 차트 100위권에 간신히 들었던 평범한 가수였지만, 에반게리온을 통해 오리콘 10위권에 진입하

〈신세기 에반게리온〉(1997)

원제: Neon Genesis Evangelion
감독: 안노 히데아키
출연: 오가타 메구미, 하야시바라 메구미,
미야무라 유코, 미츠이시 코토노 外

며 일본 마니아들 사이에서 거의 신격화된 정도였다. 그런데 아이러
니한 것은 요코는 정작 〈에반게리온〉을 보지 않았었다는 점이다.

◀)) 전설의 시작

에반게리온의 명성은 기본적으로 탄탄한 구성과 실감나는 이미지에
서 비롯된다. 이미 20년이 훌쩍 지난 현재의 애니메이션과 비교해봐
도 전혀 뒤처지지 않는 혁신과 세련됨이 있어 다시 봐도 감탄이 절로
나올 정도다.

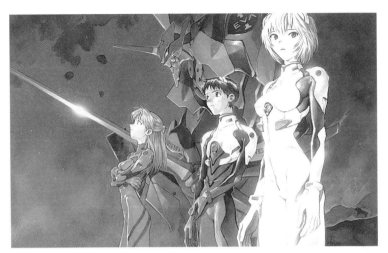
에반게리온의 명성은 탄탄한 구성과 실감나는 이미지에서 비롯된다.

　20세기 후반 일본 애니메이션계의 새바람을 일으키며 이웃 나라
한국까지 '에바 신드롬'을 가져온 가이낙스사는 본래 컴퓨터 게임제
작을 기반으로 시작했던 기업이었지만, 〈에반게리온〉을 제작하며 애
니메이션 산업계 전반에 걸친 침체와 무기력함에 활력을 불어넣었다.
그리하여 〈에반게리온〉은 속칭 '제3차 애니메이션 붐'이라 일컫는 일
본 애니메이션계의 혁명을 가져온 가이낙스의 초화제작이 되었다.

　가이낙스 자체가 오타쿠 집단이란 사실은 이미 널리 알려진 사실
이다. 내부에서도 당시의 염세적이고 난해한 이 작품이 세상에 나왔
을 때 돌아오게 될 냉담함은 진작 예상되었던 상황이었다. 하지만 가
이낙스 특유의 도전정신은 고독, 인간 소외, 몰이해, 성장, 추상적 미
래 등의 화두를 통해 당시의 젊은이들에게 큰 호응을 얻었다. 첫 방영

에서는 그리 좋은 반응을 얻지 못했지만 매회를 거듭할수록 수요자들이 급증, 열화와 같은 성원에 힘입어 마침내 한국을 포함한 국제적 인지도를 쌓을 수 있었다. 점진적으로 인기 상승을 가져온 만화였기에 더욱 관심이 컸던 대표적 케이스인 셈이다.

서기 2000년. 남극에 거대한 운석이 추락하며 지구에 재난이 발생하게 된다. 일명 세컨드 임팩트다. 이 충격으로 지구는 해수면 상승, 천재지변, 경제 붕괴, 민족 분쟁, 내란 등을 겪으며 공황에 빠지게 된다. 하지만 여기에는 충격적인 비밀이 있다. 이 사실은 '제레'라는 비밀집단에 의해 정보가 조작되며 단순 운석 추락이라 결론지어져 은폐된다.

세컨드 임팩트 이후 제레의 총지휘로 위치를 알 수 없는 곳에서 생체병기를 만드는 프로젝트가 진행된다. 그로부터 15년 후, 지구가 겨우 회복의 기미를 보이기 시작할 무렵 인류에게 또 다른 위기가 닥친다. 그것은 정체불명의 모습으로 인류를 위협하는 '사도'의 침공이다.

이에 프로젝트의 총괄 책임자인 이카리 겐도를 필두로 사도에 대항할 거대 전투병기와 그 병기들을 조종할 파일럿들이 나서게 된다. 소년 이카리 신지가 그 파일럿이며 이 만화의 주인공이자 핵심인물이다. 신지가 맡은 병기의 이름은 '에바 초호기'. 신지와 함께 아야나미 레이와 시키나미 아스카 랑그레이라는 어린 소녀들이 각각 에바 1호기와 에바 2호기의 파일럿으로 팀이 되어 사도에 대항하며 전투를 벌인다.

◀)) 불협의 미학

〈에반게리온〉은 단순한 로봇 만화물이 아니다. 내용을 잘 들여다보면 종교, 철학, 역사 등 다양한 인문학적·이념적 논쟁, 여러 자의적·타의적 해석을 야기하는 무한한 상상력을 발휘시킨다. 세컨드 임팩트로 벌어지는 사도들의 공격, 그리고 비밀집단인 제레의 정체와 그들의 목적, 이카리 겐도의 지휘 아래 이뤄지는 병기의 전투, 여기에 신지, 레이, 아스카의 역할과 그들의 미래 등 내용 하나하나에 의미가 치밀하게 부여되는 감각적인 연출을 보여준다. 이러한 〈에반게리온〉의 스펙터클함은 내용도 내용이지만, 영상물에 더해진 사운드 효과에서 더욱 극대화된다. 소름끼치는 음악의 사용은 〈에반게리온〉의 몰입도를 가중시키는 중요한 요소다.

〈에반게리온〉에는 TV판과 극장판을 통틀어 꽤 많은 클래식음악이 삽입되어 있다. 특히 종교음악 장르들이 주를 이루어 내용의 신비로움을 더한다. 바흐의 〈관현악 모음곡 3번 D장조, BWV1068〉·〈칸타타, BWV147〉 '예수는 인류의 소망과 기쁨', 헨델의 오라토리오 〈메시아〉, 모차르트의 〈레퀴엠 d단조, K626〉, 요한 파헬벨(Johann Pachelbel, 1653~1706)의 〈카논 D장조〉 등 적시적소에 적용되는 음악들은 〈에반게리온〉을 경험하는 또 하나의 재미다. 무엇보다 흥미로운 것은 장면에 들어가는 음악들이 하나같이 전혀 어울릴 것 같지 않다는 점이다. 그러나 내용에 집중하다 보면 분명히 적합하지 않을 음악

선곡임에도 묘하게 맞아떨어지
는 치밀함이 엿보인다. 예를 들
어 극장판 〈신세기 에반게리온:
엔드 오브 에반게리온〉(1997)에
서 피 튀기는 잔인한 대규모 전
투살상 장면에 삽입된 바흐의
〈G선상의 아리아〉는 정말이지
상상을 초월하는 전율을 느끼게
만들 정도다.

베토벤은 마지막 교향곡 '합창'에 무려 30년 이
상을 할애했다.

　　이 중 극치의 음악은 TV시리
즈 24화에서 나온다. 마지막 사
도의 등장으로 시리즈가 이제 곧 끝을 내달리고 있음을 보여주는 궁
극의 장면이다. 제목의 의미를 짚어보면, 'Evangelion'은 '복음'이란
뜻을 지니고 있다. 이는 극 중에서 그리스어를 라틴어식으로 표현한
것인데, 애칭으로 줄여 'Eva' 혹은 'Eve'라는 독일어식 표현도 같이
겸용하고 있다. 이처럼 종교색이 묻어 있는 본제의 의미를 승화시키
듯 이곳에서 신의 한 수라 할 수 있는 필살의 음악을 적용시켰다. 그
것은 바로 1824년작 베토벤의 〈교향곡 9번 d단조, Op.125〉 '합창' 중
4악장, 일명 '환희의 송가(Finale: ode to joy)'라 불리는 작품이다.

◀)) 성지의 음악

에반게리온의 해석에서 종교성은 필연적이다. 내용 전반이 성서에서 가져온 용어들이고, 그에 부합하는 전례적 상징들의 인용이 곳곳에 잠재되어 있어서다. 바흐, 헨델, 모차르트의 위대한 작곡가들이 쓴 종교적 장르들의 사용도 바로 이 때문일 테다. 24화에서 사용된 '환희의 송가'는 비록 종교음악은 아닐지라도 상식을 뛰어넘는 음악기법과 가사를 갖고 있기에 에반게리온 시리즈의 방점을 찍을 만큼, 베토벤의 음악은 영화의 관념성과 이상하리만치 닮아 있다.

베토벤의 마지막 교향곡인 '합창'은 53세에 완성한 곡으로 완성되기까지 무려 30년 이상을 할애했던 혁신적인 교향곡이다. 환희와 인류애의 메시지를 담고 있는 작품의 하이라이트는 단연 마지막 4악장이다. 이 파트에서 베토벤은 기존 고전형식의 기악장르에 인성을 담은, 이전에 없던 관현악곡으로 변모시켰다. 베토벤 시대에 교향악과 성악의 결속이란 발상은 아직 납득하기 어려운 일이었다. 그것은 생각보다 충격적인 시도였기에 당시의 음악 전문가들은 베토벤의 행위를 일탈이라 규정할 정도였고, 기악의 순수성을 짓밟는 미친 짓이라고까지 거세게 비난했다. 게다가 합창단이 4악장을 위해 3악장까지 기다려야 한다는 번거로움에 극도의 거부감을 표출하기도 했다. 그럼에도 베토벤은 흔들림 없이 자신의 목표를 그대로 실행에 옮겨 그의 생애 마지막 교향곡을 마무리 지었다. 1824년 공개 초연에서 베

토벤은 이미 귀가 들리지 않았다. 연주가 끝나고 청중의 박수갈채를 듣지 못할 정도로 청력을 상실했다. 그것은 분명 신의 재능을 견디지 못한 인간의 몸이었다.

🔊 환희의 송가

성악을 위한 '환희의 송가' 가사는 베토벤의 순수 창작물이 아니다. 독일의 고전 시인인 프리드리히 실러의 시 『환희의 송가(An die Freude)』(1785) 중에서 베토벤이 부분적으로 발췌해 개작한 것이다. 실러의 시는 18세기 초 영국에서 시작된 비밀결사단체인 프리메이슨의 의식과 사상을 도입한 것이다. 그의 시 형식은 당시 유행했던 프리메이슨의 노래와 유사하다.

또한 '환희'란 세계의 근원이며 궁극적인 목표라는 세계관을 나타내는 동시에 우정을 상징하기도 한다.

프리메이슨은 세계주의 및 인도주의의 목적을 가지며 계몽주의에 호응하는 자유, 개인, 합리적 입장을 추구하는 조직이다. 종교조직은 아니지만 지식인들과 일부 기독교인들이 뭉쳐 도덕과 박애를 옹호하면서도 초탈적 가치

프리메이슨 심볼

를 따르는 비밀결사적 성향을 띤다. 이 단체에 가입했던 인물로는 모차르트와 초대 미국 대통령인 조지 워싱턴 등 저명한 인사들이 즐비하다. 베토벤이 프리메이슨에 입회했다는 증거는 그 어디에서도 찾을 수 없으나 그가 조직에 관심을 두었다는 것은 분명하다.

베토벤의 음악은 〈에반게리온〉 24화에서 석양을 바라보는 마지막 사도 나기사 카오루와 신지가 처음 대면하는 부분에서부터 시작된다. 여기서 카오루의 흥얼거림이 '환희의 송가' 메인 테마다. 그리고 후반부에 카오루가 에바 2호기를 가동시키는 장면에서 본격적인 '환희의 송가' 오리지널 사운드가 등장한다. 아래는 베토벤이 실러의 찬가를 인용한 일부분이다.

베토벤 〈교향곡 9번〉 '합창' 4악장 '환희의 송가' 가사 中

오, 벗들이여 이 선율이 아니오!
좀 더 기쁨에 찬 노래를 부르지 않겠는가!
(중략)
가혹한 현실이 갈라놓았던 자들을
신비로운 그대의 힘으로 다시 결합시키는도다.
그리고 모든 인간은 형제가 되노라,
그대의 부드러운 날개가 머무르는 곳에.
(중략)

백만인이여, 서로 껴안으라!

전 세계의 입맞춤을 받으라!

형제어! 별의 저편에는

사랑하는 주님이 계신다.

(후략)

송가의 내용을 보면 역시 미지의 절대자에 대한 동경과 인간 해방의 이상을 소리 높여 노래하고 있다는 것을 알 수 있다. 이는 24화의 목욕탕 장면에서 카오루가 신지에게 건넨 말과 은근히 상통하고 있음을 보여준다.

"타인을 모르면 배신당할 일도, 서로에게 상처 입힐 일도 없지. 하지만 쓸쓸함을 잊을 수는 없어. 인간은 쓸쓸함을 영원히 없앨 수 없지. 인간은 혼자이니까. 단지 잊을 수는 있기 때문에 사람은 살아갈 수가 있는 거지."

베토벤은 늘 자신의 천재적 고귀함에 대한 가치를 높고 귀하게 여겼다. 그러한 이유로 그를 특출한 사람 아니면 미친 사람 정도로 여겼을 뿐 그를 평범한 인간으로 바라보는 이들이 그리 많지 않았다. 하지만 〈교향곡 9번〉이 창조된 후의 여파는 지금까지도 강렬하다. 어쩌면 베토벤이 만든 '합창'의 이데아는 후세에까지도 영향을 미칠 인간의 가장 큰 두려움인 고독으로부터의 해방이 아니었을까.

추천 음반

[CD] 루트비히 판 베토벤, 〈Symphony No.9 in D minor, Op.125〉 'Choral'

음반: 한슬러 클래식
지휘: 로저 노링턴
연주: 슈투트가르트 남서독일 방송교향악단
합창: 게힝어 칸토라이 슈투트가르트

솔로를 위한 나라는 없다?
〈더 랍스터〉

시작부터 기묘하다. 한 여성이 차를 몰고 가다 들판의 당나귀를 총으로 쏴 죽인다. 그리고 영화는 시작된다. 주인공 데이비드는 근시라는 이유로 아내와 이혼을 하게 되고 누군가에 이끌려 호텔로 향한다. 그런데 체크인의 대화가 심상치 않다. 숙박 기간이 45일이라니. 무슨 일일까?

영화 〈더 랍스터〉의 세계관은 놀랍게도 사랑을 경험하지 못한 사람들을 죄인으로 취급한다는 심히 웃픈(웃기고 슬픈) 설정이다. 주인공은 사랑에 실패한 남자로 메이킹 호텔에 강제 수용되어 유예기간인 45일간 투숙하면서 자신의 반려자를 찾아야만 하는 황당한 운명에 놓였다. 만약 짝을 찾지 못하면 그는 그냥 독신으로 사는 것이 아닌 동물이 되어 야생에 버려지게 된다. 영화는 우리가 살아가는 사회

《더 랍스터》(2015)

원제: The Lobster
감독: 요르고스 란티모스
출연: 콜린 파렐, 레이첼 와이즈, 레아 세
이두, 벤 위쇼 外

적 규범의 틀을 교묘하게 비틀며 이분법적 시각에 대한 강력한 메시
지를 던진다.

🔊 **우울한 현악4중주**

영화의 전개는 3인칭 시점의 둔탁한 목소리의 여성 내레이션으로 데
이비드를 조명해나간다. 아내에게 버림받고 호텔로 가는 내내 처량한
음악이 흘러나온다. 호텔 투숙 절차를 밟는 데이비드에게 접수 안내
원이 몇 가지 질문을 던진다. 그런데 질문 내용이 이상하다. "아내와

몇 년을 살았는가?", "성적 취향은?", "이성애자냐 동성애자냐?" 감정 없이 무심한 듯 솔직하게 답변하고 있는 데이비드가 애처롭기까지 하다. 접수가 끝나자 직원의 안내가 이어진다. 직원의 말은 이 영화의 실상을 잘 보여준다.

"배구나 테니스는 하실 수 없습니다. 커플들만 이용할 수 있어요. 스쿼시나 골프 같은 개인 운동만 하실 수 있어요. 45일간 호텔에 머물 수 있고, 1인실을 사용하실 겁니다. 완벽한 짝과 맺어지면 2인실로 옮겨 드려요."

필자가 처음 영화를 봤을 때는 흐름에 몰입한 나머지 음악에 대해 진지하게 생각할 겨를이 없었다. 그저 묘한 음악이거니 했다. 데이비드와 호텔 직원과의 대화가 이어지기 전까지 음악보다는 오로지 내용 파악이 우선이었다. 지금은 어찌 이 곡을 바로 알아채지 못했을까, 하는 자책마저 들곤 한다. 왜냐하면 베토벤의 교향곡과 같은 큰 앙상블과 비슷한 이데올로기를 지닌 작은 앙상블의 현악4중주(string quartet)[1]였으니까. 영화의 한 장면과 음악을 결합시켰을 때의 현상은 늘 신선하다. 특히 베토벤 음악이라면 영화의 판타지적 묘사에 직접적인 영향을 끼치기에 충분하다.

베토벤이 쓴 이 현악4중주는 작품번호(Opus, Op.)로 따지면

1 18세기 고전시대를 기준으로 현악4중주의 편성은 일반적으로 제1바이올린, 제2바이올린, 비올라, 첼로의 4대의 현악기로 구성된다.

〈Op.18〉(1798~1800)에 해당하는 6개의 곡들 중 하나로 두 번째[2]로 완성된 작품이다. 영화에서는 베토벤의 〈현악4중주 1번, Op.18-1〉 중 2악장(Adagio affettuoso ed appassionate, 정감을 담아 열정적으로)이 사용되었다. 이는 베토벤이 30세가 될 무렵 완성시킨 것으로 베토벤의 총 16개의 현악4중주 가운데 초기에 속하는 곡이다. 베토벤의 창작시기를 따질 때는 일반적으로 3그룹으로 나누는데, 예외 없이 현악4중주의 구분도 그리한다.

현악4중주에서는 초기에 해당하는 연대를 1798~1800년, 중기는 1806~1810년, 말기는 1822~1826년 등으로 구별하고 있다. 베토벤의 교향곡이나 피아노 작품들과 비교해보면 현악4중주가 그중에서 가장 명확한 음악적 흐름과 양식적 흔적을 보여준다. 베토벤 〈교향곡 1번〉의 작곡 시기(1799~1800)와 맞물린 이 곡의 특성은 교향악적 느낌이다. '작은 교향곡'이라 할 정도의 육중한 스케일을 자랑하며 현악4중주의 첫 상징적 면모를 보여주기에 전혀 손색이 없다.

〈Op.18〉 중에서도 〈1번〉은 〈4번 c단조, Op.18-4〉 다음으로 자주 연주되는 곡이다. 전 4악장에서 특히나 2악장의 진지한 감흥은 베토벤의 모든 현악4중주를 통틀어 독창적이라 할 수 있다. 2악장과 관련한 베토벤 일화가 하나 있다. 그 일화를 들어보면 영화 제작자들의 탁

2 〈Op.18〉의 6개의 현악4중주 중 〈3번 D장조, Op.18-3〉이 가장 먼저 쓰였고, 그다음이 〈1번 F장조, Op.18-1〉이다.

월한 곡 선정에 박수를 쳐주고 싶을 정도다.

베토벤이 〈1번〉의 2악장을 다 쓰고 나서 아멘다라는 친구에게 완성된 2악장 시작 도입부의 제1바이올린 선율부터의 느낌을 어찌 생각하느냐고 물었다. 아멘다가 말하길 "사랑하는 이들의 안타까운 이별이 느껴진다"라고 말하자 이내 베토벤이 "나는 로미오와 줄리엣의 무덤이 떠오른다"라고 답했다. 그만큼 이 곡의 정서가 어둡고 슬프다는 것을 단적으로 보여주는 일화다. 제1바이올린이 나머지 3대의 악기 반주에 기대어 조용히 제1주제의 선율을 연주하고, 이어 제2바이올린이 이 멜로디를 받아 제1바이올린과 소곤소곤 대화를 하듯 여리게 진행시켜 나간다. 영화가 기묘하다는 느낌을 지속적으로 전달하는 데 있어 내용도 그렇지만 음악의 역할이 크다는 것을 알 수 있다.

〈더 랍스터〉에 쓰인 OST에는 클래식음악만 무려 7곡이 있다. 이 중에서 영화 전반에 걸쳐 영화의 성격을 잘 반영하며 비중 있게 다뤄지는 곡은 베토벤의 현악4중주인데, 또 하나의 현악4중주가 베토벤과 짝을 이뤄 이 영화의 구조에 임팩트를 가한다. 앞선 직원의 안내가 끝나고 곧바로 들려오는 음울한 음악이 그렇다. 이 현악4중주는 20세기 러시아의 작곡가 드미트리 쇼스타코비치(Dmitri Shostakovich, 1906~1975)의 〈현악4중주 8번 c단조, Op.110〉의 4악장(Largo, 아주 느리게 혹은 폭넓게)이다.

쇼스타코비치의 현악4중주도 베토벤과 마찬가지로 16곡이다. 그의 〈8번〉 현악4중주는 1960년에 불과 4일 만에 작곡된 초단기 명곡

러시아의 스탈린 체제를 신랄하게 통찰했던 드미트리 쇼스타코비치

으로, 그해 모스크바 음악원 졸업생들로 구성된 베토벤 4중주단(Beethoven Quartet, 1923년에 창단)에 의해 초연되었다. 그의 작품에는 "파시즘과 전쟁의 희생자를 추모하며"라는 헌사가 담겨 있는데, 음악만 들었을 때는 크게 공감하기 어렵다. 정치적 면모보다 단순히 음악적으로 작곡가의 지극히 개인적인 '레퀴엠(requiem, 죽은 이를 위한 미사)'이라고 보는 편이 자연스럽다.

쇼스타코비치는 교향곡, 협주곡, 오페라, 실내악 등 거의 전 장르에서 두각을 보여준 시대의 장인이다. 거기에 영화음악에 이르기까지 다방면으로 활약하며 러시아의 스탈린 체제를 신랄하게 통찰하고 있다. 작곡 당시는 독일 드레스덴에서 우크라이나 출신의 감독 레프 아른슈탐의 영화 〈5일 낮 5일 밤〉(1961) 음악제작에 참여하던 중으로, 그의 삶은 재혼의 아픔도 함께 떠안았던 바쁘고 힘든 시기였다. 게다가 원치 않던 공산당에 입당한 것을 수치스럽게 여기며 자신의 자아에 대해 비통해 하고 있었기에 이 현악사중에는 그러한 그의 시대정신이 고스란히 들어 있다.

5악장 구성의 이 곡은 세 번의 라르고(1, 4, 5악장)가 나온다. 1, 5악장의 라르고는 절망과 결핍의 숙명적 상태를 보여주지만 영화에서

사용된 4악장의 라르고는 1, 5악장의 것보다는 호전적이다. 하지만 영화에서는 쇼킹하게 들려온다. 쇼스타코비치가 살았던 시절에는 〈8번〉 현악4중주가 그다지 돋보이지 못했지만 현대에 와서는 제일 많이 연주되는 곡이 되었다. 작곡가의 음악성으로 따지자면 그의 현악4중주도 분명 중요한 작품이라는 데 이의가 없다.

베토벤과 쇼스타코비치의 음악은 여러 차례에 걸쳐 사용되며 강렬한 인상을 남긴다. 그것은 암시와 반전의 기분을 선사한다. 음악적으로는 마치 하나의 곡에 담긴 대비적인 제1주제와 제2주제를 보여주는 듯하다. 베토벤의 음악이 나오면 다음에 등장할 쇼스타코비치의 음악이 나오는 영화의 장면이 궁금해지기까지 할 정도다.

◀)) 솔로를 위한 음악

데이비드는 호텔에 머무르며 완벽한 커플이 되기 위한 교육을 받는다. 이곳에서 자신의 짝을 찾지 못해 낙오된 사람들은 결국 동물로 변해 숲속에 버려지는 최후를 맞이하게 된다. 호텔의 규칙은 엄격하다. 1인실과 2인실이 명확하게 구분되어 있다는 것은 말 그대로 싱글과 더블, 즉 혼자냐 둘이냐다. 오직 커플들을 위한 세상이기에 모든 것이 짝짓기에 초점이 맞춰져 있다. 특히 키스할 때 입 냄새가 나면 안 되기에 호텔 내에서는 무조건 금연이다. 더 충격적인 것은 남자라면 첫

날에 무조건 오른손을 쓸 수 없게 묶어 놓는데, 그 이유는 자위행위를 하지 못하게 하기 위함이다.

체크인 후 여자 호텔 매니저가 데이비드의 객실에 들어와 다시 한 번 호텔 규정에 대해 상세히 설명하며 짝을 못 찾으면 어떤 동물이 되길 원하느냐는 끔찍한 질문을 던진다. 이 장면은 영화의 제목과 직접적으로 연관된 부분이다. 데이비드의 답변은 확고하다. 그가 되려는 동물은 다름 아닌 '랍스터'다. 그가 랍스터를 선택한 것은 다음과 같은 이유에서다.

"랍스터는 100년 넘게 살아요. 귀족들처럼 푸른 피를 지녔고 평생 번식을 합니다. 제가 바다를 좋아하기도 하고요. 어릴 때부터 수영과 수상스키를 했거든요."

매니저의 안내가 끝난 뒤 직원들에 의해 손이 묶인 데이비드. 이때도 여지없는 쇼스타코비치의 현악4중주 선율이 우울함과 충격을 전달한다. 이제 하루가 지난다. 이때부터 영화는 상상을 초월하는 호텔의 상황을 적나라하게 보여준다. 데이비드에게 아침을 알리는 모닝콜이 들려온다. 44일 남았다는 안내와 함께 아침식사 시간임을 알린다.

데이비드가 레스토랑에 들어서자 황당한 광경이 펼쳐진다. 다시 베토벤의 현악4중주가 들려온다. 솔로들은 모두 일렬로 정렬된 1인석으로 서로가 마주볼 수 없게 앞쪽을 보게 자리 배치가 되어 있으며, 그들이 보는 맞은편 창가 쪽에는 2인석의 커플들이 식사를 하고 있는 대조적 상황을 연출하고 있다. 눈치게임이라고 해야 할까. 남녀 솔로

45일 안에 자신의 짝을 찾아야만 하는 데이비드

들은 서로를 탐색한다. 1인석의 자리싸움은 조용하면서 치열하다는
느낌을 준다. 그런 와중에도 자신들이 좋아하는 이성 취향은 각기 다
르다. 데이비드도 그렇다. 비스킷을 좋아하는 여자, 코피에 집착하는
여자, 피도 눈물도 없는 냉혈한 여자 등 그의 선택 역시 좀처럼 쉽지
않은 상황이다. 영화나 실제 현실이나 본인에게 맞는 이성을 만나기
가 무척이나 고단하다는 것이 유일하게 공감할 수 있는 부분이다.

저녁이 되자 파티가 열린다. 솔로들이 커플이 될 수 있는 좋은 기
회다. 당연히 아침식사 때보다 더욱 치열한 눈치 공방이 오고 간다.
앞에서는 호텔 매니저와 그의 파트너인 남자가 듀오로 밴드의 반주
에 맞춰 노래를 부른다. 노래도 솔로로 부르면 안 되는 분위기인 듯하
다. 조용히 상황을 응시하고 있던 데이비드가 갑자기 자리에서 일어

나 반대쪽 테이블로 걸어간다. 오케스트라의 연주와 솔로 첼로의 격동적 음악이 데이비드의 비장한 움직임을 표현한다. 데이비드가 3명의 싱글그룹 중 한 여성 앞에 선다. 그녀는 코피에 집착하는 여인이다. 외모는 데이비드의 마음에 들어 보인다. 데이비드가 "춤추시겠어요?"라고 묻는다.

두 사람은 음악에 몸을 싣고 춤을 춘다. 그런데 그녀가 춤을 추는 도중 코피를 흘려 데이비드의 셔츠에 피가 묻는다. 그녀는 데이비드에게 지울 수 있으니 걱정 말라고 한다. 그러면서 코피를 닦는 방법에 대해 설명한다. 찬물에 헹군 다음에 바닷소금으로 문질러 빨면 된다고 말하며, 또 다른 방법으로 암모니아에 적신 면으로 문질러도 된다는 충고도 아끼지 않는다.

하지만 이게 끝이 아니다. 그녀가 왜 코피에 집착하는지는 이후의 장면을 보면 잘 알 수 있다. 무심한 듯한 데이비드의 얼굴에는 그녀의 몇 마디로 질렸음이 얼핏 느껴진다. 아마도 연기가 아니라면 이런 디테일은 절대 표현할 수 없을 것이다. 그럼 데이비드가 그녀에게 가던 중 나왔던 클래식음악은 무엇일까? 이 음악은 19세기 말 독일의 작곡가 슈트라우스의 교향시인 〈돈키호테(Don Quixote), Op.35〉(1897) 중 제1변주 '기사의 출발, 거인들과 격투/풍차와의 모험(Abenteuer an den windmühlen)'이다.

슈트라우스는 교향시의 대가다. 그가 작곡한 10곡의 교향시들 가운데서는 프리드리히 니체의 철학소설에 기반해 작곡된 〈차라투스

트라는 이렇게 말했다(Also Sprach Zarathustra), Op.30〉(1896)이 대중들에게 흔하게 알려져 있다. 그다음으로 유명한 작품이 교향시 〈돈키호테〉다. 〈돈키호테〉 역시 우리에게 익숙한 소설가 세르반테스의 『돈키호테』를 통해 만들어진 관현악곡이다. 그런데 부제만 봐서는 장르가 변주곡(variation)[3]인 것처럼 보인

교향시 〈돈키호테〉의 작곡가 슈트라우스

다. 반면 첼로의 독주가 부각되어 오케스트라와 앙상블을 이루고 있어 협주곡(concerto)[4] 장르처럼 보이기도 한다. 특별하게 악장의 구별이 없어 교향곡(symphony)[5]은 일단 아니다.

〈돈키호테〉의 장르는 정확하게 작곡가가 지시한 교향시다. 교향시의 가장 큰 구조적 형식은 단악장이다. 그렇지만 교향시의 대부분은 단악장이라도 섹션을 구분해 교향시가 담고 있는 문학적 특징을 반영한다. 이 교향시의 구성은 약 40분 길이의 단악장이나 '서주

3 하나의 선율이 설정되어 그것을 여러 가지 형태로 변형하는 기법을 말한다. 주제와 몇 개의 변주로 이루어진 곡들이 여기에 해당한다.
4 18세기부터 성행했던 1명 또는 소수 구성의 독주파트와 오케스트라를 위한 작품을 지칭한다.
5 관현악으로 연주되는 다악장 형식의 악곡을 지칭한다. 일반적인 표준 악장의 수는 4악장이지만 5악장 구성의 베토벤 〈교향곡 6번〉 '전원'과 단악장의 시벨리우스 〈교향곡 7번〉 역시도 교향곡 범주에 속한다.

프랑스 화가 귀스타브 도레의 〈돈키호테〉

(introduction)-주제(theme)-10곡의 변주(variations)-마침(finale)'으로 이루어져 끊어지지 않으면서 각각의 내용을 연상시킬 수 있도록 문학과의 연관성을 드러내고 있다. 제1변주는 돈키호테가 시종인 산초 판사와 함께 로시난테라는 말을 타고 여행길을 떠나는 모습을 묘사한다.

〈돈키호테〉가 교향시로 분류되고 있다고는 하나 형식만 놓고 봤을 때는 자유로운 변주곡이 두드러져 있어 변주곡이라고 할 수 있다. 더욱이 첼로가 독주악기로 활약하고 있다는 점에서 협주곡이라고 봐도 크게 무리가 없다. 엄연히 따지면 이는 교향악(symphonic music) 범주인 교향시에서 벗어난 예외적인 관현악곡인 셈이다. 슈트라우스는 이 곡에 아주 거창한 부제를 붙여놓았다. 그것은 "대관현악을 위한 기사적인 성격의 주제를 가진 환상 변주곡(Fantastic variations on a theme of knightly character)"이다.

첼로의 솔로독주, 충동적 몽상가이자 불굴의 인간형, 변화무쌍한 변주곡들 등 돈키호테와 관련한 음악과 소설의 내용들은 영화의 성격과 상당한 유사성을 가진다. 데이비드가 비록 결혼에 실패해 이곳에 왔어도 어떻게든 인연을 만들어보겠다는 의지로 말도 안 되는 상

황들을 겪으며 인간다운 삶을 포기하지 않는 것은 흡사 돈키호테의 기이한 모험과 그에게서 나타나는 광기 이면에 감춰진 지적인 모습과 별반 다르지 않아 보인다.

여기까지는 아직 영화 〈더 랍스터〉의 초반 이야기다. 후반부의 전개는 더욱 충격적이다. 데이비드는 마침내 진짜 사랑하는 여자를 만난다. 그녀는 영화 초반부터 내레이션을 맡은 여자 주인공이다. 이후부터의 스토리는 아직 영화를 못 보신 분들을 위해 이야기하지 않겠다. 특히나 이 영화의 경우에는 더 이상의 스포일러가 도움이 되지 않는다. 미리 알고 보면 재미가 다소 감소하는 영화다.

주연 배우들의 면면은 화려하다. 남주인공 데이비드 역의 콜린 파렐(〈신비한 동물사전〉, 〈킬링 디어〉, 〈토탈 리콜〉 외)과 여주인공 역의 레이첼 와이즈(〈미이라〉, 〈본 레거시〉, 〈콘스탄틴〉 외), 호텔 밖 숲속에서 활동하는 외톨이들 무리의 리더 역 레아 세이두(〈007 스펙터〉, 〈가장 따뜻한 색, 블루〉, 〈미녀와 야수〉, 〈미드나잇 인 파리〉 외), 그리고 데이비드의 호텔 친구들인 절름발이 남자 역의 벤 위쇼와 혀짤배기 남자 역의 존 라일리 등이 그들이다. 뻔뻔한 영화를 너무나 뻔뻔하게 연기해 영화의 재미는 더 배가된다.

끝으로 많은 클래식음악이 나왔음에도 안타깝게 소개하지 못한 클래식음악들을 몇 개 간략히 정리하고자 한다.

① 영화 초반 솔로와 커플의 차이가 어떤 결과를 초래하는지 호텔 측에서 마련한 상황 예시와 데이비드와 메이드의 19금 신 교차 장면에서 나오는 음악

♬ 알프레드 슈니트케, 〈피아노 5중주〉 중 2악장(In tempo di valse)

② 데이비드의 친구인 절름발이 남자가 수영장에서 코피에 집착하는 여자의 배영하는 모습을 지켜보면서 커플이 되려고 일부러 코피를 내는 장면

♬ 이고르 스트라빈스키, 〈현악4중주를 위한 3개의 소품〉 중 3번 '성가(Cantique)'

③ 데이비드를 포함한 외톨이 무리들이 정장 차림으로 도시에서 쇼핑하는 장면

♬ 리하르트 슈트라우스, 교향시 〈돈키호테, Op.35〉 중 제2변주 '아리판파론 대제의 전투/양떼와 전투(Kriegerisch)'

④ 숲속에서 눈을 잃은 여주인공에게 데이비드가 혈액형이 뭐냐고 묻는 장면

♬ 벤자민 브리튼, 〈현악4중주 1번 D장조, Op.25〉 중 1악장(Andante sostenuto-allegro vivo)

[2CD] 루트비히 판 베토벤, 〈String Quartets, Op.18〉

음반: 산도스
연주: 보로딘 4중주단

[CD] 드미트리 쇼스타코비치, 〈String Quartets Nos.1, 8 & 14〉

음반: 데카
연주: 보로딘 4중주단

[CD] 리하르트 슈트라우스, 〈Don Quixote〉

음반: 소니 클래시컬
지휘: 오자와 세이지
연주: 보스턴 심포니 오케스트라 & 요요마(첼리스트)

클래식 음악이 쏟아지다
〈로마 위드 러브〉

지난 2011년에 개봉한 〈미드나잇 인 파리〉 이후 국내 영화팬들이 우디 앨런 감독에 갖는 기대치가 상당히 높아졌다. 그는 현재끼지 매년 한 편씩 꼭 영화를 만들어내는 것으로 유명하다. 무엇보다 대단한 점은 본인이 영화감독이면서 직접 배우로 출연해 영화의 중심축을 이룬다는 것이다. 코믹을 소재로 뛰어난 작품성을 보여주는 그의 영화들은 그래서 더욱 매력적일 수밖에 없다.

우디 감독은 1996년 코믹영화 〈타이거 릴리〉로 공식 데뷔해 〈애니홀〉(1977)이란 작품으로 오스카 작품상(제50회)을 거머쥐며 〈미드나잇 인 파리〉 외 〈로마 위드 러브〉(2013), 〈매직 인 더 문라이트〉(2014), 〈카페 소사이어티〉(2016), 〈원더 휠〉(2017) 등과 같은 인상적인 작품들을 남겨왔다. 이 가운데 그가 출연해 배우로서 능수능란한 연기를 보여

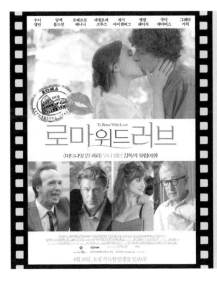

《로마 위드 러브》(2012)

원제: To Rome with Love
감독: 우디 앨런
출연: 알렉 볼드윈, 제시 아이젠버그, 엘렌
페이지, 페넬로페 크루즈 外

주며 웃음을 주었던 로맨틱 코미디 〈로마 위드 러브〉는 음악영화로
도 손색이 없을 정도다.

◀)) 역사와 전통

우디 감독의 작품들 가운데 주요 유럽도시를 부각시켜 만든 인상적
인 영화들이 있다. 일명 우디 앨런의 '유럽 연작'이라 불리는 〈매치
포인트〉(2005)의 런던, 〈미드나잇 인 파리〉의 파리, 그리고 이번에 소
개할 〈로마 위드 러브〉의 로마가 그렇다. 모두 우디 특유의 어법을 보

여주는 영화들이다. 〈로마 위드 러브〉의 주요 배경은 이탈리아 로마다. 로마가 지닌 상징성들 중 하나를 꼽자면 바로 음악일 것이다. 클래식음악의 역사를 논할 때 반드시 거론되어야 할 나라는 역시 이탈리아다. 그중에서도 로마는 지금의 클래식음악이 있기까지 절대적인 위치를 차지해왔던 곳이다. 혹시 "클래식음악의 뿌리는 종교음악이다"라는 말을 들어본 적이 있는가?

클래식음악은 4세기부터의 중세 로마의 가톨릭교회 음악을 기원으로 한다. 메시아의 구원사상을 교리로 한 유대인들의 기독교는 로마의 박해에서 살아남아 로마의 국교가 되었고, 중세 유럽을 지배하는 절대적이고 유일한 종교로 자리매김했다. 그래서 중세 교회 음악의 역사적 배경은 이탈리아 로마의 기독교 성립 및 발전 과정과 함께한다. 영화는 바로 이 이탈리아 심상부인 로마로부터 시작된다.

〈로마 위드 러브〉는 '일탈'이라는 전제로 4가지의 서로 다른 에피소드들을 보여준다. 첫 번째 일탈은 '꿈'을 소재로 한다. 이는 클래식음악과 직접적으로 연관된 부분이며 〈미드나잇 인 파리〉에서 젤다 피츠제럴드 역을 맡았던 캐나다 여배우 알리슨 필이 헤일리 역으로 나오는 헤일리의 이야기다. 미국 관광객 헤일리가 로마에서 우연히 이탈리아의 변호사인 미켈란젤로를 만나 사랑에 빠져 약혼하게 되고 이 때문에 양가 부모들이 만나면서 사건이 벌어진다. 여기에서 헤일리의 아버지인 제리 역을 우디 앨런이 소화한다.

두 번째 일탈은 안토니오의 이야기로 갓 결혼한 어리숙한 신혼부

갓 결혼한 어리숙한 신혼부부의 스캔들을 다룬 영화 속 두 번째 에피소드 '안토니오의 이야기'

부의 '스캔들'이다. 남편 안토니오의 의도치 않은 외도와 아내 밀리의 의도된(?) 외도로 대치를 이루며, 안토니오의 상대역으로 콜걸 안나 역을 맡은 스페인의 연기파 배우 페넬로페 크루즈가 나와 재미를 더한다.

세 번째 일탈은 평범한 회사원인 레오폴도가 하루아침에 초대형 스타가 된다는 레오폴도의 이야기, '명성' 파트다. 레오폴도는 어느 날 갑자기 영문도 모른 채 유명인사가 되어 기분 좋은 혜택을 누리지만 마침내 이 모든 것이 부질없음을 느낀다. 누구나 꿈꿔볼 법한 에피소드로 가장 공감할 수 있는 환상적 일탈을 보여준다.

마지막 일탈은 할리우드 대배우인 알렉 볼드윈이 유명 건축가로

영화 속 칸초네의 작곡가 겸 가수인
도메니크 모두뇨

등장하는 존의 이야기, '기억'이다. 젊은 건축학도 잭과 그의 애인 샐리의 절친인 모니카와의 아찔한 사랑을 존의 관점으로 비추며 존이 유령처럼 있는 듯 없는 듯 그려진다. 이러한 존의 경험은 그가 30년 전에 겪은 실제 존의 기억일 가능성을 띠며 샐리가 현재의 아내라는 것을 은근하게 암시하고 있다.

일탈이란 테마와 걸맞게 영화는 시작과 끝에 이탈리아의 대표음악인 칸초네(canzone)[1] 〈파랗게 칠해진 푸르름 속에(Nel blu dipinto di blu)〉를 배치했다. 이 곡은 1958년 제8회 산레모 페스티벌에서 이탈리아 작곡가 겸 가수인 도메니코 모두뇨(Domenico Modugno, 1928~1994)가 불러 1위를 차지하며 유명세를 탔다. 모두뇨를 이탈리아 최고의 인기가수 반열에 올려놓은 이 칸초네는 실제 우리에게 〈볼라레(Volare)〉[2]란 노래로 더 잘 알려져 있다.

칸초네를 프랑스어로 하면 '칸초나(canzona)'라고 한다. 이탈리아어로 하면 노래고, 프랑스어로 번역하면 샹송이다. 칸초나는 특정한 시의 형식이나 16세기 이탈리아의 다성 성악곡, 또는 18~19세기의

1 이탈리아어로 '노래'란 뜻이다. 이탈리아의 대중음악으로 누구나 쉽게 따라 부를 수 있을 정도로 밝은 선율과 단순한 내용을 가진다.
2 'volare'는 이탈리아어로 '날다'란 뜻이다.

서정적인 노래의 명칭으로 사용되어 이제는 이탈리아 유행가로 널리 인식되고 있다. 그렇지만 음악사적으로는 15~16세기 르네상스 시대에 발달한 '이탈리아에서 프랑스 샹송을 악기로 편곡한 것'을 지칭하는 기악음악 장르에 더 무게를 둔다. 그래서 다른 말로 프랑스의 노래 (canzon francese) 혹은 악기로 연주되는 노래(canzon da sonar)라고도 한다. 이것이 그 유명한 클래식음악 기악장르인 '소나타(sonata)[3]'의 시초다.

◀)) 제리가 발견한 오페라

우디 감독은 '헤일리의 이야기'에서 제리 역으로 인상적인 연기를 보여주었다. 제리는 어디로 튈지 모르는 말재주에 신경증적 성격을 가지고 있으나 보듬어줘야 할 거 같은 여린 면모를 동시에 갖추고 있어 미워할 수 없는 캐릭터다. 그래서 단연 돋보이는 존재감을 과시한다. 게다가 그가 연출한 음악적 분위기가 흥미로움을 더한다.

여기에서는 우디 감독이 직접 고른 이탈리아 오페라 음악으로 아예 클래식음악을 소재로 하고 있다. '꿈'에서는 걸작 오페라의 아리아

3 이탈리아 동사인 '소나레(sonare)'에서 기인한 명사형인 '기악곡'이란 의미다. 17세기 바로크 시대를 기점으로 본격적으로 연주되었으며, '노래하다'란 뜻의 이탈리아어 '칸타레(cantare)'에서 나온 성악 장르 '칸타타(cantata)'와 대비된다.

들이 등장한다. 우디 감독이 영화에 오페라를 사용한 것은 이 영화가 처음은 아니다. 영화 〈매치 포인트〉에서 이탈리아의 가에타노 도니체티(Gaetano Donizetti, 1797~1848)의 2막 오페라 〈사랑의 묘약(L'elisir d'amore)〉(1832)[4] 중 제2막에서 주인공 네모리노가 부르는 아리아 '남몰래 흐르는 눈물(Una furtiva lagrima)[5]'을 삽입해 주인공의 독백을 표현한 바 있다.

은퇴한 오페라 감독인 제리는 예비 사돈이 될 장의사 지안 카를로에게 엄청난 재능이 있다는 것을 발견한다. 그것은 욕실에서 목욕하며 부른 사돈의 출중한 노래 실력이다. 그가 노래한 곡은 푸치니의 3막 오페라 〈토스카〉 중 제3막 아리아 '별은 빛나건만(E lucevan le stelle)'이다. 그런데 〈토스카〉를 소개하기에 앞서 한 가지 의문이 들 것이다. 배우가 이 노래를 어떻게 불렀느냐다. 더빙이라 하기는 너무 정교하다.

이 영화의 볼거리는 여기에도 있다. 사돈 역을 맡은 배우는 실제 세계적인 성악가로 활동하고 있는 이탈리아의 테너 파비오 아르밀리

4 대지주의 딸을 사랑하는 농촌 청년이 가짜 '사랑의 묘약'을 먹고, 진짜로 사랑의 뜻을 이룬다는 내용이다. 프랑스의 작곡가 다니엘 오베르의 오페라 〈미약(Le philtre)〉을 위해 프랑스 극작가 외젠 스크리브가 대본을 썼고, 이후 이탈리아 시인인 펠리체 로마니가 스크리브의 대본을 참고로 이탈리아어 대본을 써 도니체티에 적용했다.

5 "하염없는 내 눈물 뺨 위로 흐르네…"로 시작해 "…나는 너를 영원히 잊을 수 없으리라"로 끝나는 이 아리아는 서정적이면서 슬픈 곡조로 대중들에게 널리 알려져 있다. 오페라 테너 작품으로는 어렵기로 악명 높은 아리아의 명곡 중 명곡으로 꼽힌다.

아토(Fabio Armiliato, 1956~)로 그가 직접 연기와 노래를 맡았다. 제노바 출신의 파비오는 니콜로 파가니니 음악원에서 수학했으며 2011년 티토 스키파 국제 성악콩쿠르에서 우승해 국제적인 명성을 얻었다. 그러니 완벽한 노래로 보일 수밖에 없다.

이탈리아의 세계적인 성악가 파비오 아르밀리아토

〈토스카〉는 가장 드라마적인 오페라 중 하나로 북미에서 톱 10에 들 정도로 여전히 전 세계에서 많은 상연이 이루어지는 극음악이다. 〈토스카〉는 플로라 토스카(Floria Tosca)라는 아름답고 정열적인 소프라노 여주인공이 등장한다. 1800년경의 로마를 배경으로 하는 이 오페라는 폭력적이고 비극적인 멜로 드라마다. 간략히 말하면 경찰청장 스카르피아가 토스카를 차지하기 위해 벌어지는 치정이다. 고문, 살인, 자살, 배반 등을 여과 없이 보여주는 짙은 선정성 때문에 초연 뒤 푸치니는 잔인하고 비인간적이라는 비난 여론을 피할 수 없었다. 그럼에도 이 모든 부정적 요소들이 아름답고 매력적인 음악으로 덮여 있었기에 그의 오페라는 진정한 예술로 진화해나갈 수 있었다.

이 작품의 베스트 아리아는 자유주의자 화가 카바라도시가 연인 토스카의 미모를 찬양한 1막의 아리아 '오묘한 조화(Recondita armonia)', 2막의 토스카의 심리적 고통을 표현한 아리아 '노래에 살

고, 사랑에 살고(Vissi d'arte, vissi d'amore)', 그리고 3막의 총살을 앞둔 카바라도시의 절절한 아리아 '별은 빛나건만'이다. 〈토스카〉가 극적이라고 하는 데는 사실적인 연기가 바탕이 되기 때문인데, 이로 인해 실제로 공연 도중 사고가 종종 발생하기도 한다. 토스카가 악역 스카르피아에게 분노하는 장면에서 칼로 찌르는 연기가 있다. 여기에서 실제 성악가들이 연기에 몰입하다 진짜로 배에 상처를 내는 사고들이 빈번하다. 특히 3막의 카바라도시의 총살 장면에서는 리얼리티를 위해 진짜 탄약을 사용했다가 성악가들이 무대에서 해를 입기도 했다. 제리의 예비 사돈 역을 맡은 테너 아르밀리아토도 이 장면으로 인해 공포탄에 다리를 맞아 부상을 당한 바 있다.

◀)) 장의사에서 성악가로

제리는 재능을 썩히는 예비 사돈 지안에게 전문 성악가로 공연을 해 보자는 제안을 한다. 하지만 지안의 아들과 아내, 심지어는 제리의 아내까지 반대하며 지안 자신도 썩 내켜하지 않는다. 그럼에도 제리는 지안이 선망하는 오페라 〈팔리아치(Pagliacci)〉를 부를 수 있다는 온갖 설득으로 지안을 전문가들 앞에 세워 오디션을 보게 만든다. 오디션 곡은 푸치니의 〈투란도트(Turandot)〉 중 '공주는 잠 못 이루고(Nessun dorma)'다. 하지만 지안은 긴장한 탓인지 평소처럼 노래가 잘 되지 않

는다(아르밀리아토라고 미리 알고 보면 노래를 못하는 척해도 그의 탁월한 발성은 감출 수 없다).

오디션을 망친 후 주위의 만류에도 제리는 여전히 지안의 실력을 의심하지 않고 방법을 강구한다. 문제는 지안의 노래가 욕실 밖으로 나가면 효력이 없어진다는 것이다. 제리는 한 가지 꾀를 생각해낸다. 지안이 샤워를 하면서 노래를 해야 잘 부를 수 있다는 특징을 이용한 것!

그다음 장면은 무대 위다. 피아니스트가 등장하고 공연 진행자들이 기상천외한 장비를 밀고 들어온다. 그것은 다름 아닌 샤워실 부스다. 그렇다. 제리는 샤워실을 무대에 옮겨 지안이 제 실력을 발휘할 수 있도록 한 것이다. 이제 장의사에서 성악가로 변신한 지안이 등장할 차례다. 제리의 황당한 기획은 이게 끝이 아니다. 지안은 턱시도 복장이 아닌 샤워를 할 수 있도록 벌거벗겨져 수건만 두르고 등장한다. 그리고 샤워실로 들어간다. 수건을 벗어 진행요원에게 전달하고는 물을 내린다. 놀랍게도 샤워실 부스에 물이 쏟아지며 지안은 몸을 씻기 시작한다. 이내 곧바로 피아노 반주가 연주된다. 지안의 리사이틀 첫 곡은 움베르토 조르다노(Umberto Giordano, 1867~1948)의 3막 오페라 〈페도라(Fedora)〉 중 2막의 로리스 백작이 부르는 짧은 아리아 '금지된 사랑(Amor ti vieta)'이다.

1898년 밀라노 리리코 극장에서 초연된 조르다노의 〈페도라〉는 19세기 후반 프랑스 극작가 빅토리앵 사르두의 희곡 『페도라』를 바

탕으로 이탈리아 저널리스트 아르투로 콜라우티에 의해 대본이 쓰였다. 페도라 로마조프 공주를 주인공으로 벌어지는 비극적 사랑 이야기다. 2막의 '금지된 사랑'은 로리스 백작이 페도라에 대한 사랑을 선언할 때 부르는 2분도 채 안 되는 짧은 아리아다. 이탈리아 오페라에서 가장 유명한 아리아 중 하나이며, 성악 리사이틀의 앙코르로 자주 불린다. 또한 이 선율은 3막에서 페도라가 숨을 거둘 때 다시 등장하며 중요한 모티브로 사용된다.

영화를 장식할 화려한 대미는 지안이 나오는 2막의 오페라 〈팔리아치〉(1892)다. 초반에 제리가 지안을 성악가로 데뷔시키기 위해 유혹했던 그 오페라다. 이는 이탈리아 작곡가 루제로 레온카발로(Ruggero Leoncavallo, 1857~1919)의 유일한 성공작이다. 그도 푸치니와 마찬가지로 4막의 〈라 보엠〉을 작곡해 1897년에 초연했지만 푸치니만큼 빛을 보지는 못했다. 그러나 앞서 완성된 〈팔리아치〉는 달랐다. 작품은 1892년 밀라노의 달 베르메 극장에서 초연된 후로 큰 성공을 거두며 당시 무명이었던 레온카발로를 동시대 오페라 스타인 피에트로 마스카니의 1막의 짧은 오페라인 〈카발레리아 루스티카나(Cavalleria rusticana)〉(1890)에 필적시켰다. 둘의 음악적 공통점은 '베리스모(verismo, 사실주의)[6] 오페라란 점이다. 그 때문에 1893년 이후

6 예술작품을 제작할 때는 무엇이든 진실하고 현실을 있는 그대로 바라봐야 하며, 절대 미화되거나 과장되지 않아야 한다는 뜻이다.

로 〈팔리아치〉는 관례적으로 마스카
니의 〈카발레리아 루스티카나〉와 함
께 연주되어 소위 '카브와 파그(Cav
and Pag)'란 말로 줄여 부르기도 한다.
한편 당대 최고의 벨칸토 창법의
대가인 이탈리아의 엔리코 카루소가
이 가극의 주인공인 광대 카니오를
노래해 더욱 주목받았다. 1907년 카
루소가 참여한 〈팔리아치〉의 레코딩

레온카발로는 오페라 〈팔리아치〉로 큰
성공을 거두었다.

은 처음으로 전곡 수록된 오페라가 되었고, 그로 인해 100만 장이란
엄청난 판매고를 기록할 수 있었다.

프롤로그에 2막으로 구성된 〈팔리아치〉는 광대란 의미인 '팔리아
초(pagliacco)'의 복수형이다. 즉 이 오페라의 제목은 유랑극단의 어릿
광대들을 말한다. 하지만 제목처럼 웃음을 주는 내용이 아니다. 유랑
극단의 단장이자 광대인 카니오의 아내 네다의 불륜으로 벌어지는
자극적이고 잔인한 치정극이다. 이 오페라의 특이점이라 할 만한 것
은 2막에서 보여주는 치정 살인극을 액자극[7] 형태로 연출했다는 점
이다.

1막에서는 카니오가 네다와 그녀의 정부의 밀회 장면을 보고 살

7 극 중 극이란 뜻으로 액자 속에 그림이 있는 것처럼 극 속에서 다른 극이 전개되는 것을 말한다.

인충동을 느끼지만 곧 공연이 시작되어 참게 된다. 분노와 절망에 휩싸인 채 공포영화의 한 장면처럼 광대는 웃지만 웃을 수 없는 상황인 것이다. 2막은 광대들의 연극으로 극 속에서 극을 보여주며 카니오가 겪은 흡사한 상황이 그려진다. 그러자 카니오는 이성을 잃고 현실과 혼동을 일으키게 되고 관객들은 카니오의 실감나는 연기에 감탄한다. 더욱 분노한 카니오는 결국 화를 참지 못하고 네다를 칼로 찌르고 만다. 이때 죽어가는 네다가 실비오의 이름을 외치자 카니오는 그가 정부란 사실을 알고 네다에게 달려오는 실비오도 칼로 찔러 죽인다. 그제야 관객들은 이 상황이 연기가 아니란 것을 깨닫는다. 그리고 두 사람을 무대에서 살해한 카니오가 객석을 향해 이렇게 외치며 오페라는 막을 내린다.

"희극은 끝났다!"

영화는 제리 부부가 로마에 머무는 기간 동안 오디션과 리사이틀, 그리고 오페라 무대까지 거친다. 시간상으로 아주 비현실적이다. 이렇게 자극적인 내용의 오페라를 영화에서는 샤워부스를 실은 마차에 홀딱 벗고 목욕하는 카니오를 등장시켜 실소를 자아내게 만든다. 더욱 압권인 것은 밀회를 목격하고 큰 혼란을 겪는 실비오가 어쩔 수 없이 예정된 공연을 위해 스스로 분장하는 심각한 장면에서 아리아 '의상을 입어라(Vesti la giubba)'를 부르는데, 이때 영화에서는 지안이 목욕을 하며 노래를 부른다. 필자는 영화를 보면서 개인적으로 우디 감독의 놀라운 천재성을 보았다. 웃기려고 그런 게 아니라면 예술적

으로 또 하나의 사실주의 오페라라고 진지하게 생각해볼 수 있을 정도다.

우디 감독은 마지막까지 클래식음악으로 큰 웃음을 선사했다. 그것은 카니오의 살해 장면이다. 샤워 중인 카니오가 알몸으로 나가서 직접 죽일 수 있는 상황이 아니니 네다와 실비오가 알아서 카니오에게 다가가 수동적으로 칼에 찔려 죽는다. 거의 자살이나 다름없다. 그렇다면 내용은 바뀌게 된다. 원래는 간통을 한 네다와 실비오가 카니오에게 용서를 구하는 일 없이 일방적으로 죽지만 영화에서는 둘이 알아서 죽음을 자초한 것이니 카니오를 통해 죄값을 치르는 것이 되는 셈이다. 그렇게 되면 코미디 영화의 목적에 가깝도록 어쩌면 덜 비극이 되는 것일까? 〈로마 위드 러브〉는 연출과 극 모두 환상의 조화라 할 만큼 실로 진정한 희극인 우디 앨런을 위한 것이다.

추천 음반

[2CD] 가에타노 도니체티, 〈L'ELISIR D'AMORE〉

음반: 소니
지휘: 존 프리처드
연주: 왕립 오페라하우스 관현악단 & 합창단
노래: 일레나 코트루바스, 플라시도 도밍고 외

[2CD] 지아코모 푸치니, 〈TOSCA〉

음반: EMI
지휘: 안토니오 파파노
연주: 왕립 오페라하우스 관현악단 & 합창단
노래: 안젤라 게오르규, 로베르토 알라냐, 루제로 라이몬
디 외

[2CD] 피에트로 마스카니, 〈Cavalleria Rusticana〉

음반: 낙소스
지휘: 피에트로 마스카니
연주: 밀라노 라 스칼라 오케스트라 & 합창단
노래: 줄리에타 시미오나토, 리나 브루나 라사 외

[CD] 루제로 레온카발로, 〈PAGLIACCI〉

음반: 필립스
지휘: 리카르도 무티
연주: 필라델피아 오케스트라
노래: 루치아노 파바로티, 다니엘라 데시, 후안 폰스 외

히어로가 등장하는
영화 속 클래식

장군에서 검투사로 전락한 남자
〈글래디에이터〉

새 밀레니엄이 시작되고 나온 할리우드 대히트작 〈글래디에이터〉는 아직도 여전한 인기를 자랑한다. 재미있는 영화라도 한 번 보면 질리는 게 있고, 계속 봐도 질리지 않는 것이 있다. 〈글래디에이터〉는 단연 후자다. 〈에일리언〉(1979) 감독으로 유명한 명장 리들리 스콧의 〈글래디에이터〉는 제73회 미국 아카데미 시상식에서 작품상과 남우주연상, 의상상 등을 비롯해 총 5개 부문을 휩쓸며 뉴질랜드 출신의 배우 러셀 크로우를 단숨에 스타덤에 올려놓았다.

영화는 1억 1천만 달러(한화 약 1,237억 원)라는 엄청난 투자금을 받아 2년에 걸쳐 이탈리아, 몰타, 모로코, 영국 등지에서 촬영되어 로마 시대를 실제처럼 재현해냈다. 막대한 제작비와 첨단 기술을 동원해 이탈리아 원형 경기장인 로마 콜로세움을 고스란히 복원시켰고, 시작

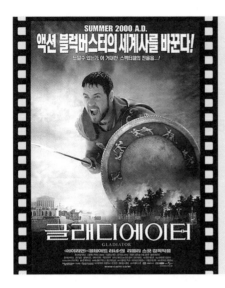

〈글래디에이터〉(2000)

원제: Gladiator
감독: 리들리 스콧
출연: 러셀 크로우, 호아킨 피닉스, 코니
 닐슨, 올리버 리드 外

10분간 전투장면에서는 실제 산 하나를 불태워 고대의 전쟁장면을
디테일하게 표현했다.

◀)) 사운드트랙 제3곡 '전투'

영화는 로마제국의 5현제 중 마지막 명군인 제16대 황제 마르쿠스
아우렐리우스의 치하로 로마의 절정 시기인 서기 180년을 시대적 배
경으로 설정하고 있다. 로마의 마지막 저항세력인 게르마니아 정벌을
기점으로 시작부터 전운이 감도는 기묘한 음악이 깔리면서 로마군대

를 진두지휘할 막시무스 장군이 의미심장하게 등장한다. 이어 로마군대가 폭풍전야와 같이 전열을 가다듬으며 스펙터클한 음악이 깔린다. 이 음악은 〈글래디에이터〉의 메인테마곡으로 총 17곡이 수록된 〈글래디에이터〉 OST 가운데 제3곡 '전투(The battle)'다. 사운드트랙 중에서 약 10분을 차지하는 가장 긴 곡으로 영화 곳곳에 활용되어 지금도 이 음악이 흘러나오면 〈글래디에이터〉가 연상될 정도다.

전투의 승리를 확신하고 있는 막시무스 장군은 군사들의 신뢰를 받으며 부대의 사기를 끌어올린다. 곧이어 불화살의 시위가 당겨지며 전투가 시작된다. 피가 낭자하고 살점이 찢겨나가는 잔인한 장면들이 연출되고 중간중간 흘러나오는 '전투'의 강렬한 비트들이 전쟁 신의 열기를 더한다. 막시무스 장군의 게릴라 전술은 적군의 허를 찌르며 마침내 12년에 걸친 게르마니아 함락의 종지부를 찍는다.

세계의 1/4을 차지하게 된 마르쿠스 황제. 하지만 제국의 평화를 얻은 후 그의 고민은 왕위 계승에 집중되어 있다. 그가 지목하고 있는 계승자는 자신의 아들인 코모두스가 아닌 충복 막시무스였다. 이에 코모두스는 질투와 배신감에 아버지를 살해하고 왕좌를 빼앗는다. 그리고 막시무스와 그의 가족을 죽이라는 명령을 내린다. 간신히 살아남은 막시무스는 말을 타고 급히 아내와 아들이 있는 고향으로 가지만 가족들은 이미 잔인하게 죽임을 당한 뒤다. 사랑하는 가족을 잃은 막시무스는 검투노예가 되고 뛰어난 검투실력으로 나날이 인기를 얻으며 콜로세움까지 입성하게 된다. 이 모든 것은 왕위 찬탈자 코모두

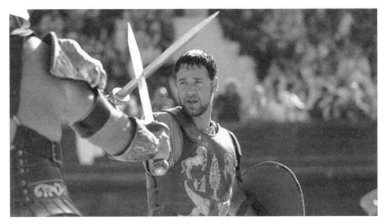
코모두스에 의해 가족이 몰살당하고 검투노예가 된 막시무스

스에 대한 피의 복수를 위해서다.

OST '전투'는 영화의 전체를 아우르며 극적인 분위기마다 나오는데, 전투 신과 검투사의 액션 신 등의 화려한 장면들이 이로 인해 더욱 활력 있게 꾸며진다. 이 음악에 잘 부합하는 신이 있다면 영화 중반부 검투시합을 위해 콜로세움에 들어선 막시무스를 조명하는 장면, 그리고 막시무스가 야만족 무리인 아프리카누스 전차부대와의 대결에서 승리해 코모두스와 독대하는 장면이다. 여기에서 막시무스가 정체를 감추려 하자 코모두스가 그의 정체를 밝히게 되는 장면이 가장 인상적이다.

막시무스가 투구로 얼굴을 가리고 있어 코모두스는 그가 누구인지 아직 모른다. 코모두스가 다가오자 막시무스가 화살촉을 들고 그

를 기습해 죽이려 하는 찰나에 막시무스를 사랑하는, 코모두스의 누이 루실라 공주의 아들 루시우스가 갑자기 나타나 습격의 기회를 놓친다. 이어 막시무스가 코모두스에게 등을 돌리며 피하자 불쾌해진 코모두스가 막시무스에게 투구를 벗으라고 명령을 하고 막시무스는 어쩔 수 없이 자신이 누구인지 밝힌다. 다음은 그 유명한 막시무스의 명대사다.

"내 이름은 막시무스. 북부군 총사령관이자 펠릭의 장군이었으며 아우렐리우스 황제의 충복이었다. 태워 죽인 아들의 아버지이자 능욕당한 아내의 남편이다. 반드시 복수하겠다. 살아서 안 되면 죽어서라도!"

놀란 코모두스가 막시무스를 죽이려 하지만 승자인 막시무스를 살리라는 군중의 저항에 코모두스는 어쩔 수 없이 그를 살려둔다. 그리고 나오는 '전투'의 선율은 보는 이들을 짜릿하게 만든다. 이처럼 영화 내내 OST가 보는 재미를 더한다. 결과적으로 영화는 대성공을 거두었고, OST는 골든 글로브 음악상을 수상하는 영예를 안았다.

그럼 이렇게 멋진 곡을 만든 사람은 누구일까? 바로 세계적인 영화음악의 대가인 독일 출신의 작곡가 한스 짐머(Hans Zimmer, 1957~)다. 그는 1980년대부터 지금까지 150곡 이상의 히트 영화음악을 만들어낸 현대 작곡가 중 한 명으로, 영화평론가이자 레코드 프로듀서로도 유명세를 떨치고 있다. 그가 작곡한 음악이 삽입된 영화들은 〈라이온킹〉(1994), 〈한니발〉(2001), 〈라스트 사무라이〉(2003), 〈배트맨〉

영화음악의 대가 한스 짐머

시리즈(2005, 2008, 2012), 〈다빈치
코드〉(2006), 〈캐리비안의 해적〉 시
리즈(2006, 2007, 2011), 〈인터스텔
라〉(2014), 〈덩케르크〉(2017) 등 누
구나 알 만한 대작들이다.

하지만 짐머는 이렇게 멋진 영
화를 만들고도 논란에 휩싸였다.
영국 홀스트 재단으로부터 저작권 침해 소송을 당하게 된 것이다.

◀)) 표절 논란

홀스트 재단은 영국의 작곡가 구스타브 홀스트(Gustav Holst, 1874~1934)
의 이름을 딴 자선단체로, 홀스트의 무남독녀인 음악가 이모겐 홀스
트(Imogen Holst, 1907~1984)가 1981년 창립했다. 이들이 문제를 삼은
음악이 바로 OST '전투'다.

2006년 4월 홀스트 재단과 악보 출판의 권한을 가진 미국의 셔
머 출판사가 〈글래디에이터〉의 제작사와 작곡가 짐머에게 표절 의
혹을 제기하며 저작권 침해와 명예훼손 등의 명목으로 런던 고등법
원을 통해 고소를 했다. 관건은 홀스트가 작곡한 〈행성(The planets),
Op.32〉(1915) 중 제1곡 '화성, 전쟁의 전령(Mars, the bringer of war,

1914)' 표절이다.

〈글래디에이터〉의 저작권 침해가
인정될 경우 홀스트 재단은 수백만 달
러를 배상받게 된다. 지금도 재판은 여
전히 진행 중이다. 흥미로운 사실은 짐
머 측이 승리를 확신하고 있다는 것이
다. 짐머의 변호인단은 "짐머의 작품
은 결단코 〈행성〉의 표절이 아닌 세계

구스타브 홀스트

적 권위의 창작품이다. 실제로 두 작품을 비교해서 들어보면 홀스트
재단의 일방적 주장이 아무런 의미가 없음을 알 수 있을 것이다"라고
밝힌 바 있다.

상당수의 짐머 팬들도 이를 옹호하고 있다. 홀스트 재단의 사리사
욕으로 몰고 가고 있을 정도다. 영국 법에 따라 홀스트의 저작물은 그
의 사망시점으로부터 70년 후에 만료된다. 즉, 2004년까지란 이야기
다. 그래서 팬들은 홀스트 재단이 한몫 두둑이 챙길 수 있는 마지막
기회라며 비난하고 있는 것이다.

또 한 가지 재미있는 것은 짐머의 '전투'와 그 자신이 만든 〈캐리
비안의 해적〉 OST(He's a pirate)도 특정 부분이 비슷하다는 것이다.
〈행성〉과 함께 3곡을 연달아 듣다 보면 살짝 구분이 어려울 수도 있
다. 비록 표절 논란이 있긴 하지만 대중들에게는 이런 것도 영화음악
을 접하는 또 하나의 즐거움이 될 수 있다.

◀)) 민족주의 음악

논란의 씨앗을 제공한 홀스트가 얼마나 대단한 작곡가이기에 일이 이렇게까지 커진 것일까? 홀스트를 잘 이해하기 위해서는 먼저 그가 속한 음악사적 배경에 대해 짚어봐야 한다. 그를 평가하기에 적절한 시기는 19세기 후반이다. 이때를 표현하자면 한 시대의 종말 혹은 19세기를 떠나 20세기로 진입하는 세기전환기다. 19세기 말 유럽은 17세기부터 이어져왔던 조성음악(tonal music)[1]의 관습이 서서히 사라지고, 20세기 현대음악으로의 추구를 위한 급진적 실험음악들이 앞다퉈 이뤄지고 있을 즈음이다. 이러한 다양한 음악 사조들 가운데 홀스트가 활동했던 영역은 민족주의 음악(nationalism in music)이다.

민족주의 음악의 핵심은 민속어법의 활용이다. 브람스의 경우 독일 민요를 편곡해 민요와 닮은 독창적 선율을 만들어 보인 바 있다. 그렇다고 작곡가들이 자기 나라의 옛 스타일만을 고집한 것은 아니다. 〈헝가리 무곡〉을 작곡한 브람스가 헝가리의 집시 음악적(music of gypsy)[2] 요소를 가져다 음악에 차용한 것을 보면 때론 민족주의란 것이 단순히 국제적 양식을 위한 장식적 표현일 뿐이란 생각도 든다. 이

1 17세기에 확립된 클래식음악의 보편적 작곡체계다. 흔히 으뜸음(keynote)을 중심으로 한 장조 (major)의 음악과 단조(minor)의 음악을 말한다.

2 전 세계적으로 퍼져 있는 집시들의 음악은 각기 환경에 따라 다른 음악적 특징을 가진다. 가장 공통적인 음악 특색은 템포나 강약법의 격렬한 변화, 분방한 리듬 분할 및 꾸밈 등이다.

렇듯 민족주의 음악에는 엄연한 이면이 존재한다.

민족주의 작곡가들은 자신들이 인정받는 가장 이상적인 방법으로 타국의 음악을 모방하고 그들의 언어로 경쟁해 홈에서 외부로 음악을 수출하는 변칙을 택했다. 이는 모순이면서 민족음악의 본래 취지를 벗어난 일이지만 고유의 노래나 춤의 특징들을 반영한 것이었으므로 민족주의 음악만의 양식을 발전시킬 수 있었다.

영국의 상황을 살펴보자. 영국의 민족주의 음악은 다른 유럽국가들보다 뒤늦게 유행을 탔다. 특이한 것은 특별히 자신들의 것을 강조하지 않았음에도 '영국적 색'을 뚜렷하게 드러냈다는 것이다. 그와 같은 결과는 〈위풍당당 행진곡, Op.49〉를 작곡한 영국 작곡가 에드워드 엘가로부터 기인한다. 엘가는 국제적 명성을 떨친 영국의 첫 번째 민족주의 작곡가였다. 그러나 그의 음악에는 영국만이 간직하고 있는 민요적 특징이나 민족의식의 반영을 찾아보기 힘들다. 엘가의 관현악곡 〈수수께끼 변주곡, Op.36〉 및 〈코카인 서곡, Op.40〉, 오라토리오(oratorio)[3] 〈제론티우스의 꿈, Op.38〉 등에는 도리어 독일 후기낭만주의 요소들이 가득하다. 그렇긴 해도 엘가로부터 시작된 영국 민족주의 음악의 발전은 세실 샤프(Cecil Sharp, 1859~1924), 랄프 본 윌리엄스(Ralph Vaughan Williams, 1872~1958), 그리고 홀스트를 통해 20세기를 관통하며 영국 특유의 음악을 안착시킬 수 있었다.

3 17~18세기에 성행했던 종교적 주제를 가진 성악음악이다.

◀))홀스트, 그리고 〈행성〉

엘가 이후 20세기 초반 영국의 민족주의 음악의 상징적 인물로는 우선적으로 윌리엄스를 꼽으며, 그다음으로 윌리엄스와 절친한 친구인 홀스트가 지목된다. 홀스트의 음악영역은 영국 전통음악을 비롯한 인도의 신비주의(mysticism)[4] 등 동서양을 아우른 범세계적 세계관을 띤다. 그의 독창적인 작곡 스타일은 초창기에 바그너와 슈트라우스의 영향을 받았으며, 이후 인상주의 작곡가로 들어가는 모리스 라벨을 통해 점진적 발전을 도모할 수 있었다.

1886년경부터 본격적으로 작곡을 시작한 홀스트는 다른 천재 작곡가들보다 늦게 음악에 입문했다. 그는 제1차 세계대전 이전까지만 해도 그저 평범한 작곡가였고, 다수의 작품을 남겼음에도 크게 인지도를 쌓지 못했다. 전쟁 직후에야 〈행성〉이 국제적 성공을 거두며 유명해졌지만 그것도 잠시였다. 그의 인기는 오래가지 않았다. 비타협적인 성격과 엄격한 작곡 스타일로 인해 음악 애호가들에게 좋은 평을 얻지 못한 것이 화근이었다.

그러한 여파 때문인지 〈행성〉을 포함한 몇몇 작품들을 제외하고는 그의 음악들은 1980년대까지 상당수가 무시되었고 레코딩 작업도

4 신이나 절대자 등 궁극적 실재와의 직접적이고 내면적인 일치의 체험을 중시하는 철학 또는 종교사상을 말한다.

잦은 차질을 빚었다. 그럼에도 그가 에드문트 루브라(Edmund Rubbra, 1901~1986), 마이클 티펫(Michael Tippett, 1905~1988), 그리고 벤자민 브리튼(Benjamin Britten, 1913~1976) 같은 걸출한 영국 작곡가들에게 영향을 준 대작곡가란 사실은 음악사적으로 매우 의의가 있다.

홀스트의 〈행성〉은 단순 교향곡[5]이 아닌 '교향적 모음곡(symphonic suite)[6]'이란 장르다. 교향적 모음곡은 교향곡처럼 악장과 형식의 틀을 갖춘 체계적 음악이 아니다. 여러 악장을 지녔지만 형식이나 양식의 구애 없이 자유롭게 쓰인 오케스트라 작품을 말한다. 음악적 구조보다는 음악 이외의 외부적 요인을 통해 작곡하는 방식으로 홀스트의 작품이 좋은 예라 할 수 있다.

총 7악장 구성의 이 작품은 제1곡 화성에서부터 제2곡 금성, 평화의 전령(Venus, the bringer of peace) - 제3곡 수성, 날개 단 전령(Mercury, the winged messenger) - 제4곡 목성, 쾌락의 전령(Jupiter, the bringer of jollity) - 제5곡 토성, 노년의 전령(Saturn, the bringer of old age) - 제6곡 천왕성, 마법사(Uranus, the magician) - 제7곡 해왕성, 신비주의자 (Neptune, the mystic)까지 내외 행성의 구성으로 연주시간은 약 50분

5 관현악으로 연주되는 다악장 형식의 곡이다. 대개는 4악장으로 짜여 있으나 단악장 혹은 4악장 이 상으로 구성된 것도 있다.

6 19세기에 태동한 관현악 음악이다. 교향곡과의 차이라면 여러 개의 악장으로 구성은 되어 있지만 별다른 구조적 특징을 띠지 않는다는 것이다. 대표적으로 4악장 구성의 림스키 코르사코프의 〈세헤라자데(Scheherazade), Op.35〉(1888)가 있다.

정도다. 〈행성〉은 역시 음악적 요인보다 우주를 소재로 한 작곡배경
에 눈길이 쏠린다. 더욱 관심을 끄는 것은 '천문학'이 아닌 '점성술'을
근간으로 하고 있다는 점이다. 그래서 우리가 아는 통상적 행성의 순
서가 아니라 점성학에서의 개념으로 배열했다.

천문학은 지구 대기권 밖에서 발생하는 물체와 현상을 연구하는
과학이지만, 점성술은 미래의 사건을 예측하는 것으로 과학적 타당
성에 기반을 두지 않는다. 천문학의 역사가 점성술에 의해 비롯되었
다고는 하나 이는 천문학적 계산을 이용해 천체의 위치를 파악한 초
자연적 예언과 추론에 불과하다. 홀스트는 점성술에 상당히 관심을
가지고 있던 사람이었다. 그는 1913년 영국의 작가 클리포드 백스
(Clifford Bax)에 의해 음악과 점성술을 결합하는 아이디어를 얻었고
이 주제에 대한 열렬한 신봉자가 되었다.

총 7개의 행성음악 중 대중들에게 가장 친숙한 것은 제4곡 '목성'
으로, 지금까지도 언론매체를 통해 흔히 접할 수 있는 인기 작품이다.
활발한 리듬과 입체적 음향이 꽤나 상쾌하다. 반면, 제1곡 '화성'은
강렬한 선율이 부각되어 장대한 분위기를 자아낸다. 특히 도입부부터
행성의 신비감을 조성하는 팀파니의 울림과 현악기들의 음색이 오묘
하게 어우러진다. 이 부분의 연주장면에서 현악기군들이 활대로 줄을
때리는 기묘한 장면을 볼 수 있다. 이 활 쓰기 기법은 '나무로(with the
wood)'란 뜻의 이탈리아어 '콜 레뇨(col legno)'다. 활의 나무 부분으
로 현을 두드리는 특수 주법이다.

전곡을 통틀어 가장 인상적인 악장은 마지막 제7곡 '해왕성'이다. '신비주의자'라는 부제처럼 음악은 고요하고 조용하다. 여기에 신비함을 자아내기 위해 2대의 하프가 간간이 사용되며, 여성 합창의 인성을 무대 뒤에 배치해 어디에선가 들려오는 효과를 만들어 마치 우주에 떠다니는 것 같은 환상을 심어준다. 즉 기악과 성악을 결합한 관현악곡인 셈이다.

〈행성〉이 작곡되고 한참 뒤인 1930년에 '명왕성(pluto)'이 발견되었는데, 그 시점은 홀스트의 작고 4년 전이었다. 그 당시 여러 음악가들에 의해 홀스트의 〈행성〉에 새로운 악장을 부여하려던 움직임이 있었다. 하지만 정작 작곡가 당사자는 이에 관심이 없었다. 그래서 2000년 영국 맨체스터의 할레 오케스트라(Hallé orchestra)는 홀스트 음악의 권위자인 작곡가 콜린 매튜스(Colin Matthews, 1946~)에게 홀스트의 〈행성〉 8번째 악장인 '명왕성, 새롭게 하는 자(Pluto, the renewer, 2000)'를 의뢰했다. 작품은 그해 홀스트의 외동딸인 이모겐에게 헌정되었고, 미국의 지휘자 켄트 나가노(Kent Nagano, 1951~)와 할레 오케스트라에 의해 맨체스터에서 초연이 이루어졌다. 매튜스는 기존 홀스트의 제7곡 '해왕성'을 약간 변형시켜 곧바로 '명왕성'으로 이어질 수 있도록 만들었다.

홀스트가 사용한 관현악법은 다채로운 상상력을 보여준다. 〈행성〉은 현재까지도 그의 가장 인기 있는 작품이다. 그러나 그는 그것을 자신의 최고 작품이라 여기지 않았다. 오히려 〈행성〉의 인기가 자신의

다른 작품들의 가치를 떨어트렸다고 불평했다. 아이러니한 것은 그가 작곡한 모든 작품을 통틀어 그 자신이 가장 좋아하는 악장은 다름 아닌 제5곡 '토성'의 일부분이란 사실이다.

[LP] 구스타브 홀스트, 〈THE PLANETS〉

음반: 도이치 그라모폰
지휘: 윌리엄 스타인버그
연주: 보스턴 심포니 오케스트라
합창: 뉴잉글랜드 음악원 합창단

휴전선을 넘나드는 사나이
〈풍산개〉

순제작비 2억 원, 30일 동안 25회 촬영이라는 강행군에도 불구하고 모든 배우가 개런티 없이 출연해 화제가 된 한국 영화가 있다. 2011년 개봉한 〈풍산개〉다. 개봉한 지 몇 년이 지났지만, 필자에게는 아직까지 신선한 느낌을 주는 영화다. 주인공 풍산 역을 맡은 그룹 god의 멤버이자 이제 당당히 충무로의 대표배우로 우뚝 선 윤계상이 있어서일까. 영화 〈범죄도시〉(2017)의 장첸이 살짝 떠오르기도 한다. 착한 장첸 정도? 그래도 필자를 반갑게 한 건 역시 음악이다. 생각보다 좋은 곡들이 담겨 있어서 늘 기억에 남는 영화다.

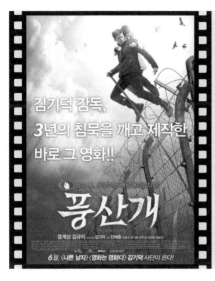

〈풍산개〉(2011)

감독: 전재홍
출연: 윤계상, 김규리, 김종수, 한기중 外

🔊 슈만의 가곡 '연꽃'

〈풍산개〉의 감상평을 한마디로 말하자면 "어처구니가 없다?" 그렇다
고 졸작이거나 망한 영화란 뜻이 아니다. 영화는 누적 관객수 약 72만
명을 달성했으며, 제작 대비 12배의 수익을 올린 성공작이다. 흥행몰
이에 직접적인 영향을 끼쳤던 요인 중 하나는 영화 초반에 등장하는
윤계상의 노출이었다. 많은 여성관객들의 돌고래 함성을 불러일으킨
윤계상의 전라는 큰 화제였다. 이는 영화 편집과정에서 삭제될 뻔했
던 장면이기도 했다.

　저예산으로 이만큼의 확실한 재미를 주는 영화가 흔치 않다는 점

에서 필자는 높은 점수를 주고 싶다. 그런데 정말 궁금한 건 영화의 장르가 대체 첩보인지, 멜로인지, 액션인지, 스릴러인지 영화를 보는 내내 시종일관 감을 잡을 수 없었다는 것이다. 그렇게 필자는 영화를 다 보고 난 후 혼자 블랙코미디라는 결론을 내리게 되었다. 목숨 걸고 북에서 남으로 넘어가야 할 상황에서 핑크빛 기류가 흐르는가 하면, 북한군에 포로로 잡힌 국정원 요원이 고문을 당하는 불편함 속에서도 코믹함을 느낄 수 있고, 또 장난인 듯 잔인함을 표현하는 것들이 그랬다.

〈풍산개〉는 '설마 클래식음악이 삽입되어 있을까'라는 강력한 의심을 품게 하는 영화다. 여기에는 3곡 정도의 유명한 클래식 대가들의 작품이 들어가 있다. 첫 번째 음악은 19세기 낭만파의 모범이라 불리는 독일의 작곡가 로베르트 알렉산더 슈만(Robert Alexander Schumann, 1810~1856)의 연가곡집 〈미르테[1]의 꽃(Myrthen), Op.25〉(1840) 중 제7곡 '연꽃(Die lotosblume)'이다.

슈만도 슈베르트[2] 못지않은 가곡의 대가다. 그는 슈베르트와 함께 19세기 초기 낭만주의 음악을 이끌었던 대표적 작곡가로 낭만음악의 중심축을 이루는 인물이다. 슈만의 가곡을 이해하기 위해서는 먼저 그의 아내인 클라라 슈만이 누구인지 알아야 한다. 왜냐하면 슈만 가곡의

1 미르테는 식물의 명칭 '천인화'란 의미다. 천인화는 여러 의미들을 상징한다. 지옥과 죽음 혹은 행운, 연애, 결혼, 신부 등 서로 정반대의 의미 모두를 포괄한다.
2 슈베르트는 예술가곡(lied)을 포함해 총 600곡 이상의 대중노래를 남겼다.

탄생 배경이 거의 아내 클라라에 대한 사랑과 관련이 있기 때문이다.

슈만이 18세 때 피아노를 배우기 위해 찾아간 스승은 당시 명망 높았던 독일의 피아니스트 프리드리히 비크(Friedrich Wiek, 1785~1873)였다. 그때 슈만은 9세 연하인 비크의 딸 클라라를 알게 된다. 클라라는 이미 피아노 신동이었으며 아버지로부터 엄격하게 가르침을 받고 있었다. 5세 때부터 음악적 재능을 보이며 피아노를 배웠는데, 비크의 엄격하고 고집스러운 지도방식에 감수성 예민한 어린 클라라는 마음의 상처가 이만저만이 아니었다. 그렇게 슈만을 만나 친오빠처럼 의지하며 그에게 정신적·음악적으로 모든 것에 절대적 영향을 받는다.

그녀가 11세 때 수준급 피아니스트로 성장해 독일 전역에서 연주회를 가질 정도의 실력자로 활약하면서 공연 프로그램에 늘 포함시켰던 곡이 쇼팽의 피아노 변주곡 〈모차르트 오페라 "돈 조반니(Don Giovanni)"의 '자, 서로 손을 잡고(Là ci darem la mano)'에 의한 변주곡 B♭장조, Op.2〉[3](1827)였다. 이 작품은 슈만이 발견해 클라라에게 권한 것으로 작곡자 쇼팽을 제외하고 대중들 앞에서 처음 연주한 피아니스트는 클라라가 첫 번째다.

1840년 비크의 반대에도 불구하고 마침내 슈만과 클라라가 부부

3 쇼팽의 이 변주곡 주제는 모차르트의 오페라 〈돈 조반니〉 중 1막의 7번곡으로 돈 조반니와 체를리나가 노래하는 이중창이다.

의 연을 맺는다. 이때까지 슈만은 많은 피아노 걸작들을 만들어내며 작곡가로서 능력을 인정받았던 시기였다. 특히 슈만은 결혼한 해에만 최소 138곡 정도의 가곡을 작곡했고 그로 인해 1840년을 슈만의 생애에서 '가곡의 해'라 부른다. 즉 그의 모든 가곡을 통틀어 1/3정도의 작품이 1년 동안 다 만들어진 셈이다. 이 곡들의 대부분은 클라라에 대한 사랑의 기쁨을 표현하고 있다.

제7곡 '연꽃'은 풍산이 바이크를 타고 자신이 거주하는 철거지역의 지하방으로 들어가 낡은 카세트테이프를 재생시키자 천장에 매달린 확성기를 통해 흘러나온다. 우중충한 분위기지만 가사의 내용은 전혀 다르다. 하인리히 하이네(Heinrich Heine)의 시『노래의 책』의 일부분으로 연꽃의 아름다움과 사랑의 따뜻함을 느낄 수 있다. 가사의 의미는 다음과 같다.

"연꽃은 그늘을 피하고 머리를 숙이며 꿈꾸듯 밤을 기다린다. 달은 연인, 흔들어 깨우면 꽃은 고개를 들어 하늘을 쳐다보고 사랑의 슬픔에 눈물을 흘리며 몸부림친다."

〈미르테의 꽃〉 가곡집은 총 26곡으로 이루어져 있다. 각 가곡들의 가사들은 괴테, 뤼케르트, 바이런, 무어, 하이네, 번즈, 모젠 등의 독일 대문호들의 시에서 발췌된 것들이다. 슈만이 이 시들을 따오고 여기에 곡을 붙이면서 결혼 전 클라라에게 이런 편지를 보냈다.

"새로운 음악들을 쓰는 중이야. 내가 너에게 하고 싶은 말들이 이 음악들에 담겨 있지. 이 곡들을 만들면서 너를 생각하며 기쁨의 눈물

을 흘렸어."

그리고 이에 대한 클라라의 답장이다.

"사랑하는 로베르트 오빠! 너무 보고 싶어. 그리고 오빠가 무엇을 쓰고 있는지 궁금하고 알고 싶어. 가르쳐줘, 제발. 서곡? 실내악? 교향곡? 다음에 편지 보낼 때 꼭 알려줘야 해! 알았지? 혹시 결혼선물?"

위의 편지내용을 보면서 누군가는 "뭐야, 이거 주작 아냐?"라고 할 수 있지만 실제 이들의 편지 내용이 맞다. 다만 친근함을 위해 한국식으로 바꾼 정도다. (이 정도는 봐주자!) 어느 정도 예상할 수 있듯 〈미르테의 꽃〉은 결혼을 앞둔 슈만의 프로포즈용 가곡집이다. 슈만이 출판업자 키스트너에게 보낸 편지를 보면 알 수 있다.

"가곡집의 표지는 여성들이 좋아할 만한 세련된 디자인으로 부탁드립니다. 이 악보를 클라라에게 결혼선물로 주고 싶어서요."

동·서독 합작 영화 〈애수의 트로이메라이〉[4](1983, 국내 미개봉)는 슈만과 클라라, 그리고 비크에 대한 이야기를 잘 묘사하고 있다. 영화는 전반적으로 슈만의 전기를 다루었다. 작곡가 슈만을 고증한 클래식음악 영화지만 일부 불편하고 선정적인 내용으로 한국 심의에 통과하지 못해 국내에서는 개봉되지 못했다. 해외에서는 크게 화제를 불러일으켰던 작품이다. 클라라 역을 영화 〈테스〉(1979)의 여주인공으로 주목받았던 독일의 미녀배우 나스타샤 킨스키가 맡아 눈길을

4 오리지널 본제는 〈봄 교향곡〉이다. 1990년 동·서독 통일 전 영화다.

슈만의 전기 음악 영화 〈애수의 트로이메라이〉

사로잡았을 뿐 아니라 극 중 파가니니 역에 라트비아 출신의 바이올리니스트 기돈 크레머(Gidon Kremer, 1947~)가 직접 연주자로 출연했다. 그 외 바리톤 디트리히 피셔 디스카우(Dietrich Fischer Dieskau, 1925~2012), 피아니스트 빌헬름 캠프(Wilhelm Kempff, 1895~1991), 지휘자 볼프강 자발리쉬(Wolfgang Sawallisch, 1923~2013) 같은 세계적인 음악가들이 참여해 영화의 완성도에 기여한 것으로 유명하다.

◀)) 신스틸러를 위한 음악들

영화는 풍산이라는 정체불명의 사나이가 액수만 맞으면 휴전선을 넘나들며 서울에서 평양까지 3시간 만에 무엇이든 로켓배송을 해준다는 설정이다.

풍산은 임진각의 돌아오지 않는 다리에 메모를 붙여놓은 것을 보고 의뢰자의 요구를 수락해 일을 진행한다. 국정원은 이러한 사실을 입수하고 남한으로 탈출한 북한 고위층 간부(김종수)의 요구조건을

적외선 감지를 차단하기 위해 풍산이 인옥의 등에 진흙을 발라주는 장면

풍산에게 의뢰한다. 애인 인옥(김규리)을 데려와 달라는 것이다. 이를 수락한 풍산은 곧바로 휴전선을 넘어 북에 있는 인옥에게로 간다. 인옥을 데리고 남한으로 돌아오는 탈북과정에는 매설된 지뢰와 열 감지 적외선 감시망을 피해야 하는 어려운 관문들이 도사린다. 하지만 말없이 묵묵히 임무를 수행하는 풍산을 향해 인옥이 미묘한 감정을 느끼면서 영화는 점점 멜로로 바뀌어간다.

여기에서 인옥의 마음에 결정적으로 불을 지른 여심 저격 장면이 나온다. 적외선 감지를 차단하기 위해 풍산이 직접 인옥의 등에 진흙을 발라주는 장면이다. 영화 〈프레데터〉(1987)에서 더치 소령 역의 아놀드 슈왈제네거가 외계 생명체인 프레데터(열 감지로 사람을 확인함)와 맞서 싸우기 위해 몸에 진흙을 바른 것과 유사하다. 적에게 노출되지 않기 위해 바른 것이지만 〈풍산개〉와 달리 외롭게도 슈왈제네거 홀

로 발랐다는 것이 큰 차이다.

풍산은 말을 못하는 건지 말이 없는 건지 인옥에게 전혀 사적인 감정을 내비치지 않는다. 결국 다소곳해 보였던 인옥이 참지 못하고 풍산에게 말도 걸고 장난도 치고 애교도 부린다. 이렇게만 보면 정신 나간 여자처럼 보일 수 있다. 역시 말도 안 되는 일이지만 영화를 직접 보면 〈풍산개〉가 왜 블랙코미디란 수식어를 달고 다니는지 그녀를 통해 짐작해볼 수 있다.

마침내 풍산이 인옥을 데리고 남한으로 돌아온다. 하지만 국정원은 임무를 수행한 풍산을 오히려 구속하고, 풍산은 수갑이 채워진 상태에서 국정원 팀장을 제압해 탈출한다. 한편, 망명 후 국정원의 감시 속에서 남한에 기거하는 북한간부는 그토록 꿈에 그리던 애인 인옥을 만난다. 그는 인옥을 만나 기쁘지만 인옥은 그렇지 않다. 그녀는 계속 풍산을 생각한다.

북한간부 역은 배우 김종수가 열연했다. 영화 〈극한직업〉(2018)에서 치킨집 주인아저씨 역으로 출연해 "아메리칸 스타일"이란 대사를 날리며 웃음을 주었던 배우다. 〈풍산개〉에서의 캐릭터는 심각하지만 이상하게 실소를 유발시킨다. 인옥과 남한에서 첫 하룻밤을 보낸 다음 날 아침, 욕실에서 가운 차림의 젖은 머리를 말리며 나오는 그의 진지한 모습에 실소가 터질 수 있다. 이 영화의 신스틸러이자 신의 한 수 캐스팅이다.

인옥은 애인과의 데이트를 위해 화장을 받는다. 그리고 북한간부

가 사준 예쁜 옷으로 갈아입는다. 인
옥이 화장도 하고 새 옷으로 치장해
예쁜 모습으로 나타나자 남자의 입이
찢어진다. 이 장면에서 클래식음악이
배경음악으로 사용된다. 하지만 안타
깝게도 음악은 아주 잠깐이고 잘 들
리지 않는다. 그래도 이 곡은 브람스
의 걸작 중 하나인 〈바이올린 소나타
2번 A장조, Op.100〉(1886) 중 1악장

낭만주의 음악의 거장 요하네스 브람스

(Allegro amabile)으로, 낭만파 바이올린 레퍼토리 가운데 최고의 소나
타 음악에 속한다.

　　브람스의 바이올린 소나타 장르는 현재까지 3곡이 남아 있지만, 실
제로는 그보다 더 많다. 스승인 슈만이 출판을 권한 〈a단조〉의 바이올
린 소나타의 경우는 소실되었고, 알려지지 않은 다른 작품들은 주로 브
람스 자신이 엄격한 자기비판에 따라 공개하지 않은 경우다.

　　〈2번〉 바이올린 소나타가 쓰인 시점은 브람스가 독일 여가수 헤
르미네 슈피스(Hermine Spies, 1857~1893)와 연애를 하던 때다. 같은
해 조금 먼저 작곡된 그의 〈첼로 소나타 2번 F장조, Op.99〉(1886)와
함께 밝고 여유로운 느낌을 준다. 바이올린이라는 고음역의 소리가
첼로보다 선명함이 있어 주제의 성격이 간결하고 선율적 라인의 아
름다움이 두드러진다. 특히나 1악장이 그렇다. 초연은 브람스의 개인

적인 연주회로 스위스의 베른 지역에 자리한 살롱에서 이루어졌다. 피아노는 브람스가 맡았지만 바이올린은 누가 연주했는지 아직 밝혀지지 않았다. 하지만 공개 초연에서는 브람스가 피아노를, 친구인 요제프 헬메스베르거(Joseph Hellmesberger, 1828~1893)[5]가 바이올린을 맡아 연주했다.

인옥의 애인인 북한간부는 자신이 암살당할지 모른다는 두려움과 늘 국정원으로부터 감시받고 있어 극도의 불안감을 안고 있다. 그러한 증상은 인옥을 향한 집착에서 잘 드러난다. 불안정한 심리상태를 아주 태연하게 표현한 김 배우의 북한말 연기가 참으로 돋보인다.

영화 중반부 이후부터 등장하는 북한간첩단의 책임자 동지 역을 맡은 배우 유하복의 북한간첩 연기 또한 인상적이다. 김 배우의 북한말과는 다른 뉘앙스를 선보인 유 배우의 북한말은 악역이기에 살의를 풍기면서도 절도 있는 매력을 보여준다. 영화 전반부가 김 배우의 망명 북한간부의 역할로 눈길을 끌었다면, 영화 후반부에서는 유 배우의 남파간첩 연기의 강렬함이 관객들을 사로잡는다. 그는 이 영화를 빛낸 또 한 명의 신스틸러다.

유 배우가 등장하는 신에서 색다른 클래식음악 하나가 나온다. 대중들에게 잘 알려진 곡은 아니지만 역사적으로 매우 중요한 작품이다.

5 비엔나 출신의 오스트리아 작곡가이자 바이올리니스트로, 비엔나 음악원의 바이올린 교수로 재직한바 있다.

망명한 북한간부를 처단하기 위해 남하한 북한간첩들의 공격이 시작된다. 하지만 그 사이에 북한간부가 도망쳐 인옥만 끌려간다. 암살작전이 실패하자 간첩단은 북한간부에게 편지를 보내 직접 자살하기를 권한다. 대신 인옥을 살려주는 조건이다. 북한간부는 국정원 과장에게 총을 받아 자결을 시도하지만 쉽지 않다. 이후 간첩단의 은신처가 나온다. 간첩단 책임자 동지가 일본 브랜드의 헤드폰으로 서양음악을 들으며 미국 프랜차이즈 커피 브랜드의 크리스마스 시즌 일회용 컵에 담긴 차를 마시고 있다. 역시 아이러니한 블랙코미디의 색이 묻어난다.

책임자 동지가 듣고 있는 서양음악은 바로크 시대 이탈리아의 명작곡가인 알레산드로 스카를라티의 오페라 작품으로, 그의 3막 오페라 〈피로와 데메트리오(Pirro e Demetrio)〉[6](1694) 중 아리아 '제비꽃(Le violette)'이다. '제비꽃' 아리아는 야망에 불타는 한 젊은이가 정원을 거닐다가 소박한 제비꽃을 보게 되는데, 제비꽃들이 자신의 야망을 꾸짖는 것 같아 그 꽃들로 인한 자신의 기분을 표현하는 노래다.

스카를라티 가문에는 유명한 음악가들이 많다. 대표적으로 그의 동생 프란체스코 스카를라티(Francesco Scarlatti, 1661~1741)와 그의 셋째 아들 도메니코 스카를라티(Domenico Scarlatti, 1685~1757)가 그렇

6 이 오페라에는 'La forza della fedeltà(성실의 힘)'라는 부제가 붙어 있다. 오페라의 내용은 서로 다른 집안의 자매와 형제가 연루된 사랑의 음모를 다룬 이야기다.

이탈리아의 작곡가 알레산드로 스카를라티

다. 특히 도메니코는 바로크 시대의 독주 건반 소나타(sonata, 기악곡)를 가장 많이 작곡한 음악가로 그의 건반작품만 무려 600여 곡이나 된다. 그럼에도 아버지 알레산드로의 업적을 넘어서긴 어려웠다. 알렉산드로 스카를라티는 17세기 바로크 오페라 장르의 절대적 위치에 서 있는 인물이다. 그는 이탈리아 나폴리 악파의 창시자로 나폴리 지역을 중심으로 활약하며 최신식 작곡양식 기법을 선보였다. 그가 작곡한 100곡 이상의 오페라는 그전에 유행했던 베네치아 악파의 보수적이고 귀족적인 오페라에서 탈피해 대중성을 강조했고, 나폴리에서 발전한 오페라 양식을 추구해 유럽 오페라계에서 탁월한 음악성을 입증했다. 무엇보다 그의 이탈리아풍 서곡(sinfonia, overture)[7]은 이후 18세기 후반 고전 교향곡의 악장 배치와 음악구성에 직접적인 영향을 끼치며 교향곡의 중요한 모체로 작용하게 되었다.

7 신포니아(sinfonia)는 '서곡', '교향곡'이란 뜻으로 사용된다. 하지만 영어식의 'overture(서곡)'라고 표기하는 경우가 더 많다. 단악장의 서곡은 대부분 이탈리아식을 따라 '빠름-느림-빠름'의 3부분 형식을 가진다. 이러한 3부분 형식은 후일 고전 쉼포니의 기본악장인 3악장 형식의 기준을 만들어 주었다.

영화에서 풍산은 국정원의 부탁으로 인옥을 북한에서 빼와 데려다 주었는데도 돈을 받지 못하자 북한간부와 인옥이 타고 있는 차량을 탈취한다. 그 과정에서 북한간부는 인옥과 풍산의 관계를 심상치 않게 여기다 질투심이 폭발한다. 풍산이 인옥과 탈북하는 와중에 물에 빠져 기절한 인옥을 인공호흡으로 살린 것이 간부를 불편하게 한 발단이다. 결국 이 문제 때문에 차량 안에서 세 사람의 실랑이가 벌어진다. 그리고 티격태격 끝에 인옥이 풍산에게 묻는 대사는 보는 이들의 가슴을 철렁하게 만든다.

"인공호흡입네까? 키스입네까?"

영화 초반에서 풍산과 인옥이 휴전선을 넘다 북한군을 피해 물속에서 은신하다 인옥이 실신하는 장면이 나온다. 이때 풍산이 인옥을 살리기 위해 인공호흡을 한다. 화면이 어둡기 때문에 잘 살펴봐야 한다. 여기에서 3가지 과제를 던지고 내용을 마무리 짓고자 한다.

첫째, 과연 풍산은 인옥에게 키스를 한 것인가, 인공호흡을 한 것인가? 둘째, 영화에서 북한간부, 인옥, 풍산 가운데 누가 제일 나쁜 사람인가? 셋째, 분노한 북한간부가 인옥과 풍산에게 한 행동은 정말 이해하지 못할 일인가? 영화를 보고 꼭 생각해보자.

[LP] 로베르트 알렉산더 슈만, 〈Liederkreis, Op.24〉 & 〈Myrthen, Op.25〉

음반: 도이치 그라모폰
노래: 바리톤 디트리히 피셔 디스카우

[2CD] 요하네스 브람스, 〈Violin Sonatas Nos.1-3〉 & 〈4 Hungarian Dances〉

음반: 워너 클래식스
연주: 이차크 펄만(바이올리니스트) & 블라디미르 아슈케나지

[CD] 〈Italian Songs and Arias〉

음반: 낙소스
연주: 레나타 테발디(소프라노)

불가능한 미션은 없다!
〈미션 임파서블: 로그네이션〉

2018년 7월 〈미션 임파서블〉 시리즈의 6번째 영화 '폴아웃'이 개봉하면서 주인공 에단 헌트 역을 맡은 초특급 배우 톰 크루즈에게 전 세계의 이목이 다시 한 번 쏠렸다. '폴아웃'에서는 예순을 바라보고 있는 친절한 톰 아저씨의 건재한 액션보다 주인공 에단의 내면탐구에 더 치중한다. 불가능한 미션을 처리하는 절대적 존재의 요원이 아닌 인간 에단 헌트에 주목한 것이다. 그래서 영화에는 전통적인 액션 시퀀스의 오프닝 규칙을 깨면서까지 주인공의 심리를 보여주기 위한 노력들이 곳곳에 담겨 있다. 세월의 흐름을 보여주고자 주인공이 그간의 시리즈에서 보여주지 않았던 개인적 생각을 관객들과 공유하고 있다는 점에서 영화는 또 다른 볼거리를 제공한다.

〈미션 임파서블: 로그네이션〉(2015)

원제: Mission: Impossible: Rogue Nation
감독: 크리스토퍼 맥쿼리
출연: 톰 크루즈, 제레미 레너, 사이먼 페
그, 알렉 볼드윈 外

◀)) 재즈로부터

5번째 시리즈인 '로그네이션'부터 6번째 '폴아웃'까지 〈미션 임파서
블〉 시리즈 중 연속해서 메가폰을 잡은 감독은 미국의 크리스토퍼
맥쿼리 감독뿐이다. 그는 톰과 오랫동안 다양한 영화에서 함께 작업
을 해왔다. 톰과 함께 호흡한 영화로는 〈잭 리처〉(2012) 및 두 편의
〈미션 임파서블〉 시리즈, 그리고 각본으로는 〈작전명 발키리〉(2008),
〈엣지 오브 투모로우〉(2014), 〈미이라〉(2017) 등이 있다.

맥쿼리 감독이 맡은 첫 〈미션 임파서블〉은 시리즈의 변곡점이었
다. 4편까지의 흥행은 어느 정도 만족감을 주었을지 모르나 클리셰

(진부한 표현)가 또다시 대중들의 구미를 자극할 수 있을지 미지수였다. 무언의 압박이 작용한 듯 배급사인 파라마운트 픽처스는 이러한 니즈에 반응했다. 맥쿼리의 '로그네이션'에서는 주인공이 처한 환경을 보다 악화시켰고, 새로운 장소에서의 신과 그에 따른 색다른 배경음악을 연출해 보였다. 그것은 초반부터 관객의 몰입을 높이는 요인으로 작용했다.

시리즈 특유의 작전 명령을 받기 위해 에단은 영국 런던의 LP음반 매장(미국 비밀첩보기관 IMF 런던지부)에 들어선다. 미녀 직원이 문 닫을 시간이라며 뭘 찾는지 묻자 에단은 "희귀한 거요"라고 답한다. 그러자 점원은 에단에게 질문을 던지기 시작한다. 이것은 미리 아군 사이에 정해놓은 문답식의 비밀단어인 암구호다. 그런데 상당히 음악적이다.

"클래식이죠?"

"재즈요."

"색소폰은?"

"존 콜트레인."

"피아노는?"

"델로니어스 몽크."

"베이스는 섀도 윌슨인가요?"

"섀도 윌슨은 드럼을 쳤죠."

"왜 섀도라고 불렀는지 알아요?"

"연주가 부드러워서."

"운이 좋으세요. 마침 초판이 있어요."

암구호에 등장하는 존 콜트레인(John Coltrane, 1926~1967)은 미국의 재즈색소폰 연주자이자 작곡가로, 재즈역사의 한 페이지를 장식한 명음악가다. 존의 스타일은 인도음악을 기반으로 한 재즈의 즉흥적 표현력을 극대화시키는 것이 특징이다. 그의 음악은 폴란드 출신의 파벨 포리코브스키 감독의 영화 〈이다〉(2013)를 통해 소개되어 더 유명하다.

〈이다〉는 2015년 아카데미 최우수 외국어 영화상을 수상한 최초의 폴란드 영화로, 177명의 비평가 설문에서 21세기 최고의 영화 중 55번째로 선정된 바 있다. 영화는 1960년대 폴란드 시골이 배경이며, 유대인 친부모의 비극적 죽음의 원인을 찾아 나서는 수녀 '이다'를 음울한 흑백 화면으로 조명하고 있다. 배경음악으로 콜트레인의 명곡들이 사용되면서 더욱 유명세를 탔다. 색소폰의 사운드가 매력적인 원곡과는 상이하지만 그의 곡 〈나이마(Naima)〉(1959)[1]가 연주되는 장면은 아주 인상적이다.

1 1959년에 완성된 존 콜트레인의 앨범 〈자이언트 스텝스(Giant Steps)〉의 수록곡으로 그의 첫째 부인인 주아니타 나이마 그럽스의 이름에서 따왔으며 그녀를 위해 작곡된 작품이다.

◀》 모차르트의 코믹 오페라

에단은 미션 하달 과정에서 비밀집단 신디케이트의 우두머리인 레인에 의해 함정에 빠져 생포당하지만 의문의 여인 일사의 도움을 받아 탈출에 성공한다. 그리고 곧장 IMF 전략분석 요원 브랜트에게 연락해 사건의 경위를 알린다. 그러던 와중에 브랜트로부터 IMF가 폐쇄되었다는 사실을 듣게 되고 에단은 홀로 어둠의 세력을 저지하게 된다. 이어 IMF 본부 사무실에서 근무하는 IT 전문가 벤지가 등장하고 유려한 음악과 함께 분위기가 밝아진다. 벤지의 첫 등장 신으로 사용된 음악은 그 유명한 모차르트의 오페라 〈피가로의 결혼(The marriage of Figaro), K492〉의 '서곡(overture)²'이다. 대중들에게 잘 알려진 이 익살스러운 음악은 극 중 유머 담당인 벤지의 캐릭터와 잘 어울린다. IMF의 활동이 중단된 상태에서 지루하게 책상에 앉아 흥밋거리를 찾고 있는 벤지의 마음을 잘 대변한다.

　모차르트의 4막 오페라 〈피가로의 결혼〉은 코믹 오페라(comic opera, 희가극)의 대표적인 작품이다. 이탈리아어 명칭은 '오페라 부파 (opera buffa)'라고 한다. 오페라 부파는 일상생활의 서민적 소재와 예

2 서곡은 이탈리아어로 '신포니아(sinfonia)'라고 한다. 오페라의 도입 부분으로 뒤에 이어지는 오페라의 흐름을 미리 암시하며 아직 성악이 나오기 전 막이 쳐 있는 상태에서 청중을 집중시키고 극의 분위기를 조성하는 관현악 음악이다. 이렇게 오페라 속에서 독립적 역할을 하는 서곡은 후일 교향곡이란 기악장르 탄생에 직접적으로 기여하게 된다. 모차르트의 성향을 잘 보여주는 〈피가로의 결혼〉 '서곡'은 쾌활한 기악연주로 내용이 의도하는 해학적 요소를 다분히 드러낸다.

유쾌한 캐릭터 벤지와 어울리는 배경음악으로 모차르트의 오페라 〈피가로의 결혼, K492〉의 '서곡'이 쓰였다.

리한 풍자성을 지니고 있으며, 해학을 포함한 비극성과 감상성이 어우러진 특징을 가지고 있다. 화려한 피날레의 앙상블로 인해 시민들의 높은 인기를 얻어 빠르게 발전할 수 있었던 오페라 스타일이다.

1786년 작곡된 〈피가로의 결혼〉처럼 18세기 후반 고전시대의 오페라 부파는 선율적인 노래를 기반으로 가볍고 누구에게나 편하게 다가갈 수 있었다. 이러한 이탈리아 양식의 오페라는 유럽시장의 판도를 바꾸는 계기를 마련했다. 당시 이탈리아식 전통 오페라를 부른 가수들이 유럽의 주요 도시에서 환영받을 수 있었던 이유도 이 때문이다.

〈피가로의 결혼〉은 모차르트가 전직 사제 출신인 대본작가 로렌초 다 폰테(Lorenzo Da Ponte)와 손을 잡고 야심차게 만든 합작품이

다. 원작은 프랑스의 정치가이자 극작가인 피에르 오귀스탱 보마셰르(Pierre-Augustin Caron de Beaumarchais)의 희곡 『피가로의 결혼(Le mariage de Figaro)』(1778)을 바탕으로 한 것이다. 다 폰테가 모차르트와 함께 작업한 이른바 오페라 부파 3대 가극은 〈피가로의 결혼〉을 포함해 〈돈 조반니, K527〉 및 〈여자는 다 그래, K588〉이다. 이례적으로 이를 '다 폰테 3부작'이라고 부를 정도로 다 폰테의 능력은 모차르트만큼이나 탁월했다.

이 오페라는 신분제도를 풍자한 작품이다. 그것을 위한 장치로 '초야권³'이란 소재를 가지고 이야기를 이끌어 간다. 바람둥이이자 호색한인 영주 알마비바 백작이 자신의 하인인 피가로의 약혼녀이자 하녀 수산나를 호시탐탐 노리고 있고, 백작이 이를 실현시키기 위해 초야권을 부활시키려 한다는 전개다. 내용은 부조리한 권력층에 대항해 그들의 잘못을 깨우치게 한다는 권선징악의 결말로 마무리된다.

중세의 악습을 지위와 결부시켜 자극적으로 계급에 대한 부정적인 이미지를 입히고 이를 통해 통쾌함을 이끌어 내는 다 폰테의 대본은 금지된 보마셰르의 원작 희곡과는 반대로 오스트리아의 계몽군주 요제프 2세의 허가를 받았다. 여기에는 일부 호기심 많은 귀족 호사가들과 심지어 왕비에게까지 관심을 얻었던 이유도 있다. 시민의 반

3 '영주의 권리'란 의미다. 이는 결혼 첫날밤에 신랑 이외의 남자가 신랑보다 먼저 신부와 동침하는 권리를 뜻한다.

동을 드러내고 있는 보마셰르의 희곡은 아무리 신분개혁의 필요성을 느낀 황제일지라도 쉽게 받아들일 수 있는 문제가 아니었다. 그래서 정치적 혼란을 야기할 만한 내용들을 제외시키는 조건으로 모차르트 오페라의 상연이 가능했다.

◀)) 베토벤의 '영웅'

사무실에서 몰래 게임을 하고 있던 벤지는 자신에게 온 우편물을 확인한다. 내용물은 비엔나 오페라의 공연 당첨 티켓이다. 오페라의 제목은 〈투란도트〉[4]이며, 공연은 비엔나 국립 오페라하우스에서 열린다. 벤지는 사무실 자리를 박차고 곧장 오스트리아 비엔나로 이동한다. 벤지에게 티켓을 보낸 발신인의 정보는 없으나 예상대로 에단이 보낸 것임을 알 수 있다. 비엔나의 상징인 또 다른 고전음악가 베토벤의 〈교향곡 3번 E♭장조, Op.55〉 '영웅(Eroica)' 중 1악장이 벤지의 행보를 뒤따르며 평범한 공연관람이 아닐 것임을 직감하게 한다. 그런데 벤지의 경쾌한 발걸음을 표현하기 위해 지나치게 화려한 음악을 사용했다는 느낌이 들 것이다. 그럴 수밖에 없다. 짧고 강렬했던 베토벤의

4 페르시아어로 '투란의 딸'이란 의미다. 투란(Turan)은 과거 페르시아 제국의 일부인 중앙아시아의 지역명이다.

〈3번〉 교향곡에는 사연이 있다.

1803년에 작곡된 '영웅' 교향곡은 본래 '보나파르트(Bonaparte)' 란 타이틀을 가지고 있었다. 이는 베토벤이 프랑스 혁명에 고무되어 작곡한 작품이었기에 계몽의 적임자로 여겼던 나폴레옹에게 헌정하고자 마음먹었던 것이다. 그러나 1804년 황제로 즉위한 나폴레옹이 보여준 영웅적 면모가 결국 속물이었다는 것을 안 베토벤은 크

나폴레옹에 실망한 베토벤은 그를 위한 헌정 교향곡을 철회했다.

게 분노하며 그를 위한 헌정을 철회했다. 헌정은 결국 베토벤의 후원자인 로브코비치 공작에게 돌아갔다. 그리하여 1806년 〈3번〉 교향곡은 "영웅 교향곡, 어느 위대한 사람의 기억을 기념하기 위한 구성"이란 이탈리아어의 글귀로 출판되었다.

모차르트의 오페라와 베토벤의 교향곡은 공교롭게도 모두 비엔나에서 초연된 작품들이다. 하이든, 모차르트, 베토벤 모두 비엔나에서 활동하며 성공가도를 달릴 수 있었던 만큼 비엔나는 고전시대 유럽 음악의 요충지였다. 영화 속 또 한 명의 핵심인물인 벤지의 거창한 영웅적(?) 역할과 공연장에서 펼쳐질 에단의 액션을 위한 비엔나 현지 로케이션은 나름 음악적 복선이라고도 생각해볼 수 있다.

◀)) 푸치니의 오리엔탈리즘

파리, 밀라노와 더불어 세계 3대 오페라하우스로 불리는 비엔나 공연
장에서의 액션 신은 맥쿼리 감독의 감각을 보여주는 인상적인 연출이
다. 또 하나의 오페라가 소개되는 장면이다. 중국을 배경으로 한 이 작
품은 이탈리아 작곡가 푸치니의 유작 〈투란도트〉다. 푸치니는 베르디
이후 이탈리아 최고의 오페라 작곡가로 인정받는 인물이다. 1893년작
〈마농 레스코(Manon Lescaut)〉는 그의 첫 오페라 성공작으로, 토리노
의 레조 극장에서 성공적으로 초연되어 오페라 작곡가로서의 지위와
명성을 확고하게 만들어주었다.

신디케이트의 레인을 찾는 과정에서 에단과 벤지는 2명의 적들과
대치하게 되는데, 액션과 동시에 푸치니의 〈투란도트〉 공연이 배경음
악으로 자연스럽게 오버랩된다. 여기서의 볼거리는 오스트리아 총리
의 저격에 쓰이는 적의 무기다. 이 화기는 영화를 위해 개조된 플루
트 건! 플루트를 케이스에서 꺼내 총으로 조립해 장전하는 과정이 매
우 그럴싸하다. 하지만 플루트에 오류가 있다. 영화상에서의 생김새
는 베이스 플루트(bass flute)[5]다. 그런데 〈투란도트〉에서는 실제 베이
스 플루트가 사용되지 않고 일반 플루트와 피콜로(piccolo)[6]를 포함한

5 보통의 플루트보다 한 옥타브 낮은 C조의 플루트다.

6 플루트 족에 속하며 '작은 플루트'라고 불린다. 일반 플루트의 음 높이보다 더 높은 음을 얻기 위해
 기존 플루트의 반 정도 길이이며, 음역은 기존 플루트의 한 옥타브 위다.

3대의 플루트 족만 연주된다.

한편, 일사도 오스트리아 총리를 겨누는 스나이퍼로 이곳에 와 있다. 여기에서 그녀의 저격시점이 언제인지를 보여주는 좋은 음악적 떡밥이 있

베이스 플루트

다. 그것은 〈투란도트〉의 악보다. 그녀는 타깃을 공략하기 위해 3막 1장의 아리아 '공주는 잠 못 이루고'의 악보를 참고한다. 영화에서 아리아의 클라이맥스 음표에 빨간색으로 표시가 되어 있는 악보를 보여주는데, "vincerò(승리하리라)"란 가사의 마지막 음절(rò)이 바로 저격 순간이다. 음악과 액션을 결합시킨 절묘한 조합이 아닐 수 없다. 절정에 이르러 터지는 노래와 사격 신은 푸치니의 선율과 어우러져 미묘한 쾌감을 안긴다.

푸치니의 음악이 아름답다고 해서 내용 역시도 그럴 것이라 생각하면 오산이다. 이 오페라는 푸치니가 1924년 3막 중반부까지 만들다 생을 다해 마무리가 되지 못한 미완의 작품이다. 하지만 푸치니의 제자인 프랑코 알파노(Franco Alfano, 1875~1954)에 의해 1926년에 완성되었고, 그해 이탈리아 밀라노의 라 스칼라 극장에서 초연되었다(초연에서는 알파노가 작곡한 부분은 제외되었다). 특히 이날 푸치니와 절친한 친구인 지휘자 토스카니니가 3막 중반부의 푸치니가 쓴 부분까지 지휘하고는 연주를 멈춘 뒤 "푸치니의 음악은 여기까지입니다"란 말

을 남기며 공연을 마쳤다는 일화는 유명하다. 그래도 다행히 '공주는 잠 못 이루고'는 푸치니의 작품이다.

절세미녀 사이코 공주가 주인공인 이 작품은 '공주가 내는 수수께끼를 풀지 못하면 죽는다'라며 스릴감을 선사한다. 20세기에 만들어진 오페라라 그런지 과거의 정통 오페라와 비교하면 꽤나 현대적이다. 그러나 푸치니는 이러한 신선한 작품을 남기고도 오명을 써야 했다. 오리엔탈리즘(orientalism) 때문이었다.

클래식음악을 잘 모를지라도 '공주는 잠 못 이루고' 아리아는 누구나 알 만한 인기 있는 노래다. 그렇지만 오페라 공개 후 문제가 발생했다. 중국을 배경으로 하고 있는 이 작품에 동양에 대한 부정적 묘사들이 다분히 담겨 있었던 것이다. 그것은 잔인하게 남자들을 처형하는 공주와 제국주의적 지배를 받는 군중 등의 오리엔탈리즘적 개연성이었다. 그러한 연유로 푸치니가 지향하는 음악사조인 '베리스모(verismo)' 정신은 훼손될 수밖에 없었다. 베리스모란 예술작품을 제작함에 있어 무엇이든 진실하고 현실을 있는 그대로 바라보는 것으로 절대 미화되거나 과장되지 않아야 한다는 것이다. 하지만 푸치니의 진실 추구는 서양의 시선으로 바라본 동양의 왜곡된 인식과 태도였던 셈이었다. 〈라 보엠〉(1896) 및 〈토스카〉(1900)와 함께 푸치니의 3대 걸작 중 하나인 오페라 〈나비부인〉(1904) 역시 비슷한 맥락이다.

그럼에도 푸치니가 생각했던 동양의 모습은 이색적이었다. 한때 유럽에 불어닥친 아시아 열풍은 '동양의 신비로운 판타지'란 이미지

를 심어주었는데 푸치니도 그리 여겼던 것이다. 물론 오페라의 부정적 측면을 배제하는 것은 아니지만 푸치니가 동방의 아름다움에 매혹되었던 것만은 작품에서 확연히 드러난다. 마찬가지로 영화에 부여된 푸치니의 매혹적인 선율이 명장면을 만든 것 또한 부인할 수 없다.

추천 음반

[CD] 볼프강 아마데우스 모차르트, 〈Symphonies Nos.39
& 41〉, 〈Marriage of Figaro〉 Overture

음반: 소니 클래시컬
연주: 뉴욕 필하모닉 오케스트라
지휘: 레너드 번스타인

[CD] 루트비히 판 베토벤, 〈Symphony No.3 in E flat major,
Op.55〉 'Eroica'

음반: 필립스
연주: 아카데미 세인트 마틴 인 더 필즈
지휘: 네빌 마리너

[CD] Nessun Dorma: Puccini's Greatest Arias

음반: 데카
노래: 루치아노 파바로티

이들을 빼놓고 히어로를 논하지 마라!
〈아이언맨2〉·〈어벤져스1〉

이제는 히어로물을 빼놓고는 어디 가서 영화 좀 봤다고 할 수 없다. 미국 만화 산업계의 양대산맥 마블(Marvel Comics, 월트디즈니 자회사)과 DC(Detective Comics, 워너브라더스 자회사)는 그저 단순히 만화책의 이 야기를 모방하거나 아이들 수준의 허무맹랑함을 과장해 보이지 않는 다. 지난 2008년 영화 〈아이언맨1〉의 등장 이후 'MCU(마블 시네마틱 유니버스)[1]'가 구축되며 거대한 세계관이 펼쳐지게 되었다. MCU의 시 발점은 단연 마블 핵심 캐릭터인 아이언맨 토니 스타크다. 토니 스타

1 'Marvel Cinematic Universe'의 약자로 마블 스튜디오에서 제작하는 히어로 시리즈를 뜻한다. MCU의 특징은 마블에서 제작한 〈헐크〉, 〈캡틴 아메리카〉, 〈토르〉, 〈블랙 팬서〉 등 서로 다른 내용 의 영화나 드라마들이 같은 세계관을 공유하고 있다는 것이다. 다만 이는 모든 원작 마블 코믹스를 영화화해 아우르는 용어가 아니라 마블에게 판권이 있는 캐릭터들에 한에서만 적용된다.

〈아이언맨2〉(2010)

원제: Iron Man 2
감독: 존 파브로
출연: 로버트 다우니 주니어, 기네스 팰트
　　　로, 돈 치들, 스칼렛 요한슨 外

〈어벤져스1〉(2012)

원제: The Avengers
감독: 조스 웨던
출연: 로버트 다우니 주니어, 스칼렛 요한
　　　슨, 크리스 헴스워스, 크리스 에반
　　　스 外

크 역의 로버트 다우니 주니어는 실제 현실에서 토니 스타크인지 연기자인지 헷갈릴 정도로 마블영화에서 가장 큰 영향력을 행사하는 배우다. 그는 영화로 인해 엄청난 부와 명예를 얻게 되었는데, 현실에서의 모습이 억만장자 토니와 별반 다르지 않아 보인다.

◀)) 아이언맨의 두 번째 악당

MCU의 첫 작품 〈아이언맨1〉(2008)이 대박을 치면서 그 여세는 차기작인 〈아이언맨2〉로 쏠렸다. 1편에서의 첫 번째 아이언 슈트는 전 세계 영화팬들을 흥분시키기에 충분했다. 토니가 개발한 최초의 수트 Mark1을 시작으로 점차 그 위력과 성능이 업그레이드되며 2편에서는 더욱 기발하고 강력해진다. 다른 히어로 영화와 달리 MCU 히어로들의 정체는 절대적인 비밀이 아니다. 토니가 1편에서 자신이 아이언맨이라고 밝힌 것부터가 과거의 히어로들과의 큰 차이다. 이는 영화의 현실성을 높인 측면도 있지만 시나리오의 다채로운 변화를 줄 수 있는 장치이기도 하다. 2편의 내용이 그렇다.

　모스크바의 겨울, 위독해 보이는 노인이 TV에 토니 스타크가 나오는 것을 보고 있다. 그는 과거 토니의 아버지 하워드 스타크와 아크 원자로[2]의 설계도를 공유했던 소련의 물리학자 안톤 반코다. 미국으로 망명했던 그는 스파이 혐의로 추방당했고, 물리학자인 그의 아들

이반 반코도 파키스탄에 플루토늄을 판 무기밀매 범죄자다. 토니가 자신이 슈퍼히어로임을 공표하는 방송이 나오자 아버지 안톤은 이반에게 "저게 너였어야 했다"며 유언을 남기고는 눈을 감는다. 이반의 분노는 스타크 가문으로 향한다. 그는 스타크 가문으로부터 버림받은 아버지의 복수를 위해 직접 아크 원자로를 제작해 〈아이언맨〉 시리즈의 두 번째 빌런인 위플래시로 등판한다. 악역 위플래시 역은 왕년에 꽃미남으로 유명했던 배우 미키 루크가 맡았다. 영화 〈나인 하프 위크〉(1986)를 통해 당대 최고의 섹스 심볼로 떠올랐던 그였지만 성형수술과 알코올 중독으로 슬럼프에 빠지기도 했다.

한편, F-1 그랑프리가 열리는 모나코에서 토니가 직접 경주용 차를 운전한다. 경기장 관계자로 위장한 위플래시는 아이언맨과 같은 기술을 가진 슈트를 장착하고 경주 중인 서킷에 난입해 토니의 차를 박살낸다. 이를 지켜보던 토니의 연인 페퍼 포츠가 매니저 해피 호건(존 파브로[3])과 함께 차를 타고 서킷에 진입해 토니를 위기에서 구한다. 토니는 위플래시의 계속된 공격에 페퍼가 가지고 있던 슈트케이스를 받아 아이언맨으로 변신을 시도한다. 토니가 바닥에 떨어진 슈트케이스에 발을 얹자 케이스가 분리되면서 토니의 몸과 합체한다. 이것은 토니가 새로 개발한 휴대용 아이언 슈트 Mark5다. 필자가 아

2 토니가 개발한 아이언 슈트의 핵심기술이다.
3 영화 〈아이언맨2〉의 감독이자 토니의 매니저 해피 호건 역을 맡은 배우다.

F-1 그랑프리 경기 중 위플래시의 난입으로 위기에 빠진 토니

이언 슈트 시리즈 가운데 개인적으로 가장 좋아하는 아이템이다. 실제로 존재한다면 정말 하나 갖고 싶을 정도다.

토니는 국회 국방위원회에 소환되어 아이언 슈트를 국가에 귀속시키라는 압박을 받지만 이에 불응한 바 있다. 미 정부는 토니에게 압력을 가한다. 정부소속이 아닌 개인적으로 움직이는 히어로의 등장이 미국의 안보와 이익에 위협이 될 수 있고, 이를 테러국들이 모방할 수 있다는 우려였다. 하지만 국회의원들은 토니의 말재간에 속수무책이다.

향후 10년 내 아무도 슈트를 만들지 못할 거란 토니의 장담은 얼마 가지 않아 모나코 테러사태로 무색해지고 결국 토니는 아이언 슈트를 내주게 된다. 그리고 생방송을 통해 아이언맨과 위플래시의 대결을 지켜보던 무기납품 업체 해머 인더스트리의 CEO 저스틴 해머는 아이언맨과의 전투에서 패한 위플래시 이반을 감옥에서 탈출시켜

자신에게 데려온다. 그가 도착한 곳은 해머의 비행기 격납고다. 넓은 격납고 중앙에 식사 테이블이 놓여 있고 고급 레스토랑에서나 나올 법한 근사한 음악이 흐른다. 그곳에 해머가 샌프란시스코에서 공수한 이탈리아산 유기농 아이스크림을 먹으며 기다리고 있다. 해머는 이반에게 토니와 같은 아이언 슈트를 제작해줄 것을 제안한다. 자신을 무시하는 경쟁상대 토니를 무너뜨리기 위해서다.

이반과 해머가 대화를 하는 중간중간 계속 음악이 들려온다. 모차르트의 〈플루트와 하프를 위한 협주곡 C장조, K299〉(1778) 중 3악장 (Rondeau-allegro)이다. 이 곡의 작곡 배경은 꽤 흥미롭다. 모차르트가 비엔나에 입성하기 전, 파리에서 여행을 하던 중에 런던 주재 프랑스 대사를 지냈던 기느 공작의 의뢰로 작곡한 곡이다. 그는 뛰어난 실력의 아마추어 플루트 연주자이기도 했다. 그가 모차르트에게 작곡을 부탁했던 이유는 공작 자신과 하프를 연주하는 그의 장녀 마리와 같은 아마추어 예술가들이 연주할 수 있는 플루트와 하프의 특별한 조합을 원했기 때문이다. 고전시대의 협주곡 중에는 이런 편성이 매우 드물었다. 게다가 모차르트는 플루트를 싫어했고, 하프[4]도 아직 자유롭게 음역을 넘나들 수 있을 정도의 개량이 덜 된 불완전한 악기였기 때문에 당대에도 생소한 협주곡으로 인식되었다.

하지만 문제가 발생한다. 모차르트가 백작의 딸 마리에게 작곡을

4 18세기의 하프는 아직 개발이 덜 되어 표준 오케스트라 악기로 간주되지 않았다.

가르치고 있었고 그녀의 진척 없는 작곡 실력에 부담을 안고 있던 상황에서 백작에게 작품을 건넨 지 4달이나 지나도록 작곡료를 받지 못한 것이다. 공작의 가정부를 통해 작곡료의 반은 받을 기회가 있었으나 모차르트는 이를 거절한다. 자존심이 상해서일까. 여하튼 모차르트가 이 곡에 대한 좋은 기분을 갖지 못했을 테지만 그럼에도 2대의 악기를 위한 복수악기 협주곡이란 완성도 높은 걸작을 남겼음은 의미가 크다. 작품의 특징이라면 우아한 프랑스적 살롱음악의 느낌을 띤 순수한 협주곡이라는 것이다. 하프의 장점인 화려한 '글리산도(glissando)[5]'를 자제하고 있다는 점이 특이하다. 모차르트가 아직 미완적인 하프의 기계적 구조를 감안해 기초 테크닉의 하프 작곡법을 사용한 것으로 보이는데, 이는 오히려 하프보다는 피아노에 더 적합하다고 여겨진다.

🔊 로키 때문에 그냥 지나칠 뻔한 음악

지금 필자가 글을 쓰고 있는 시점은 영화 〈어벤져스3: 인피니티 워〉(2018)가 끝나고 곧 나올 〈어벤져스4: 엔드게임〉(2019)을 기다리는 중이다. 〈아이언맨2〉에서는 지구에서 벌어질 수 있는 지극히 현실적인

5 높낮이가 다른 두 음을 자연스럽게 연결시키는 주법이다.

히어로들의 활동이 전개되지만, 토르의 단독 시리즈가 등장하면서부터 지구를 벗어나기 시작한다. 그때부터 타노스와 같은 우주적 존재를 상대해야 하는 거대한 MCU의 세계관이 펼쳐진다. 워낙 인기가 높다 보니 다음과 같은 일도 생긴다.

〈어벤져스4〉의 부제가 공개되자 필자는 헛웃음이 나왔다. 그것은 〈어벤져스3〉에서의 한글자막 오역 때문이다. 번역 오류는 그야말로 치명적이었다. 타노스와의 전투에서 패배한 뒤 닥터 스트레인지가 타노스에게 타임스톤[6]을 넘겨주는 장면에서 토니가 "Why did you do that?(왜 그랬어?)"이라고 묻자 닥터가 이렇게 답한다.

"We're in the end game now!(이제 가망이 없어!)"

개봉 당시 영화관에서의 자막은 이랬다. 이건 뭐 마블영화 팬들로서는 어리둥절할 수밖에 없었다. 자막대로라면 영화는 타노스의 승리로 절망 속에서 끝나야 하기 때문이다. 문제의 오역 부분은 "end game"이다. 사전적 의미로 보면 '막판승부' 혹은 '최종단계'로 해석된다. 그러니까 "다 끝났어!"라는 다 죽자 식의 사망선고가 아니라 그 반대로 번역되어야 하는 게 흐름상 합당한 것이었다.

"We're in the end game now!(이제 마지막 단계야!)"

결론은 타임스톤을 주어야만 타노스를 이길 수 있다는 의미로 해

6 MCU 세계관을 하나로 연결시키는 매개체이자 우주 아이템으로 6개의 인피니티 스톤 중 하나다. 타임스톤의 능력은 시간역행, 미래예측 등의 시간조작이다.

석되어야 한다. 그 결정적인 오역이 〈어벤져스4〉의 부제로 쓰일 줄이
야. 물론 해석할 때 "끝장"이라고 써도 틀린 건 아니다. 중의적 표현
일 수 있다. 그러나 영화 후반 타노스에 의해 모든 생명체의 반이 사
라지는 충격적인 일이 벌어지고 닥터도 타노스의 희생양이 되어 재
가 되어 사라지기 전 대사를 보면 자막이 오역이란 것을 더욱 확신할
수 있다.

"There was no other way.(다른 방법이 없었어.)"

결국 닥터의 말은 타임스톤을 넘겨주는 것이 유일하게 이길 수 있
는 길이란 것이 된다. 타임스톤으로 수많은 미래를 보고 온 닥터에게
그것은 어벤져스의 승리를 위해 반드시 필요한 절차였던 것이다. 그런
뒤에 〈어벤져스4〉의 부제가 '엔드게임'이라고 공개되자 마블 팬들은
다시 들끓을 수밖에 없었다. 그만큼 히어로 영화의 영향력이 대단하다.

지금까지 〈어벤져스3〉에 관한 에피소드를 언급했던 것은 〈어벤져
스1〉에 대해 전혀 모르는 이들을 위한 사전 설명 정도로 이해하면 좋
을 것이다. 더불어 영화에 나오는 클래식음악의 친밀도를 높이기 위
함이기도 하다.

그럼 〈어벤져스1〉 어디에서 클래식음악이 등장했을까? 아마도 마
블 팬이면서 클래식음악을 좋아하는 이들이라면 대번에 알아차렸을
지도 모른다. 〈어벤져스1〉은 각기 떨어져 활동하던 히어로들이 하나
의 팀으로 뭉치는 시점이다. 여기서의 빌런은 토르의 동생인 로키다.
로키는 이때까지만 해도 여지없는 악당이었다. MCU의 전반적 상황

을 잘 파악하려면 시리즈들을 순서대로 봐야 한다. 〈어벤져스1〉의 위치는 〈아이언맨1〉(2008. 04), 〈인크레더블 헐크〉[7](2008. 06), 〈아이언맨2〉(2010), 〈토르1: 천둥의 신〉(2011. 04), 그리고 〈캡틴 아메리카1: 퍼스트 어벤져〉(2011. 07)의 다음이다. 이는 헐크, 토르, 캡틴 아메리카가 가세한 어벤져스의 첫 탄생으로 마블 히어로들의 멀티 히트를 견인한 시리즈다. 여기에서 클래식음악이 한 곡 등장한다.

〈토르1〉의 쿠키영상[8]에서 먼저 소개된 파란색의 스페이스 스톤[9]이 지구에 있음을 확인한 토르의 동생 로키가 이 스톤을 쉴드[10]로부터 탈취하면서 〈어벤져스1〉의 스토리가 전개된다. 로키에게 빼앗긴 스톤을 찾고자 쉴드의 국장인 닉 퓨리는 슈퍼히어로들을 소집하는 '어벤져스 프로젝트'를 실행해 로키를 제압하기로 한다. 쉴드는 독일 슈투트가르트에서 난동을 부리고 있는 로키의 위치를 파악해 그곳으로 아이언맨과 캡틴 아메리카를 출동시킨다. 로키는 이리듐이란 물질

7 이때의 헐크는 마크 러팔로가 아닌 연기파 배우 에드워드 노튼이었다. 이중성 연기에 적격이었던 노튼의 헐크가 다소 어두워 팬들의 공감을 이끌어내지 못했다는 평가가 이어지자 노튼은 다시 마블의 러브콜을 받았음에도 불구하고 자진 하차하며 친구인 러팔로를 추천해 3대 헐크의 바통을 내주었다.

8 영화에서 엔딩 크레딧 전후에 짧게 추가된 장면. 다음 시리즈의 암시나 숨겨진 메시지가 담긴 MCU의 중요한 이스터 에그다.

9 역시 6개의 인피니티 스톤 가운데 하나다. 스페이스 스톤의 능력은 공간 조절이다. 예를 들어 포털 생성, 염력, 물체 투과, 빔 병기 제작 등에 활용된다.

10 본래 지구방위조직 기구였지만 〈캡틴 아메리카2: 윈터 솔져〉를 통해 쉴드 내부에 과거 나치의 과학 부서였던 악의 무리 하이드라의 요원들이 숨어들어 있어 이를 캡틴 아메리카가 해결하면서 공식적으로 해체된다.

로키가 스페이스 스톤을 탈취하면서 어벤져스 프로젝트가 실행된다.

을 훔치기 위해 그곳에 가 있었다.

이때 로키의 등장부터 나오는 음악이 있다. 연회장에서 4명의 현악앙상블 연주로 우아하게 들려오는 소리! 이것은 슈베르트의 〈현악4중주 13번 a단조, D804〉 '로자문데(Rosamunde, 1824)' 중 1악장 (Allegro ma non troppo, 빠르지만 지나치지 않게)이다. 처음 영화를 보다 보면 음악에 대한 관심보다 악당 로키의 행보에 더욱 집중해 클래식 음악인지 모르고 지나칠 수 있다. 더욱이 이 연주의 더빙은 세계적인 앙상블인 타카치 현악4중주단(Takács String Quartet)[11]이 맡았다. 만약

11 1975년 4명의 헝가리 부다페스트 리스트 음악원 출신 연주자들이 의기투합해 창단한 앙상블로 1977년 에비앙 국제현악4중주콩쿠르 1위 및 비평가상, 1978년 부다페스트 국제현악4중주콩쿠르 1위 등을 차지한 바 있다. 이들은 2006년 영국 「하이페리온」 레이블을 통해 슈베르트의 현악4중주 〈13~14번〉 음반을 녹음했다.

건강 악화에도 불구하고 슈베르트는 굳은
음악적 신념으로 '로자문데'를 완성시켰다.

슈베르트의 곡임을 모른다면 그저 독일을 배경으로 한 올드한 배경음악 정도로 치부되기 십상이다.

가곡의 왕으로 잘 알려진 슈베르트의 여러 기악 실내악 중 지금까지도 사랑받는 2곡의 현악4중주가 있다. '죽음과 소녀'란 부제를 달고 있는 〈현악4중주 14번〉과 〈현악4중주 13번〉이다. 일반적으로 슈베르트 현악4중주의 수는 출판상 번호만으로 15번까지 넘버링이 되어 있지만, 실제로 정확하게 몇 곡이 작곡되어 있는지는 명확하게 밝혀지지 않았다.

〈13번〉 현악4중주는 슈베르트의 후기 3대 현악4중주(13~15번)에 속한다. 이 무렵의 슈베르트는 건강 악화로 인생에 대한 비관이 극에 달해 있었을 때다. 자신이 이 세상에서 가장 불쌍하고 불행한 인간이라고 여겼을 정도였다. 그런 절망을 떠안고 있으면서도 굳은 음악적 신념으로 완성시킨 곡이 바로 '로자문데'다.

'로자문데'라는 부제는 희곡 『키프로스의 여왕 로자문데(Rosamunde, princess of Cyprus, 4막)』로부터 전해진 것이다. 이 희곡은 카를 마리아 폰 베버(Carl Maria von Weber, 1786~1826)의 3막 오페라 〈오이리안테(Euryanthe)〉(1823)의 대본을 쓴 베를린 출신의 여류작가 헬미네 폰

셰지(Helmine von Chézy)의 작품이다. 현악4중주보다 먼저 작곡된 슈베르트의 연극음악(incidental music) [12] 〈로자문데, D797〉가 이 희곡에 기초를 두고 있는데, 부제는 여기에서의 3막 간주곡을 현악4중주 2악장의 주제로 사용하면서 붙여진 명칭이다. 3막의 간주곡은 연극음악 〈로자문데〉 중에서 가장 유명한 곡이다. 슈베르트는 이 간주곡 선율을 특히나 좋아해 자신이 쓴 〈클라비어를 위한 4개의 즉흥곡, D935〉(1827)의 제3곡 변주 주제에도 이를 인용했다.

멋진 슈트 차림의 로키가 등장하는 부분부터 1악장의 연주가 시작된다. 불안함을 연상시키는 듯 비올라와 첼로의 아슬아슬한 주행이 이어지다 뒤이어 제1바이올린이 나오며 아름다움을 채운다. 음악의 속도는 그다지 빠르지 않다. 음악의 빠르기에 맞춰 영화 속 캡틴 아메리카가 탑승한 퀸젯(수송기)이 유유히 비행하는 모습이 인상적이다.

12 작곡가들이 연극공연을 반주하거나 연극에 수반되는 음악을 작곡한 것으로 극음악 혹은 부수음악이라고도 한다. 주로 막과 막 사이나, 무도회 장면 또는 실내 장면들에 등장하며, 어떤 장면을 보다 사실적으로 만들고자 하는 상황에서 주로 쓰인다. 오늘날의 연주는 연극을 제외하고 따로 음악만을 모아 오케스트라를 위한 모음곡으로 연주된다.

추천 음반

[CD] 볼프강 아마데우스 모차르트, ⟨Flute & Harp Concerto, K299⟩ & ⟨Sinfonia concertante, K297b⟩

음반: 도이치 그라모폰
연주: 케니 스미스(플루티스트) & 브린 루이스(하피스트) & 필하모니아 오케스트라
지휘: 주세페 시노폴리

[CD] 프란츠 페터 슈베르트, ⟨String Quartet No.13 in a minor, D804⟩ 'Rosamunde' 외

음반: 도이치 그라모폰
연주: 아마데우스 4중주단

그는 정말 히어로인가?

〈버드맨〉

영화 〈배트맨1, 2〉(1989, 1992)의 1대 배트맨 역과 〈스파이더맨: 홈커밍〉(2017)의 벌처 역을 맡은 배우 마이클 키튼의 〈버드맨〉은 분명 인상적인 영화임에 틀림없다. 키튼이 연기한 영화들의 공통점이라면 그의 캐릭터들이 모두 조류라는 것. 특히 〈스파이더맨〉은 〈버드맨〉과 간접적인 연관성을 보여주는데, 스파이더맨의 피터 파커가 트럭 위 전투신이 있기 전 벌처를 향해 "Hey, big bird!"라고 말하는 대사는 키튼의 〈버드맨〉을 연상케 한다. 그럼 〈버드맨〉에서의 주인공 리건 톰슨은 과연 슈퍼히어로일까?

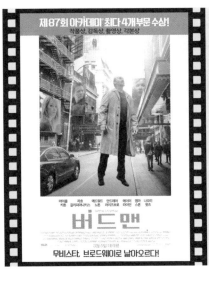

〈버드맨〉(2014)

원제: Birdman
감독: 알레한드로 곤잘레스 이냐리투
출연: 마이클 키튼, 에드워드 노튼, 엠마
　　　스톤, 나오미 왓츠 外

◀) **결말을 암시하는 음악 I**

〈버드맨〉도 영화 〈인셉션〉(2010)[1]처럼 여러 추측을 낳게 만드는 열린
결말로 끝난다. 즉 다양한 해석이 있을 수 있다는 이야기다. 결말에
여러 가지 해석들은 저마다 설득력이 있다. 그중 필자가 가장 믿고 싶
은 결말은 리건이 실제 초능력을 가진 사람이란 것이다. 대체로 영화
를 본 사람들이라면 절레절레할 가능성이 크지만 놀랍게도 이를 지

1　크리스토퍼 놀란 감독과 레오나르도 디카프리오 주연의 영미합작 SF액션 스릴러 영화. 꿈을 훔친다
　는 소재의 이야기로 8억 달러 이상의 수익을 올린 흥행작이다.

주인공 리건이 실제 초능력을 가진 것인지 결말에 대한 다양한 해석들이 있다.

지하는 영화평론가들이 꽤 많다.

리건은 한때 〈버드맨〉이란 히어로 영화를 3편까지 찍었을 정도로 잘나갔던 스타배우였으나 이제는 한물간 퇴물 연기자다. 그는 브로드웨이 연극무대를 통해 재기를 꿈꾸지만 또 다른 자아(자신이 연기한 버드맨)와 대화를 나누는 정신장애를 겪는다. 여기까지는 그렇다 치더라도 공중부양과 염력을 쓰는 등의 초능력은 정신장애가 아닌 리건의 진짜 능력이라고 생각한다.

결말에 대한 이야기만으로도 이슈가 꽉꽉 차 있는 〈버드맨〉은 국내에서는 흥행에 실패했다. 그렇다고 국제적으로도 흥행하지 못한 건

아니었다. 베니스 영화제 개막작 선정, 로튼 토마토(Rotten Tomatoes)[2] 신선도 92%, 골든글로브 남우주연상 및 각본상, 아카데미 9개 부문 최다 노미네이션 등의 기록을 남겼으며 1,800만 달러를 투자해 2배 이상을 벌어들이며 놀라운 선방을 했던 작품이다. 이러한 인상적인 결과를 만들 수 있었던 데는 영화촬영 기법과 탁월한 음악의 사용도 포함되어 있다.

〈버드맨〉은 "모던 필름메이킹의 '롱 테이크(long take)[3]' 패러다임을 개척한 영화"라 불릴 만큼 롱 테이크 기법의 절묘한 사용이 돋보이는 영화다. 롱 테이크를 사용하면 관객에게 영화 속 공간에 카메라와 함께 있는 듯한 사실적 느낌을 준다. 이는 특수하거나 희소한 기법은 아니지만 감독이 어떻게 작업하느냐에 따라 큰 반향을 불러일으킬 수 있는 촬영기법이다.

당시 국내 유명 영화평론가에 의해 "끊어지기 직전의 외줄에서 펼치는 현란한 영화적 곡예"라고 언급될 정도로 강렬한 인상을 남겼다. 그리고 클래식음악의 높은 활용 빈도도 영화적 자극의 강도를 더욱 높여주는 중요한 요소였다. 이렇게 여러 클래식 걸작들이 삽입되

2 세계적인 영화 웹사이트. 주로 비평가 위주의 평점을 매겨 높은 신뢰도를 지니고 있다. 토마토란 이름의 어원은 옛날 공연의 관객들이 연기를 못하는 배우에게 토마토를 던졌던 것에서 비롯되었다.
3 카메라를 한 번 촬영하는 하나의 촬영분을 테이크(take)라고 하는데, 이는 보통의 상업영화에서 10초 내외의 분량이다. 롱 테이크는 이를 약 2분 정도 끊지 않고 지속시켜 촬영하는 것을 말한다. 한국 영화에서는 〈서편제〉가 대표적인 케이스다.

어 있어 더더욱 할 이야기가 많은 작품이다. 그런데 클래식음악이 많이 쓰이고도 핵심적 배경음악은 예상외로 드럼비트[4]가 주도해 나간다는 점이 특이하다.

리건은 퇴물 히어로 배우라는 수식어를 떼고 당당히 브로드웨이 연극무대에서 성공하길 바란다. 그는 레이먼드 카버(Raymond Carver)[5]의 소설 『사랑을 말할 때 우리가 이야기하는 것』을 각색한 연극의 연출과 주연을 모두 맡을 정도로 이 공연에 모든 것을 쏟아부었다. 하지만 연극 개막을 위한 막바지 준비가 그리 순탄치만은 않다. 코앞으로 다가온 프리뷰 공연부터 문제다. 리건은 자신과 합을 맞춰야 할 남자배우 랄프의 연기가 마음에 들지 않자 초능력(?)으로 조명을 떨어트려 랄프를 다치게 하고 그를 배역에서 빼버린다. 급히 랄프를 대체할 수 있는 배우를 찾아야만 한다.

그때 여배우 레슬리가 나서 리건에게 자신의 섹스파트너라며 배우 마이크 샤이너를 추천한다. 마이크는 브로드웨이 연극 바닥에서 알아주는 연기파 배우로 흥행보증수표라 불리는 인물이다. 하지만 그는 어디로 튈지 모르는 통제 불능형 인간이다. 마이크 역은 〈인크레

4 영화에서의 드럼 연주는 유명 재즈 드러머인 안토니오 산체스의 연주다. 그는 세계적인 기타리스트 팻 메시니 그룹의 드러머로 합류해 명성을 얻었고, 현존하는 가장 탁월한 재즈 드러머 중 한 명으로 평가받고 있다.

5 20세기 후반 미국문학을 대표하는 소설가이자 시인으로 '헤밍웨이 이후 가장 영향력 있는 소설가'로 칭송받은 인물이다. 그의 대표작은 『대성당』이며 이 작품으로 전미비평가 그룹상 및 퓰리처상 후보에 오른 바 있다.

리건과 마이크

더블 헐크〉(2008)로 잘 알려진 에드워드 노튼이 맡았다. 노튼은 정말 이지 얄미울 정도로 극 중 끼 넘치는 캐릭터를 기가 막히게 살려냈다. 그야말로 신스틸러다. "현란한 영화적 곡예"란 바로 노튼의 마이크를 두고 하는 말이 아닐까 싶다. 이제 와서 느끼는 거지만 그가 마블의 헐크 역에서 하차한 게 못내 아쉽기만 하다.

　마이크의 연기는 역시 소문대로다. 출중한 연기력으로 리건의 혼을 쏙 빼놓으며 그의 마음을 사로잡는다. 첫 프리뷰에 오른 마이크는 음주연기를 하는 중이다. 하지만 그는 진짜로 술을 마시며 연기한다. 곧이어 주연인 닉 역의 리건이 무대로 입장하는데, 리건은 마이크의 납득할 수 없는 행위를 수습해보고자 물이 든 병을 들고 들어가 그가

마시는 술병과 자연스럽게 교체한다. 그러고는 자신의 독백연기를 펼친다. 키튼의 절절한 연기와 매력적인 배경음악 선율은 영화 속 연극의 몰입도를 높인다.

그런데 갑자기 리건의 연기 도중 정적을 깨며 대본에도 없는 마이크의 돌발행동이 벌어진다. "젠장! 지루해 죽겠네. 이거 물이야? 내술을 물로 바꿔치기했어요?" 그는 술에 취해 자신의 술을 물로 바꿔놓은 리건에게 화가 나 술잔을 벽에 집어던져버린다. 그러고는 원작자 레이먼드 카버를 들먹이며 그는 술 없이 글을 쓰지 못했다면서 무대에서 난동을 부린다. 관객들의 야유가 쏟아지자 리건은 어쩔 수 없이 황급히 연극을 접는다. 이는 마치 실제 연극무대에서 벌어질 법한 상황처럼 사실적으로 그려진다. 이제 리건은 마이크가 어떤 배우인지 감을 잡는다. 이 일로 어긋나버린 두 사람의 관계는 〈버드맨〉의 흥미로운 전개를 암시할 복선이 된다.

리건의 독백 중에 나오는 음악은 오스트리아의 작곡가 구스타프 말러(Gustav Mahler, 1860~1911)의 〈교향곡 9번〉(1910) 중 1악장(Andante comodo, 보통 느리게)이다. 이 음악은 마지막 프리뷰에서 마이크와 리건의 딸 샘이 무대 위 조명장치가 있는 공간에서 서로 밀회를 나눌 때도 등장한다. 말러의 교향곡은 교향악 역사를 쭉 훑어봐야 할 정도로 관현악 작곡법을 위한 모든 연주 수단을 집대성해놓은 것과 같다. 표면적으로도 긴 연주시간과 복잡한 작곡구조를 보여준다. 또한 관현악법에 있어 말러는 여타의 다른 작곡가들

말러는 관현악법에 있어 모험적이고 도전적이었다.

보다 모험적이고 도전적인데, 그는 베토벤 및 베를리오즈[6] 등과 마찬가지로 위대한 혁신적 교향곡 스타일을 보여주었다. 그것은 섬세함에서 압도적 스케일까지의 광범위한 표현력을 갖춘, 거대하면서도 디테일한 건축물의 느낌을 갖게 한다. 말러의 교향곡으로 분류하는 작품은 모두 11곡이다. 그중 〈9번〉 교향곡은 시기적으로 말러가 쓴 마지막 교향곡이다. 1912년에 초연이 이루어져 말러는 이 곡의 진면모를 확인하지 못한 채 유명을 달리했다.

이 곡은 시종일관 작별을 고하며 초탈의 경지에 이른 듯 삶에 대한 형언할 수 없는 체념적 분위기를 머금고 있다. 영화에서 나오는 1악장 초입의 음악은 시작부터 깊은 우수로 가득 차 있다. 이러한 정서는 〈9번〉 전 악장에 걸쳐 진행되지만 유독 1악장에 더욱 짙게 배어난다. 실제 말러가 자신의 자필 악보에 남긴 "오, 나의 사라져 버린 젊은 나날들이여! 오, 모두 흘러가 버린 사랑이여!" 혹은 "안녕! 안녕!"

6 프랑스 작곡가. 19세기 관현악 기법의 혁명가로 불리며 교향악 발전에 큰 기여를 한 인물이다.

과 같은 미스터리한 글, '최대한의 힘으로(mit höchster gewalt)[7]'나 '장례행렬처럼' 등의 죽음을 암시하는 악상기호들, 또 악장 후반부에 새소리를 모방한 플루트, 오보에, 그리고 바이올린 독주의 표현들이 그렇다. 말러는 이러한 것들을 통해 고별이나 죽음 등의 '헤어짐'을 암시하고 있다. 숭고할 정도로 초자연적이고 종교적이다. 특히 새소리의 표현은 동시대 오스트리아

오스트리아의 작곡가 알반 베르크는 제2비엔나 악파의 한 명으로 거론된다.

작곡가인 알반 베르크(Alban Berg, 1885~1935)[8]에 의해 '사후환영'이라고까지 해석된 바 있다.

　　말러의 곡에 담긴 의미는 리건의 최후를 암시하는 또 하나의 복선이 된다. 영화의 결말이 다양하게 갈리는 것은 리건이 병원 창문에서 몸을 던진 이후 그가 어떻게 되었는지 보여주지 않았고, 리건의 딸 샘이 떨어져 죽은 사람을 본 것이 아닌 놀라운 광경을 목격한 것처럼

7　이 악상은 삶에서 갑작스럽게 맞이한 죽음으로 해석되고 있다.

8　오스트리아 작곡가 스승 아놀드 쇤베르크 및 동문 안톤 베베른과 함께 '제2비엔나악파'의 한 사람으로 거론된다. 격렬한 감정의 표출을 가진 작품들을 통해 이들 3명 중에서는 가장 낭만적 성향이 강한 작곡가로 꼽힌다.

하늘을 쳐다보며 웃음을 지었기 때문이다. 이별에서 사후에 이르는 광범위한 기준의 음악적 시각에서 비춰본다면 필자는 리건이 죽음을 맞이했을 것이라 여기지 않는다. 리건의 투신이 죽음이 아닌 정신적 속박으로부터의 해방이고, 결국 최후에는 자신이 그간 숨겨왔던 초능력을 자유롭게 펼쳐보였을 것이란 비현실적 결말이었으면 한다. 좋은 여운을 남기기 위해서라도 음악이 주는 유언장 같은 어두움보다 밝은 결말의 해석이 낫다는 편이다. 열린 결말은 그래서 재미있다.

◀)) 결말을 암시하는 음악 Ⅱ

음악적으로나 내용상으로나 〈버드맨〉의 구성은 하나하나 버릴 게 없다. 음악과 관련한 것만으로도 지면이 모자라다. 그래서 필자 개인적으로 느낀 인상적인 장면과 그 안에 삽입된 음악을 소개하고자 한다. 우선 다루지 않은 클래식음악들이 어디에서 또 나오는지 몇 곡 더 소개한다.

♬ 라벨, 〈죽은 왕녀를 위한 파반느〉(관현악 버전)
말러의 〈교향곡 9번〉이 나오기 전 영화에서 가장 처음 사용된 클래식 음악이다. 리건과 애인 로라가 키스를 하고 난 뒤 서서히 흐르는 음악. 그리고 첫 프리뷰가 시작되는 장면으로 전환되며 무대 위에서 마이크

가 진짜 술을 마시며 연기하는 장면까지다.

♬ 차이콥스키, 〈교향곡 5번, Op.64〉 중 2악장(Andante cantabile)

리건이 딸 샘이 피운 대마초를 찾고는 딸과 말다툼을 하고 샘이 나가면서 나오는 음악이다. 그리고 리건이 염력을 사용해 담배케이스를 움직인다.

♬ 말러, 〈뤼케르트 시에 의한 5개의 가곡〉 중 제3곡 '나는 이 세상에서 자취를 감췄다(Ich bin der welt abhanden gekommen)'

리건이 마이크와 한바탕 뒹굴며 싸운 뒤 자신의 대기실로 들어가 염력으로 집기들을 부수는 장면 이후부터다. 리건의 변호사이자 절친인 제이크가 리건을 진정시키고 나간 뒤 리건의 방으로 조심스럽게 레슬리가 들어가면서 음악이 흐른다. 레슬리는 자신이 마이크를 추천해 미안하다고 말한다.

♬ 차이콥스키, 〈교향곡 4번, Op.36〉 중 2악장(Andantino in modo di canzona)

마지막 프리뷰에서 리건이 독백연기를 끝내고 퇴장하며 음악이 등장한다. 리건이 다음 신을 위해 가발을 바꿔 쓰며 옆에 있는 로라와 대화하던 중 음악이 끊긴다. 그리고 앞서 나왔던 차이콥스키 〈교향곡 5번〉 2악장이 다시 한 번 흘러나온다.

♬ 애덤스[9], 오페라 〈클링호퍼의 죽음(The death of Klinghoffer)〉 중 프롤로그[10] '추방당한 팔레스타인 합창(Chorus of exiled Palestinians)' / 합창 교향곡 〈하모늄(Harmonium)〉 중 3악장 '자생의 밤(Wild nights)'

영화 후반부, 리건이 노숙하고 일어나 거리를 거닐며 자신의 또 다른

자아인 버드맨의 환청을 듣다(클링호퍼의 죽음) 갑자기 도시에서 전투가 벌어지는 장면으로 전환(하모뉴)하는 부분이다.

♫ 라흐마니노프, 〈교향곡 2번, Op.27〉 중 2악장(Allegro molto)

노숙 후 리건이 옥상에 올라가 뛰어내리고 날아다니다 극장 앞에 내려앉는 장면. 이 부분을 생각하면 초능력 진위에 대한 강한 의구심을 갖게 한다.

리건이 초능력자인지 아닌지에 대한 궁금증과 더불어 리건의 연극이 과연 성공했을 것인가에 대한 결말도 역시 관심거리다. 초능력에 대한 것이 열린 결말이라면 리건의 연극 성패 여부는 닫힌 결말[11]이라 하겠다.

〈버드맨〉의 장르는 블랙코미디(black comedy)[12]에 속한다. 마이클 키튼이 과거 보여주었던 영화 〈배트맨〉 시리즈는 큰 성공을 거두었던

9 미국 작곡가이자 지휘자인 존 애덤스(John Adams)는 관현악곡, 오페라, 영화음악, 무용음악, 전자음악 등에 이르기까지 다양하고 광범위한 곡들을 남긴 음악가다. 그는 샌프란시스코 음악원 교수와 샌프란시스코 교향악단의 음악고문 및 상임작곡가를 역임했다. 특히 그의 오페라 〈클링호퍼의 죽음〉은 반유대주의와 테러 미화에 대한 논쟁거리를 만든 바 있다.

10 오페라 〈클링호퍼의 죽음〉은 프롤로그와 2막의 구성으로 이루어진다. 프롤로그는 2개의 합창, 즉 '추방당한 팔레스타인 합창'과 '추방당한 유대인 합창'으로 구성된다. 각각의 파트는 민족과 그들의 역사에 대한 일반적인 성찰을 보여준다.

11 열린 결말은 관객들의 상상에 맡기는 불확실성을 가진다. 사실 닫힌 결말이라는 표현은 잘 쓰이지 않지만 열린 결말의 반대적 표현으로 사용되기도 한다. 작가에 의해 뚜렷한 결말을 가진 것 정도로 해석하면 좋을 것이다.

12 웃음을 주긴 하지만 냉소와 유머가 혼재되어 있는 드라마의 한 형식이다. 웃을 수 없는 상황이나 사건에서 유머가 발휘되는 것을 말한다.

히어로물이었다. 허나 키튼의 이후 출연작들은 나쁘지 않았으나 배우 자체로는 큰 임팩트를 보여주지 못했던 것이 사실이다. 배트맨을 연기한 배우였기에 〈버드맨〉에는 다분히 키튼의 자전적 성향이 투영되어 있다. 물론 이러한 시각에서는 블랙코미디일 수 있다. 그러나 잘 생각해보면 사실 극 중 리건만큼 키튼의 처지가 안쓰러울 정도는 아니다. 자전적인 성향이 있다고는 하나 현실의 〈배트맨〉과 가상의 〈버드맨〉은 가치적 면에서 큰 차이가 있다. 작중 〈버드맨〉은 작품성이 떨어지는 인기 상업영화로 치부되지만, 실제의 〈배트맨〉은 상업영화인데 우수한 작품성을 인정받아 오히려 상업적 가치가 떨어진 작품이다. 그러니 키튼이 리건처럼 배우로서 열등의식을 느낄 것이란 쓸쓸한 웃음을 갖기에는 다소 미약하다 할 수 있다. 이와 같은 상관관계로 리건의 연극무대에 눈길이 쏠리는 것은 어쩌면 당연하다.

다시 영화로 돌아가보자. 첫 프리뷰 무대를 망쳐놓고 제작자와 상의도 없이 자신의 연극 캐릭터를 만들기 위해 태연하게 무대 뒤로 태닝기계를 배달시키는 돌아이(?) 마이크가 리건은 무척 못마땅하다. 마이크의 사건사고는 여기에서 그치지 않는다. 2차 프리뷰 무대에서는 상대 여배우와 진짜 성관계를 시도할 정도의 미치광이에다 마지막 프리뷰 중 리건의 외동딸 샘과의 키스까지. 그렇게 마이크에 대한 리건의 분노는 걷잡을 수 없게 된다. 그러면서 동시에 리건은 버드맨의 환청에 시달리고 연극의 성공을 심히 걱정해야 하는 이중고의 압박을 받는다. 당장의 문제는 연극이 잘 풀리는 것이다. 하지만 그게

수월하지가 않다.

이쯤에서 영화를 쫄깃하게 만드는 인물이 등장한다. 그녀는 〈타임〉지에 칼럼을 기고하는 악명 높은 연극비평가 타비사 디킨슨이다. 극 중 마이크의 대사를 빌리자면, "우릴 좋아하면 대박, 우릴 싫어하면 쪽박"이라고 할 정도로 타비사는 브로드웨이 연극계를 좌지우지하는 영향력 있는 거물 평론가다. 그러나 안타깝게도 타비사는 리건과 그의 연극무대를 경멸한다. 그녀는 마이크의 가치는 인정하지만 리건에 대해서는 "쫄쫄이 새 슈트를 입은 할리우드 광대"라고 깎아내릴 정도로 리건의 연극을 박살내려 한다.

한편, 마지막 프리뷰 중 리건은 의상을 갈아입다 극장 뒷문으로 나가 담배를 태우는데 이때 문이 닫히는 바람에 다시 들어갈 수 없게 된다. 어쩔 수 없이 속옷 차림으로 사람들이 몰려 있는 타임스퀘어와 브로드웨이 광장을 돌아 극장 정문으로 들어가면서 리건은 대중들의 놀림거리가 되어 비웃음을 산다. 우여곡절 끝에 연극을 간신히 마친 리건이 무대 대기실에서 샘에게 이런 말을 한다.

"이 연극이 뭐랄까, 내가 살아온 기형적인 삶의 축소판 같은 느낌이야."

리건은 태연한 척하지만 적지 않은 충격을 받은 상태다. 이러한 부분이 키튼의 자전적 느낌을 준다. 리건은 착잡한 마음을 이끌고 극장 근처의 술집으로 향한다. 그곳에서 타비사와 만난다. 타비사는 역시 리건에게 적대적이다. 그녀는 리건에게 오프닝 무대를 보고 사상 최악

의 악평을 쓸 거라며 무섭도록 냉정하게 대한다. 리건은 참지 않는다. 타비사에게 격하게 저항해보지만 별 소득이 없다. 그녀는 리건이 하는 말을 무시한 채 나가버린다. 그리고 침울한 피아노 건반 소리가 들려온다. 그의 정신은 이미 안드로메다로 향해 있다. 충격을 받은 리건은 밖으로 나가 위스키 한 병을 사서 들이키며 정처 없이 거리를 헤맨다.

이대로 리건의 연극은 끝나고 마는 것인가? 영화의 결말은 크게 리건의 연극과 리건의 초능력에 대한 것으로 나뉜다. 전자는 예상 가능한 결론이지만 후자는 여전히 열려 있다. 이제부터는 영화를 통해 직접 확인해볼 차례다.

그렇다면 리건을 침통하게 만든 느긋한 피아노 소리는 어떤 작품일까. 이 곡은 프랑스의 작곡가 라벨의 〈피아노 3중주 a단조, Op.70-1〉(1914) 중 3악장 '파사카이유: 트레 라르즈(Passacaille: très large)[13]'의 첫 시작 부분이다. 저음역의 피아노로 시작해 첼로와 바이올린으로 이어지면서 아주 너그러운 인상을 풍기지만 영화와 매칭해서 들으면 그렇게 여유 있지만은 않다. 그만큼 음악감상은 분위기가 중요하게 작용한다. 3악장을 잘 감상하려면 세 악기의 멜랑콜리한 연주법과 강약의 다채로운 표현, 그리고 악기 간의 독창적 움직임들이 강력한 클라이맥스로 나아가는 것에 주목해야 한다.

13 이탈리아어 표기는 '파사칼리아: 몰토 라르고(Passacaglia: molto largo)'다. 파사칼리아는 17세기 초엽 에스파냐에서부터 시작된 춤곡으로 점차 기악곡으로 발전한다. '몰토 라르고'는 아주 느리면서 풍부하게 연주하라는 뜻이다.

라벨의 3중주를 이해하기 위해서는 작곡 배경에 대한 역사적 인식도 필수다. 그것은 제1차 세계대전이 유럽 문화에 끼친 영향과 밀접한 관련을 가지고 있다. 작곡 당시 맑은 산촌에서 여름을 보내고 있던 라벨은 사실 3중주의 실내악보다는 피아노를 위한 협주곡을 염두에 두고 있었다. 하지만 협주곡을 구상하던 중 피아노 3중주의 앙상블에 더 적합하다는 판단으로 장르를 급선회했다.

그렇게 작곡에 몰두하고 있던 라벨에게 어느 날 충격적인 소식이 전해진다. 소집 영장이 떨어진 것이다. 동원령을 받고 전쟁터에 나가면 살아 돌아온다는 보장이 없었다. 어쩌면 라벨은 이 작품을 음악적 유언이라 여겼을지도 모른다. 소집까지 얼마 남지 않은 상황에서 라벨은 무서운 집중력으로 5주간 5개월치 분량의 악보를 완성시켰다. 그의 3중주곡은 생사를 넘나드는 치열한 싸움터의 비인간적인 어두운 면모와 우울감, 또 전쟁 피해에 대한 비판적 시각을 담아낸 한 편의 영화와도 같다. 이는 〈버드맨〉의 분위기와도 묘하게 상통한다.

[CD] 구스타프 말러, 〈Symphony No.9〉

음반: BR
연주: 바이에른 방송 관현악단
지휘: 마리스 얀손스

[CD] 모리스 라벨, 〈Trio〉 외

음반: 데카
연주: 이차크 펄만(바이올리니스트), 블라디미르 아슈케나지(피아니스트), 린 하렐(첼리스트)

4장

드라마틱한
영화 속 클래식

국가란 무엇인가
〈얼라이드〉

이 챕터의 제목을 정하면서 한참을 고민했다. 거창하긴 해도 여기에서의 국가는 한 나라를 대표하는 노래인 '국가(國歌)'를 지칭한다. 제2차 세계대전이라는, 인류 역사상 가장 참혹한 전쟁사를 배경으로 한 영화 〈얼라이드〉는 나라를 위해 생사고락을 넘나든 두 남녀 스파이의 사랑을 다룬 작품이기에 '국가(國家)'로써의 타이틀이 적합할 수도 있었다. 그렇지만 이 작품에서 등장하는 인상적인 '국가(國歌)'의 선율들이 영화 전반의 분위기를 매끄럽게 이끌었다는 데 필자는 더 큰 의미를 부여하고 싶다.

〈얼라이드〉는 실화를 각색해 만든 작품이다. 이 영화의 각본가이자 미드 〈스파르타쿠스〉 시리즈의 제작자로도 유명한 스티브 디나이트는 자신의 가족이 실제 겪은 일을 바탕으로 전쟁 당시 부부로 위장

<포레스트 검프> <캐스트 어웨이> <플라이트> 감독
브래드 피트 마리옹 꼬띠아르

얼라이드

"키스해줘요,
그들이 우리를
보고 있어요"

절찬 상영중

<얼라이드>(2017)

원제: Allied
감독: 로버트 저메키스
출연: 브래드 피트, 마리옹 꼬띠아르, 리지
 캐플란, 자레드 해리스 外

한 남녀 스파이의 로맨스가 빈번했다는 점을 부각시켰다. 이 일화는
캐나다 출신의 스파이와 프랑스 레지스탕스 여교사가 임무 중에 만
나 부부의 연을 맺으면서 정부기관의 거센 압력에 저항했던 실화를
기반으로 한다. 영화에서 배우자가 적에게 은밀히 정보를 제공하고
있다는 사실이 발각될 경우 친족 배신죄에 해당하는 처벌규정이 적
용되어 배우자가 직접 처단해야 하는 것, 만약 배우자의 공조 혐의가
밝혀지면 대역죄로 교수형에 처한다는 설정은 영화의 리얼리티와 서
스펜스의 느낌을 강하게 살린다.

영국과 프랑스의 비밀요원으로 만난 맥스와 마리안. 둘은 점점 서로에게 이끌린다.

🔊 황제찬가

1942년 한창 전쟁이 격화되던 상황. 영국 정보국 장교인 맥스 바탄은 나치 독일 대사의 암살작전을 위해 모로코 카사블랑카에 잠입한다. 맥스는 곧 미션수행을 함께할 여성 파트너를 만날 예정이다. 그녀는 치명적인 매력을 가진 프랑스 비밀요원 마리안 부세주르다. 마리안과 접선하기 위해 그녀가 있는 사교모임에 나타난 맥스는 난생처음 보는 마리안과 반가운 낯빛으로 키스를 나눈다. 맥스는 마리안의 정체가 궁금하다. 어떻게 적지에서 스파이 활동이 가능할 수 있는지 맥스가 마리안에게 묻자 마리안은 이렇게 답한다.

"내 감정엔 진심이 담겨 있죠."

영화의 첫 감정 신은 이렇게 거짓으로 시작된다. 이것은 영화의

제목이 암시하는 'lie(거짓말)'와 상통한다. 'allied(얼라이드)'는 '동맹한, 연합한'이란 뜻으로 연합군인 영국군과 프랑스 첩보원이 동맹을 맺는다는 것을 내포한다. 영화의 도입부에 제목 'allied'가 화면에 나타났다 사라지는 것을 볼 수 있는데, 자세히 보면 'al'과 끝에 'd'가 먼저 없어지고 'lie'가 살짝 남는 의미심장한 장면이다. 이것으로 미루어 보았을 때 이미 두 주인공의 관계는 가짜라는 것을 짐작할 수 있다.

독일 대사를 제거하려는 그들의 임무수행 과정은 점차 로맨틱하게 흐른다. 모래바람이 부는 카사블랑카 사막에서 서로가 격정적으로 마음을 확인하는 장면은 진정으로 이들이 사랑하는 사이가 되었을 거라 생각하게 만든다. 그러나 이 지점의 플롯은 보는 이들에게 딜레마를 안긴다. 과연 그녀의 사랑이 진실인지에 대한 의문 때문이다. 국가에 대한 충성인가, 사랑에 대한 신뢰인가?

최종단계인 독일 대사의 암살은 이튿날 기약된 파티에서다. 독일 대사의 도착시간은 오후 8시 30분이다. 실행은 5분 뒤다. 3분 전! 목표물을 제거해야 하는 일촉즉발의 순간에 낯설지 않은 음악이 흘러나온다. 묘한 기류가 흐르며 맥스와 마리안이 키스를 나눈다. 그때 독일 대사의 연락관인 쾰른 출신의 나치 고위간부 호바르가 경계심을 갖고 말을 걸어오면서 음악은 점점 선명해지고 긴박감은 고조된다. 익숙한 이 음악은 무엇일까. 아마 축구를 좋아하거나 교회에 다니는 사람이라면 금세 알아차릴 수도 있을 것이다. 개신교 새찬송가 210장 〈시온성과 같은 교회〉와 동일한 그 음악, 바로 독일 국가의 멜로디다.

독일 국가인 〈독일인의 노래 (Deutschlandlied, Das Lied der Deutschen)〉는 총 3절로 이루어져 있다. 1952년 서독이 '통일과 법과 자유(Einigkeit und Recht und Freiheit)'의 구절로 시작하는 3절만 공식 국가로 채택하면서 1990년까지 지속적으로 쓰다가 통일 이후 독일 국가로 불리고 있다. 그런데 이 곡은 참 사연

독일 국가는 원래 하이든이 신성로마제국의 황제 프란츠 2세를 위해 만든 〈황제찬가〉였다.

이 많다. 원래는 서독에서 만들어진 것이 아니라, 훨씬 이전에 작곡되어 다른 나라의 국가로 먼저 사용되었다. 그 국가가 오스트리아다. 그리고 이 곡을 쓴 작곡가는 국내에서 '교향곡의 아버지' 혹은 '현악4중주의 아버지'라 불리는 오스트리아의 작곡가 하이든이다.

1797년 하이든은 당시 오스트리아가 프랑스에 의해 심각한 위협을 받고 있을 때 이 곡을 썼다. 그는 신성로마제국의 영토인 오스트리아와 헝가리 왕국의 국가(國歌) 공모전에 당선돼 자신이 가장 좋아하고 부러워했던 영국 국가 〈신이여, 왕을 구하소서(God, Save the King)〉에서 영감을 받아 신성로마제국의 마지막 황제인 프란츠 2세[1]의 생

1 1804년부터 1835년까지 오스트리아 제국의 초대 황제로도 재위했다.

신성로마제국의 마지막 황제 프란츠 2세

일에 맞춰 〈황제찬가(Kaiserhymne)〉를 만들었다. 그러니까 우리가 들어왔던 독일 국가의 시작 가사는 본래 "신이시여, 황제 프란츠를 보호하소서(Gott erhalte Franz den Kaiser)"다. 이 곡은 비엔나 출신의 고전시인이자 작가인 로렌츠 레오폴트 하슈카(Lorenz Leopold Haschka)가 가사를 쓴 다음 하이든에 의해 작곡되었다.

하이든은 곧장 같은 해 〈황제찬가〉를 자신이 작곡한 현악4중주[2]에 '황제(Emperor Kaiser)'란 부제를 붙여 제2악장(Poco adagio: cantabile)에 차용했다. 그래서 '황제 4중주'란 별칭으로 불린다. 〈얼라이드〉에 나오는 음악이 황제 4중주 2악장이다. 참고로 하이든은 〈황제찬가〉의 유명한 4마디의 주제선율을 가지고 황제의 생일에 앞서 1796년 10월부터 1797년 1월 사이에 건반반주를 갖춘 별개의 노래를 먼저 작곡했다. 1797년 2월에 완성된 〈황제찬가〉와 함께 오케스트라 버전으로도 편곡한 바 있다. 황제 탄생일에 처음 초연이 이루어진 뒤 작품에 대한 인기는 날로 커졌고 그로 인해 하이든은 비공식적으로 오스트리아 최초의 국가를 만든 영예를 얻게 되었다.

2 제1바이올린, 제2바이올린, 비올라, 첼로의 4대의 현악기로 구성된다(Quartet, 4중주).

〈현악4중주 3번 C장조, Op.76〉 '황제'는 하이든이 작곡한 6개의 현악4중주가 들어 있는 '작품번호76(Op.76)'의 하나다. 헝가리 왕국의 귀족인 요제프 에르되디 백작에게 헌정되어, 이 세트를 '에르되디 4중주'라 한다. 특히 〈Op.76〉은 그의 여러 현악4중주 컬렉션 중에 가장 유명한 작품으로 꼽힌다.

〈황제찬가〉는 지금의 독일 국가가 되기까지 우여곡절이 많았다. 오스트리아는 기존의 〈황제찬가〉를 1918년까지 오스트리아-헝가리 제국의 국가로 사용했는데, 제1차 세계대전에 의해 제국이 해체되면서 오스트리아 제1공화국이 출범했다. 그래서 1920년부터 1929년까지 오스트리아 정치인 카를 레너의 작사와 오스트리아 작곡가 빌헬름 키엔츨(Wilhelm Kienzl, 1857~1941)이 작곡한 완전히 새로운 국가 〈독일-오스트리아, 아름다운 나라여(Deutschösterreich, du herrliches Land)〉를 만들어 사용했다. 그러다 1929년부터 다시 〈황제찬가〉의 선율을 가져다 가사만 바꾼 〈영원한 축복을(Sei gesegnet ohne Ende)〉이란 국가를 1938년 나치 독일에 합병될 때까지 불렀다.

그 뒤 1946년 제2차 세계대전으로 인해 소멸된 나치에서 벗어나 연합군 점령하에서 오스트리아는 총 3절의 〈산의 나라, 강의 나라(Land der Berge, Land am Strome)〉를 공식 국가로 제정했다. 작사는 오스트리아 시인 파울라 폰 프레라도비치(Paula von Preradović)가 맡았고, 곡은 이전에 만들어진 음악을 사용했다. 그 음악은 모차르트 서거 19일 전에 완성된 유작으로 6악장 구성의 작은 프리메이슨 칸

타타 〈우리의 기쁨을 소리 높여 알리세(Laut verkünde unsre Freude),
K623〉(1791)의 인쇄본(출판본)에 별도로 포함되어 있는 성악곡 〈우리
손을 맞잡고(Lasst uns mit geschlungnen Händen), K623a〉(1791)다. 오
스트리아 국가는 2012년 성 중립을 위해 일부 가사를 수정한 것 외에
는 여전히 불리고 있다.

한편, 독일 국가는 1841년 독일의 대학교수이자 정치적 혁명시인
인 아우구스트 팔러슬레벤(August Fallersleben)으로부터 기인했다. 그
는 하이든의 황제 4중주 2악장에 독일 통일의 열망을 담아 민족주의
를 찬양한 가사를 붙였다. 그것이 그가 쓴 3절의 서정시 〈독일인의 노
래(Das Lied der Deutschen)〉(1841)로 현재의 독일 국가다. 그렇게 쓰인
〈독일인의 노래〉는 약 30년간 불리다 1871년 비스마르크의 프로이센
과 나폴레옹 3세의 프랑스 전쟁으로 프로이센이 승리하면서 바뀌었
다. 이때 생긴 독일제국은 1918년까지 영국의 〈신이여, 왕을 구하소
서〉 멜로디에 독일 개신교 목사인 하인리히 하리스가 작사한 가사를
붙인 〈그대에게 승리의 왕관을(Heil dir im Siegerkranz)〉을 비공식 국가
로 사용했다.

하지만 독일 민족주의자들의 지지를 얻지 못해 이 국가는 독일 전
역에서 인기를 얻지 못했다. 제1차 세계대전으로 독일제국이 해체되
고 독일혁명에 의해 1919년 독일 바이마르 공화국이 들어서면서 다
시 팔러슬레벤의 〈독일인의 노래〉가 불렀고, 이는 나치정권 수립 때
까지 사용되었다. 팔러슬레벤의 국가는 군주제를 효과적으로 풍자할

수 있었지만 1절 내용은 선동적이었다.

"독일, 모든 것 위에 군림하는 독일(Deutschland, Deutschland über alles)."

결국 1933년 히틀러를 당수로 한 나치가 정권을 잡은 뒤 팔러슬레벤의 1절 가사를 자신들의 전투음악(⟨깃발을 높이 올려라⟩)에 가져다 악용하게 되면서 1절은 후일 독일 국가로서의 자격을 박탈당했다. 1936년 베를린 올림픽 개막식 당시 히틀러가 주경기장에 들어섰을 때 관중들이 부른 노래도 1절이다. 반면, 2절은 국가에 적합하지 않은 내용들 때문에 제외되었다. 1939년 제2차 세계대전이 발발한 후 ⟨독일인의 노래⟩는 잠시 잊혀졌다 서독 정부가 들어서면서 1952년 3절 가사만 국가로 승인되어 1990년 독일이 통일된 지금까지도 3절만 불리고 있다.

🔊 **라 마르세예즈**

영화는 관객들에게 미리 거짓이란 복선을 깔아두었다. 긴 러닝타임 동안 드라마틱하게 마리안의 진실 추구를 목표로 이어지는 듯하다. 미션을 완수한 맥스는 영국으로 복귀하면서 마리안에게 청혼을 한다. 마리안은 맥스를 따라 런던에 정착해 결혼하게 되고 이내 딸을 낳으며 행복한 나날을 보낸다. 하지만 얼마 지나지 않아 맥스는 반역자

색출 조사관으로부터 아내 마리안이 독일 스파이일 가능성이 있다는 충격적인 말을 듣게 된다.

"자네 부인을 독일 스파이로 의심하고 있네."

맥스는 72시간 내에 마리안의 무고를 밝혀야만 한다. 만약 입증하지 못하면 자신의 손으로 아내를 즉살할 수밖에 없다. 영화는 마리안의 시점이 아닌 맥스의 시점으로 조명되어 관객으로 하여금 맥스의 입장에서 바라보게 만든다. 맥스는 과거에 마리안이 했던 말을 상기시킨다.

"내 감정엔 진심이 담겨 있죠."

영화는 거짓에서 진실로, 다시 맥스가 아내를 의심하는 거짓으로 긴장을 조성한다. 의심을 하면서도 아닐 것이라는 희망이 맥스를 초조하게 만든다. 맥스는 직접 마리안의 과거를 추적한다. 그리고 주빌리 작전, 일명 디에프 상륙작전을 통해 직접 적진 프랑스 디에프로 침투해 아내의 정체를 확인하려 한다. 아내를 알고 있는 유일한 사람인 연합군 측 착륙장 연락책을 만나기 위해서다. 하지만 연락책은 경찰 감옥에 감금되어 있는 상태다. 맥스는 위험을 무릅쓰고 수감된 연락책을 찾아간다. 언제 독일군이 들이닥칠지 모를 위급한 상황에서 맥스는 술 취해 제정신이 아닌 연락책에게 마리안 부세주르가 누구인지 묻는다. 연락책은 그녀가 사교적이고 쾌활하며, 수채화를 잘 그렸던 것을 기억해낸다.

여기까지는 다행히 맞다. 하지만 그다음이 문제다. 연락책은 그녀

가 피아노도 여신처럼 잘 쳤다고도 말하며 독일군이 득실대는 카페에서 〈라 마르세예즈(La Marseillaise)〉를 연주했다고 밝히고는 그 노래를 부른다. 맥스는 마리안이 피아노를 칠 수 있다는 것을 전혀 모르고 있다. 그러나 영화는 마리안의 정체를 명확히 밝히지는 않는다. 단지 독일 측 스파이라는 것에 무게를 둘 뿐이다.

연락책이 부른 〈라 마르세예즈〉는 현 프랑스 국가다. 이 노래는 1792년 프랑스 대혁명 기간 중 프로이센(독일)과 오스트리아가 프랑스에 선전포고를 한 날 프랑스 의용군들이 마르세유에서 파리까지 진군할 때 부른 노래가 시초가 되었다. 그래서 이 국가는 '의용병들의 출발' 혹은 '마르세유 군단의 노래'란 의미를 지닌다. 정식 국가로 채택된 것은 1879년이다. 프랑스 대혁명의 정신을 잇는 〈라 마르세예즈〉는 여러 유럽국들의 혁명전선에서 불리고 인용될 정도로 그 상징성이 크다. 클래식음악에서도 〈라 마르세예즈〉의 선율을 차용한 것들이 있다. 〈라 마르세예즈〉를 널리 알린 가장 대표적 작품은 단연 러시아의 작곡가 차이콥스키의 연주회용 서곡(concert overture)[3] 〈1812, Op.49〉다.

그런데 1880년에 작곡된 〈1812〉 서곡은 프랑스 입장에서 자랑스럽기보다 탐탁지 않은 곡이다. 왜냐면 〈1812〉는 1812년 나폴레옹의

3 오페라 서곡들이 음악회에서 독립된 위치로 떠오르자 작곡가들이 이를 따로 떼어 전적으로 기악 음악회용으로 만든 독립된 서곡이다. 참고로 〈1812〉 서곡은 영화 〈라라랜드〉 시작 장면의 라디오에서 나오는 첫 번째 음악으로 아주 짧게 등장한다.

차이콥스키는 자신의 음악에 〈라 마르세예즈〉의 선율을 차용했다.

프랑스와 쿠투조프 장군이 이끄는 러시아가 모스크바 서쪽 보로디노에서 벌인 최대의 격전을 배경으로 한 것으로, 별 소득 없이 일방적인 승리를 장담하고 퇴각하던 나폴레옹군을 뒤에서 추격해 대승리를 거둔 러시아군의 승전보를 오케스트라로 표현한 것이기 때문이다. 더욱이 차이콥스키는 이 곡에 프랑스의 국가인 〈라 마르세예즈〉의 선율을 사용했다. 그래서인

지는 모르나 프랑스 악단이 〈1812〉 서곡을 레코딩한 경우는 거의 찾기 힘들다. 또 하나 흥미로운 점은 차이콥스키가 프랑스 국가를 사용한 게 이 곡만이 아니란 것이다. 그가 작곡한 3대 발레곡 중 하나인 〈잠자는 숲속의 미녀, Op.66〉(1889)의 마지막 부분은 16세기 부르봉 왕조 때 쓰던 옛 프랑스 국가 〈앙리 4세 만세(Viva Henri IV)〉를 모방한 것이다.

이 밖에도 〈라 마르세예즈〉의 선율을 사용한 음악작품들이 상당히 많다. 슈만의 가곡집 〈로망스와 발라드, Op.49〉 2집 중 제1곡 '두 명의 척탄병(1840)' 및 피아노 솔로 〈빈의 사육제, Op.26〉 중 제1악장(Allegro), 드뷔시의 〈피아노를 위한 전주곡 2집, L123〉 중 제12곡 '불꽃', 심지어 비틀스가 부른 〈All You Need is Love〉에도 〈라 마르세

예즈)의 첫 마디가 삽입되었을 정도다.

영화음악은 단순히 영화의 분위기만을 암시하는 것이 아니다. 영화에서 잠깐 흘러가는 음악일지라도 그 쓰임에 대한 정보를 얻게 되면 새로운 감흥을 느낄 수 있다. 이를 잘 보여주는 것이 영화 〈얼라이드〉다.

[CD] 프란츠 요제프 하이든, ⟨String Quartets, Op.76 No.1, No.2 'Fifths', No.3 'Emperor'⟩

*황제 4중주 외

음반: 낙소스
연주: 코다이 현악4중주단

[CD] 표트르 일리치 차이콥스키, ⟨OUVERTURE 1812⟩

(with Capriccio italien, Marche slave)

*1812 서곡 외

음반: 도이치 그라모폰
연주: 시카고 심포니 오케스트라
지휘: 다니엘 바렌보임

258 영화관에 간 클래식

독립을 위해 싸웠던 사람들
〈암살〉

흥행하는 한국 영화들에는 늘 역사극이 있다. 천만 영화 〈암살〉은 대한민국 임시정부의 독립 운동가들에 대한 이야기다.

1933년 일본은 대한민국 임시정부가 일본의 주요 인사 암살의 배후이며 동양의 평화를 위협한다는 명분으로 김구와 김원봉에게 현상금을 걸고 수배 중이다. 중국 항저우에 거점을 둔 임시정부에서 김구와 김원봉이 은밀하게 회합하며 영화의 본격적인 전개가 시작된다. 김원봉은 표적을 처리하기 위해 깔끔하게 일처리를 할 수 있는 암살 요원들을 지명해둔 상태다. 김구의 명령으로 임시정부 염석진 대장이 이들을 찾아 나선다. 여성 독립군 저격수 안옥윤과 신흥무관학교 마지막 멤버인, 일명 속사포 추상옥, 또 폭탄 제조자 황덕삼 등이 그들이다.

1933년 조국은 사라지고
작전이 시작된다

암살

〈암살〉(2015)

감독: 최동훈
출연: 전지현, 이정재, 하정우, 오달수 外

🔊 하정우와 전지현을 위한 음악

염석진의 지시로 3명의 암살자들은 상하이 미라보 여관에서 김원봉과
만나기로 한다. 안옥윤이 먼저 미라보에 도착한다. 한편, 일본은 밀정
을 통해 암살자들이 경성에서 작전을 펼칠 것이라는 정보를 입수한다.
하지만 그 타깃이 아직 불분명한 상태다. 그러던 중 독립군 밀정으로
부터 이 정보의 정확성에 대해 확인하게 된다.

안옥윤이 미라보 커피숍에 들어서자 음악이 흘러나온다. 분명 여
기저기서 많이 들어본 음악이다. 그녀가 테이블에 앉아 커피를 마신
다. 책에서만 본 커피를 처음 마셔봤던지라 커피의 묘한 맛에 얼굴을

찌푸리면서 직원에게 맛이 쓰다고 하자 직원은 설탕을 넣으라고 한다. 먹는 법을 모르는 그녀는 옆에 앉아 있던 남자를 유심히 쳐다보며 어떻게 커피를 마시는지 살핀다. 그 남자는 우리가 잘 아는 배우이자 먹방요정 하정우다. 그가 먹을 것을 대하면 뭐든 맛있어 보인다는 게 전혀 틀린 말이 아닌 듯하다. 심지어 커피도 맛나게 보인다. 그가 맡은 일은 청부살인이다. 액수만 맞으면 누구든 처리할 수 있는 살수, 일명 하와이 피스톨이라 불린다.

그때 갑자기 경찰관들이 들이닥치며 사람들에게 신분증을 요구한다. 하와이 피스톨은 재빨리 안옥윤에게 다가가 그녀의 남편인 척 부부로 위장해 위기에서 벗어난다. 그렇게 둘의 만남과 함께 영화의 러브라인이 형성된다. 경찰관들이 등장하기까지 꽤 길게 들려오던 음악은 19세기 낭만시대 최고의 피아니스트로 군림했던 쇼팽의 〈피아노 협주곡 1번, Op.11〉 중 2악장(Romanze – larghetto, 약간 느린 로망스)이다. 쇼팽 협주곡(concerto)[1]의 유명한 로망스(Romanze)[2] 악장이다.

쇼팽의 피아노 협주곡은 〈1번〉과 〈2번〉(1829)[3] 두 곡뿐이다. 그중 〈1번〉은 1830년 10월 폴란드 바르샤바에서 초연되었다. 처음 이 곡

1 큰 음악그룹과 작은 음악그룹의 대비를 뜻한다.

2 18세기경부터 전해온 프랑스의 감상적인 사랑 노래다.

3 쇼팽 〈피아노 협주곡 2번, Op.21〉은 사실 〈1번〉보다 한 해 먼저 작곡되었다. 작품번호가 뒤바뀐 것이라 여길 수 있으나 나중에 작곡된 〈1번〉이 먼저 출판되었기에 순서에 따라 앞선 번호가 부여된 것뿐이다. 'Opus(작품번호)'는 출판 순서에 따른다.

쇼팽은 러시아에 의해 바르샤바가 점령당했다는 소식을 들은 뒤 '혁명'을 작곡했다.

이 공개된 후 평단의 반응은 제각각이었다. 가장 크게 지적되었던 것은 너무 솔로 위주의 협주곡이란 것이었다. 오케스트라의 효과가 지나치게 뒤로 밀려 있고 독주 피아노가 너무 부각되어 있다는 것이 이유였다. 쇼팽 전문가이자 미국의 음악평론가 제임스 허니커는 비평을 통해 "쇼팽은 최선을 다하지 않았다"라고 말했는가 하면, 실제로 쇼팽의 공연을 지켜본 친구 슈만은 자신이 창간한 〈음악신보〉의 리뷰에 "쇼팽은 콘서트홀에서 베토벤의 정신을 선보였다"라고 극찬하기도 했다. 쇼팽의 피아노 협주곡들을 둘러싼 배경에는 작곡가의 사랑과 아픔이 동시에 담겨 있다. 작품에는 그가 짝사랑한 성악 전공생 콘스탄치아 글라드코프스카를 향한 마음이 묻어 있다. 그녀가 이 사실을 안 것은 쇼팽이 작고한 뒤였다. 그의 사랑을 엿볼 수 있는 부분이 〈1번〉 2악장이다.

그리고 쇼팽이 〈1번〉 피아노 협주곡을 초연한 자리는 폴란드에서 열리는 그의 마지막 고별 연주회이기도 했다. 당시 바르샤바에서는 민중봉기가 일어나고 있던 시기로, 쇼팽은 조국을 떠나기로 마음먹

고는 한 달 뒤 오스트리아로 이주했다. 8개월 후 쇼팽은 다시 파리로 거처를 옮기는 와중에 러시아군에 의해 바르샤바가 점령당했다는 소식을 듣게 된다. 이에 쇼팽은 분노와 애국심에 휩싸이게 되는데, 이때 만든 곡이 바로 〈연습곡 12번 c단조, Op.10〉 '혁명(1831)'이다.

결국 쇼팽은 고국의 땅을 밟지 못하고 1849년 파리에서 짧은 생을 마감한다. 영화는 하와이 피스톨과 안옥윤의 가슴 아픈 사랑과 나라를 잃은 두 사람의 상황을 음악과 일치시키면서 치밀하고 계획적으로 연출했음을 새삼 느끼게 한다.

◀») 로맨틱한 순간들

미라보에서의 만남은 원래의 약속 시간보다 빠른 하루 전날 밤중에 안옥윤의 숙소에서 급작스럽게 이루어진다. 혹시라도 들킬 경우를 대비해 일본에 혼선을 주기 위해서다. 이미 암살자들의 움직임은 경성으로 향해 있고, 뒤늦게 미라보를 급습한 일본의 체포 작전은 허탕을 친다. 그리고 장면은 임시정부로 전환된다. 염석진과 동료들이 즐거운 한때를 보내고 있다. 옆에서는 염석진의 수하인 명우가 바이올린 연주를 하고 있다. 전문 연주자가 아닌 배우였기에 연주 자세가 약간 어색하긴 하나, 장면의 분위기를 표현하기 위한 레퍼토리 선정은 적합했다.

이 역시도 많이 듣던 곡이다. 체코의 작곡가 드보르작의 〈위모

안토닌 드보르작

레스크(Humoresques), Op.101-7〉(1894)이다. 'humoresques'는 '해학곡'이란 뜻이다. 드보르작은 〈위모레스크〉 작곡 당시 미국의 내셔널 음악원 원장으로 후학을 양성하던 중이었다. 그는 그곳에 있으면서 새로운 멜로디가 떠오를 때마다 스케치를 해두었는데, 그해 여름휴가를 이용해 고국으로 돌아가서는 그간 정리해두었던 선율들을 모아 8곡의 피아노 독주곡집으로 각각의 〈위모레스크〉를 만들었다. 영화에서의 연주는 그중 'Poco lento e grazioso(조금 느리고 우아하게)'라는 악상의 제7곡이다. 본래는 건반작품이지만 현대에 와서는 바이올린 편곡 버전이 더 사랑받고 있다.

위모레스크는 실내악이나 교향곡 악장에 들어가는 '스케르초(scherzo, 해학곡)'와 같은 뜻이다. 둘의 뜻은 동일하지만 차이가 있다. 위모레스크는 익살스럽고 분방한 성격의 짧고 단순한 기악곡이지만, 스케르초는 격렬한 리듬에 기교적이면서 급격한 변화를 가진 복잡한 기악곡이다. 위모레스크는 드보르작뿐만 아니라 많은 19세기 작곡가들에 의해 작곡되었다. 그중 슈만이 작곡한 7개의 섹션으로 구성된 〈위모레스크, Op.20〉(1839)이 유명하다. 또한 스케르초는 기존 '미

뉴에트(minuet) ^{4'}를 대신해 쓰인 것으로 하이든의 〈현악4중주, Op.33, 1~6번〉(1782)에 처음 도입되어 1~4번까지는 2악장에, 5~6번은 3악장에 사용되었고, 교향곡으로는 베토벤의 〈교향곡 2번〉(1802) 3악장에 처음으로 적용되었다.

김구는 미라보 미팅이 일본 측에 알려진 것이 내부 밀정의 소행임을 눈치챈다. 그가 의심하고 있는 인물은 다름 아닌 염석진 대장이다. 이 계획에 대해 알고 있는 몇 안 되는 사람 중 한 명이고, 직접 암살자들을 찾아 미라보로 보낸 사람이기에 가장 확률이 높다 판단한 것이다. 김구의 예상대로 염석진은 정보를 빼돌려 경성 암살 대상자들의 신원을 일본 측에 제공한다. 염석진이 김구의 서재에서 찾은 암살 대상자의 명단에는 일본 육군소장 카와구치 사령관과 함께 조선인 친일파 한 명이 포함되어 있는데, 이 사람은 안옥윤의 친부인 강인국이다.

친일파 강인국은 독립을 위해 일본에 저항한 자신의 아내를 살해한 파렴치하고 악독한 인물이다. 이때 아내는 쌍둥이 중 언니 미츠코를 데리고 있다 변을 당해 미츠코는 강인국과 같

일본에 정보를 빼돌린 내부 밀정 염석진

4 17~18세기 프랑스에서 시작되어 유럽으로 전파된 3/4박자의 춤곡이다.

이 살게 되었고, 간신히 피한 보모가 안옥윤을 데리고 있어 그녀는 이제껏 보모를 어머니로 여기고 살아왔다. 그래서 안옥윤은 진짜 부모의 존재를 모른다. 그러다 경성의 한 백화점에서 미츠코가 자신과 똑같이 생긴 여성을 발견하면서 안옥윤의 존재가 강인국 측에 노출된다. 은둔하고 있는 안옥윤의 위치를 강인국의 집사로부터 알아낸 미츠코는 곧장 동생을 찾아가 자신이 언니임을 밝힌다. 하지만 미츠코는 안옥윤과 함께 있다 강인국에 의해 살해당한다. 강인국이 미츠코를 안옥윤으로 오인한 것이다. 이를 숨어 지켜본 안옥윤은 자신이 미츠코가 되어 직접 강인국을 암살하기로 한다. 마침 미츠코가 카와구치 사령관의 아들인 일본 육군보병대위인 카와구치와의 결혼을 앞둔 상황이다. 그녀의 입장에서는 모두 암살할 수 있는 절호의 기회다.

결혼식 전날 하와이 피스톨이 카와구치 대위를 찾는다. 둘은 일전에 기차 안에서 만나 안면이 있다. 그때는 하와이 피스톨이 아닌 일본 해군소속인 다나카 소위로 위장하던 상태였다. 하지만 카와구치는 이제 하와이 피스톨의 타깃이 되었다. 그런 것을 전혀 모르는 카와구치는 하와이 피스톨에게 자신의 결혼식 경호를 맡긴다. 하와이 피스톨이 오기 직전 카와구치는 자신의 집무실에서 LP음반을 돌린다. 잔잔히 음악이 흘러나오며 마침내 하와이 피스톨이 등장한다. 두 남자의 음악으로는 약간 이상하다 싶을 즈음 카와구치의 약혼녀 미츠코가 된 안옥윤이 등장하면서 두 사람의 무뚝뚝하고 위트 있는 러브라인을 꾸며준다. 마치 앞으로의 일들을 암시하는 꿈처럼 말이다.

하정우와 전지현을 위한 또 하나의 음악은 슈만의 성격소품 (character piece) [5]인 〈어린이의 정경(Kinderszenen), Op.15〉(1838) 중 제7곡 '트로이메라이(Träumerei, 꿈, 몽상, 환상)'다. 슈만이 이 음악을 작곡할 때는 아직 결혼 전으로 9세 연하인 클라라 슈만과의 연애 시절이다. 둘의 혼인은 2년 후인 1840년에 성사된다. 클라라의 부친이면서 슈만의 스승이자 장차 장인이 될 프리드리히 비크의 반대로 둘의 사적인 만남은 제약이 많았다. 그래서 서로의 마음을 전할 수 있는 가장 좋은 수단으로 둘은 많은 편지를 주고받았다. 그 편지 가운데 〈어린이의 정경〉에 대한 작곡 배경을 알 수 있는 부분이 있다. 1838년 3월 18일 슈만이 클라라에게 쓴 편지를 보자.

"나는 지금 음악으로 가득 차 넘칠 것 같은 기분입니다. 지금 떠올린 것을 잊기 전에 써 두고자 합니다. 언젠가 당신이 내게 쓴 편지에 그랬지요. '가끔 당신이 어린아이 같다는 생각이 듭니다'라고요. 이 말의 여운 속에서 작곡한 것입니다. 당신도 반드시 기뻐할 거예요."

슈만의 전체 피아노 작품들 중에서도 이 작품집의 가치는 높다. 그 이유는 19세기 낭만시대 피아노 소품의 모범을 보여준 대표적인 사례이기 때문이다. 〈어린이의 정경〉은 어린이를 위해 쓴 단순한 견지의

5 슈만의 의해 발전된 주로 짧은 피아노곡을 지칭하는 기악곡 용어다. 19세기 낭만음악의 독창적 기악음악 장르로 비교적 단순한 구조로 이루어져 있고, 정교한 장식의 건반악기 어법을 사용하는 것이 특징이다. 대표적으로 슈만의 〈어린이의 정경〉 외 〈숲속의 정경, Op.82〉, 〈크라이슬레리아나, Op.16〉 등과 같은 환상적 제목의 피아노 모음곡들이 이에 해당한다.

곡이 아니다. 이에 대한 것은 슈만의 편지에서 살펴볼 수 있다. 클라라가 말한 자신의 순수한 어린이의 모습에서 음악적 영감을 얻게 된 것이다. 그러므로 이 곡은 어른의 마음속에 있는 동심을 표현한 것이라 할 수 있다. 결국 아이들을 위한 곡이 아닌 어른들을 위한 곡인 셈이다.

◀») 해방의 음악

안옥윤의 결혼식은 속사포의 단독 공격으로 아수라장이 되고 만다. 안옥윤은 이 틈을 노려 카와구치 사령관을 처리하고, 이에 하와이 피스톨이 가세해 안옥윤이 처리하지 못한 강인국을 직접 처단한다. 그러나 속사포와 하와이 피스톨은 염석진의 농간에 의해 죽임을 당한다.

이후 1945년 일본이 항복을 선언한다. 해방 후 김구와 김원봉이 피 흘려 목숨을 잃은 독립투사들을 기린다. "추상옥, 황덕삼 등은 사람들에게서 잊혀지겠죠?" 김원봉의 안타까운 마음을 반영하듯 적막한 선율이 흐른다. 이는 드보르작의 〈교향곡 9번, Op.95〉 '신세계로부터(1893)' 중 2악장이다. 완만하게 전개되는 이 유명한 선율은 '잉글리시 호른(english horn)[6]'이란 악기의 소리다. 영화의 동양적 분위

6 오보에과에 속하며 그 길이는 일반적인 오보에보다 길다. 관의 길이가 약 81cm이며, 소리가 나가는 부분이 기존 오보에와 달리 불룩한 것이 특징이다.

기에 잘 어울리는 잉글리시 호른의 절절한 울림은 향수를 달래는 듯 아련한 추억을 되새기며 미래의 환희를 점점 그려나간다. 독립을 이룬 사람들의 복잡한 심경을 대변하는 것처럼 그렇게 영화는 결말로 치닫는다. 영화 속 해방의 음악으로 전

잉글리시 호른

혀 손색이 없을 만큼 드보르작의 음악은 그 무게감이 상당하다.

　클래식음악의 변방인 체코 음악을 세계의 중심부로 이동시킨 드보르작은 클래식음악 작곡가들 가운데서도 가장 호불호가 없는 음악들을 작곡했다. 1893년 12월 9일 미국 카네기홀에서 초연된 그의 〈9번〉 '신세계 교향곡'도 그렇다. 당시 미국 뉴욕에 기반을 둔 신문사 〈뉴욕헤럴드〉에서는 그의 초연에 대해 크게 호평했다. 특히 2악장 연주에 대한 생생한 현장 소개가 인상적이다.

　"제2악장의 연주가 끝나자 객석에서는 우레와 같은 박수가 쏟아졌으며, 지휘자가 작곡가가 앉은 자리를 가리키자 청중들이 일제히 영웅의 면모를 확인하기 위해 앞다퉈 목을 빼기 바빴다."

　〈9번〉의 위상은 출판을 통해서도 확인된다. 1877년 브람스의 소개로 드보르작은 독일의 저명한 출판업자인 프리츠 심로크와 거래를 시작하게 되었다. 좋아야 할 둘의 관계는 그다지 원만하지 못했다. 그

드보르작은 출판업자 프리츠 심로크를 통해
작품들을 출판했다.

렇지만 심로크로 인해 얻은 드보르작의 세계적 명성은 부인할 수 없는 사실이다. 〈9번〉을 초연하기 3년 전부터 둘 사이가 단절된 상황이었지만 드보르작이 대박을 터트리며 서로의 관계가 회복세로 돌아서게 된다. 괜찮은 타이밍에 드보르작은 다시 심로크와 계약을 맺게 되었고, 〈9번〉을 포함한 〈현악4중주 12번, Op.96〉 '아메리카(1893)' 및 〈피아노 3중주 4번, Op.90〉 '둠키(Dumky, 1891)[7]'의 3곡을 까다로운 검수 없이 출판할 수 있었다. 무엇보다 '신세계 교향곡'과 '아메리카' 4중주는 일명, '아메리카 드림'으로써 드보르작이 밟은 낯선 신대륙에 대한 놀라움과 웅장함을 보여주는 미국식 서양음악이라고 보면 좋을 것이다. 영화 〈암살〉에서 해방을 맞이한 뒤 다가올 거대한 미지의 새 시대를 여는 것처럼 말이다.

7 '둠카(dumka)'의 복수형으로 슬라브어인 '생각'을 의미한다. 이는 슬라브 민요의 일종으로 슬픔과 기쁨이 급작스럽게 뒤바뀌는 것이 특징이다.

추천 음반

[CD] 프레데리크 쇼팽, 〈Piano Concerto No.1〉, 〈Ballades〉

음반: 도이치 그라모폰
협주: 조성진(피아니스트) & 런던 심포니 오케스트라
지휘: 지아난드레아 노세다

[CD] 안토닌 드보르작, 〈HUMORESQUES, Op.101〉,
〈MAZURKAS, Op.56〉

음반: 캔디드 복스
연주: 루돌프 피르쿠슈니(피아니스트)

[CD] 로베르트 알렉산더 슈만, 〈Kinderszenen & Piano
concerto〉

음반: 소니
독주: 마르틴 슈타트펠트(피아니스트)
협주: 마르틴 슈타트펠트(피아니스트) & 할레 관현악단
지휘: 마크 엘더

[CD] 안토닌 드보르작, 〈Symphonies Nos. 8 & 9〉

음반: EMI
연주: 베를린 필하모닉 오케스트라 & 헤르베르트 폰 카라얀

죽음과 삶을 오가다
〈터널〉

하정우라는 배우는 참 능청스럽다. 사람들은 여전히 영화 〈추격자〉
(2008)에서 전직 형사 역을 맡은 배우 김윤석보다 연쇄살인마를 연기
한 악역 하정우에 대한 강렬함을 더 많이 기억하고 있다. 진짜 살인마
보다 더 진짜 같다는 평을 들었을 정도니 말이다.

그의 대표작 가운데 리얼하고 뻔뻔한 영화들을 꼽자면 우선 군대
를 소재로 한 영화 〈용서받지 못한 자〉(2005)가 있고, 배우 전도연과
호흡을 맞추며 능청스러움의 극치를 보여주었던 〈멋진 하루〉(2009),
먹방 수식어를 달아준 〈황해〉(2010), 〈멋진 하루〉와 비슷하면서도 또
다른 남친 캐릭터를 선보이며 배우 공효진과 폭소를 자아냈던 〈러브
픽션〉(2011), 하정우 단독 영화라 해도 무방한 〈더 테러 라이브〉(2013)
등이 있다. 그리고 엄지 척 하게 만든 또 하나의 걸작 〈터널〉도 빼놓

<터널>(2016)

감독: 김성훈

출연: 하정우, 배두나, 오달수, 정석용 外

을 수 없다. 〈터널〉은 이 책의 목적인 클래식음악에 대한 적지 않은 이야깃거리가 담겨 있다.

◀》 베토벤의 음악

자동차 딜러인 주인공 정수는 집으로 가는 길에 주유소에 들른다. 주유소 직원 할아버지의 계산 착오가 있었지만 크게 개의치 않고 생수 2병을 받은 뒤 주유소를 유유히 빠져나간다. 정수는 가는 길에 아내 세현과 통화하며 딸의 생일에 대한 이야기를 나눈다. 영화는 정수의

차 뒷좌석을 비추며 그가 주유소에서 받은 생수와 딸에게 줄 케이크를 보여준다. 당연히 생존과 가장 밀접한 관련이 있는 물품들이다. 정수는 세현과 통화 중 걸려온 고객의 연락을 통해 큰 계약 건을 하나 성사시키게 된다. 기분이 매우 좋아진 정수가 이내 곧 개통된 지 한 달도 채 되지 않은 신설 터널로 진입한다. 호러영화처럼 불길한 징조를 암시하듯 터널의 입구 밖 하늘에서는 새들의 지저귐 소리가 예사롭지 않다.

적막하고 어두운 터널에서 기분 나쁜 묵직한 소리가 들려온다. 그러더니 정수의 차 뒤에서부터 터널 천장이 무너지기 시작하며 정수

터널이 붕괴되면서 그 안에 고립된 정수

는 터널 안에 고립된다. 잠시 후 정수는 붕괴된 돌 더미에 깔린 상태로 구조요청을 한다. 한심하기 짝이 없는 응대자 전화에 울화통이 터지지만 대책반 구조대장 대경의 책임하에 정수를 구출하기 위한 필사의 노력들이 전개된다. 하지만 상황이 좋지 않다. 여러 악조건으로 구조가 장기화될 조짐을 보인다. 정수는 사태의 중대함을 모른 채 이미 생수 1병을 반 이상 마신 상태다. 물을 아껴 먹으라는 대경의 조언에 정수는 남은 생수 1병과 딸의 케이크로 버티기로 한다.

고립된 공간 속 멀지 않은 곳에서 소리가 들려온다. 사람의 목소리다. 정수가 비좁은 공간을 비집고 들어가자 잔해에 깔려 운전석에서 옴짝달싹 못하는 미나를 발견한다. 불안해 보이는 미나에게 정수는 물을 나누어주며 보살핀다. 무료하던 정수가 미나의 차 라디오 주파수를 돌리던 중 때마침 주파수가 하나 잡힌다. "94.2MHz[1] 클래식 전문 채널"이라는 라디오 DJ의 목소리와 함께 청량한 음악이 흘러나온다. 그러자 정수가 태연하게 미나에게 묻는다.

"클래식? 나쁘지 않아. 마음의 안정! 미나 씨, 클래식 좋아해요?"

"저 고등학교 졸업 이후로 처음 들어요."

적어도 정수는 클래식음악을 싫어하지는 않는 듯 보인다. 정수와 미나의 대화 때문에 희미하게 들리지만 송곳처럼 튀어나오는 클라리넷의 소리 덕분에 필자는 어떤 클래식음악이 사용되었는지 알

[1] 영화가 아닌 현실에서의 라디오 클래식 채널은 KBS 클래식 FM 93.1MHz다.

수 있었다. 이 작품은 6악장으로 구성된 베토벤의 〈7중주 E♭장조, Op.20〉(1799~1800) 중 1악장(Adagio-allegro con brio)이다.

〈7중주〉의 편성은 클라리넷, 바순, 호른, 바이올린, 비올라, 첼로, 콘트라베이스의 7대 악기로 구성된다. 국내외에서 그리 자주 연주되는 레퍼토리는 아니지만 베토벤의 작곡 시기적으로는 대단히 의미가 깊다. 작품은 1800년에 초연되었고, 1802년에 출판되어 세상에 공개되었다. 대략 1800년을 기준으로 봤을 때 이 시기는 크게 베토벤 작곡연대의 초기, 중기, 말기 가운데 초기의 마지막 지점에 해당한다. 당시는 30대에 진입한 베토벤이 그의 첫 번째 교향곡인 〈1번 C장조, Op.21〉과 첫 현악4중주인 〈Op.18〉에 수록된 6개의 작품들을 내놓았던 때다.

독일 본에서 소년기를 보낸 베토벤은 1792년 음악의 거점인 비엔나로 입성한 뒤 청중들의 취향을 고려해 즐거움을 줄 수 있는 음악들에 대한 필요성을 느끼게 되었다. 그래서 탄생한 작품들이 〈7중주〉를 포함한 〈관악8중주, Op.103〉(1793) 및 〈관악6중주, Op.71〉(1796) 과 같은 여흥을 위한 실내악들이었다. 새로운 도시의 사람들은 이렇게 관악기가 들어가는 앙상블에 대해 "최고의 작품"이란 인식을 갖고 있었다. 베토벤 또한 그러한 작곡들을 결코 시간 낭비라 생각하지 않고 많은 공을 들여 완성시켰다. 하지만 이 7중주를 기점으로 베토벤은 더 이상 관악 실내악 장르에 관심을 갖지 않게 되었다. 오히려 진중한 현악4중주들(〈Op.59〉 등)을 포함한 32곡의 나머지 피아노 소나

타들과 관현악곡들에 집중했다.

〈7중주〉는 베토벤만의 색다른 음악적 취향과 우아함을 느낄 수 있는 곡이다. 고전의 단점이라 여기는 상투적 표현에서 벗어나 베토벤만의 독창성을 드러낸다. 영화에서 들려오는 클라리넷의 소리는 이 곡 1악장의 제1주제인 주선율이다. 본 곡을 처음부터 찬찬히 들어보면 메인테마의 선율을 바이올린이 먼저 받고 이어 클라리넷이 다시 밝고 명쾌하게 연주한다. 스크린에서 드문드문 들려오지만 유독 클라리넷의 소리가 잘 들리는 이유다. 자세히 들으면 편성에 속한 호른의 풍성한 울림도 찾을 수 있다.

나름 괜찮았던 분위기와 즐거운 베토벤의 실내악 음악이 지나가고 정수에게 불안한 상황들이 닥친다. 안타깝게 미나가 부상으로 사망하고, 물도 바닥을 드러낸다. 대경의 말대로 정수는 자신의 오줌을 받아 놓는다. 살기 위해 물을 대체할 수분이 필요했기 때문이다. 터널 굴착작업이 열흘 정도 더 걸린다는 대경의 말에도 정수는 아직까지 심적 여유가 있다. 정수가 오줌 마시기를 시도하는 찰나, 근처에서 낙수 비슷한 소리가 들린다. 정수는 콘크리트에 박힌 철근에서 조금씩 떨어지는 물을 발견하고 기쁜 마음에 세현에게 전화해 그녀를 안심시킨다. 그리고 손톱깎이로 수염을 자르면서 유일하게 주파수가 잡히는 클래식 라디오 방송을 듣는다. 라디오 DJ의 멘트와 희망찬 음악이 흐른다.

"만약 구출되시기 전에 통신이 끊기게 되면 본 라디오를 통해서

안드레이 라주모프스키 백작

12시 정각에 5분간 이정수씨에게 소식을 전하는 구조 지원방송을 하기로 했습니다."

지금까지는 긍정적인 상황이다. 사용된 클래식음악도 이전보다 더 활기차다. 이 음악도 베토벤의 실내악곡이다. 앞선 〈7중주〉보다 비중 있게 다뤄지는 작품으로, 베토벤 현악4중주 중 가장 연주가 많이 되는 곡이기도 하다. 1800년 이후 오랜만에 작곡된 4악장의 〈현악4중주 7번 F장조, Op.59-1〉'라주모프스키 1(Razumovsky I, 1806)'이다. 일명 라주모프스키 현악4중주라 불리는 이 작품은 모두 3곡으로 구성되어 있으며 베토벤의 중기 양식에 속한다. 이 곡들은 1792년부터 20년 가까이 비엔나에 주재하던 러시아 대사 안드레이 라주모프스키 백작이 소유하고 있던 당대 유럽 최고의 악단 이그나츠 슈판치히 현악4중주단을 위한 것으로 베토벤에게 1805년 말경에 의뢰되었다.

그런데 이 곡은 연주자 입장에서 결코 쉬운 곡이 아니다. 듣는 이들에게도 마찬가지다. 연주의 기술적인 어려움 때문에 오죽했으면 제1바이올린 주자인 슈판치히가 불만을 토로했을 정도였다. 초연 결과는 요즘 말로 폭망(폭삭 망하다)이었다. 음악평론가들의 비판은 물론, 베토벤을 향한 관객들의 조롱이 빗발쳤다. 그러나 베토벤은 아랑곳하

지 않고 "미래의 관객들을 위한 작품"이란 말을 남기고는 주변의 비난을 일축했다.

영화에서 사용된 부분은 첼로의 주제선율을 시작으로 제1바이올린이 주제를 받으면서 점진적으로 고조시키는 첫 번째 라주모프스키의 시작 파트다. 3곡의 라주모프스키 4중주 중에서도 〈7번〉은 특히 웅대하고 혁신적이기까지 하다. 1악장만 해도 400마디로 이루어진 거대한 악장으로 4대의 악기가 마치 오케스트라를 연상시키는 압도적인 분위기를 자아낸다.

◀)) 붕괴 23일 후

드디어 실제로 있을 법한 사회적 문제가 발생한다. 정수가 매몰된 위치는 환풍기 바로 아래다. 설계도면상으로는 환풍기의 개수가 7개로 나와 있다. 하지만 실제 터널 개통식 때 촬영한 영상에는 모두 6개다. 그러니까 잘못된 도면으로 애초부터 잘못된 곳을 판 것이다. 붕괴 후 17일의 시간을 허비한 셈이다. 정수의 정확한 위치는 잘못 판 곳에서 150m 떨어져 있다.

이제 정수의 상황이 매우 심각해졌다. 바깥 상황도 안 좋다. 붕괴된 제1하도터널로 인해 근처의 제2하도터널 발파가 미뤄지고 있고, 하도 신도시 입주 건에도 상당한 차질이 빚어지고 있는 상태다. 또 정

정수의 아내 세현은 라디오를 통해 남편에게 마지막 인사를 전한다.

수를 구조하려던 인부 1명이 사고로 사망하면서 구조대책이 점점 비관적으로 흐른다. 여론도 더 이상 정수의 생존에 기대를 걸지 않는다. 정수의 상태도 한계다.

　아내 세현은 처절한 선택을 해야만 한다. 그것은 바로 구조 중지 결정이다. 세현은 정수가 듣고 있을 클래식 라디오 방송국을 찾아 정수에게 마지막 인사를 한다. 정수는 클래식 방송을 켜두고 있다. 신비롭지만 슬픈 음악이 끝나고 세현의 목소리가 오디오로 흘러나온다. 세현에게는 믿고 싶은 않은 현실일 것이다. 당사자인 정수는 더더욱 그럴 테다. 세현의 멘트가 나오기 전 정수가 듣고 있던 오케스트라곡이 아주 짧게 지나가며 끝난다. 이 모든 것이 비현실인 것처럼 들려오던 음악이다. 바로 프랑스의 후기 낭만주의 작곡가 라벨의 〈죽은 왕녀를 위한 파반느(Pavane pour une infante défunte)〉(1899)다.

모리스 라벨. 프랑스의 후기 낭만주의 작곡가로 〈죽은 왕녀를 위한 파반느〉를 작곡했다.

〈죽은 왕녀를 위한 파반느〉의 오리지널 버전은 피아노 솔로다. 그러다가 1910년 라벨이 피아노 솔로를 관현악으로 편곡해 더욱 널리 인정받게 되면서 오케스트라 버전도 지금까지 걸작으로 평가받고 있다. 편곡은 오리지널의 선율을 살리면서 본래의 악기를 다른 악기로 변경해 연주가 가능하도록 한 것이다. 라벨은 편곡의 대가다. 대표적으로 자신이 작곡한 피아노곡집 〈거울〉을 관현악곡으로 편곡한 것과 러시아 작곡가 모데스트 페트로비치 무소륵스키(Modest Petrovich Mussorgsky, 1839~1881)의 피아노곡 〈전람회의 그림〉을 관현악으로 편곡한 것 등이 그렇다.

제목의 '파반느(pavane)'는 16세기 르네상스 시대 유럽에서 유행한 장중한 성격의 2박자계 춤곡이다. '공작(鳥)'이란 의미의 이탈리아

어 '파포네(pavóne)'에서 파생했다. 그리고 '죽은 왕녀'의 주인공은 라벨의 후원자이자 처음 피아노곡을 헌정받은 폴리냑 공작부인이 아니냐는 추측을 낳았으나 라벨은 이에 대해 "옛 프랑스 궁전에서 작은 왕녀가 춤을 췄을 법한 파반느"라며 특정 대상을 지칭하는 말이 아니라고 일축했다. 또 프랑스어로 'infante'와 'défunte'가 발음이 비슷해 이와 같은 이름으로 정했다며 제목 해석에 대해 단호히 선을 그었다. 라벨은 자신의 곡에 대해 매우 객관적이고 비평적이었다. 이 곡도 그랬다. 본래의 피아노곡 변주형식에 대한 자신의 곡 평가에 라벨은 "새로운 맛이 느껴지지 않는다"라며 냉정한 리뷰를 드러낸 바 있다.

영화 대미에도 멋진 클래식음악이 하나 나오는데, 영화에서 친절히 제목이 언급된다. 그것은 러시아의 작곡가 쇼스타코비치의 〈바이올린 협주곡 1번 a단조, Op.77〉(1948)이다. 이 곡은 쇼스타코비치의 2개의 바이올린 협주곡[2] 중 첫 번째에 해당한다. 〈1번〉 협주곡에서 눈에 띄는 것은 악장의 개수다. 보통의 협주곡은 3악장 구성이지만 이 곡은 모두 4악장이다. 작곡가는 4악장이란 틀을 갖추고 있는 교향곡의 형식을 채택해 교향적 협주곡을 만들었다. 그중 영화에서 쓰인 부분이 공교롭게도 4악장(Burlesque: allegro con brio-presto)이다. 일반적인 협주곡과 다른 점이라면 각각의 악장이 독립된 곡의 형태를 띠

2 1967년에 작곡된 〈바이올린 협주곡 2번, c#단조, Op.129〉는 1955년 〈바이올린 협주곡 1번〉이 초연된 후 12년 만에 완성된 두 번째 바이올린 협주곡이다. 당시 철학적, 사색적 내용에 심취해 있던 쇼스타코비치가 한층 더 서구적 성향을 강하게 드러낸 작품이다.

고 있다는 것이다. 즉 악장마다 각기 다른 하나의 곡처럼 느껴진다는 말이다. 4악장이 확실히 그런 느낌을 준다. 영화의 엔딩에서 독주 바이올린이 오케스트라의 리듬에 맞춰 격하게 연주되면서 왁자지껄하게 마지막 악장의 정리가 이루어진다.

〈1번〉은 쇼스타코비치의 작품 중에서도 매우 특별한 의미를 갖고 있다. 그것은 음악적 내용이 아니라 작곡 경위에 관한 것이다. 그의 협주곡 작곡은 제2차 세계대전 직후에 이루어졌다. 게다가 당시 소비에트 체제로 인한 제한적 예술활동의 시련도 감당해야 할 몫이었다. 1948년 〈1번〉 작곡 당시 소비에트 음악가 회의가 열렸는데 작곡가, 연주가, 음악평론가, 음악학자 등 약 30명이 모여 서유럽에서 도입된 형식주의 사상과 반 소비에트 선전에 대한 투쟁을 목표로 인민대중의 음악성을 높이기 위한 음악예술 발전에 대해 토의했다. 즉 음악작품에 대한 사상 검열이 심했던 상황이었다.

쇼스타코비치는 이미 자신의 〈교향곡 9번〉(1945)이 서구적 모더니즘에 젖어 형식주의에 치중하고 있다는 비판을 받은 바 있어 〈바이올린 협주곡 1번〉을 완성시키고 7년 동안 이를 발표하지 못했다. 크렘린 가이드에 따라 음악이 단순하고 접근성이 좋아야 했는데, 쇼스타코비치의 예술성은 복잡하고 추상적이었기에 그 기준을 준수하기 어려워 의심받기 딱 좋았기 때문이다. 그는 단순히 공산당에 대한 비판과 저항이 아니라 음악 전체의 빈곤화를 초래하는 관료주의적 사고가 없어져야 한다는 견해였다. 단지 소비에트 음악이 그로 인해 저

해되는 것을 우려했을 뿐이었다.

마침내 1953년 스탈린이 사망한 후에야 그의 바람은 이루어질 수 있었다. 1955년 레닌그라드 필하모닉 대강당에서 이 곡을 헌정받은 바이올리니스트 다비드 오이스트라흐(David Oistrakh, 1908~1974)[3]의 연주와 예프게니 므라빈스키(Yevgeny Mravinsky, 1903~1988)[4]가 지휘하는 레닌그라드 필하모니 교향악단과의 협연으로 세상에 공개될 수 있었다.

그리고 하나 더! 영화에서 쇼스타코비치의 음악이 끝나고 이 곡을 잘 알고 있는 어느 배우의 이런 대사가 나온다.

"쇼스타코비치! 내가 거기 조금만 더 있었어도 교향곡 하나 만들고 나오는 건데⋯."

쇼스타코비치의 바이올린 협주곡의 음악만 듣고 제목을 맞출 수 있는 수준의 사람이라면 전공자가 아닌 이상 상당한 수준의 애호가일 가능성이 크다. 그렇지만 그 수준이 그저 음악만을 외워 맞추는 정도라면 참으로 안타까울 것 같다. 그분들은 음악을 듣지 않고도 맞출

3 20세기 세계 바이올린계를 양분했던 야샤 하이페츠(Jascha Heifetz)와 늘 함께 거론되는 최고 권위의 대가다. 그가 남긴 거의 모든 음반들이 명반일 정도로 그의 연주력과 음악성은 위대하다. 다비드의 아들 이고르 오이스트라흐(Igor Oistrakh) 또한 최고의 바이올린 연주자로 추앙받는다.

4 러시아를 대표하는 명지휘자 중 한 명이며, 35세의 나이로 레닌그라드 필하모니의 음악감독직에 오르며 큰 화제를 불러일으켰다. 차이콥스키의 작품은 물론, 두터운 교분을 맺은 쇼스타코비치의 작품에서 특히 탁월한 진가를 발휘했다. 소련의 지휘자 중 가장 서구적인 세련미를 지니고 있다는 평이 지배적이다.

수 있는 경지를 코앞에 두고 오랜 기간 청취에만 집중한 분들일 수도 있다.

그런 분들에게 조언을 하나 드리자면 청취도 중요하지만 음악을 눈으로 보고 읽는 일을 반드시 병행해야 한다는 것을 알려드리고 싶다. 음악을 눈으로 보는 것은 직접 공연장에 찾아가 악기의 사용과 편성, 그리고 연주법에 대해 확인하는 것이다. 음악을 읽는 것은 음악이 흐르는 동안 눈 감고 음악을 외우는 것이 아니라 눈 뜨고 악보를 보며 음악의 흐름을 실질적으로 쫓아가는 것이다.

이것들에 대한 내공이 쌓이면 작곡가별 작곡 스타일에 대해 완벽하게까지는 아니어도 대강의 윤곽과 특성을 파악할 수 있다. 이것은 전문가적 시각이 아닌 일반 대중들의 눈높이에서다. 따로 공부를 해야 한다는 것이 아니라 이전부터 자연스럽게 청취를 해왔던 것처럼 하면 된다. 이것만으로도 처음 듣는 음악일지라도 작곡가를 판별할 수 있는 귀가 열리게 될 것이다. 어느 순간 당신이 그것을 해냈다면 놀라지 마시라. 너무나 당연한 결과다.

[CD] 루트비히 판 베토벤, ⟨Septet, Op.20⟩

음반: 필립스

연주: 베를린 필하모닉 8중주 멤버들

[3CD] 루트비히 판 베토벤: 'Middle- Period' ⟨String Quartets Nos.7-11⟩

음반: EMI

연주: 알반 베르크 4중주단

[CD] 모리스 라벨, ⟨Bolero⟩, ⟨Pavane pour une infante defunte⟩, ⟨Daphnis et Chloe Suite No.2⟩

음반: EMI

연주: 런던 심포니 오케스트라

지휘: 앙드레 프레빈

[CD] 볼프강 아마데우스 모차르트 & 드미트리 쇼스타코비치, ⟨Violin Concertos⟩

음반: 오르페오

협주: 다비드 오이스트라흐(바이올리니스트) & 레닌그라드 필하모니

지휘: 에브게니 므라빈스키

서번트 증후군의 천재적인 연주
〈그것만이 내 세상〉

1887년 영국의 의학박사 존 랭던 다운이 처음 사용한 의학용어가 있다. 바로 '서번트 증후군(Savant syndrome)'이다. 다른 말로는 '백치 천재'라고도 한다. 이는 낮은 IQ를 가진 석학이나 천재를 뜻하는 것으로, 자폐증이나 지적장애를 가진 이들에게서 특정 분야의 우수한 능력이 발휘되는 현상이다.

영화 〈그것만이 내 세상〉은 음악 서번트 증후군을 소재로 한 영화다. 서번트 증후군을 연기한 오진태 역의 배우 박정민은 이 영화를 위해 피아노 연습에만 무려 900시간을 할애했다고 한다. 더욱 놀라운 것은 그가 피아노를 전혀 치지 못한다는 사실이다. 실제로 영화 내에 쓰인 피아노 음악들은 900시간을 연습한다고 잘 칠 수 있는 수준의 곡들이 아니다. 프로들도 까다로워 하는 대곡들이다. 하지만 그는 연

〈그것만이 내 세상〉(2017)

감독: 최성현
출연: 이병헌, 윤여정, 박정민, 문숙 外

주 표현을 어색함 없이 재현해내 관객들에게 영화 이상의 감동을 선사했다.

🔊 주옥같은 피아노 명곡들

할리우드 블록버스터 〈지.아이.조〉(2009, 2013) 시리즈와 한국 영화 〈광해〉(2012), 〈마스터〉(2016), 〈싱글라이더〉(2016) 등에서 보여준 이병헌이란 배우의 존재감은 그간 무시할 수 없는 것이었다. 불미스러운 사건들을 겪고도 고공행진을 할 수 있던 그의 저력은 그만큼 대단했다.

전직 복서 조하는 전단지 아르바이트와 스파링 파트너를 하며 하루하루 살아간다.

영화 〈그것만이 내 세상〉에서도 그랬다. 이병헌이란 배우 한 명의 등장이 얼마만큼 영화에 지대한 영향을 미치는지 보여준 영화였다.

하지만 이 영화에서 음악적 연출의 완성도를 이끈 사람은 바로 박정민이었다. 영화 전반에서 활약한 박정민의 지적장애 연기와 압도적인 피아노 연주 퍼포먼스가 단연 큰 역할을 했고, 이병헌이 박정민을 서포트하는 양상으로 시종일관 코믹한 분위기를 만들었다.

과거 WBC 웰터급 동양 챔피언인 전직 복서 조하는 대학로 거리에서 전단지 아르바이트와 틈틈이 스파링 파트너로 대전료를 벌며 하루하루를 살아간다. 어느 날 조하는 친구 동수를 만나 식당에 들어간다. 그곳에서 식당일을 하는 친어머니 주인숙과 우연히 마주친다. 조하와 인숙의 만남은 10여 년 만이다. 조하는 어머니에 대한 그리움과

서러움으로 마음의 상처가 깊다. 그런 조하를 바라보는 인숙의 마음
은 그저 미안하고 가슴 아플 뿐이다. 인숙은 장애를 가진 진태를 데리
고 산다. 진태는 아버지가 다른 조하의 이부동생이다. 과거 인숙은 술
주정뱅이 남편의 가정폭력으로부터 벗어나고자 어린 조하를 두고 재
혼해 새 삶을 살게 되었다. 그렇게 태어난 아이가 진태다. 하지만 진태
는 서번트 증후군을 가진 채 살아가야 하는 인숙의 아픈 손가락이다.

조하는 어머니를 만나 술을 마신 뒤 정처 없이 길을 걷다 도로 위
에서 교통사고를 당하게 된다. 큰 사고처럼 보였지만 조하는 금세 의
식을 회복하며 멀쩡히 일어난다. 사고를 낸 당사자는 조하를 자신의
집으로 불러들인다. 교통사고의 가해자는 부잣집 딸이다. 조하는 회
장이라 불리는 딸의 어머니에게 위로는커녕 범죄자 취급을 받는 수모
를 겪게 되고, 딸은 그런 조하에게 미안한 마음에 따로 그를 찾아가 사
과한다. 그녀는 자신이 사고를 낸 경위에 대해 설명한다. 조하를 다치
게 한 그녀의 회상 신에서 빗길 속 과속운전 장면이 보인다. 그녀의 질
주와 동시에 유려한 선율의 음악이 흐른다. 이야기를 듣고 난 조하는
그녀에게도 아픔이 있다는 것을 알게 된다.

과연 필자라면 이 부분에 어떤 클래식음악을 삽입했을까 고민해
보았다. 사실 딱히 떠오르지는 않았다. 결국 여기에서 쓰인 라흐마니노
프의 〈피아노 협주곡 2번 c단조, Op.18〉 이상의 것을 생각하지 못했을
가능성이 크다. 어떻게 그리 그럴싸하게 영상과 자연스럽게 매칭을 했
는지 신기할 따름이다. 이 부분이 영화의 플롯에서 그렇게 중요한 부분

소비에트 연방 출신의 마지막 낭만파 피아니스트 세르게이 라흐마니노프(좌)와 블라디미르 호로비츠(우)

은 아니지만 비중 있는 클래식음악을 사용하고 있기에 소개하려 한다.

러시아의 작곡가이자 지휘자, 그리고 명피아니스트인 세르게이 라흐마니노프(Sergei Rachmaninoff, 1873~1943)는 블라디미르 호로비츠 (Vladimir Horowitz, 1903~1989)[1]와 더불어 소비에트 연방 출신의 마지막 낭만파 피아니스트다. 그는 1909년 미국으로 건너가 지휘와 피아노 연주로 명성을 떨쳤다. 19세기의 차이콥스키가 일궈낸 국제적 낭

1 19세기 피아니즘의 권위자로 쇼팽과 리스트를 꼽는다면, 20세기에는 호로비츠라 할 정도로 피아니스트로는 최고의 영예를 누린 연주자다. 1928년 선배 음악가 라흐마니노프를 만나 그의 〈피아노 협주곡 3번〉을 받아 자신의 주요 레퍼토리로 사용하며 라흐마니노프 피아노 협주곡의 인기를 격상시켰다. 한편, 호로비츠의 음반 중에는 라흐마니노프의 〈피아노 협주곡 2번〉의 녹음은 없다.

만주의 어법을 계승시키며 다양한 음악장르들을 쏟아낸 후기 낭만주의 작곡가로 더욱 잘 알려져 있다.

그가 작곡한 피아노 협주곡은 총 4곡이며, 그중 〈2번〉과 〈3번〉 협주곡이 널리 연주되고 있다. 보통은 〈2번〉의 3악장(Allegro scherzando)이 방송매체의 전파를 많이 타 누구의 음악인지는 모를지언정 그 멜로디는 친숙하다. 하지만 영화에서 사용된 2악장(Adagio sostenuto-più animato-tempo I)은 3악장만큼은 아니다. 극히 일부분만을 다루고 있어 상세히 느끼기는 더더욱 어렵다. 그러나 아름다운 악장임에는 틀림없다. 2악장은 오케스트라의 현 파트와 솔로 피아노의 팽팽한 긴장 속에 주제선율이 아슬아슬하게 관통해나가는 것이 포인트다. 반드시 따로 전체를 들어보길 추천한다.

한편, 인숙은 조하의 친구 동수에게 조하의 행방을 알아내 조하를 직접 찾는다. 인숙은 조하에게 같이 살자는 제안을 하고 조하는 그런 어머니의 제안을 받아들여 무심한 척 인숙과 진태의 집에 들어가게 된다. 불편하긴 하지만 당장 숙식을 해결할 처지가 못 되는 조하에게는 친구 동수의 말대로 복권 당첨이나 마찬가지다. 드디어 조하와 진태 두 형제가 만난다. 아직 조하는 진태의 상태를 정확히 모른다.

복지관에서 청소 일을 하고 있는 인숙에게 직원이 국내에서 열리는 프레데릭 피아노 콩쿠르에 진태를 내보내라는 권유를 한다. 그 옆에서 진태는 간드러지는 피아노곡을 연주하고 있다. 직원은 프레데릭 콩쿠르는 상금 500만 원이 걸린 대회고, 프레데릭 스쿨의 문성기 원

장이 주관하기 때문에 후일 피아니스트로의 성공을 보장받을 수 있다고 설명한다. 문 원장은 제자 한가율을 국제 쇼팽 콩쿠르 2위에 올렸을 만큼 명성이 자자하다.

드디어 이곳에서 첫 번째 클래식음악이 등장한다. 복지관에서 진태의 연주로 흘러나오는 음악은 쇼팽의 〈녹턴 2번 E♭장조, Op.9-2〉(1830~1832)다. 앞서 프레데릭 콩쿠르나 프레데릭 스쿨의 '프레데릭'은 쇼팽의 이름이다. 피아노의 대명사 쇼팽을 내세운 만큼 영화에서는 쇼팽작품의 사용 빈도가 높다. 무려 4곡이나 쓰였다. 내용의 자연스러운 흐름을 위해 미리 나머지 쇼팽의 작품들이 어디에서 등장하는지 간략히 나열해보도록 하겠다.

- 진태가 대학로에서 월광 소나타를 연주하고 KFC에서 징거버거 세트를 더 먹으려고 자리를 비운 사이 조하가 진태의 휴대폰에서 본 한가율의 연주영상: 쇼팽의 〈발라드 3번 A♭장조, Op.47〉
- 진태가 가율의 집에서 선보인 곡: 쇼팽의 〈피아노 협주곡 1번 e단조, Op.11〉 중 3악장(Rondo-vivace)
- 진태가 프레데릭 콩쿠르에서 연주한 곡: 쇼팽의 〈즉흥곡 4번 c#단조, Op. posth.[2]66〉 중 '환상'

2 'posthumous'의 약자로 "(어떤 사람) 사후의"란 뜻이다. 또한 작곡가의 '유작'으로도 해석할 수 있다. 음악에서는 작곡가 생전에 출판되지 않았던 곡이 사후에 출판되었을 때 붙인다.

위에 열거한 3곡들 중에서 우리에게 덜 익숙한 작품 하나만 말하자면, 첫 번째의 쇼팽 〈발라드 3번〉이다. 쇼팽의 발라드는 총 4개의 곡으로 구성된다. 이는 솔로 피아노를 위한 단악장 형식으로 표준 피아노 레퍼토리 가운데 연주가 까다롭기로 유명하다.

'발라드(ballade)[3]'란 용어는 자유로운 형식의 서사시 혹은 담시(譚詩)[4]를 뜻한다. 발라드의 쓰임은 나라마다 조금씩 차이가 있다. 쇼팽이 사용한 발라드는 시의 구조를 이용한 이탈리아의 '발라타(ballata)[5]', 또 하나는 춤곡 형식의 발라드로 발레의 막간에 사용되는 음악이다. 이와 같은 요소들로 인해 쇼팽의 발라드들은 드라마틱하면서 음악적 느낌을 준다. 그의 발라드는 브람스와 리스트의 작품들에 직접적인 영향을 끼쳤으며, 쇼팽 이후 그들은 자신들만의 독창적인 발라드 음악을 작곡할 수 있었다.

4곡의 쇼팽 발라드는 쇼팽의 음악들 중 음반 수와 공연 횟수로 최대의 기록을 자랑하는 곡이다. 그만큼 피아니스트들이 반드시 섭렵해야 하는 레퍼토리다. 4곡 모두 각기 다른 특징들을 가지고 있다. 공통점이라면 3부분으로 구분되는 뚜렷한 섹션을 가지고 있다는 점이다. 그중 〈3번〉 발라드는 다른 발라드들보다 그러한 구조적 측면에 있어

3 음악적으로는 원래는 춤곡이었다가 점차 성악곡으로 발전했고, 이제는 어떤 이야기를 나타내는 자유형식의 기악곡이란 의미로 쓰인다.

4 서정적, 서사적, 드라마적 요소를 모두 포함하고 있는 대화체의 특수한 형식을 말한다.

5 14세기경 이탈리아에서 주로 사용한 시와 음악의 형식을 말한다.

서 뛰어난 견고함을 보여준다. 일반적으로 하나의 주제선율은 하나의 흐름을 가지고 있지만 이 곡에서는 하나의 주제선율에 2가지의 다른 성격을 구분 지어 놓았다. 첫 번째 부분은 시적 표현을 보여주며, 두 번째 부분에서는 춤곡 성향을 드러낸다. 이는 앞서 말한 쇼팽 발라드의 기본 성향들을 모두 포함한다고 볼 수 있다.

쇼팽의 발라드는 영화 속의 또 다른 영상으로 만날 수 있다. 조하가 부잣집 딸이 누구인지를 인지하는 것으로 포커스를 맞춘 부분이었기에 아무래도 음악에 대한 관심도는 떨어질 수밖에 없다. 게다가 잘 들리지도 않는다. 그래도 클래식음악을 담고 있는 장면이므로 짚고 넘어가는 것이 좋을 것 같다.

진태가 좋아하고 즐겨 듣는 피아노 연주는 피아니스트 한가율의 것이다. 한가율은 조하를 차로 친 부잣집 딸이다. 한가율 역은 배우 한지민이 맡았다. 그녀는 뺑소니 사고로 다리 하나를 잃고는 피아노를 잊은 채 절망 속에서 살아왔다. 그런 한가율의 진짜 정체를 알게 된 조하는 그녀를 찾아가 진태의 연주를 평가해달라고 부탁한다. 그러나 가율은 이를 거절한다. 체념한 조하가 진태를 데리고 나가려던 중 진태는 가율의 집에 놓인 피아노를 발견하고는 쇼팽의 〈피아노 협주곡 1번〉을 친다. 진태의 놀라운 실력에 발길을 멈춘 가율은 진태에게로 다가가 자신이 건반을 누른 뒤 진태의 반응을 살핀다. 진태는 곧장 가율의 것을 따라 친다. 가율은 의자에 앉아 진태의 실력을 직접 확인하기 위해 진태와 함께 2중주곡을 연주한다. 인상적인 장면을 연

가율의 집에서 피아노를 발견한 진태는 쇼팽의 〈피아노 협주곡 1번〉을 연주한다.

출한 이 작품은 브람스[6]의 〈헝가리 무곡 5번, WoO[7]1〉(1868)이다.

브람스의 〈헝가리 무곡〉은 크게 전 4집으로 정리되어 있다. 곡 수로 따지면 전부 21곡이다. 이 곡들은 본래 피아노 연탄곡(連彈曲)[8]으로 쓰인 것들이다(제10곡까지는 브람스 자신에 의해 피아노 독주용으로도 편곡되었다).

19세기에 자주 등장하는 〈헝가리…〉란 국가의 이름이 들어가는 제목들은 실제 헝가리의 음악양식을 말하는 것이 아니라 대개 헝가

6 슈만의 제자인 그는 멘델스존과 슈만 이후의 독일 낭만파 가운데 비교적 보수적 경향을 띤다. 모든 종류의 곡에 걸쳐 브람스의 음악에서 헝가리 집시음악의 기법을 자주 엿볼 수 있다.

7 작품 번호가 없는 작품(Werke ohne Opuszahl, Work without opus number). 주로 베토벤의 작품들 중 출판되지 않은(작품번호가 부여되지 않은) 것들에 적용되었다. 하지만 브람스, 슈만, 클레멘티, 슈포어 등 다른 작곡가들의 작품들에 종종 사용되기도 한다.

8 한 대의 건반악기를 두 사람이 함께 치며 연주하기 위해 만들어진 곡이다.

리 집시음악 스타일을 따른 것들이다. 18세기 후반 비엔나에서 활동하던 하이든이 집시의 양식을 도입해 유행시킨 것이 그 발단이라 할 수 있다. 유럽 대다수의 국가들은 집시를 심하게 배척했다. 15세기 무렵 집시가 난폭하고 불결하다는 풍토가 만연해지면서 집시는 당연히 죽어 마땅한 존재로 여길 정도였다.

하지만 영국과 오스트리아만큼은 다른 나라들과 달리 집시에 대해 관대했다. 그들에게 직업을 알선했으며, 시민의식을 가르쳤다. 특히 오스트리아에서는 그 이전까지 독일어로 '치고이네르(zigeuner, 집시)'라고 불리던 부정적 이름을 금지시키고 '신(新) 헝가리인'이라 불리도록 했다. 오스트리아의 작곡가들이 집시음악에 관심을 보이게 된 것은 이와 전혀 무관하지 않을 것이다. 또한 〈헝가리…〉란 제목의 출처도 따지고 보면 오스트리아-헝가리 제국(Empire of Austria-Hungary)[9]의 형성 과정에서 빚어진 영향이란 점도 무시할 수 없다.

그 유명한 〈5번〉 무곡은 제1집(제1~5곡)에 해당한다. 연탄곡(4손용) 1집과 2집(제6~10곡)의 초연은 1868년 클라라 슈만[10]과 브람스의 연주로 이루어졌다. 작품은 시작부터 격렬함을 숨기는 듯 보이지만

9 19세기 후반에 성립된 오스트리아-헝가리 국가체제다. 1866년 프로이센과의 전쟁에서 패한 오스트리아가 독일어권 내에서 패권을 잃고 중대한 국가적 위기 상황에 직면함에 따라 1867년 헝가리 마자르인 귀족과 타협해 헝가리 왕국의 건설을 허용했다. 이에 오스트리아 황제 프란츠 요제프 1세가 헝가리의 국왕을 겸하는 동군연합 2중제국이 성립되었다.

10 독일 최고의 여류 피아니스트이자 낭만파 작곡가 로베르트 슈만의 아내로 유명하다. 특히 슈만의 제자인 브람스와의 친분이 두터웠고 평생 브람스의 음악적 지지를 아끼지 않았다.

이내 감춰진 정열을 폭발시킨다. 집시음악의 특징답게 선율에 각종 장식을 더하거나 다양한 속도와 리듬의 대비가 두드러진다. 어떤 면에서는 리스트가 작곡한 〈헝가리 광시곡〉(1839~1885)[11] 이상의 자유로움을 갖추고 있다.

◀)) 불가능, 그것은 사실이 아니라 하나의 의견일 뿐이다

영화가 개봉하기 전 클래식음악을 소재로 만들었고, 그 속에서 나오는 음악이 피아노 연주라는 정보부터가 필자의 신뢰를 확 낮춰놓았다. 게다가 전문 연주자의 타건이 아닌 직접 배우가 연주한다는 사실에서 기대감 또한 무너졌다. 만약 바이올린이나 첼로 같은 현악기였다면 더욱 그랬을 것이다. 피아노 연주의 연출은 대타가 가능해 배우의 연기력과 편집만 받쳐준다면 크게 이상하게 보이지는 않지만 그래도 직접 타건을 하는 상황과는 차원이 다르다. 아무리 표정 연기가 좋아도 실제가 아니면 그 이상의 몰입감을 주기 어렵다. 어색할 수밖에 없는 게 클래식음악 영화의 단점이다.

물론 그 반대의 경우도 있다. 할리우드 영화 〈파가니니: 악마의 바이올리니스트〉(2013)가 그렇다. 영화의 핵심은 파가니니의 역할을 재

11 헝가리의 민속 테마를 기반으로 한 리스트의 19곡의 피아노 작품들을 말한다.

실제 바이올리니스트 데이비드 가렛이 파가니니를 연기했다.

현하는 일이다. 전설의 바이올리니스트 파가니니를 완벽하게 재현하기 위해서는 그냥 흉내 정도로 끝낼 수 있는 게 아니다. 그래서 버나드 로즈 감독은 진짜 파가니니를 찾기로 결심했다. 그것은 세계적인 바이올리니스트에게 연기와 연주를 모두 맡기는 것이었다. 그리하여 선택한 인물이 연주자 데이비드 가렛(David Garrett, 1980~)이다. 감독이 가렛을 지목한 데는 당연히 뛰어난 연주력뿐만 아니라 그의 어린 시절이 파가니니의 전기와 흡사한 부분이 많아서였다. 그 누구보다 파가니니 역할로 제격이라고 봤던 것이다. 영화의 흥행 성적은 그리 나쁘지 않았으나 기대치에는 미치지 못했다. 가장 큰 이유로 지적되었던 것이 역시나 주연배우의 연기력이었다.

영화 〈복면달호〉(2007), 〈고고70〉(2008), 〈라라랜드〉(2016), 〈스타이즈 본〉(2018), 〈보헤미안 랩소디〉(2018) 등처럼 기악이 아닌 인성을

소재로 한 음악영화들은 충분히 해볼 만하다. 악기는 터치하는 순간 자세부터 곧바로 프로와 아마추어를 구분시킨다. 음악을 잘 모르는 일반인들이라도 그 어색함을 금세 눈치챌 수 있다. 기악은 내 몸이 아닌 외부의 소재를 사용해 표현해야 한다는 점에서 어려움이 더욱 눈에 띤다.

예외적인 경우가 있다면 한국 드라마 〈밀회〉(2014)처럼 여선생과 남제자란 자극적 소재를 사용해 탄탄한 구성력을 유지시키고 여기에 노련한 배우들을 투입해 음악적 몰입도를 뛰어넘는 흥행으로 연결시킨 경우다. 적절한 피아노 연주의 연출력, 김희애와 유아인의 환상적 콤비의 연기력이 돋보였던 작품이었다. 필자 개인적으로 이 드라마는 클래식음악이란 쉽지 않은 소재로 탁월한 균형을 보여준 음악 영상 매체의 표본이라 여긴다.

그러한 점에서 〈그것만이 내 세상〉은 정면 돌파를 감행한 셈이었다. 그럼에도 결과는 성공적이었다. 영화를 보며 필자를 깜짝 놀라게 했던 장면은 진태가 대학로 공원 거리에서 선보인 피아노 연주 장면이다.

인숙이 집을 비우는 동안 조하는 동생 진태에게 전단지 돌리기를 돕게 한다. 그러던 중 진태가 갑자기 사라진다. 사방으로 진태를 찾다가 발견한 곳은 대로 건너편 누구든 연주할 수 있는 야외 피아노 공연장이다. 조하는 진태의 피아노 연주를 이곳에서 처음 듣게 된다. 진태의 연주에 앞서 먼저 온 예쁜 꼬마 아가씨가 모차르트의 〈피아노

소나타 11번 A장조, K331〉(c.1783) 중 3악장(Alla turca-allegretto) 연주를 끝낸다. 그러자 진태가 슬그머니 앞으로 다가가 전단지를 피아노 위에 올려놓고는 악보 대신 게임영상을 보며 피아노를 치기 시작한다. 진태를 찾던 조하는 피아노 소리가 나는 쪽을 쳐다본다. 동생의 환상적인 연주 실력에 눈을 떼지 못하던 조하는 이를 계기로 진태를 다시 보게 된다.

사실 이 장면이 대단했던 이유는 배우 박정민의 연주 연기 때문이었다. 개봉 전까지 소문이 파다했던 엄청난 연습량을 확인한 순간이었다. 극 중 진태가 연주한 작품은 베토벤의 〈피아노 소나타 14번 c# 단조, Op.27-2〉 '월광(1801)' 중 3악장(Presto agitato)이다. 영화에서

900시간의 연습으로 탄생한 배우 박정민의 피아노 연주

들리는 음악 소리는 배우의 연주로 이루어진 것이 아니다. 소리 자체는 프로 피아니스트의 연주다. 어마어마한 재능의 아마추어가 900시간을 연습한다고 해도 이렇게 안 틀리고 연기하며 연주하기란 거의 불가능에 가깝다. 그래서 어떻게 해서든 피아노 소리와 배우의 손동작을 일치시켜야 한다. 박정민의 피아노 터치 연기는 생각보다 놀라웠다. 물론 자세히 보면 구간마다 미스 터치가 보이지만 영화의 몰입에 방해를 주지 않을 정도의 안정된 자세와 나름의 흡사한 타건을 선보였다. 분명 아무나 할 수 없는 도전이자 모험이었다. 모두 그의 능력이다. 정말 칭찬받아 마땅하다.

흔히 이 작품을 '월광 소나타'로 통칭한다. '월광'이란 이름은 독일의 낭만 시인 루드비히 렐슈타프(Ludwig Rellstab)가 곡의 1악장을 듣고서는 "스위스 루체른 호수의 달빛 아래 물결에 흔들리는 작은 배처럼"이라고 은유한 데서 나온 말이다. 잘 생각해보면 렐슈타프 탄생 2년 후에 작곡된 작품이었으니 '월광'이란 말은 소나타가 출판되고 오랜 시간이 흐른 뒤에야 통용되었던 것으로 추측해볼 수 있다.

베토벤 작품27(Op.27)은 두 곡의 소나타를 포함한다. 그것이 〈13번 E♭장조, Op.27-1〉 및 〈14번 c#단조, Op.27-2〉 '월광'이다. 베토벤이 30세를 전후한 시기에 작곡한 것으로 당시 최초의 교향곡이나 현악4중주들이 등장하던 때와 맞물려 두 곡 모두 음악적 성격이나 방향성이 뚜렷하고 의욕적인 작품들이다. 이 곡들은 베토벤의 초판악보에 의거해 작곡가가 직접 붙인 '환상곡풍 소나타(Sonata quasi una

fantasia)'란 부제를 가지고 있다. 그렇기에 월광 소나타의 본래 부제는 '환상곡풍 소나타'라 할 수 있다.

작품27은 첫 출판부터 대성공을 거두었다. 렐슈타프의 표현으로 문학적 상상을 자극했던 탓인지 작품의 인기는 더더욱 높아져만 갔다. 그러나 베토벤은 '월광'이라는 수식어가 따라다니는 것에 대해 못마땅하게 생각했다고 전해진다. 영화에서 보여준 3악장은 피아노만이 보여줄 수 있는 효과를 톡톡히 맛볼 수 있다. 감히 베토벤의 피아노 음악 가운데 이 이상의 매력을 갖춘 표현력이 있을까란 생각이 들 정도다.

영화 초반 조하가 돈을 벌기 위해 이종격투기 선수와 스파링을 하는 장면이 나온다. 여기에서 조하가 스파링 파트너로서 적합한지 알아보던 상대 측 선수가 나이가 좀 있어 보인다는 말을 하자 조하는 눈치를 보며 미국 나이로 38세라고 답변한다. 조하가 나오는 신들은 거의 재미를 선사하는 장면들이다. 옆에서 주선하던 사람이 당황한 나머지 조하에게 늘 가지고 있던 신념을 말해보라며 사태 수습에 나선다. 이때 조하는 이렇게 말한다.

"불가능, 그것은 사실이 아니라 하나의 의견일 뿐이다. 무하마드 알리!"

미국 헤비급 복서인 무하마드 알리의 명언을 인용한 것이다.

영화의 하이라이트는 진태가 뒤늦게 콩쿠르의 특별상을 얻어내 갈라 콘서트에서 차이콥스키의 〈피아노 협주곡 1번 b♭단조, Op.23〉

(1875) 중 1악장(Allegro non troppo e molto maestoso)을 감동적으로 연주해내는 장면이다. 박정민의 피아노 연주 장면에서 최상의 컨디션을 보여준 부분이다. 보는 내내 이런 생각이 들었다.

'불가능, 그것은 사실이 아니라 하나의 의견일 뿐이다.'

추천 음반

[CD] 세르게이 라흐마니노프, ⟨Piano Concertos Nos 1 & 2⟩
음반: 도이치 그라모폰
협주: 크리스티안 짐머만(피아니스트) & 보스턴 심포니 오
케스트라
지휘: 오자와 세이지

[CD] 요하네스 브람스, ⟨21 Hungarian Dances⟩ & ⟨16
Waltzes⟩
음반: 워너 클래식스
듀오: 헬렌 메르시에(피아니스트), 시프리앙 카차리스(피아
니스트)

[CD] 루트비히 판 베토벤, ⟨Piano Sonatas Nos. 14 & 29⟩
음반: 도이치 그라모폰
연주: 머레이 페라이어(피아니스트)

파리 귀족사회의 사랑과 복수
〈위험한 관계〉

18세기의 파리 귀족사회를 다룬 19금 영화 〈위험한 관계〉는 아카데
미 시상식 7개 부문에 노미네이트되었던 1900년대 최고의 화제작 중
하나였다. 소재는 '치정'이다. 고리타분하지만 '사랑과 복수'가 이 영
화의 주테마다. 프랑스 사교계의 허영과 욕망을 그린 작가 피에르 쇼
데를로 드 라클로(Pierre Choderlos de Laclos)의 소설 『위험한 관계(Les
liaisons[1] dangereuses)』를 원작으로 영화 시나리오를 만들었다.

　이 영화의 매력은 명암의 양면성이 적절히 어우러졌다는 데 있다.
부유한 귀족사회의 우아함과 어두움을 탁월하게 배합해 관객들에게
고상한 볼거리를 제공한다. 더욱이 적시적소에 클래식음악을 OST로

1　'liaison'은 프랑스어로 애증, 밀월, 간통, 불륜을 뜻한다.

<위험한 관계>(1988)

원제: Dangerous Liaisons
감독: 스티븐 프리어스
출연: 글렌 클로즈, 존 말코비치, 미셸 파
 이퍼, 스우지 커즈 外

채택해 프랑스의 시대적 분위기를 무척이나 다채롭게 그렸다는 것이
흥미롭다.

◀) 고통의 극

시작부터 문제의 중심축인 사교계의 여왕 메르퇴이유 백작부인이 등
장한다. 그리고 또 한 명의 주연이 나온다. 그는 비콩트 세바스티엔
발몽으로 프랑스 귀족 출신의 유명한 바람둥이다. 주인공들의 등장
신은 바로크풍의 음악으로 예쁘게 치장되며 프랑스 사교문화의 아름

다움을 보여준다. 이제 그들의 만남으로 막장의 서막이 열린다. 발몽이 메르퇴이유의 거처에 도착하자 창밖에서 한 여인이 그의 당도를 보고 서둘러 움직인다. 응접실에서는 메르퇴이유와 그녀의 사촌인 불랑쥬 부인이 카드게임을 하고 있다. 이어 아리따운 여인이 서서히 응접실로 향한다. 어디선가 많이 봤던 배우다. 요즘 젊은 층에게는 낯선 모습일 수 있다. 영화 〈킬 빌〉(2003, 2004) 시리즈에서 여전사로 활약한 우마 서먼이 세실 역을 맡았다. 세실은 불랑쥬의 딸이다. 메르퇴이유가 다가온 세실에게 의미심장하게 말을 건넨다.

"즐거운 일이 생기도록 해주마!"

이윽고 메르퇴이유는 발몽이 왔음을 알린다. 불랑쥬는 딸 세실에게 발몽이 카사노바라는 사실을 미리 못박아두며 주의할 것을 당부한다. 발몽은 치명적인 매력을 지닌 나쁜 남자다. 딸에게 당부는 하지만 그녀 자신조차도 거부할 수 없는 매력을 갖고 있다. 발몽이 등장하자 여인들이 일제히 표정 관리에 들어간다. 발몽은 음흉한 눈빛으로 그녀들을 쳐다본다. 그는 불랑쥬로부터 딸 세실을 소개받고는 세실의 가슴을 노골적으로 쳐다본다. 이를 본 불랑쥬는 불쾌해하며 급히 딸을 데리고 퇴실한다. 나가는 그녀들을 보고 메르퇴이유는 비꼬듯 웃음을 흘린다. 그리고 발몽과 메르퇴이유만 남는다. 이미 이 둘은 심상치 않은 관계다. 뭐랄까, 선수끼리의 만남이랄까.

이제 이들의 퇴폐적인 이야기가 시작된다. 메르퇴이유는 발몽에게 할 말이 많다. "내가 왜 불렀는지 알아? 용감한 일을 시키려고." 내

막은 이렇다. 사실 메르퇴이유가 사귀던 남자 바스티드는 그녀를 버리고 신붓감으로 세실을 마음에 두고 있었다. 이에 메르퇴이유는 바스티드에게 복수를 다짐하고, 발몽을 이용해 세실의 처녀성을 빼앗으려는 계략을 꾸미고 있었다. 세실의 순결을 빼앗아 바스티드를 웃음거리로 만들려는 게 목적이다. 하지만 발몽은 당장 세실에게 크게 관심이 없다. 그의 목표 대상은 자신의 고모의 성채에서 함께 지내고 있는 마리 뚜르벨 부인이다. 그녀는 미모, 도덕, 신앙, 절개 등 모든 지적 면모를 갖춘 여인이다. 뚜르벨 역은 익히 잘 알려진 여배우다. 영화 〈배트맨2〉(1992)에서 치명적인 캣 우먼 역, 〈앤트맨과 와스프〉(2018)에서 와스프의 엄마인 재닛 반 다인 역으로 나왔던 미셸 파이퍼다. 발몽은 뚜르벨에 대한 이야기를 하며 메르퇴이유를 자극한다. 그러면서 애인을 하나 더 두면 좋지 않겠냐며 또 다른 남자가 있는 메르퇴이유를 유혹한다. 그러자 그녀가 제안을 하나 한다. 뚜르벨을 정복하면 상을 주겠다는 것!

이렇게 메르퇴이유와 발몽의 내기가 시작되고, 발몽은 뚜르벨의 마음을 사로잡기 위해 본격적으로 작업에 착수한다. 이어 화면은 오페라 관람 장면으로 넘어간다. 메르퇴이유와 불랑쥬 모녀가 함께 공연을 보고 있다. 하지만 메르퇴이유의 관심은 다른 곳에 있다. 혼자 공연에 심취해 눈물을 흘리는 남자, 바로 청년 당스니다. 당스니 역은 영화 〈매트릭스〉(1999, 2003, 2003) 시리즈의 꽃미남 키아누 리브스다.

기품 있는 소박함을 강조한 오페라의 개혁자로
불렸던 크리스토프 글루크

영화의 시대적 배경은 프랑스의 로코코[2] 시대다. 이 부분에서의 오페라는 독일 근대 오페라의 초석을 세운 크리스토프 빌리발트 글루크(Christoph Willibald Gluck, 1714~1787)가 프랑스로 진출해 쓴 4번째 작품으로 그의 극은 로코코를 위한 탁월한 고증이다. 작품은 대표적 후기 오페라에 속하는 4막의 〈타우리스의 이피게니아(Iphigénie en Tauride)〉(1779) 중 제2막 아리아 '오, 불쌍한 이피게니아여!(O malheureuse Iphigenie)'다.

'이피게니아'는 그리스 신화에 등장하는 그리스 연합국 총사령관인 아가멤논의 첫째 딸이다. 내용은 아가멤논 가문의 가족사의 비극을 다룬다. 아가멤논이 아르테미스(Artemis)[3]의 노여움을 사 딸 이피

2 전고전주의 시대(1730~1780)의 프랑스의 정교한 실내장식과 가구장식을 지칭하는 용어다. 음악적으로는 세련된 장식음을 구사하는 것을 말한다.

3 그리스 신화의 사냥의 여신이자 야생동물을 수호하는 여신이다. 로마 신화에서의 디아나(Diana)와 동일시된다. 아가멤논이 무료함을 달래기 위해 사냥을 하다 사슴 한 마리를 잡은 적이 있는데, 이 사슴은 다름 아닌 아르테미스가 아끼는 사슴이다. 이에 분노한 아르테미스는 아가멤논에게 큰딸 이피게니아를 제물로 바치라고 요구한다. 매정한 아버지로부터 아르테미스 신전으로 바쳐진 이피게니아는 갑자기 연기처럼 사라진다. 이피게니아가 있던 자리에는 암사슴 한 마리가 놓여 있다. 사람들은 모두 이피게니아를 아르테미스가 데려간 것이라고 생각한다.

게니아를 제물로 바치고, 이 때문에 딸을 죽인 아버지를 이피게니아의 어머니인 클리템네스트라가 살해한다. 하지만 여기서 그치지 않고 아버지를 죽인 어머니를 이피게니아의 남동생 오레스테스가 살해하며 그는 친어머니를 죽인 죄로 복수의 여신들로부터 도망자 신세가 되어 고통을 받는다. 제목의 '타우리스'는 이피게니아가 있는 지역명이다. 2막의 아리아는 남동생 오레스테스가 죽었다고 여겨 비탄에 잠긴 이피게니아의 아리아다. 사실 이피게니아는 죽지 않았다. 그녀는 마지막 순간 아르테미스에 의해 사슴과 바꿔치기 되며 구원되었고, 타우리스 신전의 대제사장으로 보내졌다.

이 오페라에서 어렵지 않게 발견할 수 있는 점은 오레스테스의 모친 살인행위를 두고 그에 대한 정당성을 지속적으로 되짚고 있다는 것이다. 그래서 글루크 오페라의 완결판이라고 하는 이 작품의 매력이라면 사건과 음악이 유기적으로 인물들의 심리 표현을 자연스럽고 과장 없이 표현하고 있다는 점이다. 작곡가의 또 다른 오페라인 〈오르페오와 에우리디체(Orfeo ed Euridice)〉(1762) 역시도 그러하다.

글루크에 대해 좀 더 알아보자. 그는 최초의 오페라인 〈아르타세르세(Artaserse)〉(1741)로 대성공을 거두며 '기품 있는 소박함을 강조한 오페라의 개혁자'라 불렸다. 18세기 중엽의 이탈리아 오페라는 음악적 기교에만 치중해 생명력을 잃어가고 있을 때다. 분명 변화가 필요한 시점이었다. 글루크의 업적은 오페라의 불필요한 특색을 배제하고, 음악과 극을 보다 밀접하게 결합시키기 위해 쓸데없는 장식을 사

용하지 않은 데 있다. 이것이 바로 근대 오페라의 출발이다.

영화에서 보여주는 인간 심리의 잔인함과 복수 또한 〈타리우스의 이피게니아〉와 흡사하다. 당스니의 역할은 치정의 구조를 더욱 심화시킨다. 메르퇴이유에 의해 당스니가 세실의 음악교사가 되어 세실이 당스니를 사랑할 수밖에 없도록 하고, 발몽을 통해 세실의 처녀성을 빼앗는 과정이 그러하기 때문이다.

◀) 밀당의 음악

뚜르벨을 향한 발몽의 작업은 순조롭게 진행된다. 발몽이 뚜르벨의 마음을 훔치기까지의 과정은 싱글남들에게 권하고 싶을 정도다. 전문용어로 '밀당의 고수'다. 그의 기술 중 정말 엄지가 척 올라가는 부분이 있다. 그것은 뚜르벨의 마음을 사로잡기 위한 행동이다. 발몽과 그의 하인이 사냥을 나가는 장면이 나온다. 난봉꾼의 계획은 이미 모든 수를 내다보고 있다. 그는 자신에게 일부러 미행이 붙도록 해 사냥을 나가는 척하다 보란 듯이 주변의 하층민들에게 도움의 손길을 건네며 선행을 베푼다. 그녀가 알게 될 것이라는 계산하에 말이다. 모두가 알고 있는 나쁜 남자 이미지였는데 남몰래 착한 일을 하고 있다는 것을 의도적으로 노출시킨 것이다. 이 장면에서 OST 중 '발몽의 사냥'이 사용되었다. 사용된 곡은 헨델의 〈오르간 협주곡 13번 F장

조, HWV[4]295〉'뻐꾸기와 나이팅게일(The cuckoo and the Nightingale, 1739)' 중 2악장(Allegro)이다.

헨델의 오르간 협주곡은 작곡 당시 대중들에게 그리 큰 주목을 받지 못했다. 헨델은 거의 50대가 되어서야 오르간 협주곡에 손을 대기 시작했다. 이 협주곡의 작곡 목적은 작곡가가 자신의 오라토리오(oratorio)[5] 공연을 위해 앞서 선행시킬 부차적 프로그램으로 넣기 위함이었다. 그래서 1735년부터 쓰기 시작해 1년 만에 작곡한 〈오르간 협주곡, Op.4(HWV289~294)〉의 6개의 작품들을 비롯해 1740년에서 1751년 사이에 나온 또 다른 6곡의 〈오르간 협주곡, Op.7(HWV306~311)〉 등은 동일 작곡가의 성악 장르들에 비해 큰 인지도를 쌓았던 건 아니었다.

하지만 작품만 놓고 봤을 때 건반협주곡이 지닌 섬세함과 우아함은 분명 명작들임에 의심의 여지가 없다. 〈Op.4〉 이후에 쓰인 4개 악장의 〈13번〉 오르간 협주곡도 마찬가지다. 특히 '뻐꾸기와 나이팅게일'이란 부제는 영화에서 발몽이 사냥을 나가기 위해 채비하던 중 들려오는 뻐꾸기의 울음소리에서 짐작해볼 수 있는데, 이는 작품 2악장의 앞부분에서 들을 수 있는 새들의 지저귐을 표현해 반영된 타이틀이다.

4 20세기 독일의 음악학자인 베른트 바젤트(Bernd Baselt)가 헨델의 작품을 주제별로 묶어 정리한 '헨델 작품 목록(Händel-Werke-Verzeichnis, 이하 HWV)'이다.

5 라틴어 '오라토리움(oratorium)'에서 온 말로 '기도하는 공간'을 뜻한다. 종교적 내용의 성악음악으로 합창의 비중이 높으며, 오페라와 다르게 동작이나 무대장치가 없다.

이 오르간 작품에 대해 알고 있다면 다음의 헨델작품도 추가해두었으면 한다. 그것은 헨델의 현악 앙상블인 12개의 〈합주 협주곡, Op.6(HWV319~330)〉 중 제9번 6악장[6] 구성의 〈합주 협주곡, HWV327(c.1739)〉이다. 이 중 2악장은 앞선 〈오르간 협주곡 13번〉의 2악장과 동일하다. 차이가 있다면 당연히 오르간 협주곡은 오르간을 중심으로 한 것이고, 합주 협주곡은 특정 악기만을 부각하는 것이 아닌 다수와 소수의 악기들을 교차시킨 협주곡이라는 것이다. 협주곡은 오르간 협주곡처럼 한 대의 악기를 위한 독주 협주곡(solo concerto)과 큰 그룹(ripieno)과 작은 그룹(concertino)의 악기들을 교차시킨 합주 협주곡(concerto grosso)으로 이루어진다.

발몽의 작업 테크닉은 여기에서 그치지 않는다. 이제 직접적으로 뚜르벨에게 심리 공격을 감행한다. 영화 23분 이후에 나오는 장면에서 발몽이 뚜르벨에게 느닷없이 자신의 속마음을 털어놓는다. 최고 고난도 여심 잡기 테크닉인 공의존(共依存)[7]을 이용한 초기 단계 중

6 이 곡의 2, 3악장은 〈오르간 협주곡, HWV295〉를 도입해 재작업한 것이다. 유일하게 이 합주 협주곡들 중 원본 작곡 날짜가 명확하지 않은 작품이다. 이 역시도 종종 '뻐꾸기와 나이팅게일' 협주곡으로 불린다. 원곡 오르간 협주곡보다 더 광범위한 활동 반경으로 독창적인 사운드를 보여준다. 특히 기존 버전의 변형된 뻐꾸기의 표현을 두고 '쿠쿠(cuckoo) 효과'라 부른다.
7 그녀가 가진 무의식의 존재 가치를 찾아내 의도적으로 그 무의식을 자신과 공유시켜 그녀로 하여금 자신의 세계관이 상대와 일치하고 있음을 인식시키는 방식이다. 예를 들어, 집고양이는 집사가 없으면 혼자 생존하기 힘들다. 그래서 집사는 고양이가 자신이 없으면 못 살 것이라고 여긴 나머지 자신을 서서히 고양이의 사고와 동일시시켜 오히려 자신이 고양이의 노예가 되어 간다. 여기서 집사는 뚜르벨이고, 집고양이는 발몽이다.

하나라 할 수 있는 대목이다.

"전 너무 약해요. 이런 이야기는 안 하려 했지만 당신을 보기만 해도…. 염려마세요. 전 당신을 어쩔 생각은 없습니다. 하지만 당신을 사랑해요. 당신을 숭배합니다. 절 도와주세요!"

그러면서 발몽이 그녀에게 달려든다. 뚜르벨은 너무 놀라 도망치며 정신적 혼란을 겪는다. 뒤따라가는 발몽은 대조적으로 미소들 띠며 성공을 자신한다. 요즘 말로 "훅! 들어온다"라는 표현이 가장 적당할 것 같다.

그리고 장면이 바뀐다. 이 부분은 필자로 하여금 배꼽을 잡게 했던 부분이다. 당스니가 세실에게 음악을 가르치고 있다. 당스니는 피아노를 치고, 세실은 하프를 뜯는다. 음악에 어느 정도 관심이 있는 사람들이라면 실소가 터질 것이다. 정말 터무니없는 음악수업이다. 레슨의 주제가 대체 무엇인지 전혀 파악이 되질 않는다. 하지만 메르퇴이유를 배신한 36세의 바스티드 백작과 정략결혼을 해야 하는 세실의 입장을 생각하면 안타깝기는 하다. 게다가 잔인하기까지 하다. 그야말로 메르퇴이유와 발몽이란 포악한 야수들의 먹잇감처럼 갈가리 찢겨지는 처지인 것이다.

세실에게 음악을 가르치는 당스니

한편, 메르퇴이유와의 내기에서 이기기 위해 발몽은 그에 따른

증거물을 가져와야 한다. 그것은 뚜르벨을 정복했다는 증표다. 그러나 생각보다 시간이 지체된다. 그 이유는 2가지다. 첫 번째는 발몽이 진짜로 뚜르벨을 좋아하고 있어서다. 그는 내기에서 이겨 메리퇴이유를 얻는 것은 물론, 뚜르벨 또한 잃고 싶지 않다. 이제 정말 '위험한 관계'로 치닫고 있다. 두 번째는 발몽의 일을 방해하는 훼방꾼 불랑쥬 부인의 존재다. 그녀가 뚜르벨에게 발몽을 매우 저질스러운 사람이라고 뒤에서 헐뜯고 있어서다. 발몽은 불랑쥬에게 되갚아주어야 한다고 생각해 직접 나서 딸 세실을 확실히 무너트리려 한다. 때마침 불랑쥬가 걱정스러운 낯빛으로 발몽과 함께 있는 메르퇴이유를 급히 찾는다. 발몽은 잠시 몸을 숨긴다. 메르퇴이유는 결혼해야 할 세실이 당스니와의 관계가 심상치 않다고 말한다. 그러면서 불랑쥬에게 좋은 방법이 될 것이라며 발몽 자작의 숙모 집으로 잠시 세실을 데려다 놓을 것을 권유한다. 불랑쥬는 의심 없이 그렇게 하겠다고 답한다.

이때부터 나오는 음악들은 극에서 가장 재치 있는 선곡일 듯하다. 발몽이 숨어서 두 여인들의 이야기를 엿듣는 와중에 배경음악의 분위기가 급작스럽게 변화하며 극의 재미를 더한다. 영화를 위해 원곡을 각색해 사용한 클래식음악이다. 이는 3악장의 바흐 〈4대의 하프시코드(harpsichord)[8]를 위한 협주곡, BWV1065〉(c.1730)다. 아주 짧은

8 17~18세기의 피아노가 대중화되기 이전에 널리 사용된 건반악기. 하프시코드는 영어식 표현이며, 같은 악기인 '쳄발로(cembalo)'는 이탈리아식 표현이다.

2악장의 일부분을 먼저 사용해 메르퇴이유와 불랑쥬와의 대화를 의미심장하게 그리다가 불랑쥬 모녀가 발몽의 숙모집에 머물 것이란 말에 당황스러워 하는 발몽의 표정을 부분적인 3악장의 발랄한 하프시코드 연주로 연결시키는 과정이 꽤 볼만하다. 그리고 이어지는 숙모의 성채 내에서 벌어지는 눈치 싸움 중간중간

하프시코드. 피아노가 대중화되기 이전에 널리 사용된 건반악기다.

에 전 악장 중 제일 잘 알려진 1악장의 메인 테마를 반복적으로 사용하면서 흥미로움을 가중시킨다.

바흐의 이 작품은 본래 바흐의 창작곡이 아닌 비발디의 〈4대의 바이올린을 위한 협주곡 10번[9], RV580〉(1711)을 4대의 하프시코드(피아노로도 연주 가능)로 변형시킨 편곡 버전이다. 바흐는 독주 하프시코드와 독주 오르간에 적합한 협주곡을 찾고자 비발디의 12곡의 〈화성의 영감, Op.3〉 세트를 가지고 여러 편의 건반악기 음악들로 개작해 실험을 했다. 그러한 노력 끝에 나온 제일 독특한 작품이 이 〈4대의 하

9 12개의 현악앙상블을 위한 협주곡 '화성의 영감(L'estro armonico, Op.3)' 중 10번째(총 3악장)에 해당하는 곡이다.

프시코드를 위한 협주곡〉이다. 이는 바흐 자신의 다른 작품들에서 전혀 아이디어를 가져오지 않은 유일한 곡이다. 그렇게 현악앙상블의 협주곡인 4대의 바이올린에서 4대의 하프시코드와 오케스트라가 접목돼 '오케스트라 하프시코드 협주곡(orchestral harpsichord concerto)'이라는 특별한 편성의 기악곡이 탄생했다.

　영화 〈위험한 관계〉는 치정극의 표본으로 여러 리메이크판을 양산시켰다. 대표적으로 〈발몽〉(1989), 〈사랑보다 아름다운 유혹〉(1999), 그리고 한국 영화로는 〈스캔들: 조선남녀상열지사〉(2003)와 〈위험한 관계〉(2012) 등이 있다. 이 가운데 장동건, 장쯔이 주연의 동일 제목인 〈위험한 관계〉가 각색 버전 중에서는 그래도 본 영화와 비슷한 내용적 흐름을 유지한다. 결말은 서양과 동양 모두 비극적이다. 영화의 현실적 교훈은 왜곡된 사랑이란 거짓 허울을 둘렀을 뿐 결국 진실한 사랑이 없으면 패가망신이라는 것이다. 그러니 우리 모두 외도는 금물이다.

[2CD] 크리스토프 빌리발트 글루크, 〈IFIGENIA IN TAURIDE〉(타우리스의 이피게니아)

음반: 워너 클래식스
연주: 밀라노 라 스칼라 오페라극장 오케스트라
지휘: 니노 산초뇨
노래: 마리아 칼라스 외

[CD] 게오르크 프리드리히 헨델, 〈Famous Organ Concertos〉

음반: 낙소스
지휘: 존 틴지
연주: 요한 아라토르(오르가니스트) & 헨델 페스티벌 체임버 오케스트라

[CD] 요한 제바스티안 바흐, 〈Concertos for 3 & 4 Harpsichords〉

음반: 아르히브
지휘: 트레버 피녹
연주: 게네스 길버트(오르가니스트), 니콜라스 크래머, 라르스 율리크 모르텐센 등 & 잉글리시 콘서트

영화관에 간 클래식

초판 1쇄 발행 2019년 10월 17일
초판 2쇄 발행 2019년 11월 14일
지은이 김태용
펴낸곳 페이스메이커
펴낸이 오운영
경영총괄 박종명
편집 채지혜 · 최윤정 · 김효주 · 이광민
마케팅 안대현 · 문준영
등록번호 제2018-000058호(2018년 1월 23일)
주소 04091 서울시 마포구 토정로 222 한국출판콘텐츠센터 306호(신수동)
전화 (02)719-7735 | **팩스** (02)719-7736
이메일 onobooks2018@naver.com | **블로그** blog.naver.com/onobooks2018
값 17,000원
ISBN 979-11-7043-026-1 03600

이 도서의 국립중앙도서관 출판예정도서목록(CIP)은 서지정보유통지원시스템 홈페이지(http://seoji.nl.go.kr)와
국가자료종합목록 구축시스템(http://kolis-net.nl.go.kr)에서 이용하실 수 있습니다.(CIP제어번호: CIP2019037030)

* 원앤원북스는 독자 여러분의 소중한 아이디어와 원고 투고를 기다리고 있습니다.
원고가 있으신 분은 onobooks2018@naver.com으로 간단한 기획의도와 개요, 연락처를 보내주세요.